U0081527

崑曲

穆藕初與

民初實業家與傳統文化

朱建明——著・洪惟助——編

【總序】崑曲叢書第三輯總序

一九九四年我規劃主編《崑曲叢書》，二○○二年出版第一輯六種：陸萼庭《崑劇演出史稿》、曾永義《從腔調說到崑劇》、周秦《蘇州崑曲》、周世瑞、周攸《周傳瑛身段譜》、洪惟助《崑曲研究資料索引》和《崑曲演藝家、曲家及學者訪問錄》。二○一○年出版第二輯六種：沈不沉《永嘉崑劇史話》、徐扶明《崑劇史論新探》、洛地《崑─劇、曲、唱、班》、顧篤璜、管騂《崑劇舞台美術初探》、洪惟助《崑曲宮調與曲牌》、論文集《名家論崑曲》。

本叢書希望多呈現：（一）珍貴的原始資料及學術研究的基礎工作；（二）一般學者少論及的音樂、表演、舞台美術及各地方崑曲；（三）長期浸淫於崑曲，深思熟慮之作。

第三輯六種：

一、朱建明《穆藕初與崑曲》。穆藕初對民國初年的中國實業和教育、文化都產生了巨大的影響。民國十年在蘇州創辦的「崑劇傳習所」，穆藕初是最重要的支持者，他對崑劇的貢獻，是崑劇史不可磨滅的一頁。但過去並沒有專書論穆藕初與崑曲，朱建明先生乃發奮撰

此書，稿成，未及出版而逝世。藕初先生幼子家修先生和我言及此，我建議收入《崑曲叢書》第三輯，家修先生和其姪孫偉杰並為此書做校注和提供圖片；此書能有比較完美的呈現，是因為有家修先生和偉杰先生的辛勞。

二、吳新雷《崑曲研究新集》。吳新雷先生一九五五年畢業於南京大學中文系，即以戲曲、尤其崑曲為主要研究對象，將及六十年的學術歷程，著作等身，為戲曲學術界、崑曲藝術界所景仰。本書為其近年討論崑曲的新作，有文學藝術的鑑賞、歷史的回顧、資料的考證與分析……範圍廣、立論精，是戲曲學者值得參考之作。

三、趙山林、趙婷婷《明代詠崑曲詩歌選注》。明中葉以後，崑曲盛行，隨之吟詠崑曲的詩歌亦漸多。詩歌本身就有其藝術價值，值得吟詠、欣賞；讀詠崑詩歌，更可從中了解崑曲的演出活動，看到名家對崑曲作品和表演的批評，或領略戲曲家借詩歌闡述戲曲理論。此書當是第一部明代咏崑詩歌集，附有注釋、作者簡介和簡析，幫助讀者閱讀欣賞，對崑曲學者和愛好者的研究、欣賞有所助益。趙山林先生是華東師範大學教授，其著作《中國戲劇學通論》等書早已蜚聲劇壇，此書與其愛女趙婷婷共同選注，婷婷在華東師大獲中文學士後美留學，至取得美國史丹佛大學東亞語言文化系博士學位。父女相聚論學，當是一段美麗的永恆記憶。

四、唐吉慧《俞振飛書信集》，俞振飛承其尊翁俞粟廬的教導，對於崑曲的清唱、詩詞、書畫都有深厚的造詣，後來向沈月泉學崑劇，程繼先學京劇。其天賦，不論扮相、嗓

音都是上上之材，加上良好環境的陶冶，自己的刻苦力學，終成一代京崑大師。俞振飛文筆好、書法好、表演藝術好，其書信自然珍貴。唐吉慧先生原是學書畫的，二〇〇八年開始接觸崑曲，就一頭栽進，衣帶漸寬亦不悔，對俞老最是崇敬，收集俞老書信百餘封，擬出版俞振飛書信集。許多曲家前輩受其精神感動，將自己收藏的俞老書信都提供給他，包括我為中央大學戲曲研究室收藏的俞老給宋鐵錚的十三封信，宋鐵錚先生做了詳細的注解，都提供給他。此書信集是研究俞振飛，研究當代崑曲史、崑曲藝術的珍貴資料。

五、叢肇桓《叢蘭劇譚》。叢肇桓先生是著名的崑曲演員、導演、編劇，是全材的崑劇從業者，本書分「劇目篇」，論評劇目；「劇人篇」，論與戲曲有關的人物；「劇論篇」，論述戲曲理論問題；「劇事篇」，談論與戲曲有關的活動。本書所論雖非全為崑曲，但以崑曲為主。叢先生從事戲曲實踐將及六十年，有豐富的實踐經驗，又有深厚的文化素養，所論必然深刻而親切，非在故紙堆討生活的學者可比。

六、洪惟助《台灣崑曲史》。一九六〇年代我在政治大學中文研究所從盧聲伯先生治詞曲，當時聲伯師在校內成立崑曲社，我覺得崑曲社老師一人對許多人，教學效果不好，請聲伯師介紹，直接到指導老師徐炎之先生家裡一對一學習曲與吹笛。一九七二年我赴中央大學中文系教授詞曲等課程，次年成立崑曲社，請徐老師遠赴中壢教學。一九九〇年代我曾永義教授和我共同主持崑曲傳習計畫，執行中國六大崑劇團錄影計畫。二〇〇〇年我領導崑曲傳習計畫藝生班學員創建台灣崑劇團。五十年來的崑曲活動我一直很關

心，一九九〇年代還執行了「台灣崑曲史調查研究計畫」，經過二十餘年的訪問調查、文獻考索，以及親身經歷，撰成本書，從清代以迄當今，是第一本台灣崑曲通史。

本叢書擬出五輯三十本，當鞭策自己，戮力完成四、五兩輯的撰述和編輯。

二〇一三年九月洪惟助於中央大學

【代序】崑劇保存社功不可沒

《穆藕初與崑曲》一書是朱建明先生的遺作，在朱先生逝世已經過去了十幾個年頭的今天，該書得以在祖國寶島台灣公開出版發行，是一件幸事。這要歸功於著名戲曲研究專家、台灣中央大學洪惟助教授及其領導的中央大學戲曲研究室的全力支援。我個人有幸參與了書稿的部分校對工作，得以先睹了該書內容。朱建明先生是近視眼，這部近二十萬字的著作是朱先生患病期間一字一字寫下來的，有的地方修改又修改，看到他這種認真負責態度，與朱先生接觸的種種往事又湧上了我的心頭，他患癌症以後樂觀的生活態度與勤奮的工作態度，尤其給了我很深的印象。

朱先生是上海藝術研究所一位工作勤奮、成果豐碩的研究人員，可惜因身患絕症，五十六歲即早逝於世。他早期對崑劇研究已有多年的積累，曾師從著名戲曲學家、復旦大學中文系趙景深教授，趙先生很看重朱建明的才幹與執著，私交甚篤，即使在文革期間，也從未中斷過。得益於趙先生的提攜與指導，朱建明對崑劇的唱腔、曲譜、崑劇史以及崑劇界的諸多內情也有熟悉。他曾給過我幾本相關著作，諸如《上海崑劇志》、《上海（申報）崑劇

資料彙編》、《上海戲劇史料薈萃》等，這些都是由他主編、或與他人合編、或參與校編的基礎性史料工具書。我也在科研單位工作，知道這些被認為是所謂學術含量不高的成果，對評職稱幫助不大，而且往往還是在給他人做嫁衣裳，所以現在是很少有人願意去做這些枯燥「傻事」，而朱先生好像還總是樂於此道的「傻幹」不止。說到上海《申報》，這真是一個豐富的史料寶庫。我在著手編撰先父年譜前，唐振常老前輩就告誡過我：一定要有甘坐冷板凳的思想準備，從一天一天的去翻查《申報》開始，別無其他捷徑。可《申報》的影印本字很小，有的還模糊，幹過此差事的我是深知其間甘苦的，更不用說這對一位近視者意味著啥了！朱先生在他生命的後期讀到了《穆藕初文集》，他對穆藕初崇仰已久，但限於資料不足，不甚了了。他跟我說過：他當時拿到文集真有一種如獲至寶的感覺。讀後他就開始聯繫我，給我電話和郵寄資料。一九九九年七至十月我回上海期間，我倆曾見面多次。八月四日中午在福州路杏花樓邊聊天邊進餐那次竟長達四個小時，仍意猶未盡。看得出他對文集內容的瞭解已相當全面，對穆藕初這個人物也是很有感情的。他還專門為我介紹了所謂崑劇傳習所創辦人，接辦人論爭的來龍去脈。由於相關地方行政部門的導向，主流媒體大都是傾向於「接辦說」，持「創辦說」的朱先生幾乎已是在唱獨角戲了。但是看得出朱先生由於有大量的有力史證在手，他對自己的論點是很有信心的。他當時已在著手《穆藕初與崑曲》一書的寫作，並把已擬好的初稿給了我，以徵求我意見。鑑於我本人是從事科研管理工作的，對學術爭鳴問題有所瞭解。鑑於我是崑曲史外行，此事不僅直接涉及家父，更由於自己對此

倪傳鉞先生便條原件

尚缺乏瞭解，所以當時我就對朱先生表示了我們家屬對此學術爭論的態度是：不關心、不參與、不支持。

為此我於第二天還專門去走訪過了倪傳鉞先生，並把與朱先生的交談情況與傳鉞做了溝通，還把資料也留下了。傳鉞兄很認真地看過初稿後，於事後託人帶給了我一張便條，上面寫有他閱後的五個觀點。原件沒有簽名，但註有日期。原件照片附下：

傳鉞兄便條內容為：

我的觀點：

1. 我們進傳習所學藝的年齡，大到十四、五歲，小則十一、二歲，不屬於我們要瞭解的事情不會知道的。

2. 過了幾十年再去回憶，也不過「聽說」而已。加上執筆者有他的主觀想法，事情的出入很可能的。

3. 蘇州、上海、浙江所寫的資料都有片面性，而且當時也不會想到今後會作歷史資料來使用。現在如果真要把事實理清楚，首先應該去掉「某些地方觀念」，站在純客觀的立場，科學地分析哪些事情是真實的，哪些事情是不可能的，才能得出大家可信的歷史事實來。

4. 現在穆先生的家屬表示「不介入」的態度很好，很客觀。

5. 最後一節的論點比較好的，把創辦崑劇傳習所跟作為實業救國計畫的一部分，和探索中國企業文化發展的新思維……

傳鍼兄經過認真思考寫出的這五點是很中肯的。

穆氏家屬在此後編著《穆藕初先生年譜》過程中陸續發現了多份足以證實是崑劇保存社創辦了崑劇傳習所的重要史料。自二○○六年起他們曾多次撰文，公示了這些珍貴史料，以資共用。

朱先生這本經過修改的遺作可以看作是貫徹倪老第三個觀點的一個嘗試。首先，它引用的史料是同類論文中最為詳盡和客觀的，對所有史料他不分親疏一概取用，並能進一步的予

穆藕初先生像

一九二一年穆藕初先生創辦崑劇傳習所于蘇州
桃花塢，造就不少優秀人材，使崑
曲藝術賴以延續。

本班義務教師多係本世年前在該所修業者，杂
揚穆先生後人將其生前所
今在本班擔任崑曲藝
衛教授工作。愛由穆
先生後人將其生前所
孫藕之曲本五九五冊
聲與本班。特誌數言
以資紀念。

華東戲曲研究院崑曲演員訓練班

一九五四年五月十日

以科學分析加以甄別，以去偽存真，這都
是很好的。雖然在朱先生的這本書裡，有
些部分存有推理和想當然的內容，以及採
用了當事人對話方式來表述歷史事實的這
種劇本創作手法等是有待商榷和探討的。
然而通觀全書後有一個最基本的歷史事實
已經是被充分的證實：是崑劇保存社創辦
了崑劇傳習所。

在朱先生逝世後發現的新史料（《傳聲
雜記》手稿）還證實，崑劇保存社當時在
做留聲（給俞粟廬先生錄製留聲片）和育
人（抓辦傳習所）工作的同時，也已經在
安排專人著手做存譜（擬將全部崑曲曲譜
用工尺譜統一格式抄出，整理出版，以留
後世）的工作。此項存譜工作的專人與專
項資金均有落實並已啟動。《傳聲雜記》
四月二十九日（五月二十五日）記（一九

二二年）：「俞振飛先生來電話，云北京來信，因所抄曲譜格式不合，暫停抄寫。」（穆從北京給俞來信，傳達了吳梅先生的意見）從此抄譜工作中止沒再繼續。一九四九年以後，穆氏後人經趙景深先生牽線將所存曲譜五百九十五冊全部捐贈給了華東戲曲研究院崑曲班。院方留存後在每冊曲譜內均附印有如上說明的附頁一張。

據此，我們有理由推斷崑劇保存社為了貫徹落實其保存崑劇的宗旨，實際上是在按照其一套周密完整的計畫方案實施著的。

現在回想起來，所謂的崑劇傳習所創辦人，接辦人的論爭很可能就是一個偽命題。首先，這一論爭在四九年以前就根本不存在。當時崑劇還一直在走下坡路，是「功」還是「過」，老天爺也還不知道呢！一九三七年在抗戰爆發前的上海，有個別傳字輩學員淪為乞丐暴死街頭。馮超然在與穆藕初談及此事時，就曾半開玩笑地「罵」他辦什麼傳習所，結果「培養出了一批小癟三」！其次，流傳甚廣的所謂「十二人董事會」一事，至今還只是一個口述歷史，誰也拿不出切實的史料來予以證實。可十二人之一的潘振霄之婿陸薇讀先生（潘震霄女兒潘德壽之夫，二○一○年逝世）在一九九九年對我說：蘇州曲家每人捐資的一百元是辦蘇州道和曲社之用，與崑劇傳習所無關。因道和曲社成立與崑劇傳習所開辦時間非常接近，所以將這兩件事混為一談了。此一家之言也無切實的史料予以支持，但至少也可算是一種可能吧！

朱先生在書中提到「『五四』時期，對『中體西用』這
一問題的看法產生嚴重分歧，王元化認為有四種學派」的這
部分敘述，對我們瞭解這段歷史是有幫助的。前些年我們發
現了《申報》的一個簡要報導：在一九二二年二月七日中華
職業教育社為蘇浙皖贛四省職校出品展覽會上，穆藕初在演
唱崑曲前，謂音樂系國運隆替，吾國自宋詞變為元曲，大盛
於清初而中衰於清季，今則社會復知趨重。人不可無娛樂，
而崑曲確為高尚之娛樂，其文字優美，尤為特長。（一九
二‧二‧八《申報》第四張）這份史料可以作為對這部分敘
述的一個補充。

朱先生書中「築韜庵唱曲休養」一段，說明了韜庵在當
時為保存崑曲過程中是一個很有紀念意義的崑曲歷史名勝。
如果可以把韜庵比喻為是崑劇的嘉興南湖小船，其歷史意義
的重要性也就不言自明瞭。我前年重上韜光寺，發現原已破
舊不堪的韜庵舊址已經寺方予以修繕，住房格局照舊未變，
這是件好事。「韜庵」別墅牌匾的原件也已被人重新發現，
現已交送杭州西湖博物館珍藏。韜盦志全文清晰可見：「古

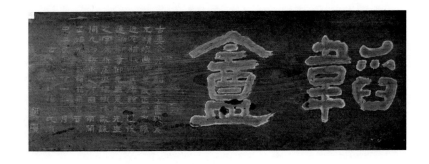

婁俞先生韜盦，工書能文，尤精崑曲，傳葉氏正宗。年雖近耄，猶能出其緒餘，飼遺後進。湘玥景仰先生，爰取先生之字，為斯屋之標幟，俾歌詠同人，知師承之有自天雨，聞正始元音，或賴茲弗替云。中華民國十有一年六月古滬穆湘玥藕初氏識。

「韜盦」別墅牌匾原件的照片如下：：

朱先生在書中對徐凌雲先生為保存崑曲的無私貢獻也有詳細敘述，這是十分必要的。在當年大會串時保存社刊登在《申報》頭版上的廣告中，徐先生是二把手。他為保存崑曲的貢獻良多，是不能忘記的。

崑劇保存社識江浙名人會串

（宗旨）扶持雅樂補助崑劇傳習所經費（日期）新正十四五六晚七時
（地址）靜安寺路夏令配克戲院（券價）客座分五元三元兩種花樓面
訂（接洽處）江西路三和里豫豐紗廠申賬房（附串）奉贈曲譜及說明
書院內不纍捐　　俞粟廬　徐凌雲　穆藕初仝拜啓

戊 A 639

前此二年在上海博物館紀念崑曲的一個展覽會上也有一張徐凌雲陪同愛新覺羅・傅侗等與穆藕初的合影照片，原片沒有註明時間地點。根據照片上人物、背景特徵我們推斷這是一九三三年冬攝於台拉斯脫路穆宅一樓陽台前的一張歷史照片。愛新覺羅・傅侗（一八七一至一九五二），清代貴族，別名紅豆館主，精崑曲、善書法，曾任教於清華大學、北平藝術

學院和北京美術學校。傅侗與徐凌雲，當時在曲壇並稱為「北傅南徐」。傅侗博學多才，藝兼文武，崑亂兼擅，所以向他求教者便趨之若鶩，其弟子之多，可能要數以千計了。所以紅豆館主不唯是「票界大王」，也可稱為戲曲教育家、活動家。

在此頁照片上徐先生在前排左，穆藕初身後的那位先生即傅侗先生。後排其他人士姓名不詳。傅侗先生南下，由徐先生親自陪同多位貴客一起登門拜訪穆藕初。當年穆藕初剛推辭南京政府官職後轉回上海居住，帶著無官一身輕的心情，穆藕初偕夫人及愛女（寧欣）與貴客一起合影留念尤顯親切！

在這張歷史性照片背後的故事還有待繼續開挖。

史學界有「信史立國」之說：以真實可信的歷史為立國之本，國方能正，方能持續

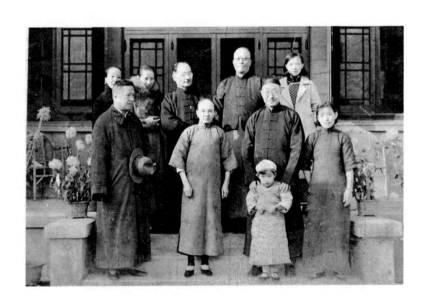

而健康地不斷向前發展。國史如此，部門史、專業史亦然。能否揭示歷史的本來面貌，寫出真實可信的歷史，往往會受到各種既得利益的干擾與制約，要衝破這些干擾與制約，要在原有的各種矛盾記述中去還原歷史的真相，必須在開挖檔案和史料上下苦功夫。我對史學是門外漢，朱先生在這方面有很多值得我學習的地方。現在看來崑劇傳習所是由崑劇保存社所創辦是再明白不過的史實了，崑劇保存社為保存崑劇的這些相關史料不少。現僅列數則如下：

崑劇保存社為俞粟廬先生錄製了留聲片。唱片發行前，崑曲保存社請俞粟廬手寫了曲詞，印製成《度曲一隅》冊子，書封由穆先生題簽，頁印粟廬先生七十五歲玉照，由馮超然題書。

尾頁還附有崑曲保存社同人的文墨。

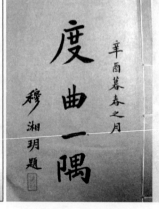

當年崑劇保存社演出的大幅廣告右上角也明確印有「券資悉數充本社崑劇傳習所經費」的字樣。這些都是無容置辯的歷史事實。

偌大的「崑劇保存社」五個大字歷歷在目，可為何現在的不少人只知道有「崑劇傳習所」，而不知道有「崑劇保存社」呢！每五年十年都要紀念「崑劇傳習所」的誕生，而對其「生身之母」卻隻字不提，這種怪現象難道在「崑劇傳習所」百歲時還要繼續下去嗎？

崑劇保存社為保存崑劇立下了永垂史冊的汗馬之功，說她是古今中外保存歷史文化遺產的經典之作是一點也不為過的。崑劇保存社是一個群眾性組織，她聚合了廣大票友、名家以及專家、學者的真知灼見做了一件任何個人都無能為力的大好事。他們是一批當仁不讓的實幹家，根本就不會去想什麼個人的名和利，待到山花爛漫時，他在叢中笑，這應該就是他們

崑曲一道盛於遜清乾嘉時代迄光緒末造大雅云亡矣顧曲家合手曲襄而盛歌勁一時之耳目者則俞先生粟廬之力也先生年越七旬以書名不以曲名然其度曲也出字重轉餘婉結響沈而不浮運氣斂而不傷凡夫陰陽清濁口訣唱訣雁不以遒自越百代主人風耳先生名請其列吭紫聲印當機片聆先生曲者試細玩玉傳頤起伏抗墜疾徐之委自知葉派正宗尚在人間也此別列先生之曲將与先生之書同垂不朽也歟 崑曲保存社全人謹識

這批人的人格寫照。可是如此一部成功保存歷史文化遺產的經典之作多少年來卻被人為地腰斬了！恢復歷史的本來面目應該是我們這代人的歷史責任。

保護非物質文化遺產不是一件簡單的事，必需有智慧，有謀略，有毅力才能做好。崑劇保存社三結合（廣大票友、藝術名家、國學大師）的組織形式高度集中了三方面人士的智慧，因此能抓住問題的本質，按客觀規律辦事，方向準確，方法對頭，有章法，按部就班去做，從而有效地達到了傳承與保存的效果。

崑劇保存社成功保存崑曲的寶貴經驗值得很好的總結，這對當前的歷史文化遺產保存工作也是有借鑑和指導意義的。

崑劇保存社功不可沒！

穆家修

二〇一三年五月於深圳

穆藕初照片回顧

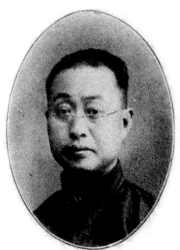 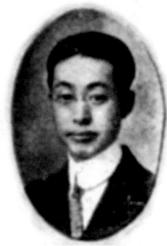

穆藕初像（創辦實業時期）　　　穆藕初像（留學時期）

穆藕初像（六十歲留影）

穆藕初先生暨德配金夫人合照

庚午六月
吳湖帆

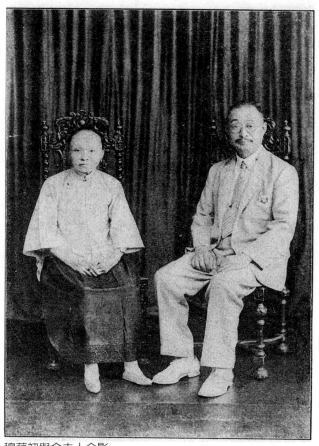

穆藕初與金夫人合影

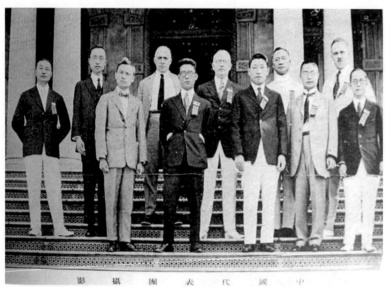

影 攝 團 表 代 國 中

1922年10月，太平洋商務會議中國代表團與夏威夷總督法靈頓等合影
（左一穆藕初）

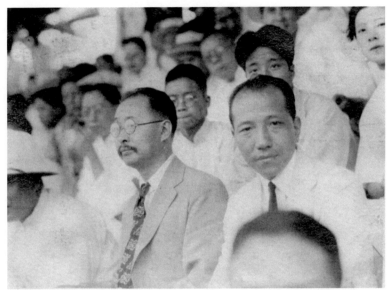

穆藕初（左）與朱少屏合影（攝於1933年，上海歷史博物館丁佳榮先生
提供）

穆藕初手跡之二

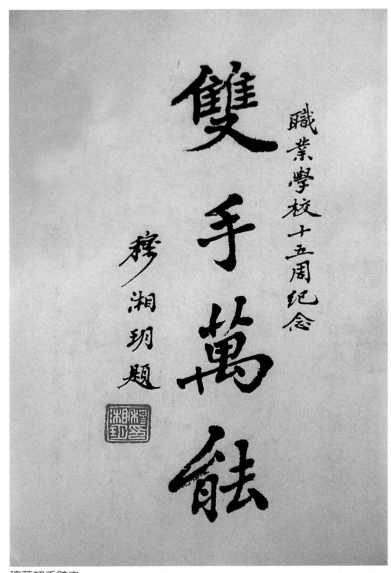

穆藕初手跡之一

丁卯之春坊友持此拓本示余見其斑駁零蝕以為何呈
庒者時陳君淮生在座獨許為珍品慫恿余購之後示湖航
吳君夫如移許實為畫靈巖山圖弁以篆題馮岩趙然
赤繪一幅三絕既具四付裝活裝綴一新精神畢煥始
嘆余前之育於目也湖航復將題名諸賢一考其生
平行誼於是此本遂為一方之掌故亟迺敝帚矣玩徒
日且室為海內孤本君有不思釋者夫以匠心一紙埋晦
於屠沽負販之手者不知凡幾百年非浮淮生之慫恿余
未必贍非浮湖航之考訂雜贈六未必顯是湖航之與此
本弘佛氏所謂有緣法者耶因即舉以贈之并誌其
顛末於後　辛未冬月湘玥書

辛未歲莫余返里度年
藕初先生將去鄉留此名拓見貽驚愧交并
百朋之賜識此志感云
壬申一月九日吳湖帆記

穆藕初手跡之三（穆藕初藏《宋拓靈岩詩刻題名》跋）（南京圖書館藏）

穆藕初手跡之四（蘇州中國崑曲博物館藏）

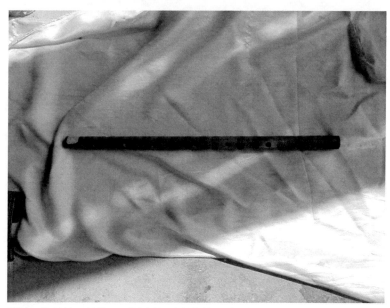

穆藕初生前使用的笛子（蘇州中國崑曲博物館藏）

穆藕初生前使用過的曲譜之一

崑劇《傳》字輩大師倪傳鉞早年抄寫的曲譜（倪大乾先生提供）

玩箋

引　心　驚顫見令（曼）碧胡一卞戾庵

盈々遙遙夢眼披衣起忙尋筆硯

一簾花影半床 [書] 抱膝沉吟賦索居今夜

月明應有夢愁多未審夢何 [如] 我于消為想

素徽只願一病而亡倒決絕了這段姻緣誰想

應魂不斷三日後心口還熱被父親救醒依舊

相思我如今半生死

又悲傷起頭吓多應

孽債未完那魔君 [六字調]

還不肯饒我嘆 [集賢賓] 只道愁魔

穆藕初生前使用過的曲譜之二

俞粟廬致穆藕初信（原載《俞粟廬書信集》，俞經農藏本，唐葆祥編注，上海古籍出版社2012年5月）

俞粟廬致五侄俞建侯信，內記載粟社及穆藕初到崑劇傳習所考察學員功課內容（原載《俞粟廬書信集》，俞經農藏本，唐葆祥編注，上海）

country again. I am now planning
to sail for China by way of Pacific
Ocean on the 30th of this month.

Under separate cover I send
you my photo which indicates my
indebtedness to you for your kind feeling
toward myself and our beloved mother-
land. I will send you few copies
of Chinese translation as soon as I
get it done. With much oblige and best
regards.

I remain, dear Sir,
Yours respectfully,
H. Y. Moh

穆藕初1914年致美國科學管理之父泰羅英文函之二（羅久芳女士提供）

穆藕初1914年致美國科學管理之父泰羅英文函之二（羅久芳女士提供）

壽言彙錄序

吾友穆君藕初有賢婦曰金夫人歸藕初三十年始約
而繼泰怡怡然如一日也藕初固貧少時從事海關得
微貲自給而夫人不以爲苦及自瀛海歸以商業雄滬
上踔厲風發名日益振而夫人亦不以爲榮藕初好栽
植後進贊以鉅貲十萬派遣游學歐美爲治妝有穆木
盦夫人力贊之又爲藕初納簉室許氏躬學歐美夫人
斯之風論宗德之美無如夫人者矣去年十月爲夫人
五十壽辰宗族親舊皆製詩文爲夫人壽藕初裒爲壽
言彙錄成冊而徵序於余余嘗謂古者婦人之職不
過治絲繭議酒食供祭祀耳若無關於大政者不知
一國之盛衰視乎一家之良窳而一家之良窳又視乎

吳梅《穆嫂金夫人五十壽言彙錄序》影印之一

婦人之勞逸古今賢婦若鮑宣妻若王良妻皆能輔翼
其夫爲一時聞人今夫人之行又何愧夫前哲宜朋舊
中稱道弗置而又非世俗詼辭可擬也辱承誼誣因就
所知者述之如此吾知藕初必囅然笑曰有是哉有是
哉庚午五月霜厓吳梅

母夫人金夫人五十雙慶徵詩文啓

人情之思所以娛其親也雖明知爲世俗之恆例凡古
所謂立身行道以遂顯揚之志者且什伯重大於是而
心所耿耿者必欲一致敬焉而後快者則父母康強之
家慶是已吾母少吾父四歲爲外祖父樹田金公季女

吳梅《穆嫂金夫人五十壽言彙錄序》影印之二

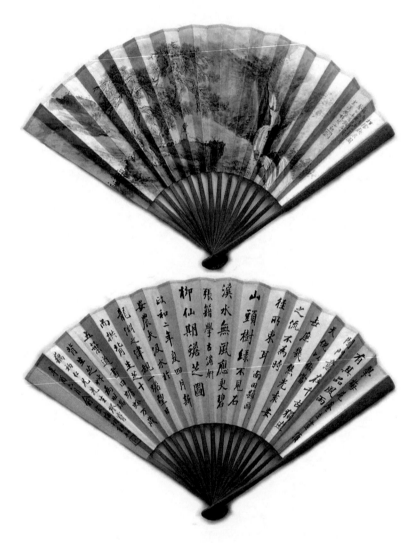

馮超然畫贈穆藕初《松蔭聽泉圖》扇面、俞粟廬書贈穆藕初《畫跋》扇面

吳梅題贈穆藕初《霜崖三劇》書影
（蘇州中國崑曲博物館藏）

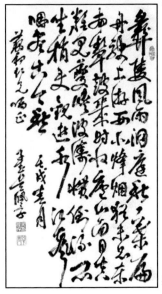

吳佩孚贈穆藕初書法

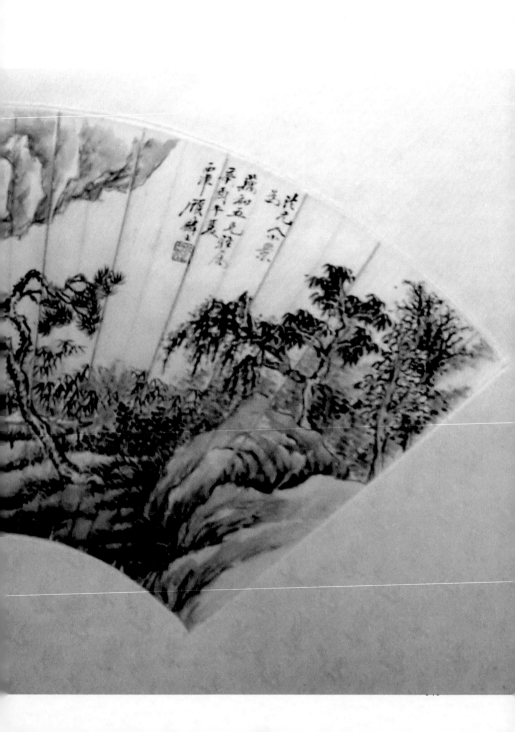

顧麟士為穆藕初所畫扇面

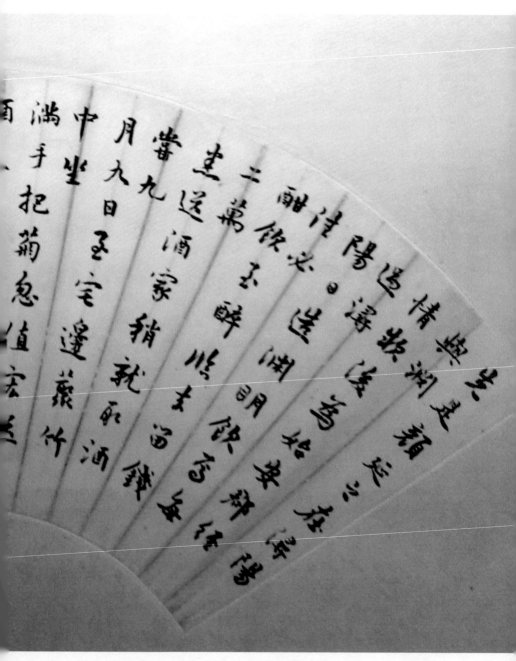

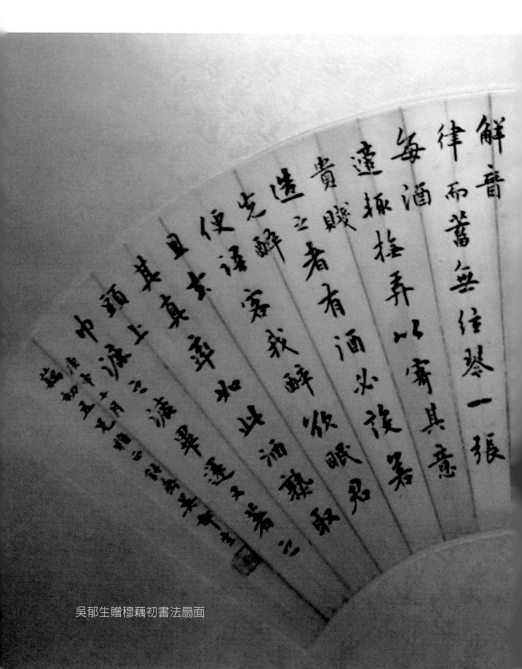

解音律而蓄無弦琴一張
每酒摭弄以寄其意
遠邇貴賤造之者有酒必設
克醉瞑我醉欲眠
使君且去其真率
中淳上頭上
吳郁生贈穆藕初書法扇面

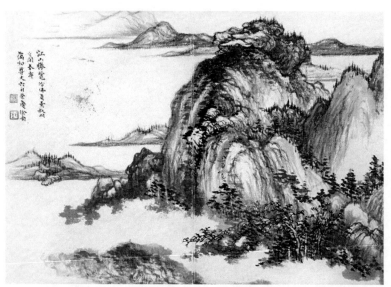

徐邦達畫壽穆藕初《江山勝覽》圖（作於1935年）

穆藕初為俞粟廬錄製崑曲《三醉》唱片封套

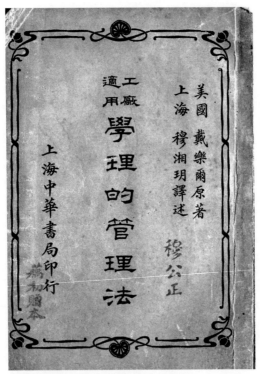

美國　戴樂爾原著

上海　穆湘玥譯述

穆公正

上海中華書局印行

工廠

適用

學理的管理法

藕初贈本

穆藕初譯著《學理的管理法》封面

左：穆藕初題贈吳梅《度曲須知》書影（蘇州中國崑曲博物館藏）
右：1922年1月4日《申報》刊登《蘇州伶工學校演劇》報導，這是迄今
　　為止發現的最早關於崑劇傳習所的媒體文字

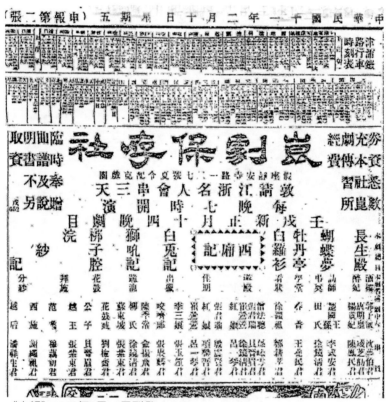

《申報》1922年2月10日刊登
穆藕初發起的崑劇保存社敦請江浙名人大會串廣告

1922年2月7日《申報》刊登《崑曲大會串
與志》報導

韜盦今貌（丁佳榮先生提供）

瑣尾相攜忍息肩　一生一死兩蒼顛　將身自致青雲

遠有遺骸悲濁世　賢合坐笙歌　群窦窆多家永祕

不知年已慰　淒雨彌日夜　捷報遙聞為愴然

此余戊辰卅二年秋渝州氣別老友

藕初先生之作　今者呼薤吳山杭緝禮成　重寫此詩付公子華伯屬永念　璩冠珍存

內戢耕慘凜苦之餘　地下有知不知潸涕泳之乎　民已卅七年胃苙三日　黃炎培

黃炎培輓穆藕初詩書法

目次

第六章 研究穆藕初的相關資料

前言

一九九六年的某天，上海崑劇團的前任副團長方家驥兄對我說：「有關部門準備召開穆藕初的研討會，你手頭如有文章可提供給他們。」當時我與家驥兄正在編纂《上海崑劇志》。穆藕初雖是一位實業家，但是他對崑劇情有獨鍾，為創辦崑劇傳習所、培養傳字輩演員、舉行江浙滬曲家串合演，作出過巨大的貢獻，對穆與崑劇的關係進行探討這是很有意義的。我已收集過他的材料，但當時我的研究課題較多，除編纂《上海崑劇志》外，還分別與台灣清華大學、香港中文大學有合作項目，無法再擠時間撰作紀念穆藕初的文章，我對家驥兄表示歉意。然而我的心卻陷入深深的不安之中，覺得對穆這位有功於傳統戲曲的人實在太不恭敬了，決意在手中研究課題完成之後，即著手對穆與崑曲的關係進行探索。

一九九七年《上海崑劇志》基本完成，並由上海文化出版社一九九八年冬季出版，與台灣、香港合作的項目也相繼結束，於是我就有了時間。我在自己編纂的《《申報》崑劇資料選編》（上海文化史編輯委員會出版）基礎上，收集穆藕初的資料，又去上海圖書館等單位查閱民國初期——本世紀二、三十年代的有關報刊、雜誌，採訪和看閱傳字輩老藝人及他們

撰寫的材料，為了核實歷史資料，有不厭其煩地從浩煙的《申報》廣告中尋找相關的報導。我的眼睛不太好（有白內障），《申報》復印本（上海書店版）的字又小，不得不帶上放大鏡逐字看閱。於九八年的夏天，大體上完成了資料收集工作。根據手頭所掌握的材料，覺得除了寫文章外，還可以寫一本關於穆藕初與崑劇的書，這不僅是因為有關這方面的材料詳實，一篇論文無法包含他的一生經歷及對崑劇所做的貢獻。即使是一本二十萬字的書，也難以表述他的所有事蹟，更何況這位傑出人物可圈可點的地方太多太多，應該寫出來讓世人了解他，這是我們搞研究工作的人責無旁貸的責任，因此我就有了新的計劃。

當時，我先寫了一篇文章，題目為《穆藕初與崑劇傳習所》（一萬字），就他是否為蘇州崑劇傳習所的創辦人展開論述，有關這個問題，至今仍有爭論。《中國戲曲志・江蘇卷》及《蘇州戲曲志》等書，皆以為穆藕初並非是崑劇傳習所的創辦者，創辦者是蘇州曲家張紫東、貝晉眉、徐鏡清等人，穆是崑曲傳習所開辦後的接辦者，並出巨資使傳習所正常運轉下去，為籌集資金，還在一九二二年新春借上海夏令匹克戲院（今新華電影院）舉行三天江浙滬曲家會串公演，似乎捐資是從這時開始的，以前從無募資的活動。但是，上海和浙江的專家卻不同意這個觀點，《上海崑劇志》及《崑劇生涯六十年》（周傳瑛口述，洛地整理）、《丑中美》（王傳淞口述，沈祖安、王德良整理）等書則認為，穆藕初是傳習所的創辦人，他在傳習所開辦前，就主持了有關的工作並捐巨資。崑劇傳習所所以能轉動起來，就是因為有了穆的參與及他的資金介入，並在傳習所開辦後，還源源不斷地補充資金，拙文支持《上

058

海崑劇志》等著作的觀點，認為穆藕初是蘇州崑劇傳習所的創始人，他是於一九二○年（崑劇傳習所開辦於一九二一年八月）夏天，邀約了俞粟廬、俞振飛父子、張紫東、張紫曼崑仲、謝繩祖、沈月泉等曲家、藝人上杭州靈隱韜盦（穆的私人別墅）的避暑度曲，順便商談了創辦崑劇學校（即崑劇傳習所）的事，制定了初步分工，在穆的主持和大家的努力下，崑劇傳習所終於辦了起來。杭州靈隱韜盦的那次會議可以稱得上是傳習所的第一次籌備會議。

拙文也不否認蘇州曲家在開辦崑劇傳習所問題上所起的作用。張紫東、貝晉眉、徐鏡清等人是最早的倡議者，但因為他們沒有經濟實力而不能付諸行動實務，於是張紫東會同俞粟廬、沈月泉等人在杭州靈隱韜盦，向穆藕初提出了開辦崑劇傳習所的建議，並得到穆的贊同。在穆的主持下，創辦崑劇傳習所的事才成為事實，因此蘇州的九位曲家是倡導者，而不是創辦者。張紫東參加了穆藕初的籌備活動，至多稱是創辦者之一，且不能稱作主要創辦人。

　　拙文還肯定了穆藕初在集資辦所中所起的作用，他不僅自己出巨資（約二萬至三萬元）並且還動員滬蘇兩地曲家捐款，其中也包括舉辦江浙滬曲家會串公演所募集的資金。崑劇傳習所開辦前後，總共募集資五萬元，為學校正常的教學活動提供了有利的保障。這裡順便談一下，《蘇州市戲曲志》稱張紫東等三人加上汪鼎丞、李式安、孫詠雩等九人出資組成董事會，但是實上蘇州崑劇傳習所董事會不僅有蘇州曲家，並且還有上海曲家的共同參與，《蘇州戲曲志》列舉的十二位出資人全是蘇州曲家，卻遺留了上海曲家。上海方面出資的曲家除了穆藕初外，尚有徐凌雲、楊習賢、江紫來等人，他們都是在籌備建所時所捐的款，且數額

遠遠超出蘇州曲家每人提供的一百元。崑劇傳習所雖然辦在蘇州，但創辦時卻浸透了滬蘇兩地、甚至還有浙江曲家的心血和汗水，不能偏頗一方而疏忽另一方，文章發於重慶市藝術研究所編纂出版的《渝洲藝譚》第四期上，刊發後引起一定反響。

我之所以要寫《穆藕初與崑劇》這本書，除了介紹穆藕初的生平，習曲經過，還有一個重要因素，即進一步闡明他創辦崑劇傳習所的過程及意義，而這個問題在一篇萬字的論文中是無法說得清楚的。本書是從穆藕初所創辦崑劇傳習所這一重要事件展開論述的，其中提到了他在開辦時所採取的新式辦學方針，這些方針體現了穆的教育思想。如開設文化課程、設置體育武術課、廢除體罰、保障學員權益等。皆反映了他的民生、民主及人文意識的理念，而這一些些恰是缺乏現代管理思想的曲家（無論是蘇州與上海）所不能為的，崑劇傳習所從一開始就採用了新式辦校的方針，不僅表明穆在傳習所開辦之初就主持了學校的工作，並決定了辦校方針，並且還可了解到穆將傳習所的學員培養成適應現代社會需要的演藝人員，使崑劇在現代社會中能生存下去。這就是穆藕初創辦崑劇傳習所的意義所在。

由此引發生另外二個我想表達的觀念：一、穆藕初是現代社會崑劇的奠基人，沒有他就沒有崑劇的今天；二、俞振飛所以能在現代崑劇史上獲得成功，並確立了藝術大師、一代宗匠的地位，是因為穆藕初給他創造的條件，也可以說，沒有穆也就沒有後來的俞振飛。

先來看第一個問題。說穆是現代社會崑劇的奠基人，已為越來越多人認同，但也有一些人表示疑惑，為要論述這一問題，讓我們來認識一下什麼是現代社會崑劇？這是指現代社會

背景下生存的崑劇，這個概念與現代崑劇的概念不同。現代崑劇是指現代化了的崑劇，它必須具備這幾個的條件：一、演出的劇目要以現代崑劇為主，戲的內容要表現現代人的思想、行為及矛盾中衝突，通過現代人生活提煉的故事結構情節、填寫曲詞。即使是整理、改編上演傳統劇目，也要反應現代人的理念。二、用現代手法來表現戲的情節。即劇目的曲文通俗易懂，適合青年人的審美情趣；導演（傳統崑劇並沒有導演）及表演手法，不僅是傳統意義上的程式與行當藝術，並且還要用新表現手法來發展原有的程式與行當藝術。音樂、舞美的表演手段也要現代化。三、用市場機制管理劇團。劇團成立董事會、股東會、集資解決劇團經費問題，演員也可參股、贏利後分紅。四、演員與觀眾的現代化意識。用新的文化理念改造崑劇、欣賞崑劇，不只是從文字、音律上去解剖演出的劇目，而是從人文社會科學的全方位視角去認識崑劇、理解崑劇。此外，劇場設施的現代化也是必不可少的。二十年代初期穆藕初顯然對崑劇進行了一些變革，但僅是局部的，遠沒有達到以上所說的標準，特別是劇目及藝術表現手法依然是傳統的，並沒有實質性的改進，因此不能說穆是現代崑劇的奠基人。用新的文化理念改現代崑劇的誕生是在建國以後，特別是改革開放後（八十年代始），崑劇走上了現代化的道路，真正意義上的現代崑劇呈現在世人的面前，但是由於崑劇劇種的特殊性，崑劇現代化的道路是漫長的，或許她根本就不可能走現代化的道路，因為崑劇劇目很難表現現代生活，反映當代人的思想，我所說的現代崑劇更多是名詞概念的闡釋。即便八十年代以來的崑劇變革，創編了一些為現代人所需要的歷史劇、神話劇和現代戲，也只是從局部範圍內對崑劇進

行改造，她的形式及所表達的內容仍舊是傳統的，特別是串折戲與折子戲的演出，這種情況更為明顯，給崑劇現代化帶來困難。對崑劇如何改革，能否走向現代化道路這些問題，因為不是本書所要探討的範圍，不在這裡展開討論。

現代社會崑劇，是指生存在現代社會環境中的崑劇。崑劇古代社會的產物，她的最輝煌的時期，也是在明清時代，當時有「四方歌者皆宗吳門」的說法。到了近代顯然出現衰勢，但百足之蟲，死而不僵，並且還在上海獲得了發展，使上海成為南方崑劇演出中心。降至現代，由於種種原因崑劇一蹶不振，產生了現代社會還要不要崑劇，崑劇能否在現代社會中生存的問題，穆藕初創辦崑劇傳習所，培養年輕一代崑劇演員，向世人展示現代社會並不排斥崑劇，生活在現代都市中的人們也還是需要吳歈雅音，她能夠在現代社會的文藝園中生存、綻花。現代社會是由各式人等組成的，他們有著不同的審美意識，對藝術追求也並不相同。因此，傳統崑劇的演出仍有她的市場，串折戲、折子戲依舊有不少觀眾欣賞，同時近代以來產生的小本戲、時劇同樣有著發展的空間。另外，為了適應現代都市市民的藝術審美鑑賞的需要，演員們對傳統崑劇進行了改革，使演出貼近現代人的生活，因此現代化社會的崑劇可以是多種多樣的，至少在劇目的演出上表明了這一點。

我們說穆藕初是現代社會崑劇的奠基人，主要基於如下幾個原因：一、他使崑劇在現代社會中傳存下去，免於滅亡。民國初期，全福班在上海作最後幾次演出，藝人年齡偏大，大多已進入垂暮之年，這些鶴髮雞皮的老藝人們似叫花子般的表演，喻示崑劇即將成為歷史，

如果沒有新人傳承，淪亡已不可避免。在此危急時刻，穆藕初出巨資創辦崑劇舉傳習所，傳字輩藝人由此脫穎而出，使崑劇傳薪不息。新樂府的組建，仙霓社的成立，江浙滬一帶的曲家活動的蓬勃發展，無不表明穆的努力產生了積極的成果。現代南方崑劇史，從一定意義上說就是傳字輩藝人的發展史，沒有傳字輩藝人也有就沒有現代的崑劇，而他們都是由穆藕初一手栽培出來的。他是現代崑劇史上的功臣。二、用現代管理理念指導崑劇傳習所的教學，前面提到的新式辦校方針，如增設文化課，廢除體罰等，使崑劇傳習所成為新式藝術科班學校，經過三年的學習，學員不僅學到了崑劇表演藝術，並且也具有一定的文化知識，初步確立民生、民主的意識，成為不同於舊科班的藝人，為現代社會所接納。三、科班與戲班成立董事會、股東會，監督日常工作，讓傳習所及其後來成立的新樂府轉入市場機制，用經濟手段來規範崑劇發展。四、將振興崑劇看作是弘揚中國傳統文化，與西方文化相爭存的重要一環。中西文化在競爭中相互兼容，這正是中國現代社會的特徵。以上四個方面的成就在穆藕初之前沒有一個人能辦得到，即使在他之後也無人超越，他對崑劇發展所作的貢獻，可以說「前於古人，後無來者」。穆在崑劇現代史上的地位和影響是誰也替代不了的。

這裡我們不妨將歷史追溯到清末民初，那時從事古典戲曲研究的有王國維、姚燮等人，從事曲學研究的有吳梅、俞粟廬等人，他們都是大家、宗師，在自己的研究領域中取得了非凡的業績，為後人留下了豐富的碩果。但是，他們都無力承擔起拯救崑劇、振興崑劇的重任。王國維只寫了《宋元戲曲考》這樣的開中國西曲史先河的經典之作，卻沒有為崑劇發展

作過任何事情，寫過一篇文章。姚燮的《今樂考證》等著作，也僅是中國古典戲曲劇目的整理和輯佚。吳梅對崑劇有著深厚的感情，寫了不少有關曲學和崑劇方面的文章，但他是一介儒生，只是從學術角度探討曲學的歷史淵源及其演變，音律上存在的問題以及觀看崑劇後的感想，難以就振興崑劇這一根本的問題提出自己的看法，更無經濟實力來支持崑劇，因此對現代社會崑劇的生存與發展，吳梅所起的作用是有限的。俞粟廬是位清曲家，他對崑劇（更準確地說是崑曲），更是奉獻出他畢生的精力，對唱曲有很深的造詣，且頗有研究心得，在曲學理論上也有一定的建樹，對如何發展崑劇這一問題有著獨到的見解，為了振興崑劇，他吶喊、呼吁，並為此奔走，然而由於他的年齡及經濟關係，很難起到關鍵作用，無法產生積極的效應。當他結識穆藕初後，他的願望才有可能變成現實。與穆同時代的人，有著許多曲家，他們長期沉浸於崑劇藝術，為崑劇的傳承、振興作出不少努力，如上海的徐凌雲、殷震賢；謝繩祖；項馨吾，蘇州的張紫東、貝晉眉、徐鏡清、孫詠雩等，都是屈指可數的曲家，在曲壇享有盛譽，他們或為崑劇藝人來滬獻技提供各種方便，或為創辦曲社、舉辦唱曲活動作出各種努力，為崑劇藝術發展提高了層次，然而他們不能扭轉崑劇頹敗的總體趨勢，難以妙手回春復興崑劇。他們做不到的，穆藕初都做到了，他創造的奇蹟讓崑劇重返青春，再次勃興，並活躍於現代都市的戲曲舞台上。

由於日本軍國主義的侵略，崑劇再次面臨廣陵散的局面，此刻穆藕初已遷居重慶，遠離上海，而上海的華界以被日寇占領，租界卻成為「孤島」，仙霓社因衣箱在一九三七年

「八‧一三」事件中被炸毀而面臨解散，只有組織小班在東方、仙樂等書場演出。此時有人撰文，認為梅蘭芳可以登高一呼，挽救崑劇。杏書當時在《申報》發表《怎樣復興崑曲》說：「當初穆藕初老先生花了幾萬錢，好容易訓練出現在仙霓社這班社員，但是現在，有力量的，輕而易舉，亦是『義不容辭』來做這復興崑曲的工作，以愚之見，只有梅蘭芳博士一人了。他是現在中國的戲劇大王，他來提倡中國戲劇之精粹，這不是應當的麼？義不容辭的，然而由他登高一呼，崑曲就能復興，則未必能如此也，至少當時還不具備這樣的條件：

麼？……如果能得晼華登高一呼，則崑曲復興只有日矣！」（一九三九年五月九日）梅蘭芳博士在當時確實可以稱得上是「中國的戲劇大王」，他在戲劇界的「龍頭老大」的地位是不容置疑的，對中國戲曲劇壇的影響力也是無人可以與之頡頏的。讓他來提倡崑劇也是應當的，義不容辭的，然而由他登高一呼，崑曲就能復興，則未必能如此也，至少當時還不具備這樣的條件：

一、抗日戰爭期間，梅蘭芳已無演戲的積極性，並毅然蓄鬚明志，拒絕為日本人演出，表現了他高風亮節。既然連戲都不想演，何來振興崑劇的積極性？

二、梅蘭芳幼工扎實，少年時到習戲以崑劇打基礎，學會了不少崑腔戲。但他學習崑劇是為了打功底，並非發展方向，他的重點是在京劇。有時梅也演崑劇，那僅是點綴場面，調節氣氛；或者是為了滿足部分觀眾的需要，與崑劇演員聯袂演出，增加劇場票房收入，他與俞振飛合演《遊園驚夢》、《斷橋》等戲就是如此。他並沒有將崑劇作為他的壓軸戲、大軸戲，更不會以演崑劇作為他的藝術追求目標。

三、梅博士對京劇旦角藝術進行改革，取得了舉世矚目的成就，並因此與斯坦尼斯拉夫斯基、布萊辛德成為世界級的戲劇大師而為國人驕傲，但崑劇的改革要比京劇困難得多，這主要是因為她的行當繁瑣又複雜，光旦角就分四旦（作旦）、丑旦（閨門旦）、六旦（老旦）、刺殺旦、正旦、老旦等，且彼此不能串行；而京劇只分青衣、花旦、刀馬旦和老旦，並能相互串行兼扮；崑劇的表演程式、音樂曲調也因其難度大而入門不易，要對其進行難以一時奏效。梅蘭芳在演出《遊園驚夢》時，對杜麗娘的水袖表演等動作做了一些改動，但因傳統程式的關係，基本上是按部就班地掩飾，沒有像演京劇劇目那樣，進行大規模的改造。

由於崑劇不易改革，也就使梅不可能把更多的精力投放到這一領域中去。

四、拯救崑劇、復興崑劇靠梅蘭芳一人的力量顯然是不行的。當初穆藕初發起振興崑劇的活動，是發揮他的智慧和能力，組織曲家及各種社會力量共同進行的。他個人的力量也是有限的。興辦崑劇傳習所前後，穆利用他的聲望和地位登高一呼，響應的曲家與企業家接踵而來，圍繞在他的周圍，為振興崑劇作出各自努力。但這種社會條件在抗日戰爭已不復存在；穆藕初的特殊身分梅蘭芳是不具備的。梅蘭芳可以組織梅劇團，在梅劇團中成立一個崑劇團，也可以建立培養新生力量的新科班，但他不可能像穆那樣動員廣大的社會力量支持崑劇的復興，因為他缺乏社會活動家的能量。穆藕初卻參與了大量的社會活動，具備了社會活動家的氣質，他具有組織各種大型活動及募集資金的能力。同時兩人的身分個不相同，穆是上海的實業家，聞名全國的「穆紗大王」，在政界、商界都有一定的影響；梅只是一個演

066

員，他雖然很紅，相當出名，但他畢竟靠演藝為生，在舊社會被人稱之為「高級戲子」，社會地位不能與穆相提並論。再者，梅所處的年代，抗日戰爭正進入持久戰的階段，也是最艱難的時刻，上海的大批社會知名人士與曲家，去了重慶和其他的內地，崑劇知音大為減少，即使梅蘭芳有登高一呼的能力，響應者必定寥寥，無法形成穆藕初時代的那種熱烈場面。

五、最關鍵的也是最必要的條件，即經濟實力，梅博士也無法與穆相比。梅靠他的勤奮努力，也積累了一定資產，但比起全盛時期的穆卻要遜色得多了。穆的個人資產並不是很多，並且由於經常資助社會事業，他的私產甚至比他實力小得多的實業家還少。但他可以動員他的企業中的股東會的力量，以及上海業界的資金，這就為他的經濟實力築起了一道堅固的後防工事。如他為國民會議代表赴京參加國民會議，捐資八萬元；為陝西、河南等省災荒募款五十萬元，都顯示了他的經濟實力和號召力。崑劇傳習所的興辦。他先後出資及募款合計五萬元，表明了他為弘揚中國傳統文化而捨得投入巨資，並且他的「後防工事」也能為其募款起到積極作用。（穆為了資助社會事業，幾乎傾囊而出，以至他去世時家中並無太多的私產，後輩也沒有享受到他的蔭福。）梅先生不僅沒有穆那樣的經濟實力，並且也沒有企業的股東會與實業界的力量作後盾，因此他不可能出巨資開辦崑劇學校，並為之造血而向社會募集資金。所以我的結論是，梅蘭芳在抗日戰爭期間，不可能擔負起振興崑劇的使命。穆藕初是特定的社會背景下產生的特定人物，他的地位與作用誰也替代不了的。

接著我們來看俞振飛與穆藕初的關係，即俞振飛所以能在崑劇界確立他的大師級的地位，就是因為穆藕初給他創造的條件。我在本書第五章第一節《與吳梅、俞粟廬父子關係》中已經談到了這個問題，「我們提出這樣的假設：如果俞振飛與其父親一樣，長期居住在蘇州，沒有與穆藕初交往的歷史，那麼他這樣就不可能接受上海這座大都市的薰陶，也就沒有機會參與崑劇傳習所的創辦活動，也就不可能成為維崑公司的經理，更不會成為二、三十年代上海曲壇的中堅力量；當然也不會下海。成為京崑兼演的兩棲演員，也不可能結識京劇泰斗梅蘭芳、程硯秋，參加他們的演出活動，最後也不能成為藝術大師，一代宗師。」這雖然是種假設，但是完全可能成為歷史事實，因為穆藕初對於俞振飛來說，確實起著舉足輕重的作用，俞所以後來能成為藝術大師，就是因為穆藕初將他從蘇州接到上海，給他在紗布交易所安排文書工作，這是一份閒差，目的在於讓俞邊工作邊學曲，為他在上海打開局面創造條件。如果他沒有在上海的經歷，「他或許與張紫東、貝晉眉、徐鏡清那樣，成為蘇州的名曲家，唱唱曲、串串戲，當個小文人或小老板之類，長年過著平淡無奇的生活。」這樣也就成不了藝術大師、一代宗師。

穆藕初給俞振飛的幫助，主要反映在以下三個方面：

一、經濟上的贊助。先前穆藕初聘請俞粟廬教曲，當然要支付報酬，況且粟廬老在曲壇享有崇高的威望，報酬自然也不會低；如他到上海，通常的交通費用及食宿自然由穆給予解決。如穆致《吳瞿安信》中提到的那次粟廬老「因事過申，因同人堅請，暫留歇浦，遂下榻

於弟處」便是一例，並且那次粟廬老抵申，還是「因事過申」，並非專程為穆教曲而來。穆對俞振飛的關照也然如此。十九歲的俞振飛長得高挑，英俊瀟灑，儘管曲子唱得很好，並寫得一手好字，但並沒有找到適合的工作。穆藕初就將他從蘇州接到上海，在自己開辦的紗布交易所當一名文書，每月薪水十八元，並專門安排一間房間給他一人居住。這對從無工作經驗，並且與穆非親帶故的青年人來說，似乎是從天上掉下來的餡餅。新水雖然不高，但因教曲關係，住又不付房錢，十八元全作零用，在當時也還是不錯的，除了正常的工資收入外，俞在給穆教曲中，也會有不時地得到一些報酬；再加上紗布教易所的獎金，一年也可有五、六百元的收入。有了如此高的收入，俞就能參加一些社會活動，在曲界中應酬往來。

二、確立在曲界中的地位。俞振飛初來上海，曲壇中熟悉他的人並不太多，雖然其父俞粟廬在上海曲界有較高的地位及廣泛的影響，但振飛畢竟還很年輕，加上他原來居住在蘇州，人們對他還比較陌生。穆藕初請他為拍先，在家中教曲，這就無形為他作了廣告。曲友們都知道，穆是有頭有臉人物，在上海實業界中擲地有聲，地位顯赫。他要習曲，所請的曲師如嚴連生、沈月泉及俞粟廬，都是懷有絕技的人，在當時曲壇中享有盛名，現在由振飛代替其父執教，肯定繼承了乃父的風範，有相當技藝與能耐，否則像穆這樣有地位的人如何會允諾下來。就憑這一點，也能讓曲友們側目相看。再加上他以學了兩百多齣戲，天才加勤奮，使他在唱曲上確實練就了一身過硬的技藝，他的嗓子又好，舉止文雅，有書生之氣質，

這也令曲友們欽佩，穆藕初經常攜帶振飛出現在曲界中，向人們介紹這位新的老師；曲家聚會穆府，穆讓振飛展示自己的才華。這樣振飛漸漸地為人們所接受。在籌備崑劇傳習所、舉辦江浙滬曲家會串公演，與傳字輩演員同台聯袂演出等活動中，穆都將俞推向台前，讓他擔當重任，不時在曲界中亮相，逐步成為曲壇中的中堅力量。如果沒有穆的推薦、扶植，振飛要在上海曲界確立他的地位不會那麼容易，儘管他有一身的才智，也不會被人了解。當然話也得反過來說，振飛沒有真才實學，即使有穆的積極幫助，也是無濟於事的。所以振飛的成功，是因為他的天才、勤奮，加上穆藕初的扶植、幫助。

三、為接觸社會提供方便。二十年代的上海以具備國際化都市的規模，五方雜處，人文薈萃、中西文化交匯及各種人文景觀，為這座遠東最大的城市增添了絢麗的色彩。但對初出茅廬的俞振飛來說，一切都是新奇的，粟廬擔心振飛到了上海，被上海的複雜環境所感染，希望穆藕初加強對其兒子的管束。上海雖然充滿活力，但流氓、地痞等的黑社會勢力也十分猖獗，一旦沾染上不良惡習，就會深深地陷入泥潭而不能自拔。粟廬希望自己的兒子堂堂正正地做人，穆藕初對社會上的黑暗勢力痛心疾首，經常撰文、發表演說進行評擊，揭露他們危害社會的醜惡行徑，號召人們與之鬥爭。他對自己子女管教甚嚴，讓他們接受良好的教育，避免接受社會上的不良惡習。他對振飛也是這樣要求的。同時也不反對振飛接觸社會，振飛在穆藕初的指導下，在社會上接觸的人主要是曲壇中的同人，及上流社會中的曲家，由此熟悉了上海曲壇與相關的社會層面中

的人，並學會了如何在五光十色的社會中生活。振飛所以能在上海上流社會中適應、生存，與穆的關照與指點是分不開的，這對於他日後成為藝術大師，奠定了基礎。

有人問我，上海現代社會崑劇有什麼特徵，我以為她的最主要特徵反映在以下幾個方面：

第一，以穆藕初為代表的新生代實業家參加到振興崑劇的行列中來。

傳統文化得到民族資本家的經濟上的資助，使其獲得生存和發展的空間。在古代、近代的崑劇發展歷程中，崑劇的主要支持者是士大夫、宮廷與文人，而到了現代社會，發生了根本性的變化，隨著現代化進程的加快，新生代實業家在上海迅速成長，他們成為上海資本主義市場的生力軍，在他的帶領下，上海的一些愛好崑曲的實業家為振興崑劇紛紛獻上一份愛心，他們或捐資，或義演，或出版有關圖書和唱片，使崑劇從瀕臨滅亡的邊緣上拉了回來，恢復青春，重又勃興。他們給以崑劇發展於經濟上的支持，輸血補液，為崑劇走向市場提供幫助。如果沒有穆藕初等一批新生代實業家的投入，也就不可能有崑劇傳習所，也就沒有崑劇的今天；同時他們又通過曲社的拍曲活動，普及崑劇，擴大了崑劇的群眾基礎，不致成為少數人的藝術，而萎縮她的市場。因此新生代實業家參加到振興崑劇的行列中來，對弘揚民族文化是有積極作用的，其成效也是十分明顯的。

在新生代實業家中，對於中西文化的意識各不相同，像穆藕初那樣主張相互爭存，共同發展的人，在當時並不太多。與舊式的企業家不同，新生代實業家大多去西方留過學，崇洋提倡西方文化是他們的共同意識，而舊式企業家反對西風東移，堅持傳統文化。穆藕初能夠破除重重阻力，倡導中西文化兼融，以西方的科學管理方法，來拯救、振興崑劇，確實是難能可貴的。當時舊式企業家雖有不少人雅好崑劇，但他們的經濟實力遠不及新生代實業家，要他們出巨資振興崑劇也確實有不少難度，這個重任也只有新生代實業家來擔當。這就形成了現代社會崑劇的一大特徵。

第二個特徵，傳字輩演員成為江南崑劇的生力軍。自全福班解散後，上海已無專業崑班的演出，自以傳字輩為骨幹建立的新樂府崑班在上海笑舞台公演以來，上海又有了專業崑劇劇團，使崑劇本不絕如縷地保存下來。傳字輩演員在二十年代至四十年代，始終是上海崑壇的唯一一支崑劇職業隊伍，故當時《申報》刊登的文章及廣告稱：「僅存的崑劇碩果。」如果沒有傳字輩演員，也就沒有現代社會崑劇，並且傳字輩演員中像朱傳茗、張傳芳、周傳瑛、倪傳鉞、鄭傳鑑、王傳淞、華傳浩等一批具有現代意識的演員，在崑劇本體藝術創新、劇團（戲班）體制改革等方面做出許多努力，使崑劇在現代社會中艱難地生存下來。

俞振飛的崛起，新一代曲家兼演員的形成，以及曲家與演員共同串戲成為時尚，這是現代社會崑劇的第三大特徵。明清兩代的曲家顯然本人也唱曲，但他們很少粉墨登場，以觀賞戲子、家樂演出為主要娛樂，與藝人一起串戲被認為是有損士大夫形象，故恥於與藝人交

往。清末上海知縣王欣甫為唱曲而丟了官。到了現代社會，這一情況發生了根本性的轉變。曲家兼演員的功能出現，是曲家不僅自己拍曲，並且還與藝人同台串戲，上海如徐凌雲、項馨吾、殷震賢、袁安圃、張某良，蘇州張紫東、貝晉眉、孫詠雩、徐鏡清等經常與傳字輩演員一起粉墨登場，並成為風尚，俞振飛在下海前，他是曲家，不時與其他曲家一起聯合會串。如一九二四年五月，振飛偕同項馨吾、江紫來、張某良、張紫東等人，與傳字輩演員在笑舞台會串崑劇，他演《琴挑》、《問病》、《埋玉》、《小宴》諸戲，成為曲家兼演員的典範。下海後一度演京劇，但在抗日戰爭時間，又不時與曲家及傳字輩演員聯袂演出。此時他是演員兼曲家，身分倒了過來。曲家兼演員的做法並不始自俞氏，在他之前早已存在，但他是曲家與演員串演的積極提倡者，推動了這種形式的發展。在振飛的帶動下，不少曲家經常與藝人同台串戲，促進了業餘唱曲及專業演戲的交流。曲家重在唱曲，被稱為清工，他們對於曲牌中的音律與唱曲方法較為講究；演員重在演戲，不僅要在唱曲上老功夫，做到字正腔圓，並且還要在做功上下功夫，達到表演上老到自然，正確表現人物的思想感情，被稱為戲工。曲家與演員同台演出，可以優勢互補，互相學習。並且也縮短了曲家與演員之間的距離，融合了二者之間的關係，為崑劇的普及與提高提供了條件。四十年代後期，仙霓社已散班，但上海的崑劇演出仍常見於報端，大多是曲社舉辦的會串公演，曲家邀集傳字輩演員共同敷奏雅曲。所以上海的崑劇並未因仙霓社的解散而消失，除拍曲、唱曲活動外，爺台及彩串演出照常進行，這為建國後崑劇的發展提供了曲家與演員的兩方人才。俞振飛更是在這方

面發揮了重要的作用。

此外，曲社活動的興盛，女社員的參加曲社，打破了曲社只收男性社員、男子壟斷崑壇的局面等也體現了現代社會崑劇的特點。現代社會崑劇的特徵在本書中並未闡述，因與穆藕初振興崑劇的是密切相關，故在前言中加以補記，求教方家。

最後，就穆藕初振興崑劇是否為他的主觀認識、自覺行動，談一些看法。這個問題的提出，是因為最近有一位學者對我說：「當初穆先生熱愛崑劇，主要是療癒養身，並沒有從主觀上認識到振興崑劇的意義，這是現在的人將這一問題提高到理論高度做出的評價。」我不同意這種觀點。我認識穆藕初拯救、復興崑劇的動活是他的自覺行動，在主觀上認識到它的意義所在。開始習曲時，確實是為養身治癒，但當他接觸到崑劇後，就被這一高雅藝術吸引住了，並從弘揚傳統文化的角度，從事振興崑劇的活動。在青年時代，他就對中國的傳統音樂、美術感興趣，對國學有著深厚的感情。對崑劇的喜愛，從表面上看有一定的偶然性，但根據他對中國傳統文化的感情，也有其必然性，即認為崑劇能陶冶情操、提高人的道德素質，於娛樂中受到教育。崑劇顯然屬於舊文化範疇，但穆認為可以與新文化一起發展，即中國傳統文化與西方現代文化可以同時並存，共同繁榮，因此他的振興崑劇的舉動是自覺的。如果說穆在習曲之初這種自覺性還不明顯的話，那末在創辦崑劇傳習所過程中得到了充分的體現。那時他已認識到崑劇將要淪亡的危機感，振興崑劇使其傳薪不息的迫切性。他相信他的這一行動，與他的資助北大學生留學美國一樣的重要，後者是通過學習西方文化來促進中

國的發展，前者是通過弘揚民族文化來推動中國的進步，兩者結合就使中國強大。我認為，穆藕初所做的每一件事，都是經過深思熟慮的，他有的深邃目光和洞察力，能及時發現事物的本質及其意義。這就是他區別於其他實業家與曲家的地方。

在這裡我無意提高穆的形象，在他身上自然有不少缺點，如對崑劇劇目改革的不徹底，對崑劇本體藝術不主張創新等，都無益於崑劇適應現代社會的需要。此外他棄商從政，使他失去經濟實力，也是無法對傳統文化及其他社會公益事業作出資助，這也是他考慮個人因素的結果，因為他要避離商場的矛盾，而有意發揮他的技術專長。這樣做自有他的道理，他人難作評剖，但那些等待他去幫助、扶植的（包括過去得到他的幫助）事業卻受到了影響。如傳字輩演員就是這樣，他去中央政府任職後，戲班就開始出現了矛盾，潛伏了危機，此後演員們所面臨的是曲折艱難的道路，如果穆藕初不離開他們，始終是他們的堅強後盾，那末局面就會完全不一樣。崑劇界後來出現的種種矛盾，顯然不完全是穆的責任，但是與他過早地退出遠離不無關聯。當然穆的這些不足，並不能掩蓋他對崑劇所做的貢獻。

本書願為研究現代社會與崑劇發展提供有益的借鑑，希望能達到這一目的。

　　　　　　　　　　朱建明

第一章

從療癒習曲到鍾情崑曲

一、曲折的人生歷程

一九四三年九月二十一日，國民黨中央社發表「民族工業家穆藕初先生逝世」的消息，稱：

實業家棉紗鉅子穆湘玥（藕初）患腸癌病不治，於十九日上午六時，在陪都寓所逝世，享年六十七歲。氏早歲畢業美國農工業專科學校，得碩士學位，回國後，在滬創辦新式紡紗廠，改良技術產品，注意員工福利，實行三八制，並以私蓄資送青年出國留學，設藕初獎學金，為國家作育人才，滬人譽稱棉紗大王，而自奉菲薄，布衣素食，待人和藹親切，對青年愛護培植，竭盡心力。抗戰後，主持農產促進委員會；創七七紡紗機，三十年出長農本局，卸職後即以體弱多病聞。[1]

共產黨在重慶的機關報《新華日報》刊登了中央社的新聞，並配發了《悼穆藕初先生》的短評，云：

穆藕初先生以腸癌不治逝世，這是我國民族工業界的一個損失！

1 轉引自《穆藕初文集》（趙靖主編，葉世昌、穆家修副主編），北京大學出版社一九九五年版，五九五頁。

穆先生一生奮鬥的歷史，正是中國民族工業的一部活的歷史，他不僅以六十七的高齡，還盡瘁於抗戰中的經建事業，而且他實施三八制，注意職工福利，培植人才，愛護青年，這些都是值得我們深深紀念的。

穆先生不及親見抗日戰爭的勝利，民族工業的發展，而賫志以歿了，我們國內的民族工業家，應當繼承他的意志，在篳路藍縷之中，替我們國家建下一個工業國家的基礎。[2]

穆藕初的去世，使重慶山城一時處於悲哀之中，國民黨和共產黨的要員及社會明人紛紛發來唁電，獻送花圈，他們之中也董必武、馮玉祥、孔祥熙、翁文灝、蔣夢麟、黃炎培、江恒源、陳濟棠、俞鴻鈞、杜月笙、劉鴻生、馮超然、許世英等，為民族工業家，中國棉紗鉅子穆藕初先生的逝世深深致哀。[3]

對今天的年輕人來說，穆藕初似乎是個陌生的名字，然而在二、三十年代的上海，無論紡織界、金融界、農業界及教育界、文化界無人不曉，他如貫日中天，鼎鼎炎名，擲地有

2 偉傑注：穆藕初逝世後，共開過兩次追悼會。第一次在一九四三年十月六日於重慶道門口銀行進修禮堂。第二次在一九四七年七月六日於上海浦東同鄉會會所舉行。馮超然參加了穆氏第二次追悼會，並送輓聯。

3 引文同上，五九五—五九六頁。

聲。我們現在紀念他、追憶他、走近他，不僅是為了讓人們不要忘記這位艱苦創業、為民族工業作出諸多成就的先哲，更重要的是探索中國民族資產階級的歷史軌跡，科學地、辯證地總結他們在現代史上所引起的作用。

被稱為「中國棉紗大王」的實業家穆藕初，清光緒（丙子）二年五月三十七日（一八七六年六月十八日）生於上海川沙楊恩，名湘玥，號恕園，以字行。穆祖籍蘇州洞庭東山，後遷居上海，祖子蘜菴操棉業，父琢菴排行第二，也事棉業。五兄弟中獨琢菴事業鼎興，在十六鋪開設穆公正花行，前後四十年。母朱氏南匯新場鎮人，品性慈祥，能書會算，善理家政。光緒初年（一八七五），琢菴事業正盛，朱氏家族襄贊，使花行營業不斷攀升。光緒十年（一八八四）後，因兄弟不得其力，加上「食用浩繁，入不敷出，族中剝削亦殊甚，家道遂中落」朱氏生二子一女，長恕再（湘瑤），次恕園（藕初），女幼殤。藕初體質素弱，三歲時患大病，幾乎不救，幸請得名醫治療才活下來。光緒七年（一八八一），六歲，入私塾受課，至十三歲出校，八年中習讀四書五經、《禮記》、《古文觀止》等書，詩習兩韻，對古文頗有心得。因家境發生變化，琢菴的花行經營不善而倒閉，藕初無奈輟學。十四歲，因堂兄襄煌介紹，入花行習業。十七歲，琢菴病故，藕初與恕再不要家族中資助，自力更生，奉養母親。

光緒二十一年（一八九五），十九歲，中日甲午戰爭，中國遭日本侵略，藕初認為，國弱才會遭致列強凌辱，「求學心日益切，蓋不學則無知識，無知識則不知彼我短長，無從與他國競爭，求習學之決心於是時始。」次年，上海廣方言館建立，受其影響學習英語，白天在洋行工作，晚上讀書。二十四歲，從英國人勃朗學英文，勃朗居二馬路（九江路）九江里，藕初寓是處，九江路一代為冶游之地，每至傍晚妓女在街頭花枝招展，招徠狎客；酒樓中杯觥錯影，燈紅酒綠，喧鬧繁華，居住附近的人隨波逐流者眾，藕初卻不為所動，潔身自好，安心讀書。

光緒二十七年（一九〇一），二十五歲，考入江海關，是年冬結婚，娶金氏。在海關中辦事，深覺自己學識不夠敷用，仍於晚間從西人學習英文，並研讀歷史、算術等課。二十七歲，是年為其吸收新知識最多的一年，他在演講《天演論》等新學說時，深感自強不息之重要。「淘汰之可畏，爭存之必要」；「從自強不息中，鍛鍊出新吾來。」翌年冬調往鎮江海關，不數月因涉及革命黨活動，仍被調回上海。光緒三十年（一九〇四），在滬與馬相伯、黃炎培等創立滬學會，在會中倡辦體育會，舉辦兵式體操，為自強之起點；辦義務小學，招收貧民子弟，普及教育；設音樂會，聘李叔同主持，於娛樂中使大眾得到感化。不久，被任命海關會董事。

5

引文同上一〇六頁。

因不滿美國虐待華工，組織反美抗議集會，遭當局忌恨，於光緒三十三年（一九〇

六），辭去海關總會董事，此舉深得愛國人士張騫等的賞識。是年，應龍門師範學校之聘教

授英語，兼任學監。次年春，江蘇省鐵路公司組織路警，特委為蘇路警察長。

目睹國家之積弱，藕初立下實業救國宗旨，於宣統二年（一九〇九）三十四歲時，在朱

志堯等的資助下，赴美國留學，先後就讀於康斯威辛大學、伊利諾大學、德克塞斯農工專修

學校，攻讀農科、紡織和企業管理，得農業學士、碩士學位。留美期間，與現代科學管理

學創始人泰羅過往甚密，探討企業科學管理理論。民國三年（一九一四）回國，初想開設

肥皂廠，在化學工業方有所建樹，後因製造肥皂的原料鹼，早被洋鹼公司壟斷，改為投資紡

織業。開始與兄恕再一起在上海創辦德大紗廠，成功後又開設厚生紗廠。由於他運用現代科

學管理經營，上海的兩家紗廠生產日益發展，蒸蒸日上，後又在鄭洲建立豫豐紗廠。他對三

家紗廠嚴格把關，產品質量在北京商品陳列會上名列第一，產銷全國各地。為了推廣優良棉

花，在上海郊區購地創設棉種改良試驗場。此外，成立華商紗布交易所，華商勸工銀行，涉

足金融領域，融資擴大他的實業。藕初在創辦企業時，翻譯《科學管理法》，推行西方科學

管理方法；在廠裡採用「三八」工作制，減少工人勞動時間，主張勞逸結合；革除工頭制，

實施工程師管理生產的做法。凡此種種措施，調動了工人生產的積極性。他的驚人毅力與所

創造的奇蹟，美國人愛薩克·瑪可遜深受感動，他讚許道：「在自己本身和工業上建設性的

進步方面，任何一個美國企業家大王能夠超出這個紀錄的值得懷疑。」認為中國企業家遠勝過美國企業家，這一榮譽對穆藕初來說是當之無愧的。[6]

正當事業鼎盛之際，一連串的打擊接踵而來，令藕初疲於應付。二十年代中期，由於日本軍國主義的侵略，日商在華大批建立紗廠，傾銷日產紗布，藕初等民族資本家所開辦的棉紗廠受到巨大打擊；又因企業內部股東、董事意見不一，不得已藕初或退出、或轉讓他所創辦的德大等紗廠，又關閉了紗布交易所及勤工銀行。[7] 民國十五年（一九二六）底，應邀任中央政府工商部常務次長。在重慶國民黨政府中，任農產促進委員會主任，農本局總經理，親赴中央農業實驗所主任，抗日戰爭爆發後，積極參與抗日活動，推廣七七棉家遷居重慶。因日軍封鎖，後方短缺資金與機器，在他的倡議下發展手工紡紗，推廣七七棉機，生產軍衣軍被，支援前線。毛澤東讚為「新興商人派」的代表人物。

穆藕初不僅是位實業家，並且也是一個愛國者。他生活的年代在清末民初，當時的中國正處於政府腐敗、內戰不斷、列強欺凌、民不聊生，許多人對這個積重難返的貧困、落後的國家失去信心，為此他寫了一篇題為《論國民不當純抱悲觀》的文章，呼籲國民振奮起來，

6　見鄭光林編著《現代勝利者》，轉引自《愛國實業家，戲曲活動家穆藕初先生》，載《上海戲曲史料薈萃》第六期。

7　偉杰注：紗布交易所及勤工銀行並未關閉。穆藕初擔任紗布交易所理事長直至一九三七年抗戰爆發後停業止。勤

8　偉杰注：應為民國十七年（一九二八）十一月。工銀行董事長一職至一九四三年病逝止。

為改變現況而努力。文章開始對當時種種醜惡現象進行揭露、抨擊：「我國政體革新以來，逝水年華，忽已八易裘葛矣。試一回溯之，覺此八閱年中，國家所至之現象，紛紛擾擾，迄未少休。哀我蒸民，固無日不在水深火熱中也。內亂未平，外侮疊至，帑藏若洗，仰債款以偷生；聚斂多方，認搜刮為能事。學校故植材重地，不惜摧殘；路礦為立國要圖，隨便私贈。武人當路，貨車之輸運不靈；蠹吏殃民，厘卡之陋規層出。更加以外商之壟斷，喧賓奪主，而視為故常；惡稅之逆施，損我益人，而儼同化外。種種困迫情狀，罄竹難書。」雖然中國社會存在那麼多的問題，但他認為中國不會亡」，對其充滿希望：「中國擁絕大膏腴之地，物產豐饒，為全球各國所驚羨，苟治理有道，游食之民，使盡歸農；生谷之地，以次墾殖，即僅就地利言，我國人果能利用之，已足以致富強。中國有此天賜之地利，中國必不亡。」他又說：「中國擁最大多數之人力，性甚馴良而善耐勞苦；生活簡單而傭值低廉；天資又不弱，稍經訓練即成良工。即使無他憑藉，僅此四方數千萬人之腕力，善於使用之，可以創造新世界。即得恃此四萬數千萬人之腕力，造成堅固悠久之地盤。中國有此舉世界弗及之人力，中國必不亡。」[9]他從中國地大物博及具有豐富人力資源出發，斷言中國必將會發展，因此冀望「人人抱定樂觀主義，各就所立地位，悉力去之為愈也」。文章發表後，引起了強烈的反響。

9 引自《穆藕初文集》七一—七三頁。

正因為穆藕初具有鮮明的愛國意識，所以他在社會公眾事業方面表示出極大的熱情。他曾出任上海公共租界華人代表，與其兄合資修築浦東周家渡至周浦的小鐵路線（即上南鐵路）[10]，河南等省災荒，聯合滬上紡織界巨資賑災，捐資五十萬元。積極支持教育事業，培養人才。一九二〇年捐助北京大學五萬兩銀子，派遣羅家倫、周炳琳、段錫朋、汪敬熙、康白清五名青年學子赴美留學；翌年又資助王鳳崗、朱相程等四人赴菲律賓留學；前後共贊助十二人出國學習。長期幫助由黃炎培主持的中華職業學校，創辦位育小學和位育中學，為上海教育事業作出貢獻。

因勞累過度，民國七年（一九一八）及十年（一九二一）兩度患病，後一次得痢疾久治不癒，為其後來罹腸癌埋下禍根。一九四三年因腸癌發作不治病逝重慶。

著有《穆藕初五十自述》、《遊美國塔虎脫農場記》、《論國民不當純抱悲觀》及《振興棉業芻議》等各類文章一百五十餘篇。《自述》出商務印書館一九二六年出版，一九八九年上海古籍出版社重印。該書敘述了他五十歲前的生活歷程，自他少年在花行當學徒始，自學英語，出國深造，回國興辦實業等經歷，言簡意賅、樸實，事蹟感人。其他文章輯予由趙靖主編、葉世昌、穆家修副主編的《穆藕初文集》，北京大學出版社一九九五年出版。

10 見楊思鎮志辦《楊思鎮知名人士穆湘瑤先生》，載《南市文史資料選集》（五），一九九三年圖部刊，一一六頁。

一九九三年五月，全國政府在北京舉行「著名工業改革先行者穆藕初逝世五十週年座談會」[11]，高度評價他興辦實業、振興國家的抱負與獻身精神。

實業家也有他的文化生活，本書著力反映穆藕初熱愛崑曲藝術的種種事蹟，從另一個側面了解民國年間新生代民族資本家與傳統文化的關係。

二、對傳統文化的認知

穆藕初是一個實業家，但他對文化教育事業也十分重視，認為文化教育對於企業的成功與發展是非常重要的。他在《實業與教育之關係》文中說：

實業足以救時，此種口頭禪幾盡人能言之。然而實業重知識，彼魯莽從事者，偏不能為廣儲實業知識之預備，卒敗所事。彼因噎廢食者流，輒以辦實業易招失敗以相惕，相率而為獨善一身一家計，甘心為與國家休戚不相關之人。前者後者均以甚謬誤，是皆實業知識不儲備不普及有以致之也。詳考我國二十年來累辦新業，而累招失敗之最大原因，莫不以缺乏實業人才故，致得不良之結果。更進而究之，他國實

業人才之隆盛，賴平素之發育與儲備，吾國實業人才之缺乏，因平素不知所以發育而儲備之。窮原竟委，當歸咎於教育之不修，不播佳穀，不費耕耘之勞，而望此後之豐收，世界寧有此幸致之福哉。[12]

沒有文化知識的人魯莽從事，必然遭致失敗。國家也是如此。自清末興辦新業二十年來累招失敗，其最大的原因就是缺乏具有文化知識的實業人才之故，因此文化教育的普及對於企業的發展休戚相關。只有重視文化、提高教育，這樣才能振興實業，強盛國家。

在文化教育事業中，他首先關心的是體育。因為穆藕初自幼患疾，幾喪性命，故對體育鍛鍊有著一種特殊的認識。他認為在學校中，應該是德、智、體共同發展，缺一不可，如此培養出來的學生才是對社會有用的人。並由此進一步闡發體育運動的意義，不僅是強身健體，更重要的是鍛鍊精神，因為是抽象的概念，許多人不能理解。他說：「陶熔性質於不知不覺之遊戲場中，故收效似不易見，而人遂淡漠視之。」鍛鍊精神可以從個方面來說明：一、培養進取心。「即以賽跑論，與參賽者勇往直前，不稍退卻，於此得漸漸養成進取之心，於他日任事時間，遇若何難境，責昔日竟走場中所得勇猛進取之潛在精神，一時湧現，勝過艱難。」二、增強團結，振起責任心。他舉足球為例「球隊以十一人組織之，而此十一

12
見《穆藕初文集》，一五〇─一五一頁。

人中，進則俱進也，退則俱退，與軍隊同一性質。進十一分中之一，無論何一分子怠不盡責，則全隊必蒙其影響。於此若隱示吾人團結之必要，而各分子責任之不可疏忽也。」三、提高修養。他從游泳說開：「游泳一道，我人素不講求。然游泳不但在遊戲場中能博人興采，即臨危急時間，得保人生命。使游泳者而氣分不足，水即由鼻灌入，而危險隨之。於此而悟我人在社會上辦事，須力求內力充實，方能抵禦外力。求內力之充實，則不得不從修養上下功夫。」四、加強紀律。「凡學校中之運動隊員，受運動教習之訓練，起居飲食，監視謹嚴。而起起之青年，不能不低首下心，服從教師之命令，無敢稍越範圍。服從規則之訓練，已深入少年之腦筋矣。」最後藕初總結說：「故體育養成吾人進取心、團結心、責任心，以迄修養功夫、服從規則、處事毅力等種種良好性質。」

清光緒三十年（一九〇四），藕初與馬相伯、黃炎培創立滬學會，在敦請名流演講，增進群眾革命知識的同時，並著力倡導武學，「舉辦兵式體操，為自強之起點。」[13]民國十年（一九二一），開辦崑劇傳習所時，藕初特地在他的紗廠中，挑選一位河南籍拳師充任傳習所的體育教師，教習學生武術及體育活動。

其次，是對音樂、美術、戲劇等藝術的重視，認為這是教化人倫、豐富精神生活的重要手段。音樂方面，藕初與後來成為弘一法師的李叔同關係甚篤，早年受他的影響喜好音樂。

13 見《在體育場之演講辭》，載《穆藕初文集》七七—七八頁。

14 見《藕初五十自述》，上海古籍版，一一〇頁。

李叔同（一八八〇至一九四二），名文濤，號息霜，浙江平湖人，出身鹽商家庭。曾赴日本留學，習音樂與西洋繪畫，歸國後在浙江、江蘇等地師範院校教授音樂、美術課程。與曾孝谷等創立春柳社，演出文明戲，作有歌曲《春遊》、《早秋》等。一九〇四年藕初創立滬學會，兼辦義務小學，並附設音樂會，聘李主持，搞得有聲有色，在社會上產生廣泛影響。由此藕初意識到設立音樂會的重要性，他在《藕初五十自述》中說：「人間萬事胥由心造，平日苟無陶冶，則偏激之氣日久鬱積，一旦爆發，小之足以危害地方，大之足以遺禍國內。求其調和心氣，感人入深者莫善於講求音樂矣。」他的這種將音樂與地方、國家的安危聯繫起來的理念，與上古時期荀子《樂論》觀點是一脈相承的。《樂論》就強調音樂的作用可以善民心，移風俗。指出中平、肅莊的音樂能使「民和」、「民齊」，達到「兵勁城固，故人不敢攖也」；靡靡之音則導致人民「流慢鄙賤」，引起亂爭。這些觀點在藕初的論著中得到充分的體現。他對當時社會鄙視中國古樂，而讓日本音樂家研究並有成就感到莫名。他說：「中國自有雅樂，如古琴等，精其藝者，可以驚風雨、泣鬼神，此項國有絕藝反弁髦棄之，偏讓日本音樂專家銳心研究，起承斯乏。」這是不可理喻的。

15 見《藕初五十自述》，上海古籍版，一三〇頁。

16 引自《中國古代樂論選輯》，人民音樂出版社一九八三年版，二六—二九頁。

17 引文同前。

對美術的偏愛是在中年以後，藕初於四十多歲時結識了上海著名畫家馮超然，並成為知己。他經常向馮討教書畫方面的問題，馮也給他許多幫助。兩人由此交往漸多，以至難解難分，當藕初去世時，馮悲痛萬分，親自參加追悼會並題輓聯：「率真不獲真賞，畢生遭遇，宛如杜工部；抗戰未見敵降，愛國情懷，豈讓陸放翁。」[18]在馮的指導下，藕初的書畫進步神速。不僅如此，他還通過馮結識另一海上名畫家吳湖帆，也曾向吳學習字畫。當時吳與馮是鄰居，往來很方便。馮、吳都雅好崑曲，經常參加曲社拍曲活動，這對藕初也有一定影響。

他對書畫的興趣隨著年齡增長而強烈，並成為他晚年生活的重要組成部分，據他的孫女穆清瑤回憶道：「直到晚年，他還經常練習書法，愛學篆字，並且由小篆而鐘鼎，而甲骨。」[19]在清瑤家中至今還保存藕初在六十出度時寫的「殷墟文集聯」。他對民國初期有青年女子去外國留學西洋畫感到困惑不解，以為中國畫遠勝西洋畫，捨中取洋是不值得的：「西畫長於寫生，與我國畫術之重意匠，略天然者相比較，固大足供吾人之研求。得其神致者，於家庭之布置，兒女之訓育，以及凡百工業之助進，於女子獨立自助事業上，有無限之作用。然擲國家巨萬金錢，而僅易得此戔戔之美術，似已得不償失，況學焉未必果盡，盡焉未必果用，則不值益甚矣。」[20]女子去外國留學，學習西洋畫技，應該說也是有意義的，這在當時重男輕女

18 見《穆藕初文集》，六〇〇頁。

19 見《愛國實業家戲曲活動家穆藕初先生》。

20 見《派遣女學生出洋遊學意見》，引自《穆藕初文集》一三一頁。

思想十分嚴重的社會中，實是一件不易之事，對婦女解放自立於社會大有裨益，藕初反對女子出國學西洋畫，雖從經濟上考慮花巨萬金錢，似乎得不償失，但畢竟有些偏見，當然他重視中國繪畫藝術，主張女子學中國畫，走「經濟自助事業」之路，這一觀點無疑是正確的。

對於戲劇，他認為於教化更有特殊的作用。中國人口多，因貧窮無力讀書的文盲也多，怎麼樣向這些不識一丁的人進行思想教育，提高他們的文學修養呢？藕初想到了文明戲。文明戲又稱新劇，即今之話劇，在當時的上海十分流行，除了用普通話演出外，還可用地方語言（如滬語）表演。不識字的文盲也能看得懂劇情，因此他在滬學會中積極支持上演文明戲。他在研究了當時社會實際情況後說：「繼又熟審中年人之不識一丁無力求學者，當占在居住民中半數以上，一旦欲均齊發展，滌其舊染，啟厥新機，以圖社會捷收改良之偉效，捨不用文字之表演教化外無以奏功，於是更招集有志研究新劇之同志若干人，並敦請專家，方便指導，著手開演文明新劇，俾一切見者聞者，於娛樂中無意中得受絕大之感化。」[21] 演出文明新劇，讓廣大民眾從娛樂中受到教育，是藕初的心願，並積極去實施。但招集了有志研究新劇的同志，與李叔同、王鐘聲、任天知等人一起籌劃，創辦了通鑑學校。據穆清瑤回憶，她的祖父「辦了我國最早的一所戲劇學校——通鑑學校，演出文明新戲，這所學校的校長王熙普，就是後來和任天知一起宣傳革命，辦『春陽社』的王鐘聲。」[22] 通鑑學校一九〇七

21 引文同 14。
22 引文同 19。

年建於上海，是我國最早培養話劇人才的學校，由馬湘伯、穆藕初、沈仲禮等人出資，沈仲禮任校長，王鐘聲主持教務。開學後曾用春陽社名義在蘭心大戲院演出《黑奴呼天錄》，表演中大量運用戲曲唱腔與技巧，並使用了寫實的燈光布景。後來又在春仙茶園上演《迦茵小傳》，取消戲曲唱腔，完全用對白表演，成為真正意義上的話劇，該劇由任天知與王鐘聲主演。學校培養了汪伏游、查天影等一批著稱於時的話劇演員。由於資金等方面的原因，學校於一九〇八年四月解散，僅生存了半年多時間。

藕初對音樂、美術、戲劇等藝術的愛好，為他日後學習崑曲，創辦崑劇傳習所打下了基礎。他在習唱崑曲時，親自抄寫曲譜，因對傳統戲曲板眼不熟，就用一架西樂用的拍子機置於案頭，以助拍節。俞振飛在《穆藕初先生與崑曲》文中回憶到：「蓋先生初未諳曲中除長三眼需求平勻外，有視劇情之緩急，身段之轉換，或應板之使徐，或應促之使疾，有三眼轉一眼者，有散板換上板者，各極伸縮變化之能事，非可一概而論也。迨後深入堂奧，亦遂棄置矣。」[23]如果他連西洋音樂的打拍子都不懂，自然也不會使用拍子機，如此對崑曲板眼的掌握則困難更多，藕初對板眼由淺入深的理解得益於他對音樂的熟悉。

他對美術的愛好，使他有機會結識畫家，並由畫家介紹曲家，成為曲家府上的座上賓，漸漸進入崑曲的殿堂。

藕初學習崑曲始自中年，但他對戲劇的接觸早在青年時代就開始了，他創辦通鑑學校，以陽春社的名義演出文明戲，實則是他學習崑曲創辦崑劇傳習所的前奏。有了開辦話劇學校的經驗，那麼建立崑劇傳習所也就可以借鑑。少走許多彎路；學校以陽春社的名義演出文明戲，為他後來在奧林匹克劇場組織曲家會演，提供了成功的事例。他對舞台藝術能輕就熟，與其早年接觸文明戲不無關連。有人對他在四十多時學習崑曲，並在不長的時間裡能演出三個折子戲，感到驚奇，因為藕初平時工作十分繁忙，很少有時間拍曲排戲。然而如果聯繫他對藝術的了解、對表演形式的熟知，心有靈犀一點通，明白這一點後那就不難理解了。

藕初對傳統音樂、美術的重視，在文明戲演出中運用戲曲手法，表明他對傳統文化有著強烈的認同感和責任心，這對他學習崑曲，積極扶植這一高雅藝術，起到思想理念上的理性認知作用。

這裡要談談藕初重視職業教育的問題。他在提倡普及中小學教育及在高等教育中培養尖子人才的同時，十分關注職業教育。他認為職業有二種解釋：「一就人事上言之，凡社會中人，各出其本能以就多方面謀生之途，統謂之職業。如農人之務力田，工人之務勞作，商人之務貿易等皆是。一就天良上言之，世界上無論何種微細事業，業之者皆得提起其精神，發揮其能力，擴大自家之責任，增高所業之地位。此蓋不以泛泛之職司視之，而確認自己對於

所事有絕大天職在。」[24]按照藕初的認識，職業有二大功能⋯一是謀生、二是責任心。由此職業教育的任務是⋯一培養謀生職業之本領；二培育對企業、對社會、對國家責任的精神，即天職的教育。綜觀當時社會，職業教育不被重視，各行業缺乏適用專業人才，以致企業不振，國家經濟落後。他說：「吾國各業之不振，皆由於缺少適用人才，並缺少獨樹一幟之人才耳，教育界諸君子實負斫削人才之重任，操左右國運之大權，現時之紛紛擾擾，皆由此舊教育之遺孽也，由是以觀，則今後之人才，能否適用於實業界，能否挽救今日社會生計之困狀，則叩諸今日教育界造因之如何而可知。諸君子多賢明，職業教育採何方針，當胸有成竹，無待鄙人之喋喋矣。」[25]如何實施職業教育！他認為：一、合於個性。「人心之不同如其面，性情亦然，順其性而利導之，誘掖之，不但事半功倍，當然與以上所云者適成一反比例。」也就是要因人施教。二、合於個人及家庭實際情況：「職業分上、中、下數等，同此職業，有久於斯業，樂而忘卷者；有一刻不能暫留，去之唯恐不速者。同一業而去就之不同竟有如此，蓋人之程度，及其所處境地之不同，希望遂因之不同耳。可知各人各家庭之程度，影響於職業前途者，至大亦至顯明，固不得扭於一方面，而不顧其他諸方面也。」個人及家庭環境的不同，也會影響其擇業的觀點，職業教育要考慮這些實際情況。三、合於社會需要：「吾人生

24 見《實業上之職業教育觀》，載《穆藕初文集》一三二頁。

25 引文前一三五頁。

存於社會，須確知社會之現狀，社會中所最缺乏之而所最渴盼者為何種事，社會中所最擁擠而最厭棄者為何種人，凡此中若隱若現之種種關係，擇業者與育才者，萬不可不熟思而審處，然後能深悉何種人才為社會所需要，而不得不戮力一心，應時而培養之，則社會與人才，庶有相賴相互之關係，而社會受其利益矣。」[26]要培養社會急需人才。這對擇業者與育才者來說是非常重要的，且就社會而言也受其利。

藕初的職業教育理念也反映在崑劇傳習所的創辦中。在建立崑劇傳習所時，他堅持二個原則：一是培養一批崑劇新生力量，讓他們今後在戲曲舞台上能自立謀生，立足於社會；二是培育演員對集體、對社會、對國家盡心盡職的精神，為崑劇事業奮鬥終身，貢獻一切的精神。後來從崑劇傳習所畢業出來的傳字輩演員很多人確實達到了這二個要求，體現了藕初的職業教育思想是正確的，並取得了成功。此外，藕初在崑劇傳習所中實施了因人施教、因才施教的方針，對學員進行分行當分桌的教學，盡量發揮每個人的特長；讓基礎好有條件的學員先行學習，並輔導條件較差的演員，在實驗演出中鼓勵優秀者，突出尖子人才，這些做法推動了崑劇傳習所的教學發展，提高了學員習藝的積極性。

三、習曲療疾

民國七年（一九一八）夏天，為組織厚生紗廠開工，穆藕初連續精疲疲神地工作達半年之久，中間沒有一天的休息，終於在紗廠機器轉動之際病倒了。六月二十七日，紗廠照常在運轉，廠裡秩序井然，穆卻回家竟昏睡了四十八小時而不起，家人惶懼莫知所措，十分緊張。夫人請來德國籍名醫福醫生給先生診治，福醫生給藕初量了血壓，聽了心臟，全面進行檢查，檢查過後對穆說：「先生前一陣子因操勞過度。腦子長期得不到休息，所以出現昏睡情況。現在問題還不大，只要請假外出休養，什麼事也不管，一定能恢復健康，否則一二年後可能生大病，將成為廢人。」藕初聽後點頭稱是，不敢說否字。然而，現實情況是他不可能丟下紗廠的生產不管，況且還有許多生意場上的事等待他去處理，哪有時間去靜養。厚生紗廠剛開工，等待他去處理的事情撞撞而至；德大紗廠雖運轉正常，但製造與營銷兩方面的問題依然不少，容不得有一點懈怠，否則損失是不可挽回的。藕初從心底裡對福醫生表示感謝，福醫生對他精心治療，體貼關照，反映了稱職醫生的職業道德，令藕初相當感動。但他並沒有聽福醫生的勸告。外出休養什麼事也不管，而是在家中養病，不時兼顧著二家紗廠的經營情況。福醫生無奈，只能隨時上穆府對藕初做診斷治療。

藕初在福醫生的調料下，病體漸漸康復。一天福醫生對他說：「治療除藥物外，還有一個重要途徑，即心理的治療，也就是心神的休息，使積鬱在心中的疲勞發出體外，進而達到健康的目的。」對這個道理，藕初是相當清楚的，中國傳統醫藥就是講求心神的治療，排除體內的污穢之氣，吸納天地中的自然新鮮之氣，保持人體的陰陽平衡。只不過工作一忙無法顧及心神的休息、體內的陰陽平衡了。他的生活卻始終是簡樸的，即使是發了財也依然保持著中國人的傳統美德。一天福醫生向藕初說：「您留學歸國幾年了？」

「已有四四年了。」藕初答道。

「開設幾家紗廠？」

「二家，德大和厚生。」

「月薪多少？」

「四百多元。」

「房租多少？」福醫生好像是社會工作者，在調查藕初的經濟狀況。

「約六元。」

「先生每月膳食費多少？」藕初覺得對話很有趣，爽快地回答：「二十四元。」

福醫生聽了藕初的回答簡直不敢相信，搖了頭，聳了聳肩，說：「先生對自己太不照顧了。

您的薪水並不少，每月有四百多元，而自己的花費又那麼少，吃得那麼節約，住、吃兩

項加起來還不到工資的十分之一，這是不夠的。」六元的膳食費在當時只是維持最低標準的飲食，可以吃飽但不能吃得很好，更不要說營養的補充。如果要補充營養，起碼要花費二十元左右，這樣的開支對藕初來說是接受不了的，他會想起自己少年時代的艱苦生活與受災地區的災民挨餓的情景，他會這樣說，自己能吃飽已經算是不錯了。而福醫生不是這樣考慮的，他認為吃得好一點不僅是人生享樂，而是為了自己的身體，只有身體健康了才能幹事業，並且幹更多的事業。他用手絹擦了擦鼻子，對藕初解釋說：「你們中國人都認為歐洲人生活奢侈，屋外有庭院，種植花木；屋內有鋼琴、圖書、古玩、陳設精美，起居舒適，然而這些設施並不只是為了享受，更重要的是怡情養性，也是恢復腦力所必須具備的。先生回國已有四年，辦起了二家紗廠，表明您的能力不小，在社會上也有一定的知名度，在留學生中，像先生這樣的人有幾個？我衷心希望先生愛惜自己的身體，為國家為社會多作貢獻。」

藕初聽了福醫生的話覺得很有道理，改善個人生活條件並不是為了享受，更重要的是怡情養性，調節精神，為了更好地工作。但是他目前還不能這樣作。首先是中國人的人生理念與生活方式和外國人不同，主張節儉、樸素、實用；其次現在的中國很窮，許多人連溫飽都談不上，根本不可能像外國人那樣過著奢侈的生活；再次還要承擔家庭與社會的責任，不能隨意花錢。想到這裡回答說：「福醫生的話十分正確，我的月薪並不算少，但子女的教育費用，家庭日常開支，人情往來，以及其他種種不能避免的用途，數字不少，我是收入多，支出也多。況且我正當盛年，即使有餘款，也是血汗得來的錢，需要用於社會正當的事業中

去，我怎麼能為了一個人的怡情養性而破費金錢呢？」事實上藕初將其私蓄的錢贊助教育事業，捐款災區民眾，動輒萬元鉅款，因此他的積累並不多，自然不能亂花錢。

福醫生知道藕初的脾氣，他認定的事很難能改變，在無法說通藕初的情況下，深情地說：「我了解先生所說的話，並祈祝先生身體健康，實現自己的宏願。然而先生所從事的事業是偉大的崇高的，工程是浩繁複雜的，因此需要有強壯的身體去支撐，如果先生健康狀況不佳，體力不佳，一二年後還能服務於社會嗎？希望再思。」藕初聽後了點頭，表示知道了，也就沒有在討論下去。

福醫生勸告藕初外出休養、改善生活條件的一席話，卻是一劑療藥。按照藕初當時的條件，也完全可以作得到，但他並沒有照福醫生的話去作。原因是藕初正當盛年頗為自信，身體雖有些不適，但並無大礙，只是疲勞而已。另一方面，事業剛剛起步，大量工作等待他去處理，怎麼能撇下不顧而外出休養，同時，他覺得目前生活已經不錯，無須再作改善。他並沒有將福醫生的話太多地放在心上，不過福醫生的勸說，使他懂得了勞逸結合的道理，懂得了在緊張工作的同時，注意文化娛樂活動，調節自己的心身，於是就有了學唱崑曲的想法。學唱崑曲猶如西方學唱歌劇，同樣可以陶冶情操，況且崑曲劇本源自古代雜劇、傳奇，唱詞典雅藻飾，曲調優美動聽，其唱念發聲講究運用丹田氣，這是傳統煉內丹的一種方法，可以健身養病。再說，拍曲演戲也是一種娛樂，能夠暫時忘卻工作中的煩惱，使身心得到休養。

學唱崑曲對藕初來說並非難事，他幼年入私塾就學，讀的是《四書》、《詩經》、《禮記》、《古文觀止》詩習兩韻，有較深厚的古文基礎。因此崑曲中的艱澀的唱詞對他來說完全可以應付。對聲樂的愛好，青年時代即已有之，在滬上組織滬學會時就注意音樂的作用，將其視作陶冶情操、提高人們文化素質的重要手段。藕初又非常重視戲劇能「滌其舊染，啟厥新機」，於娛樂中得受絕大之感化，因此積極組織文明戲（新劇）的演出。從音樂、文明戲到崑曲，同是藝術，且社會功能也是一樣的，對藕初來說不會感到陌生。崑曲是中國傳統戲曲中的瑰寶，集古典藝術之精華，它的唱詞、曲調，可以怡情養心，可以提高人們的文化品位，它的劇本內容，能夠啟迪人們的善惡觀，使傳統的倫理道德意識起到潛移默化的作用，從而為改造人與改造社會服務，所以藕初對崑曲十分欽重。我們知道藕初雖出生在上海，但他的祖上是蘇州東山人，對祖籍文化自然是有著深厚的感情的。更何況上海於古代也屬吳文化區域，習相近，俗相稱，語言、習俗同屬一源，藕初對崑曲的認識並無區域、語言上的障礙。

藕初習曲後，對他的身體確實帶來了好處，不像以前那樣經常生病，即使患病唱唱曲子也很快得到治癒。也有利於他調節心神，更好地投入到工作中去。他的好友潘文安在《余所知之藕初先生》中說：「藕公擅崑曲，治事之暇，以此消遣，頓忘一日間煩忙之念慮，以此養生，大可為事業家取法。故藕公近五十歲時，望之四十許人，此其養生有得之功。」[27]

四、唱曲老師

現在很難確定穆藕初是在什麼時候學習崑曲的。但大致上可以知道，約在民國七、八年（一九一八、一九一九）間。他接觸崑曲是誰引導的呢？有一種說法，是由畫家馮超然、吳湖帆的薦介。唐葆祥《俞振飛傳》說：「然而由於他公務繁忙，用腦過度，所以經常頭昏眼花，精神疲倦。有朋友勸他必須勞逸結合，才能更好地工作。於是工作之餘，他就接觸音樂、書畫，以調劑精神，並由此結識了畫家馮超然、吳湖帆，由馮、吳又結識了蘇州的張紫東，從而接觸了崑曲。」[28] 由音樂、美術進而至崑曲，並與崑曲結下不解之緣，他的引路人是兩位國畫大師。國畫與崑曲是相通的藝術，一些畫家從崑曲中找到創作靈感，與此同時近現代崑曲曲家及演員中，會國畫的人也不乏其例。因此唐葆祥的說法也得到了部分人的認同，這一點連藕初的孫女清瑤也是這樣認為的。

似乎順理成章，其實不然。藕初習唱崑曲並不是從馮超然、吳湖帆那裡結識張紫東後開始的，她在《愛國實業家戲曲活動家穆藕初先生》中指出：「不過，關於我祖父最早與崑曲的接觸，事實上並非從認識張紫東開始，而是早在張紫東之前與徐凌雲有關。徐凌雲是當時上海崑曲票界的領袖人物，我祖父辦紗廠時與徐是

朋友，徐就經常請我祖父到他家裡去聽他唱崑曲，這才漸漸發生興趣。」[29]

有關徐與凌雲的情況將後文中詳細作介紹，這裡先談藕初與他結識時的情況。凌雲的父親鴻達（棟山）也是一位實業家，有絲綢廠、房地產等多種產業，在紡織界享有盛名。鴻達去世後凌雲繼承了父業，在紡織界有「徐大少爺」之稱。民國初期，藕初要在上海開辦紗廠，自然要結識凌雲，向他了解上海紡織界的情況，於是兩人交上了朋友。凌雲是崑曲迷，自幼習唱崑曲。鴻達在世時築建的徐園（又名雙清別墅），至凌雲時還在，園中有劇場，經常請戲班來演唱崑曲，曲家們也常在那裡聚會拍曲，凌雲也不時請藕初來觀看、欣賞，藕初於是有了接觸崑曲的機會，並漸漸產生了感情，自民國九年（一九二〇）起，凌雲還經常陪同藕初去新舞台、天蟾舞台、小世界等場所觀看全福班演出。後來藕初創辦崑劇傳習所，也找凌雲商量有關事宜；凌雲積極參與崑劇保存社在夏林別克戲院義演。從這些事件中，足以證明藕初與凌雲的關係非同一般。無論從地理位置與事業相同諸方面來說，藕初與凌雲的交往要比在蘇州並且不是一個行業的紫東方便得多。凌雲的孫子希博也在八〇年代中期說過：「我阿爹（爺爺）很早就結識穆藕初了，那時穆爺爺還不會唱崑曲。」印證了清瑤的說法。

當然馮超然、吳湖帆與張紫東對藕初習唱崑曲也是有推動作用的，清瑤在她的文章中說祖父：「又由於馮超然與吳湖帆家毗鄰的關係，而結識了吳，並從吳而結識了蘇州崑曲的著名票友張紫東，這樣，他的業餘愛好又擴大到戲曲（崑曲）領域了。」[30]這種擴大不僅僅是多了一個藝術品種，豐富了他的業餘生活，「而在於他那時對中國視覺藝術和綜合藝術都有比較深刻的認識，他從中國書畫金石和古老的崑曲中開始感受到中華傳統藝術具有極高的價值，它除了能陶冶性情之外，還能給人以最高的美學享受。」自藕初接觸崑曲後，他的藝術審美水平又上了一個新台階，對中國傳統藝術的精髓了解也更深了一步。張紫東對藕初喜好崑曲的功績也不可抹殺。清瑤說：「我祖父對崑曲藝術的真正有所認識卻與張紫東有關。原來張紫東的女兒元和、充和、允和也是崑劇的名票，他們每年都要在蘇州拙政園的『三十六鴛鴦館』舉行兩次曲會。那時我祖父已經在笛師嚴連生的指導下學唱崑曲了，但並不能領略曲中三昧。可是因為他有興趣於崑曲，自然也就被邀請參加曲會。」[31]張紫東是藕初對藕初真正認識——懂得唱曲規律的第一人，藕初能進入崑曲堂奧與紫東的引導是分不開的。

30　偉杰注：穆清瑤回憶有誤。穆藕初結識張紫東與謝繩祖有關。穆氏在一九一七年設立厚生紗廠時，所有設備均通過慎昌洋行向美國訂購，認識洋行職員謝繩組。謝曾留學美國，洋行老闆起初並不重用他。穆與謝接觸後感到此人是個人才，出面向外國老闆推薦，後謝果然被任命為該行經理。謝是張紫東妹夫，也是崑曲票友，介紹穆認識張紫東及馮超然同居一事。穆藕初由此而對崑曲興趣大增。

31　偉杰注：穆清瑤回憶有誤。張元和、充和、允和的父親是張冀牖（蘇州樂益女中校長），並非張紫東。

據清瑤的回憶，我們知道藕初的習曲老師最早是嚴連生。嚴是崑曲笛師，小堂名出身，能吹許多崑曲曲牌，並且有相當的造詣，他的樂感與樂技在蘇滬一帶也是首屈一指的。但嚴只會吹曲，不懂曲論，對唱曲缺乏理論底蘊，所以對唱曲中的問題，只能其然，而不能道其所以然，藕初感到不滿意。俞振飛在《穆藕初先生與崑曲》中談及此事：「先生初由笛師嚴連生拍習，殊未能令略曲中三昧，及識先君子後，使憬悟崑曲之有關於國粹文化之重要。而先君所傳葉堂正宗唱法，夙為曲界所重。」[32]真正教藕初唱曲並得曲中三昧的人是俞振飛的令尊粟廬，粟廬是曲壇耆宿，為清代曲家葉堂的正宗嫡傳，被譽之為「江南曲聖」，有《粟廬曲譜》傳世，在蘇浙滬一帶享有極高的聲望。如果說徐凌雲是藕初接觸崑曲的引路人，那末張紫東是藕初進入崑曲堂奧的第一人，而真正讓藕初深得崑曲精髓的乃俞粟廬。

藕初是如何結識粟廬的呢？據藕初的兒子伯華介紹說；是在張履安（紫東）[33]的家中，那時張每年都在拙政園「三十六鴛鴦館」舉辦曲會「於是穆也被邀請參加，而且去蘇時就下榻張家，在張家座上又結識俞粟廬。」[34]這是一種說法，可能性也是存在的。但根據藕初的性格以及他的交遊，結識粟廬除了紫東外還有多條途徑：一、通過上海徐園主人徐凌雲的介紹，

32 引自《穆藕初文集》六二七頁。

33 偉杰注：張履安當為張履謙（一九三八至一九一五）之誤，是張紫東祖父，非張紫東。此段與《江蘇戲劇》一九八三年第三期上刊登江上行《穆藕初與崑曲》一文所引採訪穆伯華介紹內容大致相同，但未提到張履謙。

34 引自胡忌、劉致中《崑劇發展史》中國戲劇出版社一九八九年版，六五五頁。

他們經常在一起聽曲看戲，凌雲對粟盧也是非常敬重的。二、由李平書牽線搭橋，平書祖籍蘇州，出生上海浦東高橋，與藕初的情景相同，他們又都是上海著名實業家兼社會活動家。平書愛好金石書畫，粟盧經常去李府鑑定古玩文物，藕初與平書的關係也不錯，由平書得推薦，藕初結識粟盧。三、經馮超然和吳湖帆的引薦[35]。超然與湖帆一樣既是畫家，又都是崑曲曲友，經常參加曲社拍曲活動，既然藕初與他們捻熟，超然與湖帆也都與粟盧相知，於是兩人或吳府直接見面相識。四、吳梅為他們中介，據唐葆祥《俞振飛傳》說：「穆藕初看了幾次崑曲演出後，立即被崑曲典雅、委婉、清麗的藝術魅力迷上了。他決定學習崑曲，一九二〇年五月，他乘到北平公幹的機會，專程拜訪了北大教授、著名曲學大師吳梅，打聽當今崑曲誰人唱得最好、最為正宗。吳梅告訴他：『江南曲聖俞粟盧』。於是，他專程趕到蘇州，在張紫東的陪同下拜訪了俞粟盧，說明拜師學曲的來意。」這四種途徑也都有可能。但第四種途徑基本可以排除，這只是一種揣測。事實上藕初去北平拜見吳梅前已經結識粟盧了。在他《致吳瞿安信》中可以窺知一二：「俞君粟盧因事過申，因同人堅請，暫留歇浦，遂下

35　偉杰注：穆氏與俞粟盧的結識是馮超然介紹。俞振飛《一生愛好是崑曲》云：「我十九歲（一九二〇年），離開父親到上海，在鄭州豫豐紗廠駐滬辦事處當文書。事情經過是這樣的，紗廠總經理穆藕初酷愛崑曲，他向曲家們打聽，當今崑曲誰人唱的最好，眾口一詞說，蘇州俞粟盧。於是他通過著名畫家馮超然介紹，專程到蘇州請我父親到上海教他唱曲。」（《二十世紀上海文史資料文庫（七）》第九五頁，上海書店出版社一九九九年九月第一版）

36　見該書二一頁。

楊子弟處，晨夕盤桓，清興穠郁，實為一時盛事。」[37]這是藕初從北平返回上海後不久寫給吳

梅的信，信中可知他與粟廬並非是初識，「晨夕盤桓，清興穠郁」，素是舊友重逢的寫照。

信中並未提及藕初自北平回來後專程趕到蘇州，「在張紫東的陪同下拜訪了俞粟廬」的事。

《愛國實業家戲曲活動家穆藕初》文反而認為，「這次去拜訪吳梅，從現在這封信來看，

大概是俞粟廬先生介紹的。因為信中談到了祖父與俞老先生的近況，還談到了灌唱片的事

情。」與唐葆祥所敘述正好相反。我認為此文觀點較為可信。但不能否認在藕初與粟廬的關

係中。吳梅所起的作用，即藕初對粟廬的真正了解是聽了吳梅的介紹，吳梅從近代崑曲史及

曲學角度闡述了俞粟廬的地位作用，使藕初認識到粟廬的價值。同樣也不能否認，在藕初與

粟廬的交往中，紫東也是一關鍵人物。現在雖沒有確切材料證明誰是藕初與粟廬相識的介紹

人，但我們可以暫且把伯華的一說存照於世，作為信說。有關俞粟廬父子的情況下面還要談

到，這裡從略。

藕初習唱崑曲的另一位十分重要的老師是全福班著名藝人沈月泉。月泉是由張紫東介紹

給藕初的，當時他正在張府當拍先（拍曲先生），藕初去蘇州住在張府中，親自看到月泉拍

曲的情景，並由此結識了他。月泉一度也在徐府教曲，徐凌雲從其學唱，對月泉的技藝耳熟

能詳，他也是向藕初作了推薦。沈月泉（一八六五至一九三六），清末民初著名崑劇小生，

又名玉泉，祖籍無錫，世居蘇州，名小生沈壽林子。自幼從父學戲，後拜師前輩周釗全及呂雙全，工雉尾生及官生，然演黑衣生與醉生也十分老到，並兼鞋皮生，為全福班中小生全才。對其他行當，不論貼、旦、淨、丑及老生、末、外的戲，也皆精通。腹笥寬博，同輩中無出其右，人稱「大先生」。擅演《賞荷》、《佳期》、《梳妝》、《擲戟》、《琴挑》、《樓會》、《拆書》及《桂花亭》等戲，其演《吟詩脫靴》講究工架，能表演出李白矜持、不阿權貴的性格。演戲認真，不踰規矩，在江浙滬一帶享有盛名。全福班不振後，他除了在戲班中演戲外還經常去曲社及曲家那裡拍曲，自藕初與他相識，也常請他至滬教曲。後來藕初開辦崑劇傳習所，聘他為傳習所得教戲老師，並主持教務工作。藕初知道崑劇藝人生活艱難，對月泉生活上多有照顧，令月泉感動不已。在全福班中，月泉享有很高的威望，他也因自己有一身絕好的藝技，平時待人較傲，唯獨藕初不敢怠慢，言聽計從，這與藕初善待於他有關。藕初的小生戲主要由他及後來的俞振飛教授。

五、築韜盫唱曲休養

民國七年（一九一八），穆藕初生了一場病，療愈後仍拚命於他的實業中，往來於鄭州、上海之際，開辦他的第三個紗廠。但福醫生的話不得不引起他的重視，他深知中國有句古話：「天有不測風雲」，儘管自己目前身體很好，但一旦真的生大病倒了下來，到那時望

著再多的財產也無濟於事。於是他決定在杭州靈隱韜光寺側買地皮建造別墅，作為他休養身體的地方，將來年邁退休後也可經常在此居住。他為什麼要選擇杭州靈隱呢？因為上海太熱鬧，已無一清靜之地可供他休息；況且上海地價很貴，他不願意為了他個人的消遣、休息，而花費太多金錢，更主要的是如他不離開上海，各種各樣的應酬及募捐者、借款者、謀就者、請託者。林林總總，不斷干擾，令他無法靜心養病，蘇州雖是他的故鄉，但因離上海太近，往來便利，在那裡也不能靜下心來。於是他想到了杭州，先前他曾為杭州韜光寺起草過募捐啟稱：

西湖勝景，中外咸知。離杭城十里許，面臨西湖，位於杭州北高峰腰際者有韜光寺，亦西湖著名勝景之一也。唐高宗時，有梵僧韜光，鑿壁結廬，修道於此，此地遂以人著。又故老相傳呂祖在此煉丹，故韜光寺背後有所謂煉丹台者在焉。登台俯視，環湖諸名勝一覽無遺，如三潭印月、雷峰塔及蘇堤、錢塘江等歷歷在目，宛然入畫，煉丹台有句云：「樓觀滄海月，門對浙江潮。」可謂確切不移矣。

清高宗南下，始建韜光寺，洪楊之亂，僅遺大殿，其餘均遭劫火。嗣後逐漸修葺，致有今日。然規模窄小，年久失修，遊人過此，咸深惜之。寺周圍有山地數百畝，由靈隱迂緩而上，高僅四百餘尺，而竹徑潛通，清幽無匹，參天古木，蒼勁可人。山水下注，其聲潺潺，終年不斷，聽此天籟，足以洗心。且此澗水經過天然沙

108

漏，質清而味甘，昔之醉心惠泉者到此，恍然於天惠之不囿於一隅矣。地剛脫盡俗塵而未受冷空氣所侵逼，故冬溫而夏涼，雖時當盛暑，蚊蠅絕跡，晚間涼爽，可用夾被，此遊人最好休息養處也。

自城站至靈隱，僅十餘里，一車可通，且取價甚廉。由靈隱而上僅里許，可達此佳境。其道路以本山石片鋪成，履道坦坦，幽人貞吉，不禁為小憩此山者歡誦也。

藕初嘆息有此勝景而韜光寺卻年久失修：「有此勝跡勝地勝景，不思有以整理之，俾成人間之盛事，嗚呼可。」於是他與周讓卿各捐二千元，整修寺屋；並號召滬上諸大善士，「酌予贊助，廣種善緣」。[38]

因為韜光寺附近竹徑潛通，清幽無匹；古木參天，蒼勁可人；空氣清新，冬暖夏涼，使藕初神往，在韜光寺修復後，他決意在寺側建築別墅，供日後休養之用。

藕初中年後，他的摯友李叔同正當事業處於巔峰之際，毅然棄紅塵而入佛門，對他影響很大。民國二十二年（一九三三）藕初前往滬北太平寺專門聆聽太虛法師講佛，並整理了《太虛法師講佛記》，表明他對佛學的認同。他曾問太虛法師：「余僅知佛教係出世的，我國衰敗至此，非全力支持恐國將不國，故余不甚贊成出世的佛教。不識我師將何以教之。」

38 見《代杭州韜光寺募捐啟》，載《穆藕初文集》二三六—二三八頁。

大師答曰：「居士所見者屬小乘的，自利的。出家人並非屬於消極一派，其實積極到萬分。試觀菩薩四弘誓願便知。四弘誓願云何？即眾生無邊誓願度；煩惱無盡誓願斷；法門無量誓願學；佛道無上誓願成。一切新學菩薩，息息以此自勵，念念利濟眾生，此為急務。推行佛化，首在感移人心，以祈慈願咸修，殺機永息……。」大師規勸藕初勤看佛經，清淨心地，「萬勿被眼前之富貴地位所惑，而致墮落。」藕初經大師一番開示，「覺佛教自可以糾正人心，安慰人心，使人提起精神服務社會。本諸惡莫作，眾善奉行之主意，做許多好事於世間。」[39]他在韜光寺旁修造別墅主要是受了禪學的影響。環境幽靜當然是一個原因，但無法否認他還有這樣的理念：佛門福地建房蓋屋可給他帶來神力的覆照，能避邪，能納福；常聞經聲，也能清靜心靈並讓其得到昇華。

別墅築於何年？說法不一，但至遲於民國八年（一九一九）動工興建，因為民國九年（一九二〇）夏天已經竣工，[40]穆請粟廬題名。粟廬以為別墅築於韜光寺旁，不妨就叫韜盦吧。韜即韜光，盦把聲名與才華掩藏起來的意念，這正合藕初建屋的用意，他想把別墅當作

[39] 見《藕初五十自述》，上海古籍出版社，一六四頁。

[40] 偉杰注：韜盦竣工年月有誤。俞振飛《穆藕初先生與崑曲》一文云：「先生邀集曲友登山作雅集，為觀落成，余侍先君子同往。並招老伶工沈月泉與俱，另據俞粟廬在一九二一年四月二十五日致其五侄函云：『廿六日與藕初諸君及振兒到杭州，昨晚十一鐘回滬……韜光山上房屋落成，刻在加漆，六月中至彼銷（消）署也。』信署三月廿九日，當為農曆日期，無年份。」又築韜盦於杭州之韜光寺側，韜盦亦先君子之別署也。民國十年夏，先生蓋欲求深造於劇藝也。」（原稿作於一九四七年前後，現藏蘇州中國崑曲博物館）（原件藏俞經農處）查一九二〇年五月十六日《申報》刊登有穆氏五月十五日在上

休養生息、養精蓄銳之地，而非運籌帷幄、策劃工作的場所，他在這裡的活動不想驚動杭州的實業界，也不想讓上海的同事們前來干擾，因此也就同意了這個名字。

藕初一共來過韜盦幾次，因記載不詳不得而知，但我們知道他曾在這裡唱過二次崑曲，[41]一次是在韜盦竣工之際。那年農曆六月間，藕初帶了一批人來這居住，一為避暑，一為唱曲。那時正值他的鄭州豫豐紗廠開辦之際，緊張而又繁忙的籌辦工作，使他身心憔悴。原來向美國購買的機器，因歐洲遲遲沒有運來，又逢外幣貶值，經濟損失慘重，在加上國內皖、直軍閥戰爭，鄭州成為戰爭衝要之地，董事會中有人反對在鄭州設置紗廠，使藕初處於焦慮之中。他利用各種關係，使美國的機器運抵中國，並盡量減少外幣貶值帶來的損失，讓鄭州豫豐紗廠部分開工。他的努力終於獲得成功，鄭州紗廠的機器轉動了起來，他鬆了一口氣，趁緊張多日的神經得到鬆弛，好像生了一場大病，福醫生勸他休息的話又回想起他的耳邊，趁別墅竣工之際，決定到山上休息幾天。

[41]
海參加中國紡織工程學會成立大會報導（農曆三月廿七日），由此可斷定該信年份應為一九二一年。可見俞振飛回憶正確。

偉杰注：別墅以俞粟廬之別號「韜盦」命名。別墅落成次年，穆藕初題區額云：「古妻俞先生韜盦，工書能文，尤精崑曲，傳葉氏正宗。年雖近耄，猶能出其緒餘，鮪遺後進。湘玥景仰先生之字，爰取先生之有自天雨，閫正始元音，或賴茲弗替雲。中華民國十有一年六月古滬穆湘玥藕初氏識」。

俾歌詠同人，知師承之

（牌區現藏杭州西湖博物館）

那年夏天似乎特別炎熱，最高溫度在三十八度以上。上海市區的柏油馬路被太陽曬得都

快融化了，人們懶洋洋地在家裡拿著蒲扇乘涼，很少有人在街上行走。杭州市裡也是酷暑當

頭，因為四周有山，很少有風吹入市區，他的夏天比上海還要熱。西山就不同了，因為地勢

高，常有山風吹來，涼意絲絲，十分爽人。半邨主人（胡山源）《仙霓社之前後》也寫過了

韜盦周圍的環境非常適宜避暑：「明望湖旁邊，水木明瑟，本多消暑之處，而韜光一徑，曲

折上達，翠琅玕密織成蔭，方之瑤台閬苑，誠無多阻。」[42]藕初選擇這個地方建屋避暑確實是

很有眼力的。別墅建築在半山上，「門前修竹萬竿，終朝涼爽，憑欄清聽，笛聲、竹聲相和

合，翛然塵外，炎暑盡忘。」[43]門前修竹萬竿，翛然塵外，應了福醫生的「家裡有庭園花木」

的話，不惟如此，庭院外綠樹成蔭，野趣盎然，也是休養身心的絕佳之地。

因為第一次在韜盦中拍曲，並且帶有新房建成慶賀性質，因此相邀上山的人就多了一

些，待的時間也長一點。據資料顯示，上山的人有俞粟盧、俞振飛、張紫東、張紫曼、謝

繩祖及沈月泉，加上藕初本人一共七個。自他們上山後，韜光寺側就發生了變化，每當西山

日落、木末風生，或月上東山、露華微涇之時，從寺邊的竹林花木之中，傳出嫋嫋笛聲，間

有唱曲之聲抑揚抗墜於其間。「遊山者過此，無不心曠神怡，流連不忍去。而牧童樵子，山

42 偉杰注：胡山源《仙霓社之前後》一文所記韜光唱曲的時間是「民國八、九年之夏」，此時韜盦尚未建成，與一
九二一年韜盦落成時，穆氏邀集曲友唱曲及閉門學戲並非一件事。

43 引自《紅茶》月刊第二期。

僧行腳，習聞雖久，耳熟能詳，亦往往輟其所事，止其所行，或屏息而立，或趺坐而不起，恣情欣賞。以為所吹所唱，既異梵音，又與流行之俗曲，迴不相侔，世果有仙樂者，舍此常莫尾矣。又以為吹者唱者，若非神，偶然遊戲人間，定親高人逸住，竭未湖濱小住，嚮往之忱，油然而起。」這雖然有點像小說家言，將藕初他們的拍曲活動描繪得過於理想化，似乎為只應天上有的人間仙樂。然而崑曲畢竟不同於一般的地方戲曲及通俗歌曲，她的優雅的曲調，動聽的唱腔確實能沁入心脾，讓人流連忘返。藕初等人居山十餘日，無日不唱曲，甚至一日數次，曲興之佳，無與倫比。隔湖相望，杭城房櫛鱗，人車混雜，熱鬧非凡，對山上唱曲者來說。好像這個塵世並不存在。靈隱附近的名勝古蹟頗多，山南水北，風景佳麗，對他們也沒有吸引力，他們只知道唱曲。「蓋竹林深處，有如晉代七賢，而引吭高歌，不讓蘇門長嘯，此中自有樂趣，不足為外人道也。」

　　然而天下無不散的筵席，暑天的炎熱漸漸地退了下來，不像剛來之時，烈日當頭，曬得人頭昏眼花，身上盡是出汗。現在十餘日過去了，天開始有了涼意，大家都在考慮下山以後的事。粟廬、紫東等人也很清楚，下山後藕初又要忙於他的事業去了，再要與他集中在一起拍曲不知要等到何年何月，雖然他在上海家中也還經常習曲唱曲，但那麼多人聚在一起卻是不易之事，何不趁此機會商談一下時下舉步維艱的崑劇藝術，看有什麼對策阻止頹勢不止的

44　引文同上。

狀況。大家寄希望於藕初，因為他是上海的著名實業家，又是社會活動家，享有崇高威望，同時他對中國傳統文化有著深厚的感情，並且雅好崑曲，惟他能挽狂瀾於驚濤之中。於是在下山之前，粟廬等人與藕初談起了振興崑劇的事來。

第二章

創辦崑劇傳習所

一、全福班在上海最後幾次演出

話得從十九世紀中葉說起，清道光年間（一八二一至一八五〇）上海開埠，城市經濟迅速發展，近代崑劇也在上海獲得繁榮。著稱於蘇州並馳名江南四大崑班大章、大雅、鴻福、全福相繼來滬演出，一時間滬江之畔誕生了以三雅園為代表的一批專演崑劇與兼演崑劇的劇場，名角薈萃，諸雄競爭，令上海觀眾大飽眼福。上海的崑劇愛好者除了欣賞到第一流的崑劇表演外，他們還自己組織曲社，延聘曲家與崑班藝人教戲拍曲，學唱吳歙成為時尚。

但好景不長，隨著二十世紀的來臨，現代文化的興起，以傳統文化為特色的近代崑劇在現代大都市上海發生了危機，並日趨衰落，四大崑班已無法在上海立足相繼退居蘇州，之後只是偶而來上海演出。世紀的交替並未給崑劇帶來好運，相反隨著清王朝的沒落，頹勢越來越明顯，昔日紅極一時的名角如葛子香（旦）、周鳳林（旦）、周釗泉（小生）、姜善珍（副）、王小三（丑）、王松（淨）、張八（淨）等死的死老的老，均已退出上海戲曲舞台。十九世紀末，被評為滬上梨園旦角第一並風靡京崑劇壇的周鳳林，也失去「飛燕舞鳳，擬將仙去」的風姿，靠著軍閥張勛的接濟在上海過著寓公的生活，進入民國後不可抗拒地乘鶴仙逝了。稍後的被時人稱許的崑劇藝人陸壽卿、金阿慶、沈月泉；小仁生、小金壽、徐金慶、程增壽、施林林、尤彩雲、沈盤生等人除少數固守在全福班內，並難得來上海獻技外，

大部分人以偃旗息鼓，有的不耐寂寞改搭京班，成為京班中的二三流藝人，有的成為拍曲先生，在曲社或曲友處教戲拍曲，基本上過著清貧寒苦的生活。

光緒十六年（一八九○）被認為上海崑壇象徵，滬上第一家營業性戲園三雅園經歷了它的全盛時期後，終於無法抵禦歷史潮流而倒閉，此後專演及兼演崑劇的茶園、戲園相繼停鑼，上海再也沒有一家演出崑劇的場子，人們只能在京班戲院中偶而看到插演的崑劇折子戲，這僅是為了調劑劇場氣氛而作的餘興表演，曲友為拍曲而組織的曲社也呈現出凋寒的情景，或停止活動或時辦時停。上海沒有了崑劇演出場所，四大崑班中惟存的全福班也龜縮在蘇州，是否說明生活在現代都市中的上海觀眾拒絕具有數百年歷史，保中國戲曲之精華的崑劇或者進入二十世紀後崑劇在上海就此消聲匿跡了呢？事實並非如此，上海的娛樂界、實業界，無論是年長的或年青的，無論是遜清遺民或民國新人，對崑劇情有獨鍾的大有人在，穆藕初、徐凌雲、孫玉聲等就是這方面的代表，他們希望能在新的世紀中欣賞到典雅、糯軟的崑劇演出，二十世紀的上海並沒有拒絕崑劇的存在。

為了滿足上海觀眾的需要，全福班於一九二○年一月來上海公演。一月十二日《申報》（農曆十一月二十二日）廣告稱：「新舞台：聘請姑蘇崑腔文班全體演員開演日戲。」「本台園主熱心提倡崑曲，特請姑蘇崑班全體演員來申，於本月念三日開幕，祈請紳商備界，有周郎癖而來，不勝欣躍，唯於禮拜一、二、三、四、五、日准演日戲，荷蒙顧曲諸君連袂者，駕臨一聆佳音為盼。再啟者：滬上倘有公館喜慶堂演，請至新舞台帳房接洽，庶不致

誤。新舞台啟。」這一廣告連登至一月二十日（農曆十一月二十八日），《申報》廣告連續一個多星期刊登一家戲院的啟示，這是不多見的，表明新舞台扶植崑劇的舉動，得到了新聞輿論界的積極支持，引起滬上各界的重視。根據廣告中說的「姑蘇崑腔文班」即為全福班，這次來滬的是「全體藝員」，每週除星期六外演出六天，每天只演日戲，二月後改演夜戲，有時也演日戲；戲班也應召堂會，並可至曲友府上唱曲、拍戲。票價分五種：二等五分，頭等一角，特廳二角，特廂三角，月樓四角。以下是一月十三日（十一月二十三日）、一月十五日（十一月二十五日），及一月十六日（十一月二十六日）上演的劇目：

一月十三日：沈永泉、丁蘭生、沈錫卿、程西亭、尤順慶、陳硯香、吳義生、小仁生：《長生殿‧定情、賜盒、絮閣》；沈斌兒、小彩鳳、沈永泉：《獅吼記‧梳妝、跪池、三怕》。

一月十五日：施桂發、小仁生、小長生、袁士奎、丁蘭生、小彩雲、蔡古生、趙杏泉：《琵琶記‧墜馬、賞荷、彌陀寺》；蔡杏生、陳硯香、施桂發、沈斌泉、尤順慶、沈錫卿、吳義生、趙杏泉：《連環記‧起布、議劍、獻劍、問探、三戰》；施桂發、小彩鳳、沈斌泉、小長生、沈永泉：《水滸記‧借茶、後誘》；趙杏泉、吳義生、小彩鳳、小彩雲、龍順慶、蔡杏生：《滿床笏‧納親、跪門》。

一月十三日：小長生、施桂林、丁蘭生、袁士奎、陳硯香、施桂發：《楚漢相爭‧追信、拜將、鴻門、撇斗》；沈斌兒、小彩雲、沈永泉：《挑簾裁衣》；蔡杏生、小仁生、沈硯香、小彩雲、吳義生、沈錫慶、趙杏泉：《獅吼記‧梳妝、跪池、三

118

一月十六日：金水金、丁蘭生、陳鳳鳴、施桂發：《拆柳陽觀》；吳義生、小彩雲、尤順慶、沈桂生、蔡杏生：《別姬、十面、烏江》；袁士奎、沈斌泉、小長生、小彩雲、小彩鳳、沈盤生、小仁生、蔡杏生：《西廂記‧遊殿、鬧齋、跳牆、著棋》；《千忠戮‧奏朝、草召、八陽、搜山、打車》。施桂發、趙杏泉、沈桂生、尤順慶、沈硯香、吳義生、沈錫卿、王寶林、小桂琳、陳水泉。

以上劇目《楚漢相爭》即《千金記》，《挑簾裁衣》為《義俠記》中折子；《折柳陽關》為《紫釵記》中折子；《別姬、十面、烏江》為《千金記》中折子。藝人丁蘭生即丁蘭蓀；袁士奎即袁士奎；尤順慶為尤順卿；沈錫慶為沈錫卿，吳藝生為吳炳祥。

二十天後，又增加了陳壽卿、程增壽、沈盤生、陳鳳鳴等演員。

該年七月，天蟾舞台的打鼓阿中從蘇州聘請一批老藝人，以「姑蘇著名大章、大雅、全福三班合演」名義，演出於天蟾舞台。七月一日（五月十六日）日戲：袁培藝：《稱慶》；尤順卿、施桂林、李根泉：《別姬烏江》；吳炳祥、小彩雲：《納妾跪門》；金阿慶《羅夢》；小彩金、徐金虎、陳壽卿：《衣珠記‧前錯、後錯、敘茶、講和》。夜戲：陳硯香：《辭朝》；李仁卿：《訪普》；沈斌泉：《醉皂》；程增壽：《請師》；尤順卿：《拜師》；金阿慶：《送子》；小彩雲：《花報瑤台》；陳壽卿《浪子》；小彩金：《遊春》；沈錫卿：《打鼓罵曹》；徐金虎、陳壽卿《笑笑笑‧送飯、寺（奪）食、亭會、三錯》。演員僅增加吳炳祥、徐金虎、金阿慶、李根泉等人，姜善珍一度參加演出，稱為大章、大雅、

全福三班合演不過是借用三大崑班的旗號而已。這兩次演出給人們留下較深刻的印象，其中

小本戲《呆中福》及陳壽卿、金阿慶、姜善珍合演的折子戲《清忠譜‧打差》反應更是強

烈，前者連演連滿，應觀眾要求不斷加演；後者被稱為一台三絕，滑稽倜儻的表演讓觀眾捧

腹。由於演出取得一定效果，全福班藝人於翌年（一九二一）繼續來滬公演，先是在小世

界，後移師至大世界共和樓，表明新世紀的現代都市是接納傳統文化的。

雖然藝人們身懷絕技，演出也十分投入，然而由於全福班自身的原因，未能跟上時代的

步伐，使他們的演出沒有維持多久就失去了觀眾，戲院中漸漸地冷落了起來，最後不得不在

一九二二年新年來臨之際停鑼。其中最直接的原因，這些老年人年老體衰，服飾破舊，喪失

舞台美感，再加上佈景道具的粗陋，給人以隔世的感覺。此外，劇目缺少創新，演來演去這

幾折戲，也讓觀眾倒了胃口。

穆藕初對崑劇的式微感到痛心與遺憾。全福班藝人來上海演出，藕初經常前往觀看「見

盡雞皮鶴髮之流，深慨龜年老去，法曲滄夷，將至湮滅如廣陵散矣。」[45] 演員中較年輕的徐金

虎、尤彩雲、吳義生等也皆在四十歲左右，其餘大都在五、六十歲，如陳壽卿、金阿慶、施

桂林、沈錫卿、沈斌泉等。至於姜善珍、李根泉則更老，已達七十多歲。這批老人在台上演

戲，已無昔日俊美、瀟灑的風采，盡顯龍鍾老態，如當年李龜年老去，法曲淪為廣陵散的情

45 見俞振飛《穆藕初先生與崑曲》。

景。藕初感到培養崑劇接班人的迫切性。為使崑劇適應現代生活需要，不至消亡，大家期待新一代崑劇演員的誕生。誰來擔負起這一歷史使命呢？穆藕初也在思考這一問題。

二、商議籌備崑劇傳習所

在韜盦最後一次唱曲完畢，大家談起如何振興崑劇的事，藕初問沈月泉今後有什麼打算，月泉說：「倷蘇州幾個老崑班的內部還在上海天蟾舞台演出，明年準備還要來。過去在蘇州也只能去杭嘉湖、蘇錫常一帶跑碼頭，農村中的觀眾也越來越少了。倷是坐城班當然演不過專走江湖的四六班。」月泉說的幾個老崑班的內部即指以大章、大雅、全福三班名義在天蟾舞台的演出。坐城班指專在城裡戲院中演出的戲班；四六班是指文武戲兼演、劇目較適應農村觀眾的崑班。

藕初看過蘇州老崑班的演出，也知道他們的處境，這批雞皮鶴髮的老藝人大勢已去，不可能再擔任振興崑曲的重任了，便轉身向俞粟廬：「在傳薪方面，蘇州有什麼打算？」

粟廬答道：「好像紫東與貝晉眉、徐鏡清幾個人曾談起這件事，倷問問紫東。」

張紫東聽俞老提起他，馬上接著說：「蘇州道和、襖集曲社的幾個曲友，確實商議過這件事，趁全福班老藝人還健在的時候，辦一個崑劇學校培養年青一代的崑劇演員，但是辦學校要資金，我們幾個人實力不濟，這椿事體也就歇仔下來。」

談起張紫東，這裡需要介紹他一下。張（一八八一至一九五一），蘇州人，名鍾來，號適盦，以字行。出身書香門第。父月階，又名蔭玉，號補園主人，為文物收藏家，因嗜好崑曲，延請俞粟廬在家鑑定金石、書畫，並為子紫東、紫曼授業於粟廬，曲技長進很快。紫東居長，習曲尤為精研，頗得俞派唱法真諦，工老生，嗓音較寬，唱念極具功力，「輕圓無磊塊」，有「吳中第一老生」之稱。民國十年（一九二一）七月，與貝晉眉、汪鼎臣等創辦道和曲社，並主持社務。尤能清唱、彩串，皆講究聲音、形體並茂。擅演《寄子》、《跪池》、《搜山》、《打柬》等劇。紫曼，為紫東弟，蘇州實業家，也喜崑曲，但其在曲界影響不及乃兄。此刻他也為崑曲不振而犯愁。

俞振飛當時年少氣盛，紫東的話尚未落音，便接著說：「何勿請穆先生出面，組織上海，蘇州兩地的實業家捐資辦校。」

振飛的話正說到藕初的心坎裡，他也有這個意思，然而他擔心自己幹不了這件事：首先，他辦的企業多，事情也多，僅是處理幾家紗廠的事就忙不過來，何況還有交易所與銀行；其次，自己身體又不好，本來學唱崑曲是用來休息養病的，再增出辦學校的事，豈不加重自己的負擔；再次，雖然過去設過通鑑學校，那只是培養文明戲演員的學校，文明戲不需要唱曲，劇本只有對白，通俗易懂，與崑曲不能同日而語；再說，他對崑曲只是愛好，尚未

偉傑注：誤。張月階名履謙，別號補園主人，為張紫東祖父。張紫東父為張元谷，字蔭玉。

真正進入其堂奧，會唱幾支曲，也是一知半解，要辦劇校非自己所能及。

粟廬看出藕初的心事，對他說：「傸事體多，工作忙，辦崑劇學校的事主要由紫東倻等來幹，不用傸操心，傸負責籌錢，有了資金就好辦了。」

藕初被俞老的熱忱所感動，對於俞老說：「我若同意開辦崑劇學校，自然會負起這個責任，決不會袖手旁觀。看來這筆錢數字不小，沒有幾萬元拿不下來。即使真的辦起來，要成立校董會、監督、管理資金的使用，我也會到時確定辦校方針，草擬學校規則，認認真真地幹。在西方辦學校是件大事，政府與社會都會參與，我們也不能馬虎從事。」

「穆公所言極是，請傸多費心思。」紫東感到藕初的話很有道理，畢竟是吃過洋麵包的人，思路比較寬，考慮問題也很周全。

月泉表態說：「伲全福班藝人也會支持先生的事業，只要用得著伲的，儘管吩咐。」

藕初見大家都對辦崑劇學校感興趣，也打消了原先的疑慮。儘管自己辦的企業多，事情也多，但振興崑劇是弘揚中華民族傳統文化的重要一環，也不可偏廢；況且我既然以實業救國為自己的理想，那末為中華文化做點事也應是責無旁貸的，振興崑劇自然是份內的事。思想通了，態度也積極了。他要大家議一議如何辦校。在眾人未開口前，藕初先提出自己的看法：「學校要辦在蘇州，蘇州是崑劇的發祥地，現存的全福班老藝人大多居住在蘇州，請老師也方便；況且粟廬、紫東也在蘇州，平時也有個照顧。另外一個重要原因，就是蘇州的環境比上海清靜，上海太嘈雜、喧鬧了，對學生學藝不利；從經濟上講，上海是大城市，什麼

東西都貴，如在上海辦校開銷大，日支浩繁難以承受，在蘇州開支會會節約一點。」

上海小囡心野，容易管一點。「我同意穆公的話，學校辦在蘇州，開支好節省許多。蘇州小囡沒有

紫東接著說：「蘇州從事六局職業的人勿少，可以從俚等（篤）的小囡中挑選。」六局

是指茶擔、掌禮、喜娘、轎班、廚司、鼓手。凡民眾有婚喪喜事，就請六局中人前來幫忙。

茶擔負責茶水、點心；掌禮負責儀式場面的安排；喜娘陪伴新娘，或為孕婦接生；轎班為主

人抬轎子、搬運嫁妝、禮品；廚司為宴請做菜；鼓手吹音樂，熱鬧場面。分工不同，但都

有手藝，互相配合，藉以為生。因在民間活動，故日子大多較清貧。從他們的子女中招生學

戲一般不會有什麼困難。

藕初順著紫東的話題說：「也可以上海招幾個貧家子弟來，上海孤兒院院長高硯耘是我

的朋友，看看孤兒院中有沒有適合的人才。」轉而問紫東：「你們蘇州曲友對創辦崑劇學校

有什麼設想？」

紫東回答說：「我與晉眉、鏡清也議論過具體做法，計劃招收三十名學員，學制三

年。」

藕初聽後說：「學員可多招一些，根據職業學校的特點，不是需要多少就招多少，而適

當多招一些，以備需用。我看可以擴大到五十名，再多一點也無妨，因為學生自幼學戲，年

長後會發生生理變化，有的不再適宜唱戲，被淘汰出去；畢業後也會有人轉業，不再唱戲，

124

還是多培養一些，可以有選擇的餘地。學制五年，三年學戲，二年幫唱，相當於職業學校中的實習。京班中學員出科後要為老闆幫唱三年，收入全歸老闆。我們不同，實習期間學員可分得零用錢，並且只有二年，五年畢業，此後由他們自立。」

紫東聽後十分興奮：「穆先生考慮得真周到，不過多招人費用要增加。按照原來計劃，每年經費要五千元，三年一萬五千元，還不包括籌備及開辦的費用。」

藕初說：「經費問題我可以出一點，但因為是辦學校，不是幫助一、二個人就學，需要的錢較多，不足部分可以募集。我現在辦的三個紗廠，上海的德大、厚生已有贏利，鄭州的豫豐剛開工，今後的情況還吃不準。這三個紗廠都有董事會和股東會，辦什麼事，特別是使用資金我一個人不能說了算，要董事會和股東會討論。外面說我是棉紗大王，其實這三個企業中我只占有一部分股分，名義上負責人是我，大家都以為三個紗廠是我開的，這只是現象，我僅是主要股東而已，有些問題的決策，還要受制於董事會和股東會。我當然可以出資，解決開辦時的經費問題，但開學後的日常費用，要靠大家一起想辦法。我們在座有條件的及周圍的朋友都可以捐資，用集股的形式籌集資金，將來學員出科，演出有收入了，大家分紅利。」

大家聽了藕初的集股辦校、收入分紅的想法後，覺得太好了，可以調動江浙滬三地曲家的積極性。在曲家中有不少實業家、商人及自由職業者，他們的收入比較可觀，經濟條件優越，要他們拿出一點錢，估計困難不大。

一直沒有講話的謝繩祖也插進來說話：「我有一個建議，邀請江浙滬三地的曲家，聯袂搞一次崑曲會串，演出幾場崑劇精品，將所得的錢全部捐給崑曲學校。」謝繩祖何許人也？

現在的人很少有知道他的。繩祖（一八九一至一九七〇）浙江湖州人，名兆基。青年時留學英國，習工程學，歸國後在美國慎昌洋行任華人經理。從粟盧習曲，工旦角，為粟盧得意門生之一，也常粉墨登場，彩串公演。他這次參加韜盦拍曲，主要為藕初配戲。平時說話不多，但出的點子往往體現出很高的水平。

藕初覺得繩祖的建議很好，說：「好，好，繩祖的主意非常好，這件事由誰來負責呢？」

粟盧說：「我推薦一個人——徐凌雲。」

「好，我同意。」藕初對凌雲太了解了，他經常去徐園聽曲，又與凌雲一同去戲院看全福班老藝人的演出，徐熱衷於崑曲事業，不僅在徐園中經常舉辦拍曲活動，還主持滬上兩大曲社之一的賡春曲社的活動。他為人熱情，凡曲友與藝人有困難找他，總能得到幫助。而且他有很強的組織能力，上海的一些重大的同期（曲友組織的唱曲活動）拍曲，均有他的身影，他一出場最難的事也能解決，這一些藕初都有深刻的印象。藕初對在座的人說：「我回上海後，成立一個組織，叫崑劇保存社，讓粟盧老與徐凌雲來主持並由這個組織出面，動員江浙滬曲家一起籌備演出。」

粟盧問：「崑劇保存社是什麼性質的組織？」

126

紫東也問：「是勿是曲社？」

藕初答道：「是曲社。又不是曲社。說它是曲社，組織曲友唱曲、彩串，以振興崑曲為宗旨；說它不是曲社，是因為沒有固定的組織，也不設常務機構，只設執行委員，有事就活動，沒有事就不活動。從我的公司中挑選一位喜好崑曲的人幫我處理有關崑曲方面的事情。因為我事情多，記性又不大好，一忙就會忘事，有了這個組織，代理的人就會提醒我什麼事情該辦，什麼事情不該辦；還有什麼時候辦，需要注意點什麼。振興崑劇不僅是我個人的事，也是全社會的事，要動員社會上的崑曲愛好者都來參與這件事，崑劇保存社將擔負起這方面的責任。」

紫東說：「崑劇學校的辦校方針及學校規則，要仰仗穆先生了。」

藕初點了點頭，胸有成竹地說：「我看崑劇學校不能光學戲，也要學習文化知識，改變藝人沒有文化的陋習，將來學員畢業後，要有一定文化素養，就是不唱戲也能在社會上立足。」

粟盧深有體會地說：「學員要上文史知識課，否則連劇情都看不懂，唱詞也念不通，如何演好戲？」

藕初接著說：「我看至少要開國文、算術、英文三個課程，還有體育課也不可少，師資大家一起想想辦法。」

越談興致越濃，居然忘了吃晚飯。藕初叫大家用餐，吃飯時藕初熬不住又說了……「徐凌

127

雲的工作誰去做？」

藕初對紫東說：「那末蘇州方面由你出力了。」

粟盧自告奮勇說：「我去做。」

紫東說：「回去後與貝晉眉、徐鏡清碰一下頭，聽聽俚篤二位的設想。貝家在蘇州也是名門望族，家產頗豐，晉眉熱衷崑劇，原先就對開設崑劇學校感興趣，俚會積極支持的。徐鏡清家父是富商，近日雖然式微，但鏡清仍然是一副大少爺派頭，蘇州人都叫俚大少爺，為人大方，豪爽，也可以請他一起參加。」說到這裡紫東還想起了一個人：「還有一個人，穆先生可能聽說過俚的名字，叫孫詠雩，是道和曲社社員，又是蘇州商會會長，在蘇州是叫得響的人物；由俚出面籌備崑劇學校事情好辦多了。」

孫詠雩（一八七七至一九三四）較紫東年長，名錦，蘇州人。原是開扇莊的老板，以經營箋扇為生，因生意清淡，扇莊倒閉，現在蘇州商會任職。在蘇州他認識許多人，上至政府要員、商界顯要；下至藝人、車夫，都有朋友，辦什麼事只要招呼一下，都能擺得平。商會的事情不多，常有空閑，就至曲社唱曲，為道和曲社中的名副（二面），擅演《遊殿》中的法聰，《師》、《吊奠》中的老蝴蝶，《呆中福》中的陳實等，在蘇州曲社頗有聲望。紫東有意將他請出來主持崑劇學校。

藕初也聽說過這個人，但是否見過面卻記不得了。他對紫東說：「這學校負責人的事以後再說，如果他合適就請他出來好了，但他必須在籌備期間就要主持工作。」

「這沒有問題。」紫曼代他的哥哥回答。

粟廬說：「我去找徐凌雲時，想叫他一起去，他與凌雲的關係也很好。」

「只要他肯去，就叫上他吧。」藕初爽快地答應了粟廬的要求。

晚飯用畢就在客廳中休息，繼續為舉辦崑劇學校事商議。藕初語重心長地說：「崑劇學校的董事由上海、蘇州兩地人士組成，具體人選根據出資情況而定，參加的人不光是出錢，並且還要辦實事，度虛名的不要。現在上海有的企業董事，既不懂業務，又不會理財，平時也不管事，到關鍵時刻卻來搶利益，意見不合或分得的紅利少了，就大吵大鬧。因此董事寧可少一點，精幹一些好辦事。」有關董事會的種種矛盾，藕初在上海看得太多了，在他的企業中也不時有反映，處理不好確實會分散注意力，影響工作。

大家都覺得藕初的話有道理，不能讓私心太重的人進入董事會，否則學校辦不成，反弄得矛盾重重，朋友變成冤家。崑劇學校的事談得差不多了，藕初喝茶休息，大家也不作聲。

粟廬年歲最大，做事也最細心，他提醒大家：「還有什麼問題提出來一起討論，否則下了山，蘇州、上海各走各的，再要重聚在一起十分不容易，有什麼事今天談清楚了，回去好分頭幹。」

藕初突然想起一個問題，將茶碗放在桌上說：「這個學校叫什麼名稱？」

「我看叫蘇州崑曲學校。」繩祖不加思索地說。因為他留過學，對學校這個稱呼比較熟悉，也覺得這個名字較為正規。至於崑曲這個名字，歷來是高雅藝術的象徵，在上層社會中有

一定身價。蘇州崑曲學校掛牌後一定會有吸引力。張氏兄弟也認為這個名字起得好，叫得響。

但是藕初卻看法不同，他說：「我認為，我們要辦的學校是為了培養崑劇演員，是專業演戲的人才，將來要替代全福班老藝人繼承崑劇事業。這批學員出科後不能成為唱清曲玩票的曲友，崑劇要靠他們發展。如果稱崑曲，這個名字雖也可以，但容易給人造成錯覺，好像我們是教唱曲子，培養清客的學校。我們辦校的宗旨是教育出新一代的崑劇演員，是演戲的，因此叫崑劇比較好。過去稱崑班、崑戲，與崑劇意思相同；崑曲既可指崑戲，也可指清曲，概念不明確。過去的京班，京戲現在也改稱京劇、國劇。還有學校這個名稱，雖然很有氣派，也很正規，但我們是設一個班，也沒有太多的課程，並且沒有圖書館、資料室與實驗室，更缺少儀器設備，師資也有問題，稱學校覺得條件不夠。我看還是稱崑劇傳習所吧。」

傳習所這一名稱源自日本，在二十年代的上海很流行，一些赴日留學的學生回國後，開辦各種學習日語與話劇、西方音樂、繪畫的學校、進修班，大多稱傳習所。傳習所指傳授、學習知識的場所，較學校簡便。粟廬聽了藕初的一番話，覺得崑劇傳習所這個名稱也很好，表示同意。大家都覺得學校名稱其次，關鍵是質量，如果沒有質量名字再好聽也是沒有用的。於是蘇州崑劇傳習所這個名稱也就這樣定下來。[47]

47　有關在杭州韜盫創辦崑劇傳習所經過，請參見半邨山人《仙霓社之前後》，王傳淞《丑中美》，周傳瑛《崑劇生涯六十年》，唐葆祥《俞振飛傳》等資料。

三、滬蘇曲家聞風而動

穆藕初等下山後，各自去做籌備工作。在回上海前，俞粟廬問藕初：「唱片灌製的事辦得如何了？」藕初答道：「您老不說，我倒忘了。唱片的事我已與唱片公司的老闆談過了，他說，崑劇藝術太典雅了，知道的人也少，唱片出版後恐怕沒有銷路。我對他說，不管有沒有銷路，一定要出，特別是粟廬老的。他年紀那麼大，藝術又那麼精湛，可以稱得上是瑰寶，再不抓緊搞就要失傳了。你錄製了唱片，粟廬老的藝術就可保存下來，這是功德無量的事。如果我們不做這件事，就會良心不安的。他聽了也就答應了。當然我會資助唱片廠的，讓他們不虧本或少虧一些，這件事可望在今年底或明年初解決。」接著他對俞氏父子說：「不過話又得說回來，唱片出版後大家得想辦法銷售，回籠一點資金也是好的。我想用崑劇保存社的名義出版，並做宣傳推廣。」

俞振飛為父親所唱的曲子能灌製唱片非常高興：「這是崑劇史上的首例，過去曲家像葉堂唱得最好也沒有音響傳下來，現在科技發達了，就可以將人的聲音保存下來，將對崑曲藝術產生影響。」

俞粟廬所說的灌製唱片事，是上海百代唱片公司答應錄製粟廬老所唱的著名崑劇唱段。計有六張半，十三面，曲子有《三醉》中的【粉蝶兒】、【醉春風】；《拆書》中的【一

江風】；《慘睹》中的【傾杯玉芙蓉】；《定情》中的【古輪台】；《拾畫》中的【顏子樂】；《亭會》中的【桂子香】；《秋江》中的【小桃紅】；《仙緣》中的【油葫蘆】；《賜盒》中的【綿搭絮】；《哭像》中的【太師引】；《佳期》中的【臨鏡序】；《辭朝》中的【入破第一】；《書館》中的【太師引】，皆為冠生、巾生的曲子。隨唱片贈送一本小冊子，由俞粟廬抄寫十三面唱片的曲譜與曲文，並撰有《習曲要解》，封面由穆藕初題的書名《度曲一隅》。在穆清瑤家中還藏有一本由他爺爺親自題名的《度曲一隅》，上行是「辛西暮春之月」，即民國十年（一九二一）四月，下行是「穆湘玥題」。[48]

吳梅也很關心粟廬灌製唱片的事，那次藕初在北京拜訪吳梅時，吳曾問及此事。藕初回上海後即去唱片公司商洽，並將商洽的結果及時寫信告訴吳梅，稱：「崑曲收入留聲唱片，以廣流通一節，歲尾年頭，當可實行也。」這裡的歲尾是指一九二○年，年頭是指一九二一年。[49]

藕初在與俞氏父子告別時說：「只要我的事業不遭變故，就會有錢支持崑劇。」這不僅是他的口頭承諾，並且在今後的實踐中也是這樣去做的。他的性格是，認定了的就一定要去做，並且要做好。

48 見《愛國實業家戲曲活動家穆藕初先生》。

49 見《致吳瞿安》信載《穆藕初文集》二七三頁。

藕初回到家裡，一直在思考著崑劇傳習所的經費問題。他想起年初時，在教育會聚餐，會見黃任之、沈信卿、蔣夢麟、劉鴻聲、余日章等社會賢達，詢問他們如何資助社會事業。黃任之、蔣夢麟等都說，將錢用到教育中去，科教救國。藕初聽後覺得十分正確，他要回報社會。

因為穆藕所以會有今天，也靠了朱子堯等社會名流的幫助，現在事業有成，中國所以貧窮，洋人敢於欺負，主要是教育落後，科技不發達，於是決定捐資五萬兩銀元，派遣優秀學生赴美留，學生不限省份，不限科目，以男性為主，須道德（人品）、能力與學問並佳，成才後可成為行業中的領袖人物。此事交給北京大學辦理，當時北大校長蔡元培委請蔣夢麟、胡適、馬寅初、陶孟和等教授主辦，遴選了羅家倫、段錫朋、汪敬熙等五人成行。現在又要辦學校了，也是教育，所不同的是在國內培養藝術人才，雖然不是學習工業、科技，將來以實業興國，但培養演員，從事藝術活動，以文化興國；儘管是優孟粉墨，然而也可高台教化，啟迪民眾。同時也可使民眾受到傳統文化的薰陶，享受藝術美學，陶冶情操，修養身心。他與家人商量後決定資助鉅款開辦蘇州崑劇傳習所。

還有一件事需要交待。藕初返回上海不久，就去鄭州豫豐紗廠巡視工作，正值河南、山西、陝西等地遇災發生饑荒，再加上軍閥戰爭，那裡的百姓生活在水深火熱之中，他利用當時的身分，組織上海紡織界鉅子捐資五十萬元，趁巡視豫豐紗廠之際，參與河南災情調查活動。陽曆十月調查組到達一個叫觀音堂的地方，這裡離陝西不足百里，山勢險惡，行程艱難。到那裡一看，災荒比想像的還要嚴重，農民缺吃少穿，貧困至極。一行人又進入陝西，

經函谷關、閺鄉、靈寶抵達潼關，途中所見皆觸目驚心，路多饑斃遺骸和逃荒難民，難民個個鶹面鳩形，面黃於菜。天災尚有情原，兵匪蹂躪罪惡可誅，藕初親自目睹：「如閺鄉縣首鎮之文底市，便於是年六七月間，匪兵兩次過境，計共九營，約三千餘人，第一次住鎮四日，第二次住鎮八日，不論居家過戶，一概入內搜刮，搶掠無遺。……鎮人不堪其擾，四散逃避，全市為空。匪兵曾幾次發土拆椽，得到藏金，因之大發狂熱，拆掘幾遍。……鎮人不堪其擾，四散逃避，全市為空。[50] 藕初的心靈受到強烈的震動，感到不安，急忙取出救災款賑濟災民。為賑災他拿出了不少錢，超出了原先的計劃，增加了他的支出負擔，但他沒有一句怨言。現在他又要資助開辦崑劇傳習所，同樣沒有一句牢騷，這是應盡的義務。

為了籌備資金，處理崑劇傳習所相關事務，他安排了一名職員兼職崑劇保存社工作，及時向他通報處理情況，而崑劇保存社執委會的工作則由他與俞粟廬、徐凌雲負責。

俞粟廬自杭州到滬，等孫詠雩自蘇抵申，一起去徐園找凌雲。詠雩當然是由張紫東回蘇州通知的。詠雩也知道穆藕初的大名，由他出面興辦崑劇傳習所必會成功，當然不肯錯過這樣的機會。他馬上乘火車來到上海，與粟廬老會面。

[50] 見《藕初五十自述》，上海古籍出版社一五〇—一五一頁。

說起徐凌雲，江浙滬一帶的曲家沒有不知道的。他為人熱情、豪放，相當海派，曲友與藝人凡有難事找他，特別是經濟上的事求他，他總是一句話：「格眼（這種）事體勿要緊張，由阿拉來解決，阿拉有一口飯吃，就有伲一口粥喝。」因為他樂於施善，當時曲壇有人送他一副對聯，稱他「梨園盛贊及時雨，歌榭感推小孟嘗」。呼其為「小孟嘗」。

當粟廬老和孫詠雩找到徐凌雲，說明來歷時，凌雲欣然答應：「穆先生要辦崑劇傳習所，阿拉全力支持，現在有伲粟廬老一句話，我徐凌雲赴湯蹈火也在所不辭。」爽快的連俞粟廬也沒料到。說話爽氣，辦事快速，這就是凌雲的性格。粟廬還是把話從頭說起：「穆藕初先生看到崑劇後繼無人心裡也很急，伲一起商量，決定開辦崑劇傳習所，希望得到伲徐大少爺的全力支持，倷是曲壇虎將，經濟上有實力，又懂崑曲，想聽聽倷的意見。」

凌雲不加思索地說：「迪能（這樣）吧，這個崑劇傳習所就辦在阿拉的徐園中，徐園雖然有點破落，情景又不如前，但場化（場地）還在，弄間把教室不成問題，學生的宿舍也可解決，還有劇場，學生排練、演出都可以用。」徐園是徐家的主要產業，又名雙清別墅，清光緒九年（一八八三）由凌雲父鴻達建於閘北西唐家弄（今天潼路八一四弄三十五支弄）占地約三畝。光緒十三年（一八八七）對外開放。後因環境嘈雜，凌雲與其兄冠雲於宣統元年（一九○九），將徐園遷至康腦脫路（今康定路、昌化路東），面積增加到十幾畝。一九三七年抗日戰爭爆發，徐園一度成為難民收容所，後因火災焚毀大部漸漸頹敗。徐園中有劇場，金鑼檀板之聲長聞，妙音繞樑，宛曼悅耳。凌雲所說「有點破落」，是指花園十幾年沒

有裝修，景點與樓閣有點陳舊的感覺，但原來建造的十二景與十二樓還在，辦崑劇傳習所完全有條件。可是藕初與粟廬的意見，傳習所辦在蘇州而不是上海，因此徐凌雲地方再大、條件再好也不會考慮，何況當時徐凌雲的實業有點不景氣，經濟上已不像以前那樣財大氣粗了。

從凌雲的話中不難看出，他的大少爺脾氣依然未改。據一些老曲友介紹說，凌雲總想把事情攬到自己手中，好像他什麼事都能解決，好勝心強。他的心是好的，阿彌菩薩的心腸，但有時也會幹一些能力所不及的事，或者事情沒有辦好，但大家也能體諒他。他受到大家的尊重，曲壇中有什麼事情還是來找他商量。

王傳淞在《丑中美》中寫道：

粟廬先生知道凌雲先生的脾氣，他為人熱心，但考慮欠周到，說起風來就要扯篷，往往會給自己出難題，所以便婉轉地說：「辦學堂太正規化，力量不足，還是傳習所的名稱好，因陋就簡，先辦一期試試看。地點還是蘇州合適，教師和學生都可就地取材，再說藕初先生，紫東、紫曼兄弟也可就近多出點力。」

「當然，我現在不及穆藕初，整筆頭數碼是拿不出來了。但是辦在我徐家花園裡，平時細水長流的費用，包括飲食起居，由我來籌劃。」徐凌雲總不脫他的「小孟嘗」風度，同時也有一點好勝心。

「我看⋯⋯幾十個學生和先生，吃食問題不是小數，其他費用就更大。還是大家捐助，多少出力為好。」

「那⋯⋯也好。」徐凌雲又說：「我不是不相信幾位大老闆，辦崑曲學堂，一定要抓好教戲和學戲這兩件大事，兒戲不得！否則辦得勿得法，要誤人子弟。誰有錢不好去跑馬、養馬、鬥蟋蟀，偏去當猢猻王？要是辦了學堂，僅僅教出幾隻會出把戲的小猢猻，豈不冤枉！」

俞粟盧明白徐凌雲的心思，就說：「當然，我們要慎重從事，崑曲界的前輩和行家，都是要請教的，徐先生，這全仗你鼎力了。」

「好！今後請先生，招學生，定課程，開科目等等，粟盧先生，我與你是義不容辭的！」徐凌雲興奮地說。

上海文藝出版社一九八七年版，一九—二〇頁。

談到捐款事，凌雲表態說，捐助多少資金我會根據具體情況而定，盡自己的力量，他雖然沒有參加杭州韜盦的商議，但仍將創辦崑劇傳習所的事當作自己的事來辦，並沒有局外人的味道，這就是徐凌雲。粟盧老聽了很高興，這次他與孫詠雩沒有白來徐園，完成了穆藕初交給他的任務。

王傳淞說徐凌雲自民國八年（一九一九）下半年起，就籌好了一筆錢作為捐資款。傳淞雖然將時間搞錯了，民國八年穆氏的韜盦尚未建成，藕初與粟廬老等人也來商過創建崑劇傳習所的事。應該是民國九年（一九二〇），那年夏天韜盦建成，藕初等人在那裡商議創辦崑劇傳習所，粟廬老下山後即至上海找凌雲通報此事，約在陽曆八月下旬。凌雲在知道這件事後即著手籌款，正好是該年下半年。

民國十年（一九二一）初，全福班部分老藝人在天蟾舞台演出，徐凌雲約穆藕初看戲，在戲院中凌雲對藕初說：「錢已籌集到一些，數字不大，但我已盡力了。」多少金額沒有講。藕初對他說：「先放一放，等紫東、詠雯他們在蘇州物色到房子，再全面啟動，估計為期不遠了。屆時我想召集大家再開個會，商量相關的問題，你也一起來。」凌雲點了點頭，表示願意參加這樣的會議，同時他又說：「董事會和股東會要早點成立，可以先運作起來。」藕初隨即說：「我也在想這個問題，過了元宵節就研究，你也考慮一下名單。」他們順便談了誰可以參加董事會和股東會，當然這不是敲定的名單。

再說張紫東一頭的情況。紫東回到蘇州後，即找貝晉眉和徐鏡清商量。下面介紹貝、徐兩人的情況。貝晉眉（一八八一至一九六八），蘇州人，名錦禮，出生望族，家產殷豐。自幼喜愛崑劇，先習老生，後改巾生，兼工丑。曾從二兄仲眉學曲，後拜粟廬為師，深得俞派唱法真諦。又從尤鳳皋、沈月泉習表演身段。民國八年（一九一九）創立禊集曲社，並任社

長。民國十年（一九二一），又與紫東、汪鼎臣等組織道和曲社。能戲頗多，拿手戲有《跳牆》、《受吐》、《樓會》、《茶敘》、《訪素》、《琴挑》等。徐鏡清（一八九一至一九三九），蘇州人，為豪門富家子弟，肄業東吳大學。風流瀟灑，出手大方。少時從其姑夫金南屏習曲，工旦角，尤長五旦，演《牡丹亭·遊園》中杜麗娘，《獅吼記·跪池》中柳氏，《白蛇傳·斷橋》中白素貞，《金雀記·喬醋》中井文鸞，扮相豔麗，楚楚動人，舞台身段及台步邊式規範嫻熟。

晉眉、鏡清聽了紫東敘述後，都說穆藕初的設想好。晉眉說：「穆公說的搭伲想的完全合拍。伲一直沒有行動就是因為缺少資金，現在俚肯出場，事情就好辦哉，勿曉得俚肯拿出多少銅錢？」

紫東回答道：「在杭州時穆公只是表示意向，沒有說捐多少錢。我想，光開辦費就不是一個小數目，不要說開學後的日常開支，僅僅穆公一個人也蠻吃力的。」

鏡清也有同感，說：「照我看創辦費就要一、二萬，今後的日常開支，每年也要好幾千，沒有四、五萬就不好辦。」

「正因為如此穆公要大家一起想辦法。」紫東接著這個話頭說下去：「按照穆公與粟盧的意見，崑劇傳習所辦在蘇州，伲蘇州的曲社和曲友責無旁貸，過幾天我想召集幾個人商議一下捐款的事。」紫東談到了蘇州方面的責任，晉眉與鏡清也沒有推讓。晉眉說：「伲也應該積極捐款，大家盡一份責任。」

鏡清好像有點心有餘而力不足：「佴蘇州的財力畢竟不好與上海比，上海的老闆氣魄大，像穆公那樣又開紗廠，又開銀行，還開交易所，蘇州沒有人比得上。俚紫東與晉眉比我還好一點，鏡清是一年不如一年，老頭子的錢越用越少，我又沒有進財之道，只能混混日子。不過為崑劇傳習所捐款，我是一分也不會少的，鏡清也是要面子的人。」

捐款的事談到這裡也就結束了，究竟各人要出多少錢，需要上海方面通氣後再定。紫東與晉眉、鏡清說起所長的事…「想叫孫詠雩出來當傳習所所長，俉篤（你們）的看法奈亨（怎樣）？」

晉眉說：「詠雩說在當蘇州商會會長，迪格是肥缺，還有外快好撈，不要太得意（開心），要俚放棄商會會長，一門心思做崑劇傳習所所長，恐怕不會答應。」

鏡清也說：「孫公當所長我看是合適的，不過俚這個人蠻計較的，勿曉得肯做不肯做。」

「佴一淘（一起）做俚工作，打通俚的思想。」紫東似乎蠻有信心。

「要不現在就拿俚尋來商量。」鏡清來了勁。

「噢，詠雩已被粟廬老叫到上海去的，俚等一起去徐園尋凌雲商談開辦崑劇傳習所的事。」紫東回答說。

晉眉說：「只好等俚回來再談了。」

他們又談了一些相關的事情然後散去。

幾天後孫詠雩從上海回來，紫東找他，問他願不願意出任崑劇傳習所所長。詠雩對紫東說，在上海粟盧老已經與他談過這件事，從他的心裡是願意做的，但要兼職，也就是說，目前已經當上的商會會長不能辭掉。「一家老小都要靠我吃飯，我原來的一點底子全在開扇莊時墊過去了，沒有什麼積蓄，只能靠薪水過日。傳習所薪水不會高，我又手腳大慣的，兩面兼職收入會多一點，家裡不會反對。況且商會裡的事不多，我可以把精力主要用在傳習所上，保證不誤事。」

紫東見詠雩不肯辭去商會會長，也奈何不了他，對他說：「此事還得與穆公商量後再敲定。是否先想辦法弄房子，有了房子其他的事就好辦了。」詠雩對紫東說，房子的事可交給他，他馬上找人落實。詠雩在蘇州是兜得轉的人，果然不久就有消息來了。

四、籌措資金

關於蘇州崑劇傳習所開辦經費，穆藕初出資多少，說法不一。《仙霓社之前後》說是十萬元；《崑劇生涯六十年》與《上海崑劇志》說是五萬元；《愛國實業家穆藕初先生》記載：藕初承擔全部辦學費用，「前後三年，一共支出了五萬元。」這五萬元包括三年辦所的資金，不僅僅是開辦時的費用。也有說是三萬元的。眾說紛紜，莫衷一是，究竟多少，至今是個謎。在穆藕初的論著中並未提及此事，當時的報刊也只猜測，家屬子女也不查

其底細，現在只能從當時傳習所規模、生活水準去分析他捐款的大概數字。

藕初雖然承諾了籌備蘇州崑劇傳習所的事，並答允募集資金，但心裡總感到不踏實。那是在曲友一起唱曲時許諾的，現在回到上海冷靜思考，似乎心理準備不足。不像今年年初捐款北大學生赴美留學那樣踏實，當時他感到事業很順利，已經有了贏利了，應該回報社會了，怎麼才過了半年感到心裡沒底了呢？之所以會產生這種心理活動，並不是崑劇傳習所該不該辦，或者是該不該捐資的問題，前一問題是振興崑劇，弘揚民族文化的大事，對他來說應盡的責任，不存在這個問題。後一問題好像也不存在，既然振興崑劇是自己應盡的責任，那麼捐資也是應該的。然而辦學校與資助留學生是兩回事，後者只要出一筆資金就可以了，前者除了開辦費外還要顧及今後的日常開支，可以說是個無底洞，最多的錢放進去也行，自己的能力夠得上嗎？況且他辦的企業也出現了一些小麻煩。

民國十年（一九二一）初，他對過去一年的工作做了回顧，總體感覺還可以，但是不知什麼原因，總覺得有種潛在的、說不出的暗流湧動而來，腦子裡常有不愉快的事情閃現出來，使他感到往後的日子再也不會像以前那樣舒坦順暢了。首先是日本侵略者借軍事上大舉進攻中國東北的同時，在經濟上也千方百計掠奪，控制中國的財產和市場，他們在中國大陸開辦棉紗廠，大量傾銷紗布，使中國民族工商業受到嚴重打擊。在第一次世界大戰前，日本商人在我國經營的紗廠僅有數家，紡紗錠約十萬左右，到民國十年，相距十年間，錠數激增至一百五十萬錠，紗廠有數十家，紗錠與紗廠竟及我國總數的一半，隨著日本在中國侵略

勢力的不斷增強，紗廠與紗錠還會迅速增加，中國民族資本家開設的紗廠將會受日商擠壓。這一情況後來在抗日戰爭全面爆發時期，得到了應驗，而此時藕初已感到這方面的危機，他密切注視日商的動向，以便尋找對策。其次，在籌辦鄭州豫豐紗廠時董事會曝露出來的分歧，也令藕初大傷腦筋，即有人反對在鄭州建廠，建廠時由於國外機器未能即時到位及外幣貶值，有人對他提出質疑，幾乎要影響到新廠的開工。由於藕初果斷處理，才使機器繼續運來，外幣的損失減少到最低點，豫豐紗廠也終於開工了，危機暫時克服，藕初也鬆了一口氣。但這也埋下了伏筆，誰也說不清楚董事會今後會發生什麼事情，藕初因此不得不多一個心眼。這也是中國新型資產階級在成長過程中必然會碰到的問題，即在賺取利潤的過程，如何正確處理風險投資，如何克服困難去爭取贏利。這樣的問題即使在成熟的資本主義社會中也有碰到發生危機。第三，交易所在上海雖然是件新鮮事物，藕初得風氣之先，創立紗布交易所，交易買賣也不錯。然而引起了社會各界的關注，也引起金融界內部人士的嫉妒。既然你姓穆的可以開交易所賺錢，我為什麼不能開交易所也來分點利？於是各種交易所像雨後春筍般地出現在上海灘上，大家都想利用交易所的買賣來發財，這也不得不引起藕初的注意。

儘管民國九年紗廠的經營情況還不錯，加上交易所的業務進展順利，銀行在外幣匯率上

偉杰注：穆藕初創辦的華商紗布交易所於一九二一年七月一日開業。民國九年時尚未開業。

雖受到一些挫折，但其他融資方面也還順當，藕初的地位並未受到真正的威脅，然而由於危機潛伏，使他在用錢方面更加小心翼翼，不敢大手腳。他對於社會的公益事業捐資，依然那樣熱情，但大多是他的私蓄，如果要動用企業資金，之前與董事會、股東會商量。為此他經常尋找董事、股東開會，講述資助社會公益事業的意義，除了企業中的正常薪水外，也還有其他的收入，經濟上沒有太多的問題。

在資助崑劇傳習所問題上，不知道藕初用的私蓄，還是企業資金？如是私蓄，那是他個人的事，其他人不便也不會發表意見，倘是企業資金，須與董事會、股東會商量。從現存的資料來看，很可能是他的私蓄，因為資料中並未發現他向董事會、股東會申請捐資的報告，在他的《藕初五十自述》中也未提及此事，估計是他個人的私事，也就沒有當作重要事件來對待。

藕初投入崑劇傳習所的資金並不是一次完成的，應該有好幾次，但總的有二批，第一批在開辦之前，他拿出的金額約為二萬元左右，上海與蘇州的曲家（包括徐凌雲、楊翼賢、江紫來、張紫東、見晉眉等人）捐資約在一萬元，以三萬元作為傳習所的啟動資金，開學後為第二批，先後投入二萬元。這樣總數為五萬元，與穆清瑤提供的數字相同。這中間由於一度資金不足沒有到位，傳習所發生經濟危機，藕初提出讓學員去鄭州豫豐紗廠助工儉學，一邊工作一邊學戲，用工作掙來的錢學藝，這一方案遭到上海、蘇州兩地的曲家反對沒有實施。大家擔心的，並不是這些未成年的學員到鄭州不習慣那裡的生活，而是做工荒廢了藝術，兼做工又學戲

是學不好戲的。並且崑劇發祥於南方，它的根就在蘇州，離開了根就變成牆頭草沒有基礎；又怕崑劇到了北方會變異，就像河北崑弋班一樣，原先是蘇州戲班被挑選到京城皇宮南府或王府唱戲，後來與高腔結合流入民間成為崑弋班，既唱崑腔又唱高腔，其崑腔也不像原來南方的那樣軟糯、徐緩，帶有弋腔風味，故當時有人稱「崑弋腔」。韓世昌來上海演出，有人稱他演的是「偽崑」。所以讓傳習所學員去鄭州，大家都不表示同意。藕初聽了大家的意見想想也是，也就沒有再堅持，過了不久，銀根有所鬆動，急忙匯款去蘇州，危機也就解決。

有人問，穆藕初以三萬元作為崑劇傳習所的啟動資金，是如何計算出來的？這是根據當時社會生活情況估算的。二十世紀二十年代初的上海，據忻平《從上海發現歷史——現代化進程中的上海人及其社會生活》記載，公司職員及知識分子的一般收入為：

一九二一年沈雁冰在商務印書館工作僅四年，月薪已達百元。復旦大學各科職員四十至六十元，主業後入上海紗布交易所任英文秘書，月薪一百二十元。一九二七年中小學教師月薪平均四十一點九元，郵務生二十八元，中英文打字員月薪也在二十至一百元間。對照二十年代上海市民五口之家的消費水準以月需六十六元為中等，三十元為中等以下檔次，可以估計出新式職業群體一般可維持中等水準的小康生活。[53]

書中提到沈雁冰即為小說《子夜》的作者、著名作家茅盾，當時還不過是商務印書館的一個職員；後來成為聞名全國的大出版家的鄒韜奮其時剛從大學畢業，在穆藕初的紗布交易所中當英文秘書，他們的工資收入在一百元或以上，較郵政局的郵務生高四至五倍，而比更下等的碼頭工人要高八至十倍。俞振飛一九二〇年秋，至上海紗布交易所中任書記員（抄寫往來書信和文件），月薪為十六元。僅能維持一個人的開銷。這是二十年代初上海企業職員[54]和知識分子的工資收入情況。

按照這一情況推算蘇州企業職員和知識分子當時的薪水，當然要比上海低，大致可以論定：中等水準的五口之家的消費是四十至五十元，中等以下檔次為二十元。估算崑劇傳習所職員月薪：所長為五十至六十元，主要教師四十至六十元，一般教師為三十至四十元，樂師二十至三十元，勤雜員工十至二十元。僅教職員工的工資每月就要支出（按十人計算）三百五十至四百元。學員（按五十人計算）每人伙食費五元，教師六元，支出三百元左右，僅這二項每月就要支出六百五十至七百元，其他如水、電、煤的費用，辦公用品開支，以及開辦時的課桌椅、床舖、學生課本、作業簿，教習排練用的樂器、服飾，房屋修理（據說不要租金）、設備設置等，第一年的費用三萬元是必需的。

54 見《俞振飛傳》，二二頁。

倘按顧篤璜《崑劇史補論》的說法，原計算招學員三十名，全年經費五千元，三年為一萬五千元。[55]後來藕初增加至五十名左右（最多時六十名），經費起碼增至七、八千元。三年為二萬一千元至二萬四千元，這樣合計資金也應不少於五萬元。[56]據此我的推算還是有根據的。

這筆費用要穆藕初一人拿出來顯然有難度，這就需要募集資。上海方面，徐凌雲是他首先考慮的對象。其實凌雲在粟盧老找他商量開辦崑劇傳習所時，就已作了籌措：一九二一年初，在與藕初一次看戲中也談及他已準備好款項，根據凌雲當時的財力，約在二千至三千之間，再多就有點為難了。這筆數字雖然比不上藕初的捐款，但比其他曲家卻也是十分可觀的。藕初還找了他的同事、摯友楊習賢，[57]楊是穆企業中的董事、高級職員，也喜好崑劇，藕初也經常邀他一起拍曲，兩個人往來甚密。籌辦崑劇傳習所，藕初也徵求楊的意見，楊也表贊成。當聽到要投資萬元時，楊覺得這不是筆小數字，幾個人的能力有限，請上海、蘇州的

[55] 見江蘇古籍出版社一九八七年版，一二三頁。

[56] 我在《穆藕初與崑劇傳習所》文（載《渝州藝譚》一九九八年第四期）中說，崑劇傳習所的啟動資金為五萬元。現在根據實際推算，這筆數字似乎多了一點，我以為三萬元比較符合當時歷史情況，五萬元應是傳習所三年辦學的經費。

[57] 偉杰注：楊習賢並非穆氏企業董事。受穆藕初影響，楊酷愛崑曲。楊原在厚生紗廠學徒，受穆藕初賞識而升任紗廠推銷員，後為華商紗布交易所經紀人。有一段時間，即使接濟不上，穆先生也負擔。倪傳鉞說：「一九二六年崑劇傳習所雖然有實習演出的補貼，不足之處仍需穆先生關照他的學生楊習賢（交易所經紀人）出資支持。」（《穆藕初先生年譜序‧倪序》，穆家修、柳和城、穆偉杰編著《穆藕初先生年譜》上海古籍出版社二〇〇六年版）

曲家一齊捐款，大家出一點，或許會湊到這筆錢款。估計他出資五百至一千元。一天藕初看戲，見到江紫來，他也是企業家，蘇州人，年齡與藕初差不多，四十餘歲，雅好崑劇，習丑角。他演戲以俗語入曲，老到幹練，頗獲好評。平時也較詼諧。藕初與他談及崑劇傳習所捐款事，他激動地說：「穆先生，你的事也就是我的事，什麼時候要錢，什麼時候奉上，不過我的資金你也知道，比你棉紗大王要少多了，只是湊個數。」事後他也捐了款，大約在五百至一千元。其他也還有一些人出資，但數字卻不大。

蘇州方面，據《中國戲曲誌‧江蘇卷》記載：「由⋯⋯張紫東、貝晉眉、徐鏡清發起，並在汪鼎丞、吳梅、李式安、潘振霄、吳粹倫、徐印若、葉柳村、陳冠三、孫詠雩的贊助下，共同組成十二人的董事會[58]，其中十人各贊助一百元，合資一千元，作為開班經費。」[59]這

偉杰注：一九二二年一月四日《申報》刊登《蘇州伶工學校演劇》一文是迄今為止發現的最早有關崑劇傳習所的媒體文字，該文稱：「南中曲幫，近有崑劇保存社之組織（社中諸君子在蘇州創辦伶工學校（即崑劇傳習所，注者），招收貧苦子弟，延各師課授，開拍半年，成績已自斐然可觀。」另據一九二二年二月十日《申報》刊登的《崑劇保存社充本社崑劇傳習所經費》云：「券資悉數充本社崑劇傳習所經費。」可見崑劇保存社是崑劇傳習所的創辦及管理機構。由於崑劇傳習所的檔案文獻迄今尚未現世，傳習所「董事會」這一稱呼並沒有第一手文獻可佐證。宋衡之云：「民國十年前，上海穆藕初先生鑒於全福班藝人日漸凋謝，亟須扶持藝術，願供資金，委託兩社（指鍥集、道和曲社）代崑劇傳習所於城北五畝園。」「來示提到董事會問題，當時並不曾聽人說起。不知有否此必要。」另據陸薇讀先生（潘震霄女兒潘德壽之夫，上海知名天主教人士，二〇一〇年逝世）在一九九九年口述：「蘇州曲家每人捐資的一百元是辦蘇州道和曲社之用，與崑劇傳習所開辦時間非常接近，所以將這兩件事混為一談。」

見《中國戲曲誌》編纂委員會一九九二年版，六一五頁。

58 《崑劇保存社人會串廣告》
59 《宋衡之文集》第九七頁，文匯出版社二〇一〇年版。

59 58

一說法是不正確的。僅有一千元作為崑劇傳習所的開辦費，顯然是不可能的。如前所述，傳習所開辦時的各項費用及教職員工的薪水、學員的伙食費諸項開支，早已達數千元的數字，第一年的費用需要三萬元，這一千元能做什麼用？僅僅支付教師一個月的工資與學員一個月的伙食費，杯水車薪，無濟於事。況且說紫東是杭州韜盦籌劃崑劇傳習所的當事人，是主要決策者，根據他的經濟實力，不可能與一般的曲家一樣僅出資一百元。雖然沒有具體資料表明他捐多少款，然而不會少於五百元，並且還有其弟紫曼一份。至於貝晉眉也應在一百元以上，徐鏡清因其生活來源主要靠家庭，數字不會多，其他九位或許每位一百元，加上鏡清的數字正好是一千元。關於吳梅是否捐款，我是持懷疑態度的，即使捐款也不會交至蘇州方面，他與藕初非同一般，完全可以通過藕初辦理，或是這筆款項由藕初代他支出，倘如此應計算在上海方面捐款資數字內。

第三章

崑劇傳習所概況

一、傳習所中的教戲老師

不久，張紫東來到上海對穆藕初說，房子有眉目了，是孫詠雩通過熟人找到的。蘇州輪香局善堂，在城北西大營門五畝園，有許多房屋空關著，過去是放棺材的殯舍（王傳蕖《蘇州崑劇傳習所始末》作丙舍），有的現在還放著棺材，大約有十三、四間。因為孫是商會會長，在蘇州也是一位有臉有面的人物，輪香局同意出借給孫，開辦崑劇傳習所。又由於善堂是慈善機構，不能藉借房取得利益，所以借房不收租金，但要租借人自己出錢裝修，包括接電線（原來不通電）之類的設備添置，這筆費用當然不能讓貸房子的人開支。

藕初聽後很高興，說：「我看蠻好，房子不要租金可以省去我們許多錢。在上海、蘇州要借那麼多的房子，一個月沒有幾十元是不行的。」

紫東接著說：「我與詠雩也是這樣考慮的，佾開辦經費本來就不多，能節省的就節省。」他停了一停又說：「不過有人認為這個地方是寄放棺材的，在那裡開辦崑劇傳習所不吉利，小囡在裡邊學戲要觸霉頭的。」

藕初對風水、鬼神自有他的看法：「外國人講究實惠，不信那麼多。他們有的人也信鬼神，但多出自利益的需要，如果鬼神不能帶來好處，也就不把它當一回事。前幾年我寫過一篇《迎神賽會之心理平議》的文章，文章中說：『我國向來沿行多神教，而神教之究有何種

作用，研究神教尚在萌芽時代，玥不敢斷其有，亦不敢必其無。』至今我還認為，吉利不吉利主要看自己，你讀書多了，知識多了，按科學辦事，自己也作了努力，就會吉利，否則就會不吉利。辦學校主要是方針措施，而不是房子的風水。善堂有那麼多房屋，又在北寺塔那裡，離市區不算太遠，環境又比較安靜，適合我們辦傳習所。我的意見，把它借下來，請孫詠雯叫人裝修，資金從辦所的經費中扣除。啟動資金我會馬上送到蘇州，但要立帳目，進出都要上帳，不能糊裡糊塗用錢。」他又對紫東說，他正在考慮辦所的方針，聘請所長與教師的事，要紫東多與粟盧老、徐凌雲及貝晉眉等商量。招收學員的事過幾天再議。又問：「孫詠雯已正式答應任所長了？」

「答應了，但俚不肯辭去蘇州商會會長的職務，說是兩頭兼，主要精力放在崑劇傳習所上。」紫東回答。

「無非是為了鈔票。我們錢還不多，不能給他更多報酬。他肯任所長就好，讓他先做起來。但要成立監事會（即董事會），協助詠雯的工作，同時監督所長的權力。沒有監督，權力太大，容易出事。」藕初很認真地說。

紫東說：「這件事俚也考慮過，蘇州方面也準備成立董事會，協助工作。」

他們又談了一些其他的事，紫東就告辭回蘇州了。

在崑劇傳習所所長問題上，穆藕初也考慮過其他人選。其中有俞粟盧，但覺得他年齡太大，已七十多歲，不能幹什麼事情。唱曲已經吃力了，更不要說教曲，讓他管理一批十歲左

153

右的孩子，這是不可想像的。俞振飛當時僅十九歲，太年輕沒有經驗，唱唱曲子還可以，管理學校就勉為其難了。張紫東有自己的實業，事情較多，不能親自兼職。徐凌雲手中有徐的產業，是個大忙人，家中的事以及曲社中的雜務已忙得他透不過氣，要他去蘇州管理崑劇傳習所，根本沒有這個時間。沈月泉，全福班中的大先生，教戲拍曲是他的本份，當所長搞行政怕不能勝任。貝晉眉也有他的生意要做，業餘唱曲白相相，沒有當所長的意思。徐鏡清是個大少爺，他不想有人管，也不想管別人，自由自在地過日子，唱唱曲散散心不是蠻好。藕初還想到一個人，不是別人，就是他最崇拜的吳梅先生。吳梅（一八八四至一九三九）蘇州人，字瞿安，號霜崖，人稱曲學大師。少年喪父母，由叔祖吳吉雲扶養長大。十五歲應童子試。清光緒三十年（一九○四）在上海東方學社學日文，被當時的「六君子」案所感動，作

《血花飛》傳奇，之後相繼編撰《綠窗怨話》、《雙淚碑》、《斬秋亭》、《落茞記》、《無價寶》等傳奇及《風洞山》、《西台慟哭記》等雜劇，又有《顧曲麈談》、《中國戲曲概論》、《曲學通論》等曲學著作。他先後在北京大學、金陵大學及廣州中山大學任教。早歲曾向曲家王孟祿習曲，按酒當歌，意氣奮發。與俞粟廬為莫逆交，常互磋曲技，釐正曲譜。藕初向他請教，吳授以詞曲知識，令藕初相見恨晚。吳學識淵博，教學經驗豐富。但他教的是大學生，是有一定文化基礎的青年人。如今崑劇傳習所，學員大多是十歲左右的小囝，且沒有文化底蘊，對吳來說是殺雞用牛刀了。況且此時他正在南京大學教書，不會有時間來兼任崑劇傳習所所長。崑劇傳習所培養的是崑劇演員，並非詞曲研究者，因此吳的特長

154

在傳習所中發揮不出來。藕初再三權衡打消了這個念頭，他為自己有這個想法有點可笑。最後同意孫詠雩為傳習所所長，主要考慮到他開過扇莊，又出任蘇州商會會長，有理財的經驗，又有不少社會關係，在蘇州人頭熟，處世辦事都還老到；同時他喜愛崑曲，對崑曲藝術也有一定瞭解，比較來比較去還是覺得他當所長是合適的人選。缺點就是私心太重，對崑曲也得說回來，斤斤計較有時並不是件壞事，對傳習所來說，可以把好關，在用錢的問題上不至於大手大腳。後來事實證明，藕初的判斷是正確的。更使藕初下定決心的，是詠雩在創辦崑劇傳習所時做了大量工作，五畝園的房子是他打交道搞來的，並且不要出租金，節省了一大筆錢，看來傳習所今後還少不了詠雩這樣的人物。於是孫在沒有競爭對手的情況下，當上了崑劇傳習所所長，這個職位一直保持至傳字輩學員出科，新樂府建立。新樂府崑班成立後，他還當上了戲班的負責人。

崑劇傳習所開辦後，所長孫詠雩兼蘇州商會會長，雖然商會事情不多，但他每天上午還得去那裡開會，下午趕往傳習所，至傍晚離去，忙碌半天，月俸五十元，這個收入在蘇州來說並不算少，足可以養活他的一家子人。他不在傳習所時，所中的事務就由朱篆鄉代理。朱太倉人，堂名出身，一度唱蘇灘，崑劇傳習所開辦時，經人介紹來所工作。他是後來炙名鼎鼎的傳字輩當家旦角朱傳茗的義父，傳茗的成長與其調教也有關聯。他曾是蘇州一堂名的堂主，管理過堂名班，並親自授過生徒，在藝術教育上有一定經驗。每日上午孫詠雩不在，便由他代管所裡的事務，詠雩也明確宣佈，朱處理的事他完全放心，希望各位不要存有戒心。

朱是一個實幹家，什麼事都幹，燈泡壞了，他就上街去買；廚房缺人了，他就相幫下廚。他雖然出身低微，在所中也沒有什麼身分，但因為肯幹，也沒有出過什麼差錯，與所中大小人物都相處得十分融洽，所以大家也很看重他。

關於崑劇傳習所的老師，粟廬老等都主張起用全福班老藝人，穆藕初對此並沒有意見。

全福班中確實有不少教戲與演戲兼擅的藝人，如沈月泉、陸壽卿、吳義生、沈錫卿、施桂林、丁蘭蓀、尤順卿、沈斌泉等，但藕初首先想到的是沈月泉。沈雖然是一位小生演員，但他對其他行當也非常精通，能戲頗多，在全福班中首屈一指，有「大先生」之稱。並且在全福班解散前後，長期在蘇、滬等地教戲拍曲，有豐富的教戲經驗，人稱「拍曲老手」。請這樣的人來所當老師，當然是最合適的人選。沈在曲友家中任拍先（拍曲先生），同時可以做幾個人家，收入不錯，藕初要他辭掉拍先，沈一度猶豫。藕初對他說：「你自己答應要支持我的，說話要算數，雖然當教師要清苦些，但今後培養出來的學生，繼承了崑劇事業，不是了卻了你的心願，這比賺錢更重要。」

沈月泉是全福班藝人中與穆藕初關係最好的一個，藕初平時請月泉教曲，經濟上也多有照顧，月泉也十分感激。現在藕初有事請他出來幫忙，如果不答應，那太不講情義了；況且辦昆劇傳習所也是他當初的願望，時下真的辦起來了，而自己卻退縮了，也太不應該了。即使經濟上有損失，也不應辜負朋友的期望以及違背自己的承諾。月泉最終答應了藕初的邀請，說：「讓我了結上海的客戶回蘇州。」

156

藕初將聘請其他教師的權交給了月泉，月泉認真思索請誰來當教師，有幾個原則：一，自己特長小生，也還可以兼老生，要請就請教旦角及教淨、副、丑角色的教師；二，要與他的戲路相合拍，如各教各的，風格各異，將來難以排演串本戲；三，要叫得應的人，否則意見不合經常鬧矛盾，大家臉面上過不去。根據這些條件，月泉想到了他的弟弟沈斌泉。斌泉（一八六七至一九二六），原名多福，工副角，從曹寶林學藝，擅演方巾戲，拿手戲有《遊殿》、《醉皂》、《說親》、《回話》、《照鏡》、《北餞》等。其表演繼承姜善珍風格，有「冷面副角」之譽。兼演丑角戲。當時他在全福班演戲之餘，亦兼曲社中拍曲，月泉要他來傳習所，他答應了。

這樣教男子角色戲的老師有了。還缺一個教旦角的老師，雖然月泉也可充任一下，但畢竟也需要一個專職的。月泉推薦他的內侄許彩金（一八七六至一九二四），藝名小彩金，蘇州人，雞毛阿四（陳四）的門徒，工六旦，兼四、五旦及正旦。演戲講究台步規範，說白也極有功力，擅演《跳牆》、《著棋》、《佳期》、《拷紅》、《八陽》等戲，也演《琵琶記·描容》及《荊釵記·見娘》。彩金接到月泉的通知後，馬上到傳習所報到，然而因為他身體不好，在傳習所任教實際上只有一年的時間。

月泉還介紹了一位笛師叫高步雲，步雲生卒年不詳，太倉人，堂名出身，是月泉的弟子，與朱篆薌的關係也很好。他的笛子有很深的功夫，也能熟練地打主鼓板及操作其他樂器。因是堂名出身，也會唱幾齣戲，有時教啟蒙戲也可充充數。步雲身體也有病，教了一年

多後也辭職離去。

對沈月泉推薦的老師盡是他的親戚、弟子，有人表示不滿，但沒有用。鄭傳鑑在《崑劇傳習所的風風雨雨——傳字輩老人鄭傳鑑《回憶錄》[60]中回憶到：

傳習所當時請教戲老師，主要由沈月泉負責，所請的幾位老師，幾乎都是沈家的人。沈斌泉老師是他的弟弟，許彩金是他的內侄，高步雲是他的弟子。後來許、高因故離去，才由沈家以外的人擔任。一些有才華的全福班藝人，因為不是沈家的人，沈月泉就是不請。沈錫卿（金鈎），全福班著名老生，俚的技藝遠遠超過了教過俚戲的老師李桂泉，有人說，沈月泉信不過沈錫卿，為啥不請沈錫卿到傳習所來？吳義生未去之前，所裡缺少老生行的老師，儘管他們是同姓。錫卿本人是願意進傳習所的。俚說：「俚篤請我就去，不請我自己湊上去，阿要自討沒趣。」沈月泉最終沒有請他。吳義生說：「應該請俚到所裡來，錫卿的老生是沒有人可替代的。」後來沈錫卿到京班教正字輩演員，京劇名小生葉盛蘭曾讚揚沈的技藝。

60 載《渝州藝譚》（重慶市藝術研究所編）一九九九年第一、二期。

有一個唱大花臉的，叫龍順慶，名淨張茂松的徒弟，是清末蘇州僅存的淨角演員。能戲頗多，沒有家室，有嗜好（鴉片），死時沒有子女送葬，葬在梨園公所，很可惜。沈月泉叫沈斌泉兼教淨角戲，斌泉是工副、丑的，淨角戲是「三腳貓」，根本無法與龍順慶相比。當然如果沈月泉把龍請到傳習所來，每月給他三十元，龍非但不會死，並且能培養出幾個響噹噹的淨角演員，即使沒有大明星，也可以傳下幾折由他教的大花臉戲來。傳字輩中沒有好的淨角演員，也影響到一九四九年後江浙滬一帶的中青年演員，在幾個崑劇團中，最弱的是淨角行當。

沈斌泉只會教《刀會》、《訓子》等少數幾齣大花臉戲，後來看看不行，在偲幫唱時期，穆藕初請陸壽卿先生來教，陸壽卿是晚清繼善珍後最負盛名的副丑藝人，偲兼演淨角戲，特別是白面尤見功力。傳字輩中的白面戲，基本上是陸教的，如《義俠記》中何九、《一文錢》中羅和、《翡翠園》中麻等。偲教的淨角戲，要比沈斌泉強得多。陸腹笥很寬，演技爐火純青，酷霄神似，連梅蘭芳也十分欣賞他。沈斌泉雖然技藝不如陸壽卿，但因為他是沈月泉的弟弟，成為傳習所的老師。而陸壽卿因與沈月泉關係不大好，遭到排斥。

許彩金在傳習所教旦角戲，偲走後由尤彩雲接教，沈月泉也教過。其實旦角戲首屈一指的要算施桂林先生，因為偲不是沈家的人，沈月泉不肯請他來所中教戲。後來偲在幫唱時期，桂林是傳鎮的父親，教朱傳茗、張傳芳等旦角演員，傳下不少東西。施桂林老師各種旦角都能演，五旦、六旦、作旦，門門精通。施在《大劈棺》（《蝴蝶夢》）

中演田氏，從台上翻下來倒殭屍是絕技，現在已經沒有人會做了。《蝴蝶夢》，沈家不肯教，有一齣戲今天失傳，叫《別巾》，這是沈斌泉的拿手戲，相當可惜。《蝴蝶夢》後來由陸老師教，但沒有《別巾》這齣戲。

如果沒有陸壽卿、施桂林等人來所教戲，傳字輩在後來的新樂府、仙霓社階段，不會有那麼多的戲上演。陸、施不僅教伲戲，還與伲一起登台演出。我與陸老師合作演出《連環記》，陸飾董卓，我飾王允；《刁劉氏》（《南樓傳》），陸飾紹興師爺，我飾刁南樓，這兩個戲都是在笑舞台公演的，從舞台實踐中，又學到不少東西。陸老師身上的戲相當多，跟他演戲是種享受。

鄭傳鑑提供的情況基本上是正確的，可信的。家庭戲班在中國戲曲史上是非常普遍的現象，在元代南戲《宦門子弟錯立身》中，就有父女組建戲班闖蕩江湖的描述；明清的地方聲腔戲班中這種情況尤甚。但崑曲戲班不多見，這是因為崑劇行當多，劇中的人物也多，並且各個行當都有自己的表演體系與程序，不易兼扮（直至晚清由於藝人減少，才出現行當表演體系簡化的現象），家庭戲班人力有限難以勝任。另一方面，家庭戲班近親繁殖，對藝術的再創造也極其不利，故而南方崑班中很少家庭戲班，即使像浙江的草崑（農村崑班）、四六江湖班（文武戲兼演的崑班）也不以同姓家族組班。不少同一老師教出的生徒，出科後也往往不在同一戲班中，這樣對藝術的交流，演員個性的培養也都有好處。

沈月泉偏向其親屬和弟子，與他的原則（前面提到）有關，這個原則對他來說是無可厚非的，但對傳習所來說也有利也有弊。利，即可減少人事糾紛，易於管理。弊，即學員學戲風格單一，缺乏多樣性，對藝術再創造不利，有一部分學員出科後只能按部就班演出老師教的戲，缺乏創新精神，就是這個原因。幸好這個問題在傳習所後期階段得到糾正，學員學戲多樣化的積極性得以發揮，為一些日後藝術個性化、並不斷創新打下基礎。

崑劇傳習所開辦後，穆藕初在上海，許多事情並不瞭解，即使瞭解也難以改變沈家一統天下的局面；一來在聘請教戲老師上曾將這個權交給了沈月泉，不能任意更改自己的承諾；二來月泉等人的教學質量並無太大的紕漏，學員也沒有什麼意見，因此也就維持現狀。後來許彩金、高步雲相繼離去，在聘用新的老師中，藕初、紫東、詠雩等商議後，改變月泉「唯人是親」的做法。吳義生、尤彩雲進所教戲；後來幫唱時，又請陸壽卿、施桂林授受劇目。

吳義生（一八八〇至一九三一），蘇州人，又名炳祥，大雅班老外吳慶壽子，亦工老外，兼演老生及老旦，人稱「外老旦」。擅演《周朝撲犬》、《打子》、《議劍》、《小宴》、《扭松》、《雲陽》、《見娘》、《罷宴》等戲。其表演身段動作不多，但招式務求準確，唱曲精功，念白蒼勁。他也參加了全福班在上海的最後幾次演出，民國十一年（一九二二）進入傳習所當教師。學員出科後進入幫唱（實習）階段，義生隨班指導，並邊演邊教，直至新樂府崑班成後的第三年才離開。

尤彩雲（一八八七至一九五五），蘇州人，一名雲卿，人呼小彩雲，名旦陳聚林生

徒，並從葛小香、丁蘭蓀學藝，工五、六旦兼作旦，擅演《挑簾》、《裁衣》、《寄信》、《果巾福》、《思凡下山》、《遊園》、《跪池》等劇。表演以文靜見長，動作輕巧細膩，講究身段。唱正旦戲，有「婢學夫人」之感。也於民國十一年（一九二二）進所。學員出科後即離所。

陸壽卿（一八六七至一九二九），蘇州人，先後搭過大雅、全福班，工副、丑，兼演淨。出身崑劇世家，祖父陸老四（銀全），叔父陸祥林均為崑劇藝人，也工丑角，其技源自家學，並從名丑王小三習藝，擅演《活捉》、《下山》、《借靴》、《挑簾》、《借茶》、《寫狀》、《評話》諸劇。演戲詼諧滑稽，趣語入神。因其臉上肌肉能顫動，故人稱「活絡面孔」。自陸加入傳習所後，學員中習副、丑的人技藝大進。

施桂林（一八七六至一九四三），蘇州人。藝名小林，工六旦、刺殺旦，兼演正旦、五旦。也係崑劇世家出身，父松福擅演五旦，桂林技藝傳自家學。代表劇目有《活捉》、《呆中福》、《蝴蝶夢》、《爛柯山》、《桂花亭》等，唱、念、做、舞均有一定造詣。因個子較矮，人稱「矮子花旦」。子傳鎮，為傳字輩名老生。

傳習所學員分桌台（一稱做台）學戲，桌台按行當區分：沈月泉主教小生兼部分旦角、老生戲；沈斌泉主副、丑兼淨角戲；許彩金主旦角戲，許離去後由尤彩雲接任，仍主旦角戲；高步雲主笛兼雜角，高離去後由吳義生接任，主老生兼老外、末及老旦戲。由於這些教師本身具有較高的藝術修養，所以在教學上都能發揮特長。他們教戲認真，一絲不苟，對學

員要求嚴格，苦練基本功。經過三年努力，培養了一批著稱於劇壇，為曲界叫好的活躍在民國年間崑劇舞台上的傳字輩演員，為現代崑劇史寫下了絢麗的一筆。

二、提倡素質教育

民國十三年（一九二四），傳習所學員進入幫唱（實習）時期，此一時期聘請了京劇演員教練武功和吹腔戲，據說這是徐凌雲的主意。他與京劇界的關係相當不錯，先後請來了周寶奎教把子功，林樹森講授京劇知識，樹森之兄樹棠教武戲，有《別母》、《亂箭》、《天門陣》、《陽州城》、《打店》、《乾元山》等，傳字輩演出的吹腔戲，也多由他排演。他在傳習所教戲時間較長，一度住在蘇州五畝園中。這些劇目上演後楚楚可觀，很受觀眾歡迎。後來學員們在大世界演出期間，林氏兄弟還為他們排演了《大名府》，此戲上座率也很高。武功戲遂請益於京劇武生王洪、張翼鵬，《看龍陣》、《安天會》、《芙蓉嶺》、《壯元印》等皆出自他們之手。

穆藕初對崑劇傳習所的教學方針是十分明確的：以繼承傳統為主，要求沈月泉等教師多教戲曲史上的名劇，不能排全本的就排串本折戲與摺子戲，盡可能使學員多吸收崑劇傳統，不讓一些優良的崑劇劇目失傳。所以在三年學習期間只教崑劇，不排其他聲腔的劇目，後來在幫唱時期，考慮到觀眾的需要，才排演吹腔戲與部分京劇武戲（改用崑曲演唱）。藕初這

一做法無疑是十分正確的，他抓住了劇種最本質的東西，即本劇種的劇目與聲腔、表演藝術，劇目則是聲腔與表演藝術的載體，離開劇目，聲腔、表演藝術也就成為無米之炊，劇種的藝術也就無從談起。實踐證明，傳字輩演員大多具有紮實的崑劇功底，開啟了現代崑劇發展空間，就是因為繼承了崑劇的傳統。

除了專業課外，穆藕初堅持要求開設文化課，對學生實施素質教育。他原想開設國文（語文）、算術、外語、體育等課程，即小學高年級必須修讀的課程，傳習所學員也要讀完。但是外語與算術沒有合適的教師，又怕課程太多，影響學員學習專業，便決定設置國文與體育二課。在藕初看來，國文課是非要開設不可的；一可以提高學員閱讀古文的能力，崑劇劇本皆為古文，倘無古文的基礎，就難以讀懂劇本，因而也就無法正確理解劇情與人物性格。後來在新樂府、仙霓社時期，傳字輩演員所以能演出數百齣崑劇折子戲，並不時排演新戲，與他們掌握國文知識不無關聯；二可以多一個適應社會的本領，抗日戰爭期間，仙霓社解散，演員各奔前程，國文基礎好的人就容易尋找工作，有的當上了公司的文職人員或政府機關幹部。藕初提出的素質教育，對學生日後立身發揮重要作用。

國文老師先是周鑄九，當時約三十歲左右，因為年紀輕（與崑劇傳習所中的教戲老師如沈月泉等相比，顯然要年輕多了），學員好與他開玩笑，因此常發生齟齬。周患有癆疾（肺病），不知從那裡弄來一個民間處方，以竹筒裝雞蛋浸在尿缸中，幾天後取出食用，可治肺病。學員知道後，便將竹筒劈破，敲碎雞蛋，無法食用，周知曉後大怒，便問誰做

的，查得某學生後，便打了該學生，學生不滿，告到孫詠雩那裡，詠雩覺得事情鬧大了會被人感到治校無方，不能向穆交代，便將周辭去。因為周在學員面前已失去威信，無法再教書；況且穆定出制度，不准打罵學生，周既違反校規，辭退也就是必然的了。周鑄九在傳習所僅待了一年多時間。他離開後，續來的一位老師叫傅子衡，傅的古文基礎相當好，教學水準也很高，約四、五十歲年紀，老成持重，待人和善，不與學生開玩笑。在他教授下，學生的古文水準大有提高。王傳藻在《蘇州崑劇傳習所始末》中說，由於傅的教導，「傳字輩學員都有了一定的文化水準，尤以倪傳鉞等位的文化程度較高。」學員中有的在進傳習所前並未讀過書，像王任葉就是這樣，是一個文盲，進所後開始學習文化，念國文書，識了字並能讀古文。至於像倪傳鉞、顧傳玠等人入所前念過小學，他們的文化基礎要好一些，進所後讀國文進步更快。由於他們條件好，離開崑班後，在社會上也比其他學員容易立腳。新樂府解散後，顧傳玠棄藝就學，後來上了大學；倪傳鉞在抗日戰爭期間去了重慶，在四川絲業公司中任職，還當上科長。

體育老師是穆藕初特地從上海由他開辦的紗廠中抽調出來的一名武功師，叫邢福海，河南鄭州人。他會少林拳術，進紗廠後即被藕初看中，一度成為他的保安人員。由邢教學生體育，並練習了一些武功。穆設體育課的目的，是為了增強學員的體質及抗病能力，做一個身

體強壯的人。因為傳習所招來的學生，大多是貧苦人家的子弟，營養不良體質較差。如果沒有一個強壯的身體，是學不好藝的，今後走上社會也是演不好戲的。穆從自己的親歷中體會到健康對於一個人來說是必不可少的，他希望學員不受疾病之苦。

傳習所中的廚師是從當地招來的，不講求會做什麼菜，能滿足六十多人的伙食也就可以了。當時沒有衛生設備，大小便用便桶、馬桶，倒刷馬桶包給附近的居民，鄭傳鑑回憶他的一位親戚給傳習所倒過馬桶，鄭進傳習所也是由這位親戚介紹的。所裡沒有清潔工，教室、宿舍的衛生會由學員分工包幹，這樣既可以減少人事費用，又可培養學員勞動觀念。[62]

三、傳字輩學員坐科學習

五畝園在當時離市中心較遠，往來行人稀少，沒有觀前街及金閶門那種喧鬧，每到深秋，秋風秋雨吹落樹葉之際，景象更為蕭條，加上這裡原是殯舍寄存棺材的地方，更有陰森之感。自從這裡辦起崑劇傳習所後，情況發生了變化，開始人語喧譁，車馬雜沓，「鬼域頓成弦歌之地。」五畝園的房子較大，也很安靜，適宜做學校。

據王傳蕖回憶：「傳習所舊址是坐西朝東的大門，進了大門有個門房，主要房間都是坐北朝南，前面是三間連通的食堂，並沒有許彩金教戲的桌台，後來尤彩雲教戲也在此。再進去三間是練功排戲房，其中一間擺戲房，向北穿過較大的天井，一明兩暗的三間北房，左右分別是沈月泉和吳義生的桌台，兩間排戲用，向北穿過較大的天井，一明兩暗的三間北房，左右分別是沈月泉和吳義生的桌台。並排三間是宿舍，當中一間靠裡是吳義生的舖，學員睡的是上下兩層木板床，睡不下，在過道裡還有餘地搭單舖，許彩金就睡在這裡。後面還有廚房和沈斌泉住的一個小間。有廊子通到後面的廁所，從廁所小窗戶向外望，有一個池塘，四周是原來的丙（應為殯——引者）舍，還有義塚和荒墳。」[63]傳習所的作息時間：早晨六時起床，七時吃早飯，八時開始上課。分甲乙兩班，上課科目分析：

八時至九時：自學；十二時：午餐。下午一時至五時：拍曲排戲；六時：晚餐。

晚上自習及自由活動，九時至十時就寢。

吃飯坐八仙桌，七至八人一桌，學生、教師一起用餐，但坐桌分開。一般分為八桌，最多時為十桌，最少時六桌。菜餚二葷二素一湯。周傳瑛《崑劇生涯六十年》[64]記載：「伙食是包給包飯作辦理的，一稀二乾，七個人一桌，推選一個桌長，由年齡較大的同學擔任。說起吃飯，當年還有些規矩：菜有二葷二素一湯，頭一碗飯由值日生給大家盛好，只得吃素菜；

63　見《蘇州崑劇傳習所始末》。
64　參見半邨月人《仙霓社之前後》。

要等全桌人都盛第二碗飯了，才准一齊下筷子動葷菜；最後開湯，就不能再添飯了。」[65]表明傳習所雖然貫徹穆藕初的新式辦學方針，但各項制度還是比較嚴的，包括吃飯用菜都有規定，養成守紀律的習慣。

學員一律住讀，每人發一頂蚊帳，一頂草蓆，衣被則由學員自帶，床是雙人舖。每月逢五、十五、二十五日休息，可以回家。廢除體罰，不准打罵學生。周傳瑛談到這個問題時說：「舊時學戲進科班，關書上有一般都要寫明：『尊師若父，任打任罵，生死由命。』穆藕初認為，蘇州孩子生來嬌嫩些，你要打他，而且打死又不抵命，人家寧可餓熬，也不肯把孩子送來學崑劇。他說：『現在是民國了，封建老辦法不作興的了。』」[66]傳習所的生活對十歲左右的孩子來說，感到新奇、滿足。有吃有住，有讀書有唱曲，又有小朋友一起玩耍，對於平時挨餓受凍的孩子來說，現在的生活雖然不是十全十美的，但都讓他們能過上安定的日子，並且還有前途感，因此學習普遍刻苦認真，珍惜眼下的時光。

穆藕初因上海事務多工作忙，平時很少來崑劇傳習所，來時由俞振飛或張紫東陪同，仔細詢問學員學習、生活情況，如發現問題逐一解決。在所中與老師、學員一起用餐，但不在所中過夜。一般由孫詠雩到上海，向穆匯報傳習所概況。

65 見該書十九頁。
66 見《崑劇生涯六十年》，十八頁。

崑劇傳習所五年間，前後招收學員六十餘名，去除中途退學、生病死亡等離所者，出科者為四十餘人（包括後來招進所時才七歲，大部分在十一、二歲。按規定，學員進所試讀半年後，要與傳習所簽訂合同，俗稱關書。為什麼要簽合同，穆藕初解釋說：一是明確學員的權利與義務，辦所要遵守的紀律；一是規定傳習所對學員的培養目的及要求，對雙方都有一定的約束力。這個合同不同於老戲班中的關書，傳統關書對學生只講責任和義務，而沒有權利。傳習所的合同主要內容有：一，學習三年（包括文化課的學習），幫唱二年（實習），幫唱期間仍要學戲，五年正式畢業，自食其力；二，學員食宿傳習所費用由所供給；三，每月休假三天（逢五日），可回家；四，須有保人，不得中途違約，否則要追繳有關費用。除合同外，穆藕初還規定傳習所：不准打罵學員，晚上為學員自由活動時間，允許學員有個人愛好。並要求搞好衛生，特別是飲食，不吃不潔之物；學員要經常洗澡、理髮，勤換衣服。

崑劇傳習所一共有多少學員，出科時以「傳」字命名的學員各有幾個？後來組班，用新樂府、仙霓社名義在滬上梨園獻技，其間因演出需要又吸收了一些學員，他們並未在傳習所中學過戲，卻又有以「傳」字為名者，這樣的演員又有幾位？這些學員，以「傳」字命名的學員及未被冠上「傳」字的學員這些問題歷來為崑劇界所關心，但始終沒有一個正確的答案。我曾在王傳蕖《崑劇傳習所始

末》、半邨月人《仙霓社之前後》、周傳瑛《崑劇生涯六十年》及鄭傳鑑《崑劇傳習所的風風雨雨》（錄音記錄稿）的基礎上，對上述問題做了考證，並寫了一篇《傳字輩藝人知多少》的文章，認為「傳習所開辦時招學員（包括開學後第一年中陸續進所的）有顧時霖、沈寶生、華福林、鄭榮壽等藝人」；其中被授以「傳」字的學員為三十九人，因種種原因未出科的（包括除名）學員為十一人，計五十人。這個數字現在看來大體上是對的，僅減少一人，但人員名單卻有許多不同。根據我最新掌握的資料，傳習所開辦時開收的學員為四十九人，其中被授以「傳」字的學員為三十八人，未出科（包括除名）的學員為十一人。現列表如下（一九二一至一九二三年進所者）：

原名	藝名	行當	備註
顧時霖	傳琳	小生（冠生）	一作汝霖、汝林，傳玠之兄
顧時雨	傳玠	小生	一作汝雨，傳琳之弟
周根榮	傳瑛	小生（雉尾生）	傳錚之弟
周根生	傳錚	老生改白面	傳瑛之兄
沈葆生	傳芷（傳璞）	小生改正旦	一作寶生，沈月泉次子

姓名	藝名	行當	備註
沈坤生	傳錕（傳琨）	小生改大淨	沈斌泉子
施培根	傳鎮	老生	施桂林子
倪筱榮	傳鉞	老外	一作小榮
華福林	傳浩	小丑	傳銓之兄
鄭榮壽	傳鑑	老生	
趙鴻君	傳珺（傳鈞）	老生改小生	一作鴻鈞
屈均通	傳鐘	老生	
姚新華	傳湄	小丑	傳甌之兄
姚興華	傳甌	五旦	傳湄之弟
顧根祥	傳瀾	二面	
徐永福	傳溱	二面改小丑	後除名
王森如	傳淞	小生改二面	
張茂	傳湘	二面改文書	
包根生	傳鐸	副末	出科後未演戲，上海孤兒院孤兒
邵金元	傳鏞	大淨（兼白面）	上海孤兒院孤兒
朱祖泉	傳茗	五旦	
張金壽	傳芳	六旦	
劉仁炳	傳衡	刺殺旦	
華和慶	傳蘋	五旦	

馬家榮	傳青	老旦	評彈藝人馬子鰲子
龔仁	傳華	老旦	上海孤兒院孤兒
方三壽	傳芸	刺殺旦	
袁福田	傳蕃（傳瑤）	作旦改小生	
沈榮壽	傳滄	正旦	一作永壽
周巧生	傳芹	小丑	
王仁寶	傳葇	正旦	
汪福生	傳鈴	副末	
沈建高	傳球（傳嵩）	五旦改小生	
薛深寶	傳鋼	大淨	
章宜男	傳溶（傳容）	六旦改小丑	一作男，後做事務工作
金壽生	傳鈴	大淨	未出科除名
沈南生	傳銳	老生	以南生藝名為名
蔡菊生	傳銳	笛師（兼老生）	一作梅生，沈月泉三子，未出科病故
唐巧根		小丑	上海孤兒院孤兒，未出科除名
浦仁林		小生	未出科除名
李玉生		無	未出科病故
鮑貴元		無	一作桂元，因病故未出科先亡
許錦文		小生	一作金文，未出科除名
章荷生		大面	未出科勸退

黃雪趾	大面	一作黃錫之，上海孤兒院孤兒，未出科勸退
包雲生	無	未出科退學
宋恒興	小丑	一作洪興，上海孤兒院孤兒，未出科勸退
湯福林	小生	未出科除名
朱根壽	無	未出科退學

民國十三年（一九二四），學員三年學習期滿，進入幫唱（實習）時期，實際為三十五人，去除三人為：沈南生（傳銳）因病去世、徐永福（傳溱）除名、金壽生（傳鈴）除名。上台演戲的為三十二人，張茂（傳湘）、章宜男（傳溶）改作文書和雜務，蔡菊生（傳銳）吹笛。

在三年坐科時期，離開崑劇傳習所，未被傳以「傳」字輩的學員中，其中因病死亡的有二人：李玉書、鮑貴元；除名的有四人：唐巧根、浦仁林、許錦文、湯福林；勸退與主動退學的有五人：章荷生、黃雲趾、宋恒興、李根壽，這十一人基本上與崑劇無緣。

幫唱（實習）時期（一九二四—一九二七）招收的學員（人稱小傳字輩）有：

原名	藝名	行當	備註
陳文高	傳鎰	老生	1926年進所
華金林	傳銓	老生	1923年進所，一作金麟，傳浩之弟
陳炳生	傳琦	小生	1926年進所
史雨生	傳瑜	小生	1923年進所
陳文嘉	傳蓂	五旦	1926年進所
呂桂慶	傳洪（傳鈺）	小丑	1923年進所

從上六人中，呂傳洪、史傳瑜在尤彩雲桌台、華傳銓在吳義生桌台習戲；陳傳蓂從張傳芳、陳傳琦從周傳瑛、陳傳鎰從周傳錚習戲。後三位進所時，桌台已去除，只能從已出科的傳字輩演員學藝。此六人因進所時間晚，坐科學習期已過，學到的戲比較少，故始終作為配角出場，很少主演折子戲。

新樂府時期（僅一九二八年），又招收了幾位以「傳」字命名的人員，但未見他們演過什麼戲，只是跑龍套，或幹雜事，有劍傳贏、韓傳琪、蔡傳珺、陳傳濱、朱傳瑾五人[68]，這些

在蘇州戲曲博物館中保存的一張新樂府時期的傳字輩演員合影照片，有張傳蓉的名字，此人即章傳蓉，或作章傳溶、張傳溶。

人在新樂府解散時（一九三一年）均已離去，在傳字輩中幾乎沒有影響，專家們也未將他們列入過傳字輩演員名單中。

在新樂府共和班及仙霓社階段，因部分藝人離班，演出人員緊缺，又陸續吸收曾傳銓（國維，習老生）、周傳溶（根元，習小丑）、高傳潼（筱弟，習小丑）三人，分別跟隨鄭傳鑑、華傳浩、王傳淞等學藝，充當下手，也沒有什麼作為。

以上是傳字輩演員情況，但其中有一些雖以「傳」字命名的人員，並不能真正算做傳字輩演員。能稱得上傳字輩演員的應是一九二七年前進所的人員，也就是說新樂府崑班成立前，崑劇傳習所尚未解散時招收的學員（包括一九二四至一九二七年）被冠以「傳」字字名字的。新樂府崑班建立後進班的人員，雖以傳字命名，也不能稱作真正意義上的傳字輩演員。

這是近幾年來存世的傳字輩演員及研究崑劇傳習所的專家們的共識。按照這一原則，稱得上傳字輩演員的計四十四人，如果去除金壽生（傳鈴）和蔡菊生（傳銳）的話，那麼只有四十二人。金雖被授以「傳鈴」，但其未出科就被除名，沒演過什麼戲，與徐永福（傳淥）不同，後者雖在出科時除名，但後來仙霓社時又進班演戲。蔡只是頂用沈南生的藝名，他並未與傳字輩學員一起習戲，此兩人也可不計入內。

從成才情況看，三年坐科時期招收的學員技藝過硬，除少數人外，大部分都成為新樂府、仙霓社崑班的藝術骨子與台柱，成為南方崑壇的中堅力量。二年幫唱（實習）時期進所的學員，因習戲時間晚，排演的戲不多，大多扮演裡子角色，或演出開鑼戲。至於新樂府、

仙霓社時期招來的人員，幾乎沒有學到什麼東西，連裡子角色也演不了，只能跑跑龍套，幹些後台雜事。

從第一批招收的學員名額看，基本上按照穆藕初的招收五十名學員的要求辦理的，然而學員的淘汰率比較高，第一批四十九名學員中，出科時已刪除十一名，超過百分之二十，一方面表明崑劇傳習所有嚴明的紀律，對違反紀律的學員毫不留情；一方面體現崑劇是一種高雅藝術，學唱不易，跟不上的人只能退學。正因為這樣，才保證了傳字輩演員的藝術質量。

開學後，學員分四張桌台學戲，據《崑劇傳習所始末》記載第一次分桌情況，在沈月泉桌台學戲的有：沈南生、張金壽、劉仁炳、周根榮、趙鴻鈞、包根生、王森如、倪筱榮、華福林、邵錦元、姚元華、周根生。沈南生病故，由沈葆生頂替。開蒙戲：《賜福》、《上壽》、《情郎花燭》、《三擋》、《定情賜盒》、《仙圓》、《起布》、《問探》、《三戰》等。

沈斌泉桌台學戲的有：沈坤生、徐永福、姚新華、張茂、章荷生、金壽生、許錦文、馬家榮、宋恒興、唐巧根、章根元、朱祖泉。開蒙戲：《賜福》、《上壽》、《請郎花燭》、《墜馬》、《仙圓》、《繡房》、《嫁妹》等。

許彩金桌台學戲的有：顧時霖、顧時雨、鄭榮壽、王仁寶、周巧生、顧根祥、湯福林、黃錫趾、浦仁林、龔仁、施培根、屈均通。開蒙戲：《賜福》、《上壽》、《請郎花燭》、《養子》、《癡夢》、《胖姑》等。

高步雲桌台學戲的有：沈梅生、華和卿、華金林、汪福生、朱根壽、薛深寶、袁福田、沈永壽、沈建高、方三壽、陳炳生、蔡菊生（吹笛）。開蒙戲：《賜福》、《上壽》、《請郎花燭》、《定情賜盒》。

每桌十二人，計四十八人。四桌又分甲乙丙班，甲班為大班，即年令較大的學員為一班，在沈月泉、沈斌泉桌台習戲；乙班為小班，即年令較小的學員為一班，在許彩金、高步雲桌台習戲。但這又不是絕對的，大班中也有年令小的學員，小班中也有年令大的學員。然《崑劇傳習所始未提到的學員》與作者所列的名單略有差異：華金林（傳銓）、陳炳生（傳琦）為崑劇傳習所三年出科時招收的學員，並未在高步雲桌台學過戲，沈梅生與沈南生為一個人，分別在沈月泉、高步雲桌台出現，重複計算。這樣應減了人，實為四十五人。作者所列的名單中尚有周根生（傳滄）、章宜男（傳溶）、李玉生、鮑貴元、包雲生五人，未被《崑劇傳習所始未》列入，其中李、鮑二人入學後不久因病亡故，包退學，均未學戲，可以不計，但周、章二應該列入。或許此兩人進所的時間在第一次開學時的分桌名單中無見，而在第二次分桌名單中出現。從第一次桌台分工中可以看出：沈月泉桌台的學員，相貌、身材條件要好一些，藝術天賦也優越一些。坐在首席的學員是沈南生，月泉的小兒子，寵愛有加。據王傳蕖說：「大家還在拍曲階段，沒踏戲時，沈老師就先給他排了《三擋》等戲。」[69]

69 在蘇州戲曲博物館中保存的一張新樂府時期的傳字輩演員合影照片，有張傳溶的名字，此人即章傳溶，或作章傳溶、張傳溶。

南生人很聰敏，學戲很快，可惜的是才學戲一年就病故了。在該桌台拍曲的張金壽（傳

芳）、周根榮（傳瑛）、王森如（王傳淞）、倪筱榮（傳鉞）、華福林（傳浩）後來都成為

傳字輩演員中的佼佼者。可見月泉對他的學生挑選是有較高的要求的，只有他認為是可造之

才，才有機會上他的桌台習戲。在沈斌泉、許彩金、高步雲桌台的學員，水準參差不

齊，然首席皆為出色人才，如彩金桌台的華和卿（傳蘋），斌泉桌台的沈坤生（傳錕，素本桌台老師的兒子）。前二人皆為新樂府掛頭牌或前牌的演員，

後者是傳習所中最有成就的淨角演員。其他的人好、差不一，好的尚有朱祖泉、施傳鎮等，

差的有黃錫趾，金壽生（傳鈴）等。上海孤兒院來的學員大多在斌泉桌台，該桌台後來退學

的人也最多，似乎學員素質及紀律都存在一些問題。

開蒙戲各桌台大同小異，這些戲是大家必須要學習的基礎戲，如《賜福》、《上壽》、

《請郎花燭》，此外根據桌台主教老師應工行當所教的戲各有不同，沈月泉的小生戲有《定

情賜盒》、《起布》、《三戰》等；沈斌泉的老生、淨角戲有《仙圓》、《嫁妹》等；許彩

金的旦角戲有《癡夢》、《胖姑》等；高步雲因為是笛師，又是小堂名出身，教戲最少，僅

有《賜盒》數齣，沒有特色。

第二次桌台分工是在一年後，即在一九二二年間，學員已基本掌握崑劇基本功，並按行

當重新分配桌台，取了藝名。僅為四張桌台，沈月泉桌台主要為小生、旦角行當，有顧傳

玠、朱傳茗、周傳瑛、張傳芳、沈傳芷、華傳浩、汪傳鈐、劉傳蘅、包傳鐸、趙傳鈞，計十

人。所學劇目《賞荷》、《佳期》、《梳妝擲戟》、《茶敘》、《琴挑》、《獻劍》、《小宴》、《梳妝跪池》、《夢怕》、《三怕》、《樓會》、《拆書》、拜施》、《分紗》、《進美》、《採蓮》等。

沈斌泉桌台主要為淨角、丑角，有沈傳錕、鄒傳鏞、周傳錚、王傳淞、姚傳湄、徐傳溙、馬傳菁、姚傳薌、張傳湘及蔡傳銳（吹笛），計十人。所學劇目《照鏡》、《刀會》、《北餞》、《盜甲》、《花蕩》、《誘叔別兄》、《議劍》、《獻劍》、《營鬧提闖》等。

許彩金桌台由吳義生取代執教，吳所教主要為老生，有施傳鎮、鄭傳鑑、倪傳鉞、王傳蕖、顧傳琳、顧傳瀾、周傳滄、屈傳鐘、華傳華、龔傳蘋、華傳銓，計十人。所學劇目《越壽》、《賞秋》、《拜冬》、《賣書納姻》、《借響》、《探山》、《花婆》、《議劍》、《判斬》、《見都》、《訪鼠測字》、《擋花》、《三醉》、《勸農》等。

高步雲桌台由龍彩雲取代執教，龍所教主要為旦角、小生，有方傳芸、袁傳藩、沈傳芹、沈傳球、史傳洪、呂傳洪、薛傳鋼、章傳蓉，計八人。所學劇目《進美》、《彩蓮》、《說親回話》、《梳妝跪池》、《夢怕》、《三怕》、《學堂》、《遊園》、《小宴》等。[70]

據《崑劇傳習所始末》記述：沈月泉桌台有華傳銓，現查考，傳銓應在吳義生桌台，從吳學老生戲，後來又由鄭傳鑑帶教；說陳傳鑑在吳義生桌台習戲有誤，他於一九二七年進

所，進所時桌台已去除，不可能在吳的桌台拍曲，但他進所時吳尚在，從吳習過戲，但主要由周傳錚帶教，陳傳薠及陳傳琦在龍彩雲桌台學戲也不確，他們倆進所時，桌台也不存在，雖從尤習過戲，但帶教人主要是張傳芳及周傳瑛。

實際為三十九人，比第一次少九人。在第二次分桌開始時，華傳銓、史傳瑜、呂傳洪三人尚未進所，教了一年左右他們才來，因此開始時應為三十六人。二年幫唱（實習）階段也維持在三十九人左右。民國十五年（一九二六）三月十一日在《申報》載文說：「徐園崑劇傳習所學生，三十人有六人，最長者二十一歲，幼者十二歲。從生旦淨丑別之：小生六，老生、外、末九，淨丑白淨三人，丑，副六，旦十，老旦。」[71] 這是指崑劇傳習所在徐園演出的人數，不是該所學員的總人數。五年後傳字輩學員正式畢業，除徐傳溁因與王傳淞吵架被開除外，加上後進所的六人，應為四十一人，但在演出時往往不是這個數字，會有各種原因請假暫時離班的人。

第二次桌台分工，學員基本上按自己所屬行當分坐桌台。沈月泉僅利用他的地位，將所中優秀的人才大多網羅於他的麾下，如顧傳玠、朱傳茗、張傳芳、周傳瑛等人，幾乎都在沈月泉桌台。傳茗、傳芳是學旦角的，可以放在尤彩雲桌台學戲，月泉鍾愛此兩人，未將他們割愛，這可以看出沈月泉的惜才、愛才。

71　見《記崑劇傳習所學生》。

雖然桌台按行當分工，但也有一些例外。如沈月泉桌台也有老生行的汪傳鈴、包傳鐸，小丑行的華傳浩；沈斌泉桌台也有老旦行的馬傳菁，丑旦行的顧傳瀾；尤彩雲桌台也有淨角行的薛傳鋼，小生行的史傳瑜等。各桌台都有跨行當的學員，這似乎不合崑劇藝術的規律，但如果分析這些教師所教的劇目，就會發現教師吸收跨行當學員有其合理性。沈月泉教的劇目中有《連環記》《小宴》，演王允以美人計離間董卓、呂布，以達到讓他們自相殘殺最後消滅的目的。戲中貂嬋由五旦應工，由朱傳茗扮演；王允由老生應工，由施傳鎮演，施在吳義生桌台，便由趙傳鈞扮；呂布由雉尾生應工，由顧傳玠或周傳瑛演；董卓由白面應工，由邵傳鏞或周傳錚扮，但此兩人均不在沈月泉來台，排此戲時就將邵或周借來，參加沈的桌台排練。沈月泉主教小生與旦角戲，如遇節目需要，也帶教老生、白面，這是劇目整體排練的需要。又如《梳妝跪池》，劇中柳氏五旦應工，陳愷為巾生，蘇東坡為老外，老外行當也非月泉所工，因為該齣戲劇情需要老外角色，月泉也就帶教老外，趙傳鈞在改行小生前，就是學的老生兼老外戲。沈斌泉教的《義俠記》《誘叔別兄》，劇中潘金蓮由六旦飾，武松由武生飾，戴大即由小面飾，六旦非斌泉所工，但因戲的需要，也帶教六旦，姚傳薌就在他的桌台學戲。崑劇傳習所教的崑劇劇目，主要是折子戲，戲中的各個角色在一個桌台習戲，合排時可以一氣呵成，用不著從其他桌台挑選角色配戲，省去因桌台角色不齊而無法排戲的麻煩，這符合崑劇折子戲的藝術特點。同時從學員演出的劇目中，可以看出教師的藝術風格，這對於傳承師脈體系、發展行當藝術也是有益處的。

學員進入第三年學習，被派定了腳色（角色），每人都有歸屬的行當，分生、旦、淨、丑四類，隨之為每個學員起藝名，此事由上海鴻春曲社著名曲家王慕詰負責。王與穆藕初為曲友，彼此關係甚洽，且王有很深的文字學功底，故穆委託他承辦此事。王指出，眼下已進入現代社會，應保留學員各人的姓氏，尊重他們的人格。這很合藕初的心意，表示讚賞。

慕詰認為，崑劇傳習所顧名思義是保存、傳播崑劇藝術的所在，來這裡學習的學員皆有傳承崑劇的職責，以使崑劇事業傳薪不息，代代繼承下去，故以名字的第一個字為「傳」字；名字第二個字，根據行當特點決定部首，如小生從「玉」字，旦角從「草」字，老生與淨從「金」字，副與丑從「水」字。為什麼要將「玉」字作為小生的部首，這是因為「玉」字含有如下含義：一，美貌，「顏如玉」；二，玉英，指美玉，玉中之精英；三，玉步，行步合乎禮法，度有節，有氣派；四，玉羊，指五羊協和，聲教昌隆的瑞徵；五，玉郎，古時女子對丈夫的尊稱；六，玉音，指清雅和諧的聲音。小生演員的標準，美貌，體志修頎，器宇川亭；舉止大方，體現玉樹臨風的英姿。用假嗓，聲音清脆亮麗、雅致柔和。從「玉」字為部首，反映了這些特徵。旦角，以「草」字為部首，是因為這個行當所演的劇中人物皆為女子角色，「草」代表「牝」，雌性動物，如牝馬，又叫草馬；且比花草來比喻女子，如顏如舜華，如蘭如馨；「擠花巧笑久寂寞」，「嬌花」指嬌豔的美女；美人香草，更是直接道出了美人與香草的關係；花團錦簇，意說許多美女在一起，五彩繽紛，豔麗似錦；又，「花黃」，為古代女子的面飾，「對鏡如花黃」即是，故花草一類名字為女子芳名常用。老生與

淨以「金」字為部首，是因此飾演這類角色的演員用本嗓唱曲，聲音宏亮、高亢，如黃鐘大呂，得音聲之正；銅琵鐵板，得聲清之激越。副與丑因所演人物皆為詼諧滑稽，在台上表演時口若懸河，如水銀瀉地，無孔不入，故以「水」字為部首。

以學員名字舉例，顧傳玠，以「玠」為名，其含義為：「玠」為一種珍貴的玉器，《爾雅‧釋器》：「珪大尺二寸謂之玠」，愈顧為不可多得的人才。朱傳茗，以「茗」為名，「茗」為茶芽，茶之精品，人以品茗謂對茶細細品賞，其味醇真，越品越香；又，茗邈，作離貌解，喻朱的藝術一定會越來越高超，鶴立群起。張傳芳，以「芳」為名，「芳」指香氣，《詠史》：「蘭露滋香澤」，喻張的藝術如香澤那樣，散發出濃郁的清香，故時人作詩將張比作蘭花。施傳鎮，以「鎮」為名，「鎮」為重、壓解，有份量的意思；又白玉稱鎮，鎮尺即玉尺，喻施是一塊似白玉般的材料，經雕刻後一定會成為白璧無暇的鎮寶。傳字輩學員的藝名，每個人都有一個故事好講，且耐人尋味。

傳字輩學員在起好藝名後，因人員變動及演出需要，有的學員改變原來所學的行當，從事新行當的訓練，由此藝名也改為新行當所屬的部首。直至新樂府、仙霓社時期，也還有人在改換角色。如趙傳鈞原演老生，後顧傳玠離班，小生行缺人，就改演小生，藝名易為傳珺。如沈傳琨，原學小生，因大淨缺人，便改習大淨，易名傳錕；如沈傳璞，原學小生，後改習花旦，易名傳芷等。經過多次變化，傳字輩主要演員行當分工名單（未包括小傳字輩）：

小生行：顧傳玠、周傳瑛、趙傳珺、袁傳璠、沈傳球。

旦角行：朱傳茗、張傳芳、華傳蘋、沈傳芷、劉傳蘅、姚傳薌、王傳蕖、方傳芸、沈傳芹、馬傳菁、龔傳華。

老生行：施傳鎮、倪傳鉞、鄭傳鑑、汪傳鈴、包傳鐸。

淨角行：沈傳錕、邵傳鏞、周傳錚、薛傳鋼。

副丑行：王傳淞、華傳浩、姚傳湄、顧傳瀾、周傳滄。

仙霓社時期因不少演員離班，出現跨行兼扮的演員，如沈傳芷正旦兼演小生，汪傳鈴老生兼扮武生。至於本行當中兼演的則更為普遍，如五六旦兼扮，副丑兼扮、大面白面兼扮、官生巾生兼扮等。

四、學員出科前的幾次演出

傳字輩演員出科前的第一次演出，是在民國十年（一九二一）底，蘇州著名曲家張紫東發起母親做壽，聘請全福班藝人前往唱堂會，也叫崑劇傳習所的學員去湊熱鬧。[72] 張是傳習所發起

《仙霓社之前後》認為，這次演出的時間是在民國十三年（一九二四），這是誤記。張紫東創所的第一次演出，傳習所學員尚未定藝名，演出時均用自己原來的名字；且當時沈月泉的三公子南生尚未病故，他也參加了演出。民國十三年（一九二四），他已去世一年多，不可能去張府演出。

人之一，也是校董事會的董事，再說為傳習所所長孫詠雩與主要教戲老師沈月泉都是張的知交，傳習所方面自然要作應酬。邊學習邊實驗也是穆藕初辦傳習所的方針，穆也同意這次演出。於是詠雩與月泉挑選了幾位基礎較好、學藝較快的學員來到張府。張府宅第很大，為當年忠王府府址，建國後改為蘇州博物館，有好幾進房子。演出在外面大廳進行。這些剛進傳習所才幾個月的孩子，顯然有點膽怯，在詠雩、月泉再三叮嚀下，才慢慢穩定了情緒。據周傳瑛《崑劇生涯六十年》記述，傳習所學員演出劇目有：

《賜福》眾人合唱；

《白兔記‧養子》：朱祖泉飾李三娘；

《麒麟閣‧三擋》：沈南生飾秦瓊，王森如飾上宮儀；

《邯鄲記‧仙圓》：周根榮飾韓湘子，周根生飾盧生，沈坤生飾呂洞賓，朱祖泉飾何仙姑，姚興華飾藍采和。[73]

此外，《仙霓社之前後》載有劇目：

《西湖記‧胖姑》：張金壽、劉仁炳、徐永福（張飾胖姑、劉飾莊旺兒、徐飾老實頭）。

[73] 見該書二八頁。

參加演出的學員皆為當時傳習所中的佼佼者，在不長的時間裡就能演出折子戲，實屬不易。從他們所扮演的劇中人物，就可以看出所學的行當，有的出科後就是從事這個行當的，如朱祖泉（傳茗），兼演正旦；姚興華（傳芳）工六旦；張金壽（傳芳）工六旦；徐永福（傳溱）工三面；劉仁炳（傳薖）工作旦兼五六旦。有的在坐科時就改行當的，如王森如（傳淞）由小生改習二面，因為他滑稽詼諧，適宜於演二面行當；周根榮（傳瑛）由旦角改演小生，因倒嗓改行；周根生（傳錚）由老生改白面；沈坤生（傳鋸）由小生改大面。因為學員年紀小可塑性大，改習行當對他們來說並不存在太大的困難，有的改了行當更適合他的戲路，也更體現出發展潛力。可惜的是沈南生（傳銳），這次演出後不久就撤離人間。

這次演出被行家稱之為：「雛雛鶯出谷，新聲猶澀，而黃庭初寫，抑亦恰到好處。」[74]傳習所老師看到學員演出成功，增強了他們辦校的信心；學員也看到了自己的前途，學習更為勤奮，其意義遠遠超出演出本身。消息傳到上海，穆藕初也非常高興。

第二次去張紫東府上演出，是因為張氏公子的彌月，舉辦湯餅之會，應邀唱堂會，時間在民國十三年（一九二四）初，傳習所學員坐科學習即將結束時，此時學員的技藝已非昔比，要成熟得多了。這次為清唱，不化妝，劇目有張傳芳《絮閣》（飾楊貴妃）等。

[74] 見半邨月人《仙霓社之前後》。

崑劇傳習所學員坐科時期，曾至上海三次演出，第一次是在徐園，時間在民國十三年（一九二四）元月二日（農曆十一月二十六日），至四日（二十八日），由徐凌雲安排，吃住在徐園中。據說一日三餐飲食不錯，學員都十分滿意。王傳淞在《丑中美》中對這次演出做這樣的回憶：「在徐家花園唱了三天，各方面來看戲的人很多，有戲劇界的，有新聞出版界的，有電影界的，也有一些愛好崑曲的實業家和當時政府機關裡的中下層人士。大家看了稱讚說：「這副小崑曲班子勿錯！同髦兒戲可能別別苗頭。」因此有的戲院就多方打聽，能不能讓我們去演一個時期。」[75]這次來上海演出的學員僅十餘人，有顧傳玠、朱傳茗、沈傳芷、王傳淞、施傳鎮、張傳芳等，骨幹都來了，演出劇目以折子戲為主。徐凌雲的兩位公子權與昭九也串演了折子戲《看狀》。[76]王傳淞提到的髦兒戲，指清末民初流行上海的青少年女子戲班演出的戲曲，大都演唱京劇和崑劇，也應召堂會。因戲班皆有妙齡女子組成，受到都市市民的叫好。事實上髦兒戲班中的演員技藝與傳習所學者相比，不能望背，她們所以有市場，主要靠色相，滿足市民的獵奇心理。三十年代後，髦兒戲漸漸衰落。王著說有的戲院要他們去公演，主要是笑舞台，因為該戲院的老闆喜好崑劇，他希望傳習所學員如在戲院公演，首先去他的劇場。為了滿足他的願望，傳習所學員於一九二四年在上海戲院的首次公

75　見《仙霓社之前後》該文，該文以為這次演出為第二次來滬獻技，將傳習所學員在笑舞台的公演列為第一次來滬演出，在穆府堂會上的演唱列入第三次，這是不確的。

76　見該書三二頁。

演，便選中了笑舞台。在徐園的那次演出，前來觀看的文化界名流有包天笑、陳蝶仙、欣澹庵、管際安、曾樸、周瘦鵑、程小青、范煙橋、平襟亞等。平時已冷清了的徐園，頓時熱鬧了起來，騷人墨客匯集於此，無不興高采烈，也皆為穆藕初培養崑劇接班人叫好。

第二次來滬演出，為應赴穆府堂會，時間在民國十三年（一九二四）春節過後不久。穆藕初太太做壽，演唱堂會三天。傳字輩學員全體蒞臨，住南市大富貴酒家。該酒家客房有三楹，相當寬暢，條件優越，又有人服侍，且演出也在酒家內進行，學員無奔波之勞，故大家有樂不思蜀的感慨。三天演出中，學員各自呈獻拿手劇目，沒有一次重複，其中有張傳芳的《天門陣・產子》，顧傳玠、朱傳茗的《牡丹亭・遊園驚夢》，朱傳茗、周傳瑛的《西廂記・寄子、佳期》等。穆太太非常喜愛這批小演員，演出結束後給每人贈送了紅包。演出前穆藕初特地向學員打招呼：「在大富貴酒家唱戲，雖沒有正式戲台上方便，場地又小，但是關係到我們傳習所今後的出路，何況今天到的客人，都有地位和勢力，他們說聲好，我們就有希望了，大家一點也不能馬虎！」[77] 所以學員們演出特別賣力。他們並不熟識說上海灘上的有頭有面的人物，但心裡都清楚，這些人對他們今後的前途有著重要的作用，即使穆藕初不關照，學員們也不敢馬虎，現在叮囑下來了，更不敢懈怠。穆藕初所以要對學員們打招呼，這不僅關係到他的面子，並且也是檢閱他的決策是否正確、有效。投資幾萬元巨資，培養出

來的人如果不能被上海上層社會所接受，那麼他的決策是失敗的，這些學員今後也不會有前途。因此他邀請了一些有地位有勢力的社會知名人士，前來觀戲的知名人士也紛紛稱頌開了一個好局。

第三次演出，在廣西路、仙頭路口的笑舞台，這是在上海戲院的首次公演，暨為上海曲界籌集傳習所經費而舉行的崑劇大會串，具有雙重意義。傳習所學員全部參加演出。事先《申報》發表《崑劇傳習所將來滬表演》稱：

崑劇傳習所，設於蘇州五畝園，招收清貧子弟，深以崑曲，並授以初高小學必修科目。成立以來，已逾三載，所習各劇，盡志極妍，精彩發越，尤於音律考究精當。履經試演，不特曲界前輩，同聲讚許，即未諳崑曲者亦津津樂道，謂為創劇界之模範，藝術之曙光，均不誣也。暮春月下浣，全所生徒，將來滬表演成績，所售券資，藉充該所經費，滬上紳商如徐凌雲、穆藕初諸君，正在籌備一切，入座券由各種紳商悉數認領，其表演日期及地點，不日可確定云。[78]

文章對傳習所學員的學習成績讚揚有加，稱之為「劇界之模範」、「藝術之曙光」，成為上海梨園界的一顆燦爛的明珠。演出時間在一九二四年五月二十一日至二十三日。有關演出情況在《崑劇保存社的其他活動》中已有介紹，不再贅述。這裡要補記的，是有關傳習所

學員的二個軼聞。一是來自上海孤兒院的學員返回孤兒院探視小夥伴的故事。當初蘇州崑劇傳習所開辦之際，穆藕初提出，要以上海孤兒院中挑選學員，這是他的社會責任感的反映。當時上海孤兒院院長高硯雲也喜歡崑劇，與藕初有往來（穆也向孤兒院捐過款），聽說要開辦崑劇傳習所，便向穆推薦了六名孤兒，他們是邵金元（傳鏞）、龔仁（傳華）、張茂（傳湘）、唐巧根、宋恆興、黃雪趾。高以為此六人有藝術天賦，可以習戲。他們剛從上海來到蘇州，換了一個生活環境，人地兩生很不習慣，竟哭了起來，吵著要回上海，到底孤兒院中的孩子一起長大，已經搞熟了，經勸說才安下心來。後來唐巧根、宋恆光、黃雪趾因故退學，沒有出科。張茂出科後因不宜唱戲，改事文牘，專門為戲班刻寫唱本，練就一手好字。邵金元習淨角，成為擅演白面的著名演員；龔仁習旦角，成為擅演老旦的演員。笑舞台演出期間，來自孤兒院的張傳湘（茂）、邵傳鏞（金元）、龔傳華（仁）返回故居，找尋昔日小夥伴。見面後大家十分高興，敘述分別之情，大家竟都流了淚，久久不願離去。孤兒院的小夥伴都很羨慕成為崑劇傳習所學員的邵傳鏞等人。

第二個故事是，笑舞台演出期間，由豫豐紗廠職員楊習賢介紹，住宿聾啞學校，從學校前往笑舞台，必要經過浙江路、南京路，當時南京路已十分繁華，車水馬龍，人山人海，熙熙攘攘，對於第三次來上海的傳字輩學員，卻是第一次來到南京路，沒有見到過這樣的場

面，錯愕不已。面對來來往往的車輛，奔馳若電，竟不知如何穿馬路，不得已乃由護送的人

一個個來回領了過馬路。王傳淞對其有較詳細的回憶：

我們第一次到上海，完全像個小孩子，平時不出去，但都很想看看上海這個大都會的繁

華景象。我們住在離火車站不遠的地方，傍晚要穿過南京路到笑舞臺去。因為不認得路，由

場方派人來接。可是剛到南京路，大家嚇得不敢再走了。當時天已近黃昏，南京路上霓虹

燈漸亮，剛好寫字間下班，車流像潮水一樣湧來，有軌電車「叮叮噹噹」，包車「的鈴的

鈴」，小汽車亂按喇叭，黃包車拼命喊「讓開」，管交通的巡補嘩啦嘩啦罵人，耳朵裡已經

受不了，加上頭頂上五光十色的霓虹燈，跟門前各種車燈的強光，刺得眼睛張不開。面對著

車水馬龍，人山人海，我們都嚇得不敢挪動一步。領路的只得把我們一個一個攙過馬路。他

嘴裡在咕嚕：「鄉下佬到上海，嚇都嚇壞了，還會唱戲啊？」我們聽了心裡想：你要是從小

在蘇州長大，恐怕連我們都不如。你說我們嚇得勿會唱戲，今夜阿要給你看看？[79]

演出獲得成功，改變了這位領路人瞧不起傳習所學員的看法。學員居住在聾啞學校，一

切按該校的作息時間，加上聾啞學生不能聽說，彼此相處十分平靜，沒有發生什麼事。王

傳淞說第一次到來上海，這是誤記。

[79] 見《丑中美》，三三頁。

上海的三次演出均取得圓滿成功，令穆藕初、徐凌雲等大喜過望。這時穆藕初在實業上已經遇到了麻煩，經濟開始抽緊，用錢不像三年前那樣瀟灑，但他對崑劇傳習所仍情有獨鍾，寄予願望，想盡一切辦法為傳習所募集資金。他同時叮囑孫詠雩，要防止學員產生驕傲自滿情緒，戒驕戒躁，繼續努力，在今後二年幫唱（實習）階段多學點戲。徐凌雲主張，幫唱階段學員的演出主要放在上海，上海戲院多、觀眾興旺，同時也可聘請京班中的老藝人繼續教一些吹腔戲與武戲，擴展學員的戲路。孫詠雩也同意幫唱主要放在上海，認為上海是大都市，可以為學員今後的發展提供各種條件。詠雩在上海也有房子，他可以住在上海照顧學員的生活，處理幫唱中的問題。但是傳習所學員最重要的第一次幫唱演出前後，發生了一連串事件，令穆藕初大傷腦筋，讓崑劇傳習所上上下下吃驚不小。小小年紀的學員仍在踏上人生之路第一步時，就受到了精神創傷，陰影長期籠罩著他們，揮之不去，影響之大難以言表，直至八十年代，傳字輩演員談及此事仍是心有餘悸。

五、杭州第一台事件

民國十四年（一九二五）春，傳字輩學員坐科學藝三年結束，進入幫唱（實習）階段，此時杭州第一台的主事派人到上海，晉謁穆藕初，云杭州曲界聽說蘇州崑劇傳習所培養的一批小演員技藝極佳，音律精當，眾口讚揚，不勝傾倒，這其中先生的功勞自不待

言。大家都希望聆聽吳愉雅奏以為快，將派我等前來邀請傳習所全體成員赴杭演出。藕初思忖，當時作出興辦崑劇傳習所決策，是在杭州靈隱韜光寺，一年後竟成為事實，現在諸學員藝技學戲，即將出科，向世人展現他們成果，選擇杭州作為幫唱（實習）的第一次公演是有意義的。同時弘揚崑曲藝術，使其走向民眾，也是平生之願，杭州為浙越的中心，那裡有許多崑曲愛好者，滿足他們的要求，可以促進那裡業餘崑曲活動的發展。於是就同意了第一台的邀請。他隨即寫了一封信給傳習所所長孫詠雩。孫接到信後即順承穆意，做各項赴杭演出的準備工作。藕初又派公司職員浦順來（一作祍蘭）做為他的代表全權處理。浦與杭州第一台的代表簽訂了演出合同，時間為一週，包銀若干。戲箱行頭，傳習所中諸人分水陸兩路赴杭州，水路由蘇州乘輪船，以戲衣行頭為主兼一部分學員。陸路則由蘇州至上海，再從上海乘火車。浦順來同時定好了杭州城裡的城站旅館，兩路人馬在那裡集合後，擇吉登台。這是崑劇傳習所出科後首次獨立對外公演，以前在蘇州、上海的幾次演出，或屬堂會應召性質，或與曲家一起會串，沒有獨立公演過，並且也都是坐科見習演出，檢驗學習成績而已，所得收入基本上歸傳習所所有。這一次不同了，演出以崑劇傳習所的名義舉行，劇目全部由傳字輩學員上演，曲家不參加會串，所得收入按比例取成，學員們都高興得不得了，以為自此可以自食其力。並且到被稱為人間天堂的杭州演出，大家都有一種榮譽感。然而萬萬沒有想到，戲還未開演就發生了意外。

由蘇州乘船的一路人馬雖然路上時間長，卻已先期出發，平安到達並住入城站旅館。

而從上海乘火車來的，卻在中途出了事。火車開至杭州城郊艮山門時，大家都在準備下車之際，忽然「砰」的一聲槍響，浦順來應聲倒下，頭部中彈，血流不止，頓時命歸黃泉，學員們個個驚恐萬分。路警趕到，即向周圍乘客展開詢問，大家都說不知怎麼回事。路警也感到奇怪，這槍聲從何而來？若說是流彈，列車中及列車經過之地均無發生槍戰；若說是野外軍隊訓練，艮山門附近地區並無一兵一卒；若說因浦的頭伸出窗外觸階而死，則車中其他伸頭的人均沒有受傷者，況且「砰」的一聲明顯是槍聲，顯然有人開的槍；若車中有兇手，此兇手是誰？他為什麼要殺害浦順來，此刻他人又在哪裡？大家覺得此事蹊蹺驚詫，路警也無從解答。車至杭州，地方警員多方調查，也無線索，不了了之，由孫詠雩領屍盛殮。

事後有人分析，這是衝著穆藕初來的，是給他的一個警告，原因可能有這幾個：一，藕初曾於一九〇八年間當過蘇省鐵路警務長，任職期內抓補過一批犯罪分子，釋放後有人尋機報復；二，商場中的對手，因經營失敗，將原因歸咎於穆，殺害他的手下以出怨氣；三，藕初樂施好善，求絕不達者積怨報私憤；四，傳習所中被開除學員的家長，為自己孩子不能在傳習所中繼續學習而不平；五，杭州第一台設下的陰謀，想毀掉合同索取賠償；六，日本人的詭計，他們想霸占大陸的紡織市場，以殺人給穆威脅，讓其甘於屈服。其中一、三、四、五的可能性較小，二、六可能性較大，特別是日本人為了達到侵略中國的目的，無所不用其極。在當時即使藕初心中明白，也難以公開譴責日本人企圖殺害他的陰

194

謀，因為畢竟沒有證據表明槍殺他手下的是日本人，或由日本人指使的中國漢奸。他只能是斥責日本紡織界傾銷日本產品，打壓中國貨的卑鄙伎倆，以喚起民眾的民族自尊性；並且對日本人肆無忌憚對中國侵略，表示強烈不滿。他在《為中日商約事敬告全國商人》文中說：「甲午之後，中國國威喪失殆盡。馬關條約於一八九五年四月十七日，受勢力之壓迫而簽訂，承認朝鮮自主，並割地賠款通商等，無不一一唯命是從」；「夫國以民為本，若當局既漠視此約，不加注意，將使國無以立，民無以存，吾民於此亦可默爾而息乎？」[80]為了擺脫日本人的侵略，穆要求修改馬關條約。他對日本侵略者的仇恨，是出於國家的利益。不可否認，日本侵略者對他的欺壓、迫害，使他更加堅定了抗日的決心。

浦順來事件發生後，學員們憂心忡忡，心神不寧，孫詠雩見此狀況，傳達了穆藕初的指示，明確告訴學員，這一事件與學員無關，要他們不要影響演戲，拿出高質量的水準，給杭州市民獻上精彩的表演。學員們聽了穆的指示才始安心，但已無遊覽西湖美景之心情，只是演戲，從城站旅館到第一台，又從第一台返回城站旅館，其他地方都不敢去，生怕再發生什麼意外。

然而禍不單行，你越不希望發生什麼事情，倒楣的事卻不請自來。當崑劇傳習所演出結束，第一台與傳習所聯絡的代表卻將收入的票款捲資潛逃，合同中簽訂的包銀付之東

見《穆藕初文集》二九七頁

流；而旅館的膳宿費及往來杭州的川資費等，也均被此人侵吞，傳習所學員困頓在旅館之中動彈不得。學員們個個個垂頭喪氣，出發前興致沖沖的景象一掃而光。他們認為，第一次獨立公演就遇上這些不吉利的事情，今後的道路顯然也不會是平坦的，對前途多了一份擔心。孫詠雩也傷透了心，不知如何為好。無奈之中電告穆藕初，藕初得知情況後即電匯巨資，才使傳習所全體人員得道離開旅館，乘車返回蘇州。雖然此事最終得到解決，但學員的幼小心靈受到創傷，藕初也意識到事件的嚴重性，從正面勉勵大家，不要為這些意外事件影響情緒。他先讓學員回蘇州休息，調劑精神，然後再考慮下一步演出計劃。對在杭州發生的事件，學員們百思不得其解。[81]

有關杭州第一台事件，《俞振飛傳》中也有記述，與前述內容略有不同，現錄如下：

一九二五年春，杭州有位曲友曹仲陶，桐鄉人，過去曾向俞粟盧學過曲子，也算是俞門弟子，其一家三兄弟都酷愛崑曲。他聽說蘇州崑劇傳習所在上海演出，轉請傳習所到杭州演出。俞振飛與所長孫詠雩一說，孫所長當即應允。俞振飛在紗布交易所有位總帳房先生叫浦衽蘭，蘇州人，也是個戲迷，平時不僅習崑曲，也常常約去看京劇。他聽說俞要帶領傳習所學員去杭州演出，希望一起杭州一遊。後因帳務繁忙，取消了同行的計畫。誰知正當俞振飛上火車的時候，浦衽蘭拎了一隻小皮箱，匆匆趕來，對俞振飛說道：「我想想還是去。

今日不去，以後就沒機會了。」於是他們一起登上了列車，並坐在一起。火車是下午二點多鐘開出去的，大約晚間七八點鐘到杭州。車過杭州郊區臨平的時候，浦衽蘭顯得有些不耐煩了，問什麼時候到達。俞說快到了，前面有燈光的地方就是杭州，浦將頭伸出窗外觀望，忽然聽得砰的一聲，浦的頭上中了一槍，鮮血湧了出來，倒在了俞的身上。車廂裡頓時亂了起來。後經調查，原是杭州的駐軍亂打槍，正巧打中了浦的腦袋。當時誰敢向軍隊起訴，此案不了了之。

杭州的演出，由於缺少宣傳和組織工作，營業不佳。俞振飛與杭州的曲友們也參加了演出。俞振飛因沒帶服裝，傳習所的服裝又太小不能穿，只得向京劇演員趙君玉借了行頭，演出了《琴挑》、《跪池》等劇。[82]

以上記述可作為一說，但須指證：一、杭州曲友曹仲陶相邀崑劇傳習所赴杭演出，處於幫唱（實習）時間的傳習所學員，他們的外出公演必須經得穆藕初的同意，更何況是全體學員赴杭這樣重大的活動，俞振飛與孫詠雩是決定不了的。二、浦衽蘭（順來）作為紗布交易所的帳房，也係高級職員，相當於今天的會計師，他要去杭州且不是一、二天時間，也必須徵得總經理穆藕初的批准。不告假而想去就去的作法，在當時也是不可能的，事實上他是穆藕初派去的。俞振飛是事先準備去杭州的，並且要參加演出，怎麼會不帶戲

衣?況且趙君玉戲班當時在上海公演,又怎麼會在杭州借戲衣給俞?四、浦祉蘭將頭伸出車窗外,被冷槍打死,這是孫詠雩生怕傳習所學員人小不懂事,被警察詢問而亂說話,向學員面授的統一口徑的說法,以免節外生枝。(參見《仙霓社之前後》,在《俞振飛傳》中作為定論,似可商榷)

六、幫唱(實習)時期的公演

民國十四年(一九二五)十一月二十六日(農曆十月十一日)崑劇傳習所學員再一次來到笑舞台,這次演出與民國十三年(一九二四)五月那次不同,為幫唱(實習)演出,由學員獨立公演,並無曲家客串,他們在摸索自立之路。《申報》廣告載「崑劇傳習所假笑舞台演日戲,陰曆十月十一日,每禮拜一、二、四、五,全體登台,門票四角」[83]。十一月二十六日(十月十一日)戲目:全體合演《天官賜福》

沈傳芷、倪傳鉞、張傳芳:《滿床笏·納妾、跪門》

劉傳蘅、沈傳錕、張傳芳、馬傳菁、周傳瑛:《西廂記·惠明、傳書、佳期》

[83] 據《上海崑劇誌》稱一九二五年,傳習所學員在徐園演出《十五貫》,為十五齣,較《申報》廣告多《義橋》一齣。

朱傳茗、顧傳玠、倪傳鉞、施傳鎮、王傳淞、趙傳鈞：《獅吼記‧梳妝、跪池、夢怕、三怕》

姚傳湄、邵傳鏞、施傳鎮：《黨人碑‧請師、拜師》

以上劇目多為傳統折子戲，《黨人碑》，今僅存《請師》、《拜師》二折。《滿床笏》除演出的《納妾》、《跪門》外，尚有《卸甲》、《封王》（在日後的傳字輩演出中，也有上演，其餘失傳）；《獅吼記》也僅存《梳妝》等四折，此四折連演可稱作串折戲。前次傳習所學員在笑舞台演出，《申報》廣告只列劇目，不列演員名單，這次劇目及演員名單同時刊出，名單按劇目中的角色排列。角色重要扮演此角的演員名字就排在前面，並無主要演員與一般演員之分，但朱傳茗、顧傳玠的名字位置較突出，表明兩人在傳字輩中藝術成就最為優秀。沈傳芷也較顯目，因為其父沈月泉跟班教習，自然有所照顧。趙傳鈞當時所演行當為老生，故用老生行藝名。劇目中的行當應工：《滿床笏》沈傳正正旦飾龔夫人，倪傳鉞老外飾龔敬，張傳芳作旦飾蕭氏；《西廂記》劉傳蘅五旦飾鶯鶯，沈傳錕淨角飾惠明，張傳芳六旦飾紅娘，馬傳菁老旦飾崔夫人，周傳瑛小生飾張生；《黨人碑》姚傳湄丑角飾劉鐵嘴，邵傳鏞淨角飾田虎，施傳鎮老生飾劉達，《獅吼記》朱傳茗五旦飾柳氏，顧傳玠小生飾陳慥，倪傳鉞老外飾蘇東坡，施傳鎮老生飾土地神，王傳淞二面飾蘇院公，趙傳鈞副末飾黃岡縣。

十二月四日（十月十九日）戲目：

《牡丹亭‧勸農》倪傳鉞飾杜寶（老外）邵傳鏞飾農民（淨角）

《千金記‧追信、拜將、十面、埋伏》：鄭傳鑑飾韓信（老生），沈傳錕飾項

羽（淨角）。

《單刀會‧訓子》邵傳鏞飾關公（淨角）王傳淞飾周倉（副角）

《一文錢‧羅夢》張傳芳飾劉伶（六旦），徐傳溱飾羅和（丑角），劉傳蘅飾

西施（五旦）

《玉簪記‧茶敘、琴挑》顧傳玠飾潘必正（小生），朱傳茗飾陳妙常（五旦）

華傳華飾小師姑（作旦），華傳浩飾進安（丑角）

以上劇目中，《羅夢》於清末多用時劇演出，傳習所學員也然，其他多為古典戲曲名
著。《訓子》中的周倉，按人物性格應由淨角扮演，但因崑劇戲班有一個規定，一個戲中
不能出現兩個角色同一行當，該戲中關公為淨角，因此周倉就不能由淨角扮，改為二面，二
面通常演反面人物，如《義俠記》中的西門慶，頭戴方巾，京劇稱為方巾丑。惟周倉例外，
為正面人物。在演員名單中，顧傳玠名字列在朱傳茗之前，更突出顧的地位，成為今後幫唱
（實習）時期及新樂府戲班的一條原則。

200

這次笑舞台演出，事先訂好合約，自十一月二十六日至十二月二十一日，計二十六天。

實際演出十六場（每週一、二、四、五開演）。屆期未能延長，因為該戲院是文明戲（新劇）演出場子，和平新劇社為戲院班底，故戲院又名笑舞台和平新劇社，他們臨時讓出時間給傳習所演出，故廣告稱「崑劇傳習所借座演劇」。二十一日為最後一天，結束後休息三天，十二月二十五日移師至徐園演出，為期三天，二十七日收場。是日《申報》廣告稱：「徐園崑曲最後一天，並由紳商曲界特煩初次排演著名拿手傑作正本《浣紗記》。」那天開場戲是倪傳鉞的《打鼓罵曹》（飾禰衡），並有張傳芳、王傳淞、周傳瑛、華傳浩的「珠聯璧合，拿手好菜」的《西廂記・遊殿、寄柬》。廣告說正本《浣紗記》是「初次排演」。但在崑劇傳習所一九二四年五月的那次笑舞台演出，已有《浣紗記》一劇，演《越壽》、《打圍》等六齣，現上演八齣，增《回營》、《養馬》兩齣，餘皆同。說「初次排演」《浣紗記》八齣這是事實，故事情節也較以前完整，但其中六齣畢竟以前已有演出，並且八齣也非《浣紗記》原劇正本，也是一個串折本。因此「初次排演」《浣紗記》這句話，更多是廣告語言。為了追求宣傳效果，該戲主角：顧傳玠飾范蠡、朱傳茗飾西施、邵傳鏞飾夫差、鄭傳鑑飾勾踐。此八齣正本戲後來成為新樂府、仙霓社的看家劇目，然而因為演員的變化而主角常有變動。

由於傳字輩學員的上佳表現，得到了滬上紳商、曲界的一致好評，紛紛要求加演。《申報》一九二五年十二月三十一日廣告《崑劇傳習所啟示》云：

崑劇：本所來滬演劇一月承各界讚許，同聲稱美。本定即日回蘇，略事休息，刻應紳商、曲界之請，情不可卻，特於陽曆新年即十一月十七、十八兩天假座徐園開演拿手好戲，以副雅誼。

徐園的主人是徐凌雲，崑劇傳習所的創辦人與董事，傳習所學員要加演自然不在話下，且徐園劇場並無專業戲班作班底，只要場子有空，傳習所學員隨時可以來演出。陽曆新年（元月一日，農曆十一月十七日）的主要劇目有：

《荊釵記》：《議親》、《繡房》、《送親》、《脫帽》、《見娘》、《梅嶺》，主演顧傳玠（飾王十朋），其他演員有王傳淞、馬傳菁、邵傳鏞、華傳浩、施傳鎮、倪傳鉞、顧傳琳、周傳滄。《荊釵記》為宋元南戲，系崑劇傳統劇目，清末已不能串全本，常演串折戲二十五齣，傳習所學員這次演出六齣，刪去錢玉蓮與孫汝權一條線，如《改書》、《前拆》、《逼嫁》、《祭問》（又稱《祭江》）、《投江》、《撈救》等折子皆不演，僅保存王十朋一條線，且也未演全，如《參相》（又稱《祭相》）、《男祭》、《男舟》、《釵圓》就沒有。學員們僅演六齣，估計他們在傳習所只是學到這些齣數，並且那天晚上還有《牡丹亭》的演出，也不允許《荊釵記》上演更多齣數。

《牡丹亭》：《學堂》、《遊園》、《堆花》、《驚夢》，主演顧傳玠、朱傳茗、張傳芳，分飾柳夢梅、杜麗娘、春香，其他演員有倪傳鉞、趙傳鈞，分飾杜寶、陳最良。《牡丹亭》為明湯顯祖的作品，其中《學堂》《遊園》《驚夢》諸折為崑劇舞台上的經典之作。該劇《堆花》原劇無，係清代藝人所加，為全福班藝人繼承，故他們為傳習所學員排演。該劇中的十二花神扮演者：花王牡丹花——末扮演白樂天，鄭傳鑑飾；正月梅花——小生扮柳夢梅，周傳瑛（後為趙傳珺）飾；二月杏花——五日扮杜麗娘，劉傳蕖飾；三月桃花——老生扮楊延昭，汪傳鈐飾；四月薔薇花——刺旦扮楊玉環，方傳芸飾；五月石榴花——淨扮鍾馗，周傳錚或邵傳鏞飾；六月荷花——作旦扮西施，沈傳芹或陳傳荑飾；七月鳳仙花——丑扮石崇，華傳浩或姚傳湄飾；八月桂花——六旦扮貂蟬，姚傳薌或華傳華飾；九月菊花——副扮陶淵明，顧傳瀾或王傳淞飾；十月芙蓉花——正旦扮王昭君，王傳蕖飾；十一月水仙花——外扮楊老令公，倪傳鉞飾；十二月臘梅，老旦扮佘太君，馬傳菁或龔傳華飾，另有潤月花籃——貼旦扮，袁傳蕃飾。後來新樂府上演《堆花》也基本上是這個陣營。三十年代，梅蘭芳與俞振飛在上海演出《遊園》、《驚夢》，也請傳字輩演員加演《堆花》，梅認為該戲——外扮楊老令公，倪傳鉞飾；

二天加演很快過去了，有的曲友仍不過癮，還要傳習所學員繼續演下去，穆藕初、徐凌雲不表同意，認為應該讓他們回家過年了，徐園的鑼聲就此停了下來。

邊歌邊舞，舞姿優美，體現了崑劇表演藝術特點。

翌年（一九二六年）六月，崑劇傳習所被邀至新世界遊樂場演出，據《申報》廣告稱，

每天日夜兩場，日場二點至六點，夜場七點至十一時，皆為四個小時。特座每位小洋二角，奉送香茗一壺，散座不收錢，因為新世界遊樂場大門的票價每位三角，通常劇場不再收費，僅管加收崑劇劇場特座收取小洋二角是以為茶資。那時傳習所學員風頭正健，捧場的人多，經管加收茶資二角，前來看戲的人仍絡繹不絕。這種情景在後來的仙霓社時期再也見不到了。那時觀眾稀少，不收茶資奉送香茗，也吸引不了觀眾，真是此一時彼一時。

新世界遊樂場位於西藏中路，南京西路口。路南、路北均有劇場，有紅寶劇場、銀門劇場等十個場子，地下有通道經過南京西路交接。一九一五年建立，老板為黃楚九、經潤三。傳習所能進新世界演出，主要是因為孫玉聲的關係，孫當時與黃是知交。為了在新世界打響（這也是傳習所第一次進遊樂場），學員們努力排演新戲，串折戲能排全的則盡量排全，不僅讓上海新觀眾有新鮮感，並且展現學員一年來不斷進步的技藝。

開演後，上海觀眾感到確有新意，學員技藝也大有長進。其中六月二十一日夜戲上演的《林沖夜奔》原來就沒有演出過；六月二十二日夜上演的串折戲《十五貫》排演十四齣，開創了傳習所演出串折戲齣數最多的紀錄。清末全福班該劇可演出二十八齣，分前後二本，為近代崑劇演出全本傳奇劇目為數不多的一種，傳字輩學員合成一本，四個小時演畢。該新編本子刪去首尾及一些過場戲，突出況鍾為雙熊（熊友蘭、熊友蕙）平反冤案的情節。齣目為《商助》、《殺尤》、《桌橋》、《審問》、《朝審》、《宿廟》、《男監》、《女監》、《判斬》、《見都》、《請勘》、《訪鼠》、《測字》、《審豁》。演員名單廣告未列，但

據傳字輩演員回憶：施傳鎮飾老生熊友蘭，鄭傳鑑飾末陶復朱，王傳蕖飾正旦蘇戌娟，姚傳湄、華傳浩分飾丑婆阿鼠，邵傳鏞飾白面秦古心，趙傳鈞飾老生過于執，顧傳玠、周傳瑛分飾小生熊友惠，朱傳茗、張傳芳分飾五旦尤三姑，倪傳鉞飾外況鍾，汪傳鈐、包傳鐸分飾周忱，王傳淞飾雜皂隸，薛傳鋼飾老生馮玉和。

有幾個情況值得注意：王傳習付，兼小丑，很少演白面戲，白面屬淨角行當，通常由邵傳鏞、周傳錚妝飾，傳淞演尤葫蘆（白面）雖為跨行當表演，但按劇中人物性格，由傳淞表演也甚適宜，並無不妥。況且付角兼演白面，早在清末的大章、大雅、全福班中已有出現，陸壽卿、金阿慶就兼扮過。白面雖屬淨角，但在清中葉時的蘇州、揚州崑班中被稱為副淨，介於淨與副淨之間的角色，也可歸屬副角行當，因此白面這一角色，淨、付均可兼演，其中相貂白面多由淨角串扮，邋遢白面多由副角飾演。尤葫蘆為邋遢白面應工，可以由副角串演，所以王傳淞演出此角，也是行當分工允許範圍。此戲係由陸壽卿所授，陸善演此戲，在清光緒年間頗得觀眾讚賞，由此陸的白面戲也著稱於時。新樂府時期，傳字輩演員行當，日趨規範、嚴密，白面戲除《十五貫》中尤葫蘆外，盡歸淨行，由邵傳鏞、周傳錚擔綱，王傳淞除兼演尤葫蘆外，其他邋遢白面戲不再串扮。二、鄭傳鑑的行當主工老生，兼演末、外（此兩角雖也屬老生行，但與老生還是有區別），《十五貫》中也有老生的角色，但由於主角老生熊友蘭已由施傳鎮出演，另一老生主角過于執由趙傳鈞串演，而次角老生周忱戲又不多，由裡子老生汪傳鈐、包傳鐸扮演（汪還兼武生，包主工末角），鄭傳鑑在老生角色中似

乎沒有他的位置。劇中由末飾演的陶復朱，也為一個重要角色，傳鐸出演力道略嫌不足，且此人性格、氣質由傳鑑演更為當行，顧傳鑑出演陶復朱。三、此戲老生類行當角色特別多：熊友蘭、過于執、周忱、馮玉和皆由老生應工，陶復朱由末應工，況鍾由外應工，有六個人。為老生碰頭戲，老生行的演員幾乎全部出場，這在傳習所劇目中是不多見的。四、旦角的五旦、六旦雖有分工，但也可兼扮，傳習所學員中劉傳蘅、姚傳薌、華傳華根據演出需要經常兼演。相反，朱傳茗、張傳芳卻主工自己的行當，很少兼演，這與他們已形成藝術風格有關。但在《十五貫》中傳芳兼扮五旦尤三姑，這個角色兼六旦特點（建國後的改革，將他塑造成完全是五旦型的人物）也適宜傳芳演出。五、薛傳鋼主工淨角，但在此劇中卻飾演老生，因為《十五貫》淨角少，而老生角色多，一時演員不夠敷用，故讓傳鋼改演老生，相比之下，淨角有陽剛之氣，較小生、副、丑更適合演老生。六、「雜」角在清末崑劇行當中已不大見到，凡不能歸屬生、旦、淨、丑四大類行當中的角色，均可用「雜」角名之，這一類零碎角色，看來並不重要，但又不可去之，往往起到拾遺補缺、綠葉相襯作用，通常由副丑兼演。

從傳習所學員演出《十五貫》引申出這樣一個問題，京崑劇互為影響的問題。崑劇傳習所創辦之際，正值京劇盛行老生（鬚生）戲，當時名老生馬連良、譚富英、楊寶森及周信芳等正走紅劇壇，譚鑫培的餘音仍影響著觀眾。京劇觀眾自老生三鼎甲時代起，就偏愛老生戲，數十年來癡心不改，京劇老生行當始終處於頂峰狀態，其表演藝術也達到至極的地步。傳習

所董事之一徐凌雲也熟知京劇界的情況，認為崑劇應向京劇學習，特別是老生表演藝術可資借鑑的東西不少，他建議穆藕初讓學員多排演一些老生劇目，以適應社會的需要。所以傳習所學員中除小生、旦角行當外，學老生行（包括外、末）的人特別多，排演了許多老生戲。崑劇觀眾中也有一部分是兼愛京劇的，他們歡迎崑劇演出老生戲。《十五貫》的上演自然受到人們的叫好。老生戲在清末民初走紅，有其社會背景，當時戰爭不斷，社會動盪，吏治黑暗，政治腐敗，人民生活貧困。在這樣混濁社會中，人仍希望清明的政治，安定的生活環境，於是將理想寄託於忠臣烈士與清官身上，而戲劇中的忠臣烈士與清官受到觀眾的青睞。《十五貫》正好講述了以況鍾為代表的清官平反冤案，為民除害的故事，反映了廣大民眾的願望。京劇也有《十五貫》演出，是據崑劇改編移植的。

第四章

崑劇保存社與粟社

一、成立崑劇保存社之宗旨

穆藕初建立崑劇保存社的目的，前面已有敘述，主要是為崑劇傳習所籌集款子。保存社究竟是甚麼性質的組織？藕初對粟廬老、張紫東等作過解釋，但許多人對此還是不甚了了，以致今人也難以做正確的說明。唐葆祥在《俞振飛傳》中說：「在上海夏令匹克劇場，為蘇州崑曲傳習所籌集經費所舉行的三天義演，是以崑曲保存社的名義發起並組織的。然而，該社徒有空名，並非實體。」[84]唐葆祥說崑劇保存社「並非實體」，如果指他不是曲社，也不經常開展拍曲活動，這一點並沒有錯，因為它不像當時的賡春社、平聲社、嘯社等曲社那樣，有活動場所，經常進行同期拍曲活動，但它是一個實體。據史料記載，崑劇保存社是一個有組織有成員有活動的非常設機構，它的成立不僅是為了籌集資金，支持崑劇傳習所的開辦，並且也以保存、搶救崑劇為宗旨，團結廣大曲友，舉辦相關崑曲會串活動。其發起人為穆藕初，成員為江浙滬等地的曲家，並成立執行委員會，執行委員前有俞粟廬、徐凌雲、穆藕初，後又增加謝繩祖、俞振飛等人組成。每次舉辦重大活動前，召集委員開會，商議有關事項。民國十五年（一九二六）崑劇傳習所學員幫唱（實習）階段行將結束，準備再次來

滬實習演出。一月二十七日《申報》發表《蘇州崑劇傳習所將來滬續演》的文章，稱：「蘇州崑劇傳習所，並涵藝術職業教育三重性質，前屆來滬表演，極傳好譽，茲經滬上士紳商准該所創辦人，再行率領來滬演奏，以觀成績，候知音者品評，昨日崑劇保存會執行委員，假徐園主人宅中開會，決議自丙寅新正元旦，准在徐園連演數日，以饜滬人士響望，先行趕製行頭，搭蓋天棚，設置座位，並已排定戲目，飭令全班先徒努力熟練，以冀毋負觀眾期望云。」[85]從這篇文章可以知道，崑劇保存會（即崑劇保存社）執行委員會是崑劇傳習所的監督、執行機構，傳習所學員來滬演出，要經過他們的同意，確定演出時間、地點，並籌備演出用的行頭，整修演出場所，安排上演戲目，還「飭令全班先徒努力熟練」保證演出質量，並非「徒有虛名」。

崑劇保存社除組織崑劇傳習所實習演出外，還舉辦崑曲研討活動。據發表在《申報》上的《蘇州學校伶工演劇》（作者淡）文稱：「南中曲幫，近有崑劇保存社之組織，探頤索隱，則元音不致日緊晦減，精究於五音四呼之間，則出字雙聲咸歸正則。夫能如是則在稍通翰墨者雖素未度曲，而一聆聲音，即能歷歷分明，辨別曲文，何致拂情而在顧哉？」[86]這段文字告訴我們：崑劇保存社雖然不是傳統概念中的曲社，但它也開展拍曲及曲學的研究活動，當然這些活動不像一般曲社那樣有固定的時間和地點安排，拍曲也僅是為研究曲學服務，

85　見《申報》民國十五年（一九二七）一月二十七日。

86　見《申報》民國十一年（一九二二）一月四日。

「探頤索隱」，使崑曲的正宗唱法不致走樣。可見崑劇保存社是一個實體。

崑劇保存社具體建立的時間不詳，但據前面介紹，穆藕初在杭州韜盫商議籌備崑劇傳習所時就提出要成立這個組織，幫助俞粟廬出版崑劇唱片，並計畫為崑劇傳習所的創辦籌募資金。最早估計在藕初自杭州返滬後不久，約在民國九年（一九二〇）的九、十月間；最遲在民國十年（一九二一）的年初，即俞粟廬唱片出版之際。這個組織成立後，最有影響的一次活動是民國十一年（一九二二）元宵前後，在上海夏令匹克劇場舉辦的江浙滬曲家會串公演，為崑劇傳習所籌集資金。

在西方凡企業投資文化事業，可用個人名義直接捐款，也可成立基金會，用基金會的名義集資籌款，這個基金會可由個人或企業投資建立，先要有一筆基礎資金注入，然而今後不斷補充新的資金，基金會所用的資金主要是基金的銀行利息。穆的個人財產主要投資於實業之中，不動產多，流動資金少，然他個人資助的各種社會公益事業項目很多，支出浩繁，已造成他經濟上沉重的負擔，如果要他單獨成立基金會，也有財力不足的問題，因此在開辦崑劇傳習所時，他並沒有建立穆藕初崑劇基金會。當時他只能採取這樣的做法：自己出一點，社會募捐一點。應該說，振興崑劇最有效的辦法是建立崑劇基金會，按照當時銀行利息，這個基金會的基礎資金起碼在五十萬至一百萬元，每年才能產生五萬至十萬的利息，用這筆利息開辦崑劇傳習所及維持日後的正常開支才能成為現實。這對藕初及徐凌雲、張紫東等人來說，簡直是個天文數字，不僅他們幾個無能為力，即使江浙滬曲家中的實業家全部出動募

集，也無法達到這個數字。有這樣經濟實力的人，如上海商界鉅子朱志堯、朱葆三、虞洽卿等卻對崑劇不感興趣。因此，藕初等人只能靠喜好崑劇的實業界尋找募捐對象。

像崑劇保存社那樣「現集現助」的做法，即以開發某一項目為目的的集資作法，中國古代即有，如募捐修築橋樑、道路、城池及廟宇、學校等，只要口號一提出，就會有人響應，資金容易到位，認同感較強，畢竟具有社會責任心的人居多。過去籌集資金多以官府及佛道廟宇為號召，動員百姓民眾捐款。現在受西方文明的影響，不用政府出面，事實上當時國民政府疲於應付內戰，根本沒有精力從事文化事業，民國多採用西方國家作法，用個人或社會團體名義集資，穆藕初也啟用這種做法。但他考慮到募集崑劇資金倘完全用他一個人名義，顯然是欠妥的。他的名望在實業界是影響很大的，但在崑曲界卻是一個新兵，並且搶救、保存崑劇也不是他個人的行為，這是社會的事，是曲界每個人的責職；再說他的財力有限，不可能將資金一個人包下來。於是用團體名稱，發動大家捐款。這種做法完全是借用了現代企業管理的理念，於是就誕生了崑劇保存社。

崑劇保存社建立後所進行的活動除了為俞粟廬出版崑曲唱片外，主要還有：一、民國十一年（一九二二）二月十日至十三日在上海夏令匹克劇場（今新華電影院）舉辦的曲家會串演出；二、民國十三年（一九二四）五月二十一日至五月二十三日，崑劇傳習所學員學習三年屆滿，借笑舞台舉行匯報演出三天；三、民國十五年（一九二六）二月十六日至二月二十八日，崑劇傳習所學員二年幫唱（實習）期滿，在徐園作匯報演出；四、民國二十三年（一

九三四）二月二十三日至二月二十四日，借新光大戲院舉行二天曲家會串公演。

崑劇傳習所在穆藕初的主持下，終於在民國十年（一九二一）八月正式開學，開辦經費雖然集資了三萬元（其中藕初二萬元，其他曲家一萬元），但由於新建學校開支浩繁，半年過去所剩資金無幾。藕初意識到，必須向社會募捐，才能解決一部分學校今後的日常經費，否則將面臨停課的危險，為了辦好這次會串演出，藕初將具體工作交給徐凌雲、謝繩祖及俞振飛等人處理。

這裡還要提及一件事，即藕初在民國十年（一九二一）秋天，患上了極為嚴重的痢疾腹瀉，幾乎一病不起。他在《藕初五十自述》中詳細敘述了這次生病經過：「時余奔走過勞，故於國民代表出發後，覺精神甚疲憊。翌日，召集崑劇界同志，開曲會以娛樂。不意曉即患來勢甚重之痢疾，綿延至六十日，病幾不起。痢止後，又靜養二月，方能勉力外出，料理廠務。」[87] 藕初所說的國民代表，是指余日章、蔣夢麟，他們於九月十五日赴北平參加「國民會議」。為了籌備「國民大表大會」的費用。「余不自量願告奮勇，當即邀集銀行、教育、實業各界中熱心同志，即席認定經費八萬元」，再加上他的企業（三家紗場，一家交易所，一家銀行）事情繁多，忙得藕初不可開交，終於在送走了余、蔣二位「國民代表」後，自己卻病倒了。治理的二個月病才好轉，之後又休息了兩個月，直至民國十一年（一九二二）一月中旬病體才康復，料理廠務。

87 見上海古籍出版社，一九八九年版，一五六頁。

214

藕初在痢疾止瀉時，他刊登了啟事：

玥臥病兩月，荷蒙諸親友慰問，感甚。病時所積函件，募捐者、借款者、謀就者、請託者，形形色色，幾及千數。病初癒，不耐勞，且處理廠務，刻無暇晷，除倩書記擇緊要者、有關者，酌量答覆外，余均未遑奉復，乞恕不恭。玥留學時，受本省大部分津貼，得以卒業。回國後，即以服務社會為己任，年來事業較多，社會需求亦愈廣，不知不覺間，用腦不無過份，故因小病而幾於一蹶不振。醫家云：秋勞所致，元氣久虛，故致此耳。玥以個人有限之精力，應付社會無限之需求，其不隕越者幾希矣。迄今思之，追悔無及，然亡羊補牢，猶未為遲。故自今日始，摒除一切煩惱，凡募捐、借款、謀就、請託等函件，恕不答覆，一并謝絕；無謂之酬應，現在所擔任之總商會會董及工部局顧問等，一俟期滿，即行告退。我唯有保著我精神，清醒我腦筋，啟發我思想，增長我識見，致力我事業，假我數年，得有羨餘，再由自動的作一二利人之事，藉以仰答諸父老昆季愛玥之厚意，諸希鑑原而曲諒之，是幸。[88]

88
見《穆藕初文集》，二九三頁。

藕初因為樂施好善，社會上不少人竟把他當成慈善家，各種募捐、借款、謀就、請託

的人接踵而至，函件「幾及千數」，使他忙不勝忙，難以招架。不得已趁生病之際謝絕一

切「無謂之酬應」這一方面是為了養病，另一方面是為了集中精力辦好崑劇傳習所，這在

啟事中雖然沒有提及，但他在養病期間唯一關心的所在，卻是此事。他可以暫時不顧他的

紗廠、交易所、銀行，卻不能不關注剛開辦不久的崑劇傳習所，為了募集資金，他正籌辦

江浙滬曲家會串公演，在三天的演出，他將登台演出。

藕初正好利用養病的機會，第二次來到杭州靈隱韜盦[89]，排練他準備會串演出的劇目。

《俞振飛傳》是這樣記述那次排演的：「穆藕初才學了一年多崑曲，雖然會唱幾隻曲子，

但不會身段動作，又從來未上台表演過。禁不住眾人慫恿，穆藕初終究心動了。於是他請

來全福班中最優秀的藝人沈月泉當教師，同時邀請了俞振飛、謝繩祖一起到杭州韜光寺

旁，借了三間空屋（後來穆將此屋翻造為樓房，以俞粟廬的別號「韜盦」為樓名），帶足

了罐頭食品，關起來學戲。四個人在那裡足足住了一個半月。穆藕初學了《拜施分紗》、

《折柳陽關》兩齣戲，俞振飛學了《遊園驚夢》、《斷橋》、《跪池》三齣戲，他們兩人

89 偉杰注：有誤。穆氏第二次到韜光唱曲在一九二一年七、八月間，時韜盦落成正式啟用。據俞振飛《一生愛好是崑曲》一文云：「經過曲友們的鼓動，穆藕初動心了（指一九二二年二月為崑劇傳習所集資大會串登臺演出事——注者），於是在一九二一年的夏天，邀請了沈月泉老師、謝繩祖和我到靈隱韜光寺，閉門學戲。在那裡整整一個月。」穆氏在一九二一年十二月十五日《申報》刊登《致謝牛惠生醫生啟》云：「玥於舊曆九月十七日患痢疾……」舊曆九月十七日即一九二一年十月十七日。因此韜光學戲在前，患痢疾在後。

216

都唱小生，謝繩祖唱旦角，凡有旦角的戲，都由他配。」[90]唐葆祥的記載基本上是正確的。

穆藕初自民國八、九年（一九一九、一九二〇）間正式學曲以來，僅一、二年的時間，他

最初向嚴蓮生習曲，只是練習發聲，唱唱最基本的曲子，只能說啟蒙。正式排戲，始自俞

振飛與沈月泉。俞振飛最早教他的一齣戲為《西樓記》中的《玩箋》，「每喜於當筵歌

之」。然而藕初在排練這齣戲時，十分用力，他盡量克服年長的不足。俞振飛《穆藕初先

生與崑曲》說：「先生習曲已屆不惑之年，口齒嗓音，難期圓轉，由以嗓嫌緊細，缺乏亮

音。常就牛惠生醫生所治之，故於其引吭高歌前，必以噴霧器射治聲帶。又自病按板之艱

於勻準，覓致西樂拍子機，致諸案頭，以助按拍。……凡此均足證先生用心之專，致力之

勤，為常人所不可及者也。」可見藕初習曲之艱難。他在俞振飛指導下，能完整地演唱

《玩箋》折子，但他只是「當筵歌之」，卻無緣上台演出。江浙滬曲家會串公演，他有機

會上台了。藕初在韜盦排的戲不只《拜施分紗》、《折柳陽關》，還有《鳴鳳記》中《辭

閣》計三齣。這三齣戲均在會串公演中亮相。

唐葆祥說，藕初排練崑曲，是在杭州韜光寺旁「借了三間空屋」，後來才將此屋翻造成

樓房，這是有誤的。藕初於民國九年（一九二〇）已修築了韜盦，第一次在那裡習曲，正是

慶賀新房落成之際。現在第二次在那裡排戲，韜盦已建一年多了，自己有房子也無需向人租

90 見上海文藝出版社，一九九七年版二四—二五頁。

借了。

藕初是在身體剛剛康復的情況下，排演這三齣戲的，應該說有一定的難度，但他還是排了出來，令曲界同人驚奇不已。

二、夏令匹克戲院的曲家會串

上海夏令匹克戲院有多種寫法，如夏林匹克、夏靈配克、奧林匹克等，大多為同音異譯。該戲園創建於宣統二年（一九一〇），位於今南京西路石門路東側，即今新華電影院。以放外國原版電影及演出西洋歌劇為主，從未上演過中國傳統戲曲，一度改名為大華大戲院。穆藕初最先並未想到這家戲院，他原計畫在天蟾舞台、新舞台、大舞台或笑舞台等演出京戲、新劇的場子中選一家，但均遭到謝絕。理由是崑曲曲高和寡不上座，如果場子裡冷冷清清沒有幾個觀眾，不僅使劇場損失慘重，於穆先生臉上也無光彩。演出日期越來越近，而戲院卻尚未著落，有的曲家等得不耐煩了，催藕初想想辦法。徐凌雲提出，就在徐園中公演吧，費用、開銷都好節約，並且多演幾場也沒問題。但藕初不同意，認為在徐園演出影響小，達不到宣傳及集資的效果。後來打聽到夏林匹克戲院恰好片源不足，場子有空，可以插進去演出三天。戲院老闆開始也有點猶豫，想回絕，但他聽了別人的勸說，勉強同意。主要

218

是因為穆藕初的名字當時在上海灘上也有相當的知名度，上層社會頗為吃香；又因為崑劇也

是高雅藝術，與西洋歌劇相仿，此次演出者也多為社會名流，故情面難卻。

順便提一筆，天蟾舞台等戲院老闆不肯借場子的真正原因。在穆藕初舉辦江浙滬曲家會

串公演前不久，全福班老藝人在小世界獻技，開始生意還可以，但後來觀眾漸漸稀少，生意

清淡。「班主無術支持，因遍請曲界，客串三夕，為全福伶人謀度歲資。」這次客串由徐凌

雲組織，在曲家們的幫助下，終於解決全福班老藝人回蘇州過年的錢。有了這個教訓，戲院

的老闆無不談曲色變了。

在夏令匹克戲院公演前，《申報》刊登文章介紹說，蘇州崑劇傳習所開學半年，「成績

已自斐然可觀，異日學成，既不沾染舊伶工之惡習，又可維繫古藝術於不墜。惟經費拮据，

設施頗費周章。社中熱心者，固擬於舊曆元宵，在本埠夏靈匹克演劇三天，藉補校款之不

足。扮演者，多崑蘇滬名家，淹雅博洽，蜚聲社會之鉅子。為藝術而現色相，亦吾曲幫之好

消息也。」[91]

演出前一天及當天（二月九日及二月十日），《申報》刊登了由穆藕初等三人撰寫的

啟示：

91 見淡：《蘇州伶工學校演劇》，載《申報》，一九二二年一月四日

崑劇保存社敦請江浙名人會串：

（宗　旨）　扶持雅樂，補助崑劇傳習所經費

（日　期）　新正十四、五、六晚七時

（地　址）　靜安寺路夏令配克戲院

（券　值）　客座五元、三元兩種，花樓面訂

（接洽處）　江西路三和里豫豐紗廠帳房

（附　告）　奉贈曲譜及說明書

院內不募捐

俞粟廬、徐凌雲、穆藕初合拜啓

啓事中所說的新正十四、五、六。即為陽曆（公元）二月十日、十一日、十二日。署名中穆藕初將俞粟廬放在首位，不僅以這位曲界泰斗為號召，更表達他對粟廬老的尊敬與愛戴；將徐凌雲放在第二位，也是出於徐在江浙滬曲界中的地位及對崑劇傳習所開辦所作的貢獻，同時這次會串公演的具體事務由他負責。凌雲為組織安排這次演出，他自己一個戲、一個角色都上不上，表明他不謀私利，熱心公眾事務的品質。

會串公演的票價，客座五元、三元，花樓面訂。據俞振飛回憶，包廂（即花樓）為二百元。客座的票價相當於普通工人的半個月工資，沒有一定經濟實力的人是無法包租的。對於票房收入的去向，如崑劇保存社在演出廣告中所說：「券資悉數充本社崑劇傳習所經費。」[92]

會串演出前，穆藕初還親自寫信打電話，遍請北平、南京、蘇州、杭州、嘉興、湖州的一些曲家及新聞界的朋友來滬觀看演出。由於宣傳組織工作及時到位，三天演出場場爆滿，有的人為求一張戲票而四處告人，門口等退票的人爭搶著問：「票子有嗎？」這一情況在上海崑劇演出史上是不多見的。演出期間《申報》、《晶報》、《梨園公報》、《遊戲世界》等報刊撰文講述有關情況，行家紛紛發表觀後感想。藕初籌辦這次會串公演活動，得到了社會各界的支持，並引起民眾的廣泛關注。他本人也積極投入，為了演好戲，還特地到廣東路戲衣店訂做了戲衣。三天演出獲得空前成功。

據《申報》廣告，三天演出戲目如下：

二月十日（農曆正月十四日）：

賜福	《長生殿》	《酒樓》	凌芝舫飾唐明皇

劇目	折目	演員
	《醉妃》	陳鳳民飾楊貴妃
		孫夢伯飾郭子儀
《蝴蝶夢》	《訪師》	孫詠雩飾老蝴蝶
	《弔奠》	徐銳青飾田氏
		李式安飾王孫
《牡丹亭》	《學堂》	王堯民飾春香
《白羅衫》	《看狀》	鄭耕莘飾徐繼祖
《西廂記》	《遊殿》	孫詠雩飾法聰
		史晉眉飾張生
	《佳期》	徐銳清飾鶯鶯
		項馨吾飾紅娘
		殷震賢飾張生
		呂一琴飾鶯鶯
《白兔記》	《出獵》	張玉笙飾李三娘
		張賡麟飾咬臍郎

劇目	齣目	演員
《獅吼記》	《跪池》	俞振飛飾陳季常
		徐鏡清飾柳氏
梆子腔	《花鼓》	張紫東飾蘇東坡
		劉檢齋飾花鼓女
《浣紗記》	《拜施》	貝晉眉飾公子
		張紫東飾越王
		穆藕初飾范蠡
	《合紗》	謝繩祖飾西施
		潘祥生飾越夫人

二月十一日（農曆正月十五日）

劇目	齣目	演員
《荊釵記》	《見娘》	李式安飾王十朋
		貝晉眉飾王夫人
	《男舟》	張紫東飾李成
		朱杏農飾鄧尚書

劇目	齣目	演員
《紫釵記》	《折柳》	穆藕初飾李益
《呆中福》	《陽關》	項馨吾飾霍小玉
	《照鏡》	江紫來飾顏大麻子
		呂一琴飾丫鬟小貞
《孽海記》	《思凡》	謝繩祖飾色空
	《和尚下山》	徐菊生飾本無
		徐金虎飾色空
《邯鄲夢》	《三醉》	凌芝舫飾呂洞賓
《翠屏山》	《送禮》	徐鏡清飾潘巧雲
	《交帳》	彭紫紆飾石秀
		孫詠雩飾海闍黎
《玉簪記》	《偷詩》	殷震賢飾潘必正
		陳鳳民飾陳妙常
《浣紗記》	《寄子》	劉簡齋飾伍子
		張紫東飾伍子胥

		飾演
《雷峰塔》	《斷橋》	俞振飛飾許仙
		徐鏡清飾白娘娘

二月十二日（農曆正月十六日）

		飾演
《金雀記》	《喬醋》	殷震賢飾潘岳
		陳鳳民飾潘夫人
《三國志》	《刀會》	丁逸叟飾關公
		張某良飾魯肅
《琵琶記》	《大小騙》	徐菊生飾小騙
		朱杏農飾大騙
		貝晉眉飾蔡伯喈
《連環記》	《起布》	彭紫紆飾呂布
		張紫東飾丁建陽
	《議劍》	孫詠雩飾曹操
		張某良飾王允

			《牡丹亭》		《鳴鳳記》	《呆中福》
《小宴》	《梳妝》	《擲戟》	《遊園》	《驚夢》	《辭閣》	《達旦》
張紫東飾王允	俞振飛飾呂布 徐鏡清飾貂蟬	李式安飾呂布 李式安飾呂布 朱杏農飾董卓	項馨吾飾春香	謝繩祖飾杜麗娘 潘祥生飾杜夫人	貝晉眉飾夏夫人 張紫東飾夏言 穆藕初飾曾銑 徐鏡清飾夏妾賽瓊	孫詠雩飾陳實 劉檢齋飾巧姐

三天演出基本上是折子戲，串折戲僅《連環記》一種，也沒有串全。該劇清末常演串折為七至八齣，會串僅演五齣）。折子戲多為清末民初常見的傳奇、雜劇劇目；梆子腔（即吹腔戲），劇目有兩種，為《孽海記》及《花鼓》；小本戲僅一種《呆中福》，也只演折子。這些劇目均以唱曲為主，不講究做工，可見曲家演戲，體現了「清工」的特點，與戲班「戲工」有所不同。

俞粟盧與徐凌雲均沒有上場。凌雲沒有演出前已談到，是因為忙於大量的組織工作，會串公演中的前後台事務幾乎都由他一人維持著。其他不說，光三天演出的劇目及演員的排定，就夠他忙的了，更何況每天發生的人事糾紛及各類問題的處理，累得他腰酸背痛，人也立不起來，遑論演出。俞粟盧因為年紀大不宜上台演戲，並且他不諳劇場演出的事務工作，只能在後台做一些定調、定腔、糾正字音的力所能及的事情。

俞振飛第一天沒有上場，可能是協助他父親做組織工作，沒有時間演戲。第二天與徐鏡清合演《雷峰塔·斷橋》，飾許仙；第三天有兩齣戲，為《連環記·小宴》飾呂布，《牡丹亭·驚夢》飾柳夢梅。俞振飛工小生其中最善巾生，所以上演的三齣戲中兩齣是巾生戲，他扮相俊逸，風度翩翩，儒雅瀟灑，頗得觀眾好評。因同是演小生角色，他沒有與藕初同台表演。

蘇州曲家特別受到照顧，天天讓他們上戲，幾個有聲望的曲家一天演出兩齣戲，如二月十日，徐鏡清分別在《蝴蝶夢·弔奠》中飾田氏，《西廂記·遊殿》中飾張生，梆子腔《花

鼓》中飾公子。二月十一日，徐鏡清分別在《雷峰塔》斷橋中飾白娘娘，《翠屏山‧交帳》中飾演潘巧雲；張紫東分別在《浣紗記‧寄子》中飾伍子胥，《荊釵記‧男舟》中飾李成。二月十二日，張紫東分別在《連環記‧小宴》中飾王允，《鳴鳳記‧辭閣》中飾夏言。這顯然是穆藕初等人所作的特殊照顧。一是讓客人盡興，顯示上海曲界的高尚境界與寬敞胸懷；二是為了感謝他們在創辦崑劇傳習所時所做的貢獻。對這次江浙滬曲家會串公演，蘇州的曲家是滿意的。

穆藕初在三天演出中都有戲，這並不是他想出風頭，而是想過一下戲癮，並檢查一下習曲的成績。事實上他能演全折的戲不多，不過盡盡興而已。他學習崑曲才二年多，加上他很少有機會登台，對崑曲的表演較為生疏，且有一定的新鮮感。過去因為忙於紗廠、銀行的事，沒日沒夜的地工作，難得有唱曲時間，現在趁此機會可以休息一下，對調養身體也以一定的好處。這次是他第一次舞台藝術實踐，興致相當高；況且崑劇傳習所已經開學，教學工作正常，令他心情特別好。與他合作演出的曲家都是他的摯友，有謝繩祖（《拜施》中飾西施）、項馨吾（《陽關》中飾霍小玉）、張紫東（《辭閣》中飾夏言）。此三人與藕初均有很深的交情，一個是洋行經理，一個是傷骨科著名醫師，一個是蘇州望族，此外還有一個潘祥生（《拜施合紗》中飾越夫人）也是出身士族，他們在社會上都有一定的知名度，藕初與他們合作演出，不僅可以向他們學到唱曲演戲的經驗，並且也可了解社會各階層的有關情況。藕初的交友是有選擇的，並非誰都可以與他成為朋友，對社會上的邪惡勢力他是痛心疾

首的。第三天演出中，藕初與張紫東、貝晉眉、徐鏡清三人合演《辭閣》，顯然是有意的安排，因為種種原因無力實施，藕初得知情況後由他操辦，此後紫東等人就在穆的領導下進行籌備工作。在藕初精心排下，滬蘇兩地曲家和睦相處，終於在蘇州開辦了崑劇傳習所，為了答謝紫東等三人的合作，藕初與他們同台演出，同時表示辦好崑劇傳習所的決心。

這次會串公演，並未請全福班老藝人作班底，而通常清客爺台會串（指業餘曲友演出），要請專業戲班作班底配戲，沒有邀請的原因主要是義演，演出收入全部捐給崑劇傳習所，串演的演員（曲友）都沒有報酬，藝人靠演戲收入，沒有報酬藝人就難以出場了。在演員名單中僅有徐金虎一人參加，徐當時在曲友處當拍先，被一起邀來演出，飾《下山》中色空。此戲他經常與陸壽卿合演，陸飾本無。表演中徐出色地表現了一個苦守空門的少女，背棄佛門下山尋找新生活的心理演變過程，所刻劃的人物心理活動維妙維肖、入木三分。

三、穆藕初粉墨登場

由於穆藕初的特殊身分，他的演出引起了社會各界的關注。藕初第一天（二月十日）上演《拜施》、《分紗》，飾范蠡。靈鶼《崑曲保存社會串感言》評價說：「《拜施》、《分紗》二折，冷熱調勻，極是好戲，惟全視演者何如也。紫東之越王，藕初之范蠡，繩祖之西

施，祥生之越夫人，真可謂集賢萃秀矣。」說來也巧，藕初等四人均是粟盧老之生徒，可謂是俞氏弟子的合演。靈鶼又特別指出：「【黃鶯兒】、【簇御林】二曲，本是快唱，重在【二郎神】數段耳。繩祖口齒清晰，故不待言，最可欽佩者，獨有藕初穆君。君習曲止有二年有餘，至演事則此番破題兒也，而能不匆忙，不矜持，語清字圓，舉動純熟，雖老於此道如祥生、紫東輩亦唯頡頏上下，信乎天授，非人力矣。且【集賢賓】、【鶯啼序】諸牌，皆耐唱耐作之曲，魏良輔《曲律》中亦以為難。如藕初搜剔靈奧，得有此境，乃知天下事，思精則神明，意專則技熟，獨戲曲乎哉！」對藕初的表演佩服至極。

靈鶼為誰？非他人也，即吳梅先生。當時他正在北京大學當教授，「授古樂曲」，是詞曲權威，也是崑曲行家，深得此技三昧。會串公演前，藕初致電給他，邀請來上海觀摩，他欣然答應，「颺翰南下」，連續幾天在《申報》上發表文章，談他觀後的感想。他既從觀眾角度，又從行家身分，對藕初的表演作了精闢、當行的剖析，這不僅是對藕初的鼓勵，並且也是對這次會串公演的支持。

《拜施》、《分紗》中的曲牌確有一定難度，特別是小生唱的【集賢賓】、【鶯啼序】曲，連「魏良輔《曲律》中亦以為難」。魏良輔是明代崑曲理論家，崑山腔經他改革，形成水磨調崑山新腔，自此進入一個新的發展時期。經查，他的《曲律》（一名《南詞引

230

正》）對上述的曲牌確有評述，總稱：「北曲以遒勁為主，南曲以宛轉為主，各有不同。至於北曲之弦索，南曲之鼓板，猶方圓之必資於規矩，其歸重一也。故唱北曲而精於【呆骨朵】、【村里迓鼓】、【胡十八】；南曲而精於【二郎神】、【香偏滿】、【集賢賓】、【鶯啼序】，如打破兩重禪關，餘皆迎刃而解矣。」[94]可見【集賢賓】、【鶯啼序】曲牌為南曲的務頭曲，如果這兩首曲牌唱熟了，那末其他南曲曲牌的禪關也將易於攻破。【集賢賓】全曲八句，七五七四七三六，第二句五字句第一字為領句字，此曲多連用。【鶯啼序】全曲亦為八句七六七六七七三七，第二句偶用上二下四式，常與【二郎神】、【集賢賓】聯套。此兩曲樂句不算多，平仄要求也不難，惟上笛演唱不易，音調多有變化，板眼節奏也難掌握，故有禪關之稱。穆藕初對曲學並無太多的研究，但他在吳梅、俞粟廬的指導下，也略知一些唱曲的原理，選擇一些難以演唱的典型曲牌，作為習曲的基礎。原先吳梅、俞粟廬皆以為藕初年歲已大，習曲不像稚童那樣敏捷易記，會有不少困難。作為遊戲人生，不過抒發雅興而已。想不到藕初身體力行，認真刻苦習曲，「思精則神明，意專則技熟」，獲得了成功，令他們感到了驚訝。吳梅還說，藕初演戲「而能不匆忙，不矜持」，並且「語清字圓，舉動純熟」，完全像一個老於此道的人，與聞名曲壇的技藝不凡的張紫東、潘祥生不相上下，評價是相當高的。

94 引自《中國古典戲曲論著集成（四）》，中國戲劇出版社，一九五九年版，六頁。

在《折柳》、《陽關》表演中，藕初飾演李益，吳梅又以靈鶼為名撰《崑曲保存社會串感言》（續評第二日）文，評剖藕初的表演：「《折柳》、《陽關》斐亹，藕初君之李益，舉止大方；項馨吾君之霍小玉；豐神綽約，對唱【寄生草】、【么篇】、【鷓鴣天】、【解三酲】各折，抑揚頓挫，盡態及妍。而『夫人城』一曲，如松風竹韻，沁人心脾；【鷓鴣天】一闋，如斷線寒紅，淒豔欲絕，乃知五雀六燕，銖兩悉稱，二君可以當之矣。」[95]認為藕初扮演劇中男主角李益「舉止大方」，與飾演女主角霍小玉的項馨吾相照應，「銖兩悉稱」。藕初表演時「舉止大方」，完全得益於對人物的正確理解。而李益進取性強，不畏強權，忠於愛情的性格。為藕初所推崇，所以演來酷肖神似。

對第三天《辭閣》的演出，吳梅未撰文評論，不知什麼原因。

也有與靈鶼（吳梅）觀點不同的文章，刊於《晶報》上的寄生《元宵聆崑劇大會串》云：「穆君口闊板慌，口法亦不完備，科做亦生，聞吳瞿安先生言，穆君以大忙人而學曲，未久如此，已不易得矣。」[96]從留存的照片中可以看出，藕初的嘴巴確實較闊，加上習曲未久，容易荒腔走板，這是可以理解的。吳梅說他：「語清字圓」，主要從鼓勵出發，並且表演確實達到一定水準，因此吳的評價也沒有錯。寄生也不得不承認：「未久如此，已不易得矣。」也承認藕初在短時間內取得現在這樣的成績，也屬不易。如果毫無可取之

95 見《申報》，一九二二年二月十八日。

96 見《申報》，一九二二年二月十八日。

處，寄生也不會說這樣的話。蘇少卿在《元宵聽曲記》中也指出藕初的不足：「穆君扮李益出場之【北點絳唇】之南音未化，口亦太闊，如『出』字、『不』字，《中原音韻》入作上，而穆君似仍唱入聲。【寄生草】『倒風』、『和悶』二隻，板上字上，均有可議，又別送行之二友，忘揖拜，及覺時，匆忙答拜，甚失禮。在崑戲中，此為大誤矣，蓋崑劇最講禮儀進退也。」[97]認為藕初在《折柳》、《陽關》表演中，存在兩個問題：一是咬字不準。穆出生在上海浦東，一口浦東話。他的英語講得不錯，因為過美國留學，在那裡待了四年。然而他的普通話卻講得並不好，常帶有浦東口音。北曲只有平、上、去三聲，並無入聲，南曲則有四聲。唱北曲，如遇入聲字，應唱為上聲、去聲字，如仍用南音唱入聲，在北曲中就被視為走調。穆的走調與他的濃厚鄉音有關。二是動作有誤。送別好友，按照中國古代傳統禮節，當然要揖拜，藕初在匆忙中忘掉了這個必須要作的舞台動作，等到想起後再作拜揖，明顯露出破綻，表明他舞台經驗還不夠老到。藕初畢竟不是曲界中的老手，難免在演出中存在這樣那樣的問題，與張紫東、項馨吾等人相比自然要遜色一些，自不必作過多的渲染。吳梅（靈鶼）也以為藕初的失誤是小疵漏，而沒有在他的文章中提到。

下面略敘穆藕初演出的幾齣折子戲的劇情與藝術特點。《拜施》、《分紗》雖為二齣，但通常連演當作一齣，係明梁辰魚所作傳奇《浣紗記》中的折子。《浣紗記》演越王句踐復國的故事。春秋時期，越國王句踐因驕傲輕敵，被吳國打敗，句踐及大臣被吳王夫差所俘，浣紗女西施作為戰敗國的禮物，送給了夫差。句踐認識到自己的錯誤，決心臥薪嘗膽，復國報仇。終於在臣民的眾志成仁的配合下，打敗吳國，實現重建家園的計畫。《拜施》、《分紗》演西施將作為禮物獻給吳國，句踐率眾大臣拜送，范蠡與西施這一對卿卿相愛的戀人難捨難分，並以剖紗分藏寄託相思，為生旦主戲。此戲實表現了范蠡與西施分別時的感情，生扮范蠡唱【二郎神】：

為羈囚，親遭困辱，身多掣肘，因此姻親還未就。誰知變起，遭年國難相糾，至今日輕拋分素手，空恩愛未曾消受。小娘子，你漫追求，自別後從頭說向原因。

范蠡是越國大夫，他受越王之命，出使吳國，故有「身多掣肘」之嘆。由於戰爭，使他原本與西施早就該拜堂的婚事一拖再拖，始終不能實現。現在又發生了亡國的變故，「空恩愛」的心情怎能夠消受？但他想到戀人分離與復國報仇相比，畢竟是小事，因此他勸說西施：

卿卿聰慧誰匹儔，精神應會抖擻。切莫要露尾藏頭，迷君不論昏晝。向花營唇槍暗撐，遇錦陣心頭休漏。成共否，要竭力將沒作有。【鶯啼序】[98]

到了吳國後，不要精神萎靡不振，要利用自己的色相勾引吳王，使他沈迷於聲色之中，不理國家朝政，從而達到削弱，消滅吳國的目的。

吳梅說，該戲重在【二郎神】數段，因為這兒段曲文表達了范蠡與西施的離別愁情，尤能動人。吳還說【鶯啼序】為「耐唱耐做之曲」這不僅因為曲調難唱，連魏良輔《曲律》也認為「亦為難」，並且還包含著范蠡的複雜心情，演員倘不能正確的了解吳越春秋的歷史，是無法把握人物心靈世界的。此刻的范蠡他深愛著西施，怎麼忍心將熱戀中的情人送給別人作夫妻，他受創傷的心如針在刺難以言狀。然而，西施又不得不離去吳國，作為奴役者供吳王享用。越國的復仇計劃，將通過西施來實施，身肩重任。范蠡含著熱淚要西施放棄個人情感，用色相影響吳王，使他不能自拔。犧牲自己的情人，達到復國報仇的目的，這是多麼難以選擇但又不得不抉擇的心態，通過演員的再度創造體現出來，是何等的困難。作為第一次登上舞台扮演范蠡角色的穆藕初自然有更多的艱難，然而他通過努力，做到正確把握人物思想感情，將非常難唱的曲調唱了出來，讓人們看到了歷史人物的再現，確實是難能可貴的。

[98] 引自《六十種曲本》，中華書局，一九五八年版，第一冊。

《折柳》、《陽關》是明湯顯祖臨川四夢之一《紫釵記》中的折子，一般也是連演當作一折。《紫釵記》的故事為：唐代霍王府庶女小玉於上元（正月十五日）觀燈時，遺失紫釵一枚為隴西才子李益拾得，李歸還紫釵時，見小玉容豔照，一見鍾情，向小玉求婚而獲得同意，結為秦晉。李益為求得功名進京赴考高舉榜首，盧太尉欲招其為婿，李因已娶親而拒絕，被盧太尉調往玉門關守邊戍。後在黃衫客的幫助下，兩人團圓。《折柳》、《陽關》是該戲僅存的折子，演李益被盧太尉遠戍邊境，霍小玉灞橋送別，表達兩人依依不捨的感情。此戲南北曲聯唱，也是生旦主戲，藕初飾李益，表演時以唱為主，身段動作較少，戲較冷，屬崑曲中的「擺戲」。唱腔細膩委婉，感情淒切纏綿。

【北點絳唇】逞軍容，出塞榮華，這其間有唱不到的灞陵橋跨。接著陽關路，後擁前呼。

【解三醒】夫人城傾城怎遇？女兒國傾國也難模。拜辭你個畫眉京兆府，那花波豔，酒無娛。總饒他珍珠掌上能教舞，忘不了小玉窗前自嘆吁。傷情處，見了你暈輕眉翠，香冷唇朱。

【鷓鴣天】掩殘啼回送你上七香車，守著夢裡夫妻碧玉居。99

99 引自俞振飛《振飛曲譜》，上海出版社，一九八二年版。

236

【北點絳唇】曲，是夫妻分別時，李益安慰霍小玉唱的，此番出征，雖然會遇到各種困難與曲折，但最終是條陽關大道，到那時「後擁前呼」好不氣派。李表明今後即使發跡也不會喜新厭舊，見異思遷，辜負霍小玉的期望，到那時衣錦還鄉，定會讓妻子驚喜不已。按《元宵聽曲記》說：「出」字、「不」字，南曲為入聲字，北曲應作上聲字，藕初仍唱入聲字，不合北曲音律，這個意見當然是正確的。但換個角度看，「出」、「不」唱入聲字，在表達李益離別霍小玉時的那種神不附舍的心態，難道不正恰到好處嗎？【解三酲】、【鶺鴒天】二曲，描摩了李益對霍小玉的依依不捨之情。霍小玉在李益心中，是傾城傾國的美人，哪裡還能找出第二個。所以「夫人城」中傾城也找不到，「女兒國」中傾國也難尋。沒有了霍小玉，鮮花也不再嬌豔了，滲酒也無滋味了，分離後只能「守著夢裡夫妻」，這種悱惻纏綿之情，淒豔欲絕。作為實業家的穆藕初在商場中叱吒風雲，竟然也能將這種兒女情長絲絲入扣地表演出來，令人感到驚訝！其實實業家也是有感情的，只是商戰中或企業管理中更多體現的是理性。而在生活中卻也有兒女之情。

《鳴鳳記》傳奇一說明王世貞。故事敘：明嘉靖年間，兵部武選司員外郎楊繼盛、內閣首輔夏言等八個諫官，因揭露權奸嚴嵩父子迫害忠臣、獨霸朝政、欺君誤政的罪行，或慘遭殺害，或遠戍充軍，受到迫害。鄒應龍、孫丕揚等不服嚴嵩父子的枉法。再度上訴，嚴氏終於陰謀敗露，受到懲罰。《辭閣》為其中一折，演御史曾銑受命總制三邊，向夏言辭別，夏

言授制敵方略，曾虛心受教。藕初飾曾銑，官生應工。此戲因無資料介紹演出情況，故而無法作進一步的分析。

崑劇保存社組織的江浙滬曲家三天會串公演，轟動了上海劇壇，戲票一搶而空。《穆藕初先生與崑曲》文說，盛況超過了譚鑫培（秀英）、梅蘭芳（畹華）在上海的演出：「售價特昂，創滬上新紀錄，聽座三元，樓廂一百，當時譚秀英、梅畹華從未有此而觀者潮湧，一時稱勝。」[100]譚秀英（鑫培），京劇老生演員，因其在表演上吸收前輩藝術營養，融會貫通，獨當一面，發展了京劇老生藝術，並創造了譚派唱腔，出現老生行當演員「無腔不學譚」的局面，為「小三鼎甲」代表人物。他在上海演出，票價也很貴。梅畹華（蘭芳），著名京劇旦角演員，四大名旦之一，有藝術大師之譽。二十年代正是他當紅時期，票價自然不斐。一個普通工人一個月的薪水僅能買一張後排的戲票。夏令匹克三天會串公演的場面熱烈，票價昂貴，超過了這兩個炙名當紅的明星，不可謂不盛。許多人就是衝著保存、搶救崑劇而來，這個口號不僅是崑劇保存社的宗旨，並成為廣大崑劇愛好者的奮鬥目標。那次演出除去各種開支，所得餘額八千元（一說三千元）[101]，全部捐贈崑劇傳習所。義演的成功，更增強了穆藕初辦好崑劇傳習所的信心。

[100] 見《穆藕初文集》，六二八頁。《愛國實業家戲曲活動家穆藕初先生》文載「戲票銷售一空，淨得八千元。」《穆藕初先生與崑曲》也為八千餘金。《俞振飛傳》稱「三場演出，除去開支外，結餘三千餘元。」（二五頁）。應為八千元。

四、崑曲保存社的其他活動

崑劇保存社曾組織二次崑劇傳習所學員來滬匯報演出，第一次在一九二四年。經過三年的學習，傳習所學員已經練就一身技藝。事實上自學習第二年起就在蘇州、上海作內部演出，獲得「曲界前輩，同聲讚許。」現在學習期滿，進入實習（幫唱）階段，邊學邊演，逐步走向社會。為向社會展示成果，請曲界諸專家鑑定學員的成績，穆藕初與徐凌雲商議後，決定舉行公演，滬蘇兩地曲家與傳習所學員同台演出，募得資金作為傳習所經費，因為傳習所還要負責學員實習期間的一切費用。公演自民國十三年（一九二四）五月二十三日至二十五日三天，借廣西路笑舞台（這一劇場後來成為新樂府崑戲院）。票價分甲種二元，乙種一點五元，丙種一元，戲票全部預訂售空，無門票可售，想看戲而無戲票者只能打道回府，以待下次公演。

這次演出，崑劇保存社向觀眾分發劇場報一份，「其內容除發表演劇目詳細說明書並客串崑劇腳本全文，可供觀客參閱外，又載曲家名著數篇」，有《度曲芻言》、《崑曲淵源》、《宮調淵源》、《搬演雜說》、《板式辨異》、《〈琵琶記〉與蔡伯喈》、《曲海一勺》諸文。「皆屬探本之論，研究劇曲者，固宜人手一帙，即在注意吾國平民文學者，亦可資以為參考之助。」「又帶錄曲家詩文字作品，亦皆當行之作。」[102]

劇場報還刊有天華庵主人《發刊辭》云：「我崑曲保存社同人，於是慨然有崑曲傳習所之組織。民國十年賃屋於蘇城之五畝園，招收清貧子弟，授以小學校必修科目，加課崑曲，宮調既協，則教之台步聲容，荏苒三年，小有成就。茲因教養費絀，來滬表演，為技術課之實驗。氍毹甫登，名流畢集，不有記載奚留泥爪？」[103] 再一次敍述了崑劇傳習所是由崑曲保存社同仁組織。在新樂府成立前，傳習所的活動均由保存社安排。這次演出雖由傳習所學員與滬蘇曲家同台演出，但各演各的，並不相互配戲，保持傳習所學員的獨立性。

三天演出戲目如下（傳習所學員不列名字及所飾角色），五月二十三日日戲：

《浣紗記》：《越壽》、《打圍》、《拜施》、《分紗》、《進美》、《採蓮》；

《千金記》：《追信》、《拜將》、《十面》。

以上由崑劇傳習所學員演出。

《玉簪記·琴挑》：俞振飛飾潘必正、項馨吾飾陳妙常；問病：俞振飛飾潘必正、袁安圃飾陳妙常。

《連環記·議劍》：張某良飾王允、孫詠雩飾曹操。

《照鏡》：江紫來飾顏大瘋子，王汝嘉飾小珍。

五月二十三日夜戲：

《跳加官》。

《邯鄲夢》：《掃花》、《三醉》、《番兒》、《仙圓》。

《連環記》：《起布》、《問探》、《三戰》。

《爛柯山》：《痴夢》。

以上由崑劇傳習所學員演出。

《牡丹亭》：《遊園驚夢》（加堆花），袁安圃飾杜麗娘，項馨吾飾春香，翁瑞午飾柳夢梅，張某良飾花神。

《風箏誤》・後親：殷震賢飾韓仲琦。

《西廂記》・遊殿：江紫來飾法聰，殷震賢飾張生；寄柬：項馨吾飾紅娘，殷震賢飾張生，徐子權飾琴童。

《金雀記》・喬醋：原定由孫鑑卿演出，後因故未演。

《長生殿》・絮閣》。

《昇平寶筏・北棧》。

《西遊記・胖姑》。

以上三齣由崑劇傳習所學員演出。

《南柯夢‧瑤台》：演員不詳。

《紅梨記‧三錯》：俞振飛飾趙汝舟，張紫東飾謝老爺。

《玉簪記‧偷詩》：翁瑞午飾陳妙常，殷震賢飾潘必正。

《白蛇傳‧斷橋》：俞振飛演許仙，翁瑞午飾青兒，謝繩祖飾白素貞。

五月二十四日，無日戲，夜戲。

《白羅衫‧看狀》：張某良飾徐繼祖，徐子權飾奶公。

《紅梨記‧亭會》：殷震賢飾趙汝舟，項馨吾飾謝素秋。

《西廂記‧佳期》：袁安圃飾紅娘，殷震賢飾張生。

《長生殿‧埋玉》：俞振飛飾唐明皇，翁瑞午、張某良分飾楊貴妃，徐子權飾高力士。

五月二十五日日戲：

《長生殿‧定情賜盒》；

《兒孫福‧別弟報喜》；

《嫁妹》；

《白兔記‧養子》；

《千忠戮‧搜山打車》張某良飾建文帝，凌芝舫飾程濟，徐子權飾嚴震直。

《漁家樂‧藏舟》：徐韶九飾劉蒜，項馨吾飾鄔飛霞。

《磨斧》：徐子權飾假李逵，潘蔭棠飾假林沖

《連環記‧小宴》：張紫東飾王允，俞振飛飾呂布，袁寄傖飾貂蟬。

《琵琶記‧請郎、花燭》。

《滿床笏‧卸甲、封王》。

以上四齣由崑劇傳習所學員演出。

夜戲不詳。

就傳習所學員三天演出中的表演，《申報》發表無署名的文章稱，《浣紗記‧拜施、分紗》，「扮演范蠡、西施者，歌詞清澈，身段自然，在纏綿話別之中，欲悲涼忼爽之態，的是佳作。」[104]雖然文章沒有說明范蠡、西施飾演者是誰，但據相關資料表明，范蠡飾演者正是顧傳玠，西施飾演者應是朱傳茗，他們兩人後來在新樂府中成為最佳拍檔，珠聯璧合的演出為觀眾傾倒。在學生時代他們的表演已經是「歌詞清澈，身段自然」，能將劇中的悲涼氣氛表現出來，被稱作是佳作，這一讚譽是受之無愧的。文章又說《進美》、《採蓮》二齣，學員將「西施假意殷勤，吳王恣情聲色」，表演得維妙維肖「俱能描寫入微」。吳王由淨角沈傳錕或邵傳鏞扮演，西施仍由朱傳茗飾演。除繼續對朱作頌揚外，對沈或邵的表演也認為

[104] 見《申報》一九二四年五月二十四日《昨日崑劇傳習所之日戲》。

「描寫入微」，即能正確再現人物性格與心理活動。對《千金記‧追信、拜將》二齣的評價是：「扮韓信者，面目秀麗有餘，英俊不足，惟其舉動身段，猶未失大將態度。」劇中韓信由老生應工，扮演者通常為施傳鎮或鄭傳鑑。施、鄭兩人的面目姣好，而施更為秀麗，故有「秀麗有餘，英俊不足」之議。但兩人的表演均被稱為上乘，施在當時似乎比鄭更為出色，他所扮演的韓信「身段動作，猶未失大將態度」。即小小年紀仍能表演出馳騁疆場的大將雄武之態。

又有《記客串崑劇》文對朱傳茗的表演作熱情讚揚：「朱生傳茗正演《痴夢》，念白老到，表情合度，可造之才也。」前面一篇文章稱他的表演「歌詞清冽」，初學者只要認真演唱，不走音，不含糊，許多人都能做得到；「念白老到」卻並非初學者所能為，「老到」既有熟練的意思，又有創新的成分，對學戲不久的少年來說，能做到這一點是非常不易的，而朱傳茗卻做到了。「身段自然」為沒有矯柔造作的動作，一舉一式無生硬的感覺；「表情合度」就不僅是身段動作，還包括了面部的表演，「合度」就是恰到好處，這句話指身段動作、面部表情皆耐人尋味，恰到好處，比僅指「身段」自然的評價顯然要進了一步。該文又以為《風箏誤‧後親》，「扮柳夫人之王君，凝重穩練，嗓音高亮」；「扮柳小姐者，儀容端莊，舉止羞澀，的是新娘。惟年齡與乃母相若，可發一噱」[105]。文中所說扮柳夫人者之王

君，為王傳藻，王工正旦，所飾人物大多為凝重穩練一類，柳夫人這一角色正好適應他的戲路，發揮了他的特長。柳小姐即詹淑娟，由五旦應工，扮演者為章傳芳或華傳萍，他們與王傳藻年齡相仿，皆為十三、四歲的少年，台上雖作化妝，但仍讓人感到乳臭未乾，有劇中人的母女年齡相若的印象。

傳習所在招收學員時，對嗓音及身材均有嚴格要求，因此學員基本上面目、身材都還可觀，且有一副好嗓子。個別人在發育過程中，生理發生變化而倒嗓，但大部分仍能繼續保持嗓音的優勢。因為嗓音好又有正規的訓練，進步自然神速，僅二、三年的時間，便能在表演中唱曲：「歌詞清冽」「高昂嘹亮」。學員們對身段練習，當然也十分刻苦，一招一式中規中矩，上台後也就顯得自然貼切。嗓音、身段雖是重要，但只是舞台表演的基本要素，至於深入角色，描摹人物性格及心理活動，則要看演員的文化內涵及思想素質，如果天賦高，自己又能認真學習，就能正確把握人物性格，也能體會人物複雜的心靈世界，在此基礎上塑造舞台藝術形象就會有深度與厚度。傳習所學員在這方面已初露他們的才華，這些十餘歲的少兒，能表演出「悲涼伉爽之態」、「假意殷勤」、「恣情聲色」，確實不容易的。朱傳茗初出茅盧即獲好評，表明他的天賦與認真習藝所結出的碩果為觀眾首肯，後來的事實證明，朱在傳字輩演員中出類拔萃，鶴立群起，被譽為「南方第一崑旦」，是一位不可多得的人才。

在曲家中這次演出最出風頭的是俞振飛，他幾乎每場都有戲。表演仍以巾生戲為主，如《玉簪記》潘必正，《紅梨記》中趙汝舟，《白蛇傳》中許仙，皆為白衣秀才。他們的經歷

245

反映了古代年輕書生為追求自由婚姻，創立幸福生活的願望，俞振飛能恰如其份地再現他們的心靈世界。也飾雉尾生，有《連環記》中呂布。俞在表演中能正確傳達這位少年英俊、智謀過人卻又傲氣十足的人物性格特徵。

有幾位在一九二二年夏林匹克劇場演出中沒有登場的曲家，這次出現在公演名單中，引起人們注目的是張某良及徐凌雲的兩位公子徐子權、徐韶九。張某良，長俞振飛八歲，江蘇吳縣人，從沈月泉習小生，兼演老生，上海賡春曲社社員，善演《議劍》、《遊園驚夢》及《跪池》、《搜山打車》等戲。民國十六年（一九二七）與俞振飛等組建繼崑公司，負責管理新樂府崑班，這次公演小生、老生，小生戲如《搜山打車》中建文帝，老生戲如《議劍》中王允，均為小生、老生行當中的骨子戲，可見張的不凡身手。徐子權與徐韶九為徐凌雲的兩位公子，受其父影響喜好崑曲，子權習付、丑，公演中飾《白羅衫·寫狀》中奶公（由末應工）、《西廂記》中琴童（由丑應工）、《長生殿》中高力士（由副應工）；韶九習小生，飾《漁家樂》中劉蒜。他們的亮相引起曲家興趣，後來有人稱徐氏父子為「徐氏三傑」。

這次演出主要是崑劇傳習所學員匯報演出，曲家僅是客串，因此出場的曲家不如夏令匹克那次多。蘇州曲家也來得少，蘇州曲社中的三駕馬車張紫東、貝晉眉、徐鏡清只來了張紫東一人。紫東與俞振飛合演《紅梨記·三錯》。飾謝老爺；《連環記·小宴》飾王允。孫詠雩也沒有放棄機會，趁率領學員來滬機會，也登台演出了《議劍》（飾曹操）。穆藕初與徐

246

凌雲沒有粉墨登場，藕初因為企業中的事十分繁忙，無暇排戲；凌雲因為要組織公演也無法登台，演出就讓給他的兩個兒子了。

事隔十年後，穆藕初的實業受到挫折，紗廠、交易所、銀行或關閉或轉讓，他本人則去南京中央政府任職，基本上脫離了崑曲界，崑劇保存社也早已停止活動。但民國二十三年（一九三四）二月二十三日至二十四日，以俞振飛為代表的滬蘇曲家，與京劇藝術大師梅蘭芳聯袂，用崑劇保存社名義，假上海寧波路新光大戲院公演。這時的崑劇保存社已不存在，俞氏只是借用名稱而已，但他思路是十分清楚的，崑曲應該保存發展，所以打出這個旗號，他的想法得到了梅蘭芳的支持。並合作舉辦這次演出。

演出劇目，二十三夜場：

《夜奔》：喬識飾林沖；

《雲陽法場》：徐不烈飾盧生；

《遊園驚夢》：梅蘭芳飾杜麗娘、俞振飛飾柳夢梅；

₁₀₆

偉杰注：此說不確。一九三三年五、六月間，仙霓社以崑劇保存社名義在湖社公演募款，穆氏捐款洋五十元。（見崑劇保存社第一次籌款收支報告）一九三四年二月，崑劇保存社邀梅蘭芳舉行公演，《申報》刊登《崑劇保存社二次公演》云：「崑劇保存社自去年在湖社公演後，聲譽大著。茲值社員梅畹華君在滬，擬邀同梅君作第二次公演。昨日開籌備會，公推王曉籟、吳瞿安、穆藕初、徐慕煙、殷震賢為籌備主任。」（一九三四年一月三十日）二月一日，吳梅接到穆氏來信，云「崑劇保存社為籌款計，邀梅蘭芳演劇，擬印刷品發行，囑余一序，即為動筆寄去。」（見《吳梅日記》）可見與穆氏有關。

247

《佳期》：殷震賢飾張生，項馨吾飾紅娘

《打子》：張紫東飾鄭儋

《學堂》：秦王潔飾春香

《小宴》：丁趾祥飾呂布，張昭誠飾王允

《問探》：龐京周飾夜不收，顧傳玠飾呂布

《斬娥》：王亦民飾竇娥

其他配戲演員有王得天、潘祥生、秦通理、張昭誠等。

二十四日夜場：

《斷橋》：梅蘭芳飾白素貞，俞振飛飾許仙

《瑤台》：梅蘭芳飾金枝公主，俞振飛飾淳于棼

《鐵冠圖》：姚軒宇、姚竟存分飾李過、李自成。秦王潔飾費貞娥

《喬醋》：殷震賢飾潘岳，項馨吾飾井文鸞。

《刀會》：孫頑石飾關羽

演出以梅蘭芳、俞振飛為主，第一天兩人合演《遊園驚夢》，第二天合演《斷橋》、《瑤台》，並湧現出一批新曲家，如秦王潔、丁趾祥、張昭城、龐京周、王亦民、秦通理、姚軒宇等。老曲家中，張紫東被俞振飛從蘇州請來演出，可見他們兩人的友誼。傳字輩演員

中，僅有顧傳玠一人參加。自從崑劇傳習所出科後，先後組建新樂府、仙霓社，在上海、蘇州等地獻技，此刻傳字輩演員正在走江湖演出，沒有為曲家會串做班底。去年（一九三三）秋季，梅蘭芳在上海演出《遊園驚夢》，傳字輩演員配演花神，這次花神那段戲也就刪去了。傳玠因於一九三一年離班就學，被梅、俞拉去客串，他在《問探》中飾呂布，此原是他在新樂府崑班中經常演出的拿手戲。

這次演出仍不見穆藕初、徐凌雲的身影，前者已經脫離崑曲界，自然不會再登台唱曲；後者則忙於他的事務，也沒有去湊熱鬧。自這次演出後，再也見不到崑劇保存社這一個名稱，漸漸地人們將她淡忘了。

五、別具一格的粟社

因為崑劇保存社不是通常意義上的曲社，它不舉行同期拍曲活動，平時也不組織曲友習唱，因此有人建議穆再成立一個曲社。穆對曲社活動雖感興趣，但要他自己來組織曲社，顯然沒有這樣的精力，崑劇傳習所的事務已經夠他忙的了。早在民國八、九年（一九一九、一九二〇）間，他剛習曲時就有人勸他成立曲社，組織曲友拍曲活動，他並沒有這樣做，只是在家中拍曲，很少在社會上參加曲社同期活動。他堅持將崑劇做為調節身心的娛樂活動，不想投入太多的精力而影響他的企業經營。但是在崑劇傳習所開辦後，他的想法有所改變，

認為應該為崑劇的保存與發展多做一些貢獻。組織曲社，經常舉辦拍曲活動，提高人們對普及崑曲的興趣，也是發展崑劇的重要一環。然而參加他人組織的曲社，活動時間、地點都很不自由，不能根據自己的需要來安排；何況自己所辦的企業中，特別是紗布交易所及銀行中的白領職員，在他的影響下有的也喜愛上了崑曲，他們希望藕初建立一個以穆氏企業為主體的曲社，以此來推動崑曲的普及。藕初考慮再三，同意由他出面組織一個曲社。但他十分清楚，辦曲社光靠企業中的職員是不行的，還需要社會上的著名曲家的支持，因此他聯絡了謝繩祖、徐凌雲、俞振飛、殷震賢、項馨吾等人，將自己的意圖告訴他們，希望得到他們的支持。海上曲家聽說藕初要建立曲社，紛紛積極響應。這個曲社起什麼名稱？他想到了自己的老師、曲壇匠俞粟廬，是他攜著自己的手步入崑曲殿堂的，是積極幫助創辦崑劇傳習所，使崑劇事業傳薪不息，粟廬老的人品與藝品均是可圈可點，德藝雙馨，道高望重。對此藕初是推崇備至的，便決定取「粟」字為新建的曲社名，意為弘揚粟廬老幾十年來對崑曲孜孜不倦地追求的精神，將中國藝術瑰寶崑曲代代相傳下去。

在穆藕初的積極籌備下，海上曲家夢寐以求的新曲社粟社，於民國十一年（一九二二）農曆正月初一（陽曆一月十八日）正式成立，並舉辦慶祝活動。在成立前，藕初請王慕喆、

<div style="float:left">

107

偉杰注：日期誤。粟社成立日期為一九二二年二月二十一日（農曆正月二十五日）。據沈彝如《傳聲雜記》（沈時任穆氏「曲務書記」）手稿現藏沈淪翔處正月二十五日記「至德大批發所內粟社赴宴。是晚開會推舉穆藕初臨時主席，報告該會經過情形及更組約章，積極進行。公推職員如下：正社長穆藕初君，副社長謝繩祖君，研究
</div>

250

項遠村、袁安圃等人起草了粟社簡章，在曲社成立二週年紀念時發表於《申報》，章程為：

旨趣：研究崑曲，講求音律。

社員：凡擅崑曲贊同本社旨趣者，得社員二人介紹，經多數認可，得入社為社員；工於崑曲著有聲望者，經社員多數同意，得推為名譽會員。

職員：社長副社長各一人，文牘二人，會計一人，庶務二人。曲務主任二人，均由社員投票選舉之。一年一任；名譽社長一人，由發起人公推。

集會每月集奏一次，其日期及地點，由職員會定之，先期分送通告；集奏曲目，秩序由曲務主任支配之，集奏規約另訂。

經費：社員應納常年社費二十四元，分兩期繳納；新社員應納入社費十元，於入社之日繳納，並繳本期社費；名譽社員納費不在此限；前項收入，充每月集奏及其他一切開支之用。

出社：有左列情形之一者，其規約及經費另訂之。

研究：本社酌設研究部，經職員會提出，社員多數贊同後，應令出社：一、久不到社，認為不合本社旨趣者；二、品行不正，認為有妨本社名譽者。

部正主任叟九組，副主任俞振飛君，書記王慕喆君，庶務楊習賢。社員資格討論甚久，決議新拍曲者入研究部，俟有成績得多數社員公認為合格，方稱本社社員……」

附則，本修正簡章，自甲子歲正月起實行，本簡章經社社員二人以上提議多數人認可，得修正之。[108]

這個章程以賡春、平聲等曲社的規章為基礎，參照了穆氏企業的相關規章條教制定而成，條理清晰，敘述周詳，語簡易賅。成立該曲社宗旨：研究崑曲，講究音律，聲明不是以習曲、唱曲為主要目的；崑曲的研究也不以舞台表演為重點，而是追求音律的規範，與一般曲社的宗旨不相牟合。曲社以研究為主，這個主意顯然是受了吳梅、俞粟廬的影響。吳梅向來主張曲社不僅僅是習曲、唱曲的組織，還要進行研究活動。他提倡研究曲家，在《曲學通論・自敘》[109]中說：「樂府亡而詞興，詞亡而曲作。金元之間，作者至富，大率假仙佛任俠里巷男女之辭，以舒其抑塞磊落不平之氣。適溫州、海鹽、崑山諸調繼起，南聲靡靡，幾至充棟。其間宮調之正犯、南北之配合，科介節拍，清濁陰陽。咸有定律，不可假借。即深於此道者，一或不慎，輒逸繩尺，此道易是哉。……又自遜清以來，歌者不知音，文人不知律，作家不知譜，正始日遠，樂曠難期。」吳梅認為自清代以降，曲學不振，正始日遠，作者不知譜，歌者不知律，如此發展下去，難期振興。如何糾正這種狀況呢？他認為：一是集古人研究成果，彙編成書，以示規範；一是筆墨不能表達的口耳之間的作詞選譜的經驗，則透

108 見《申報》，一九二四年一月三十一日，《粟社新聞》。

109 王衛民：《吳梅戲曲論文集》，中國戲劇出版社，一九八三年版，二五九頁。

過唱曲實踐來解決，並在實踐中總結出相關的理論。這兩條經驗可以通過曲社的活動加以實施。

至於崑曲研究，當然有許多的事可做，在千頭萬緒之中，吳梅認為以音律為要。他說：

「詩古文辭，專在氣韻風骨，世之治此者，求其工穩。……曲則不然，平仄四聲而外，須注意於清濁高下，字之宜陰者，不可填作陽聲；字之宜陽者，不可填作陰聲。況曲牌之明，多至數百，……則曲牌之聲，亦分苦樂哀悅之致，作者需就劇中之離合悅樂，而定一諸宮，然後再取一宮中曲牌，聯為一套，是入手之始。分宮配角，已然費苦心矣。乃套數既定，則須議字格，……至於用詞，尤宜謹嚴。」[110]這些唱曲需知，對於清唱的曲家來說尤為重要，因為清客主要是唱曲，演戲只是偶而為之，因此唱曲須知中有關音律問題，不得不需研究掌握。俞粟廬也十分重視音律的研究，他在《度曲芻言》中也有精闢之論。粟社既宗吳梅、俞粟廬的理念，提倡研究崑曲重在音律，則完全是順理成章之事。

關於社員的義務、職責與權力，章程中也有相應的規定，且比較嚴格。如社員入社，有二人介紹外，還許經過多數認可，這就使庸人之輩或投機取巧者想入社而不能，保持了曲社的素質與純潔。曲社設有名譽社員，照顧一些資深而已年齡偏大，或學問至深而又時間較少不常參加活動的曲家，如吳梅、俞粟廬等人。由這些名譽社員作為曲社顧問，曲社的聲望也

就提高了許多。

曲社的經費。社員每年要交納社費二十四元，新社員還需繳納入社費十元。所收的費

用，相當於一個文職人員的月薪。前已提及，俞振飛於一九二〇年秋至上海紗布交易所當文

書，此項工作還是穆藕初給安排的，月薪才十六元。可見加入粟社的社員不僅曲技要高，並

且經濟上也要有一定實力。至於振飛的入社，藕初自然會作適當安排照顧。

粟社的社員有一部分是穆藕初企業中的職員，藕初讓職員參加曲社，也是一種感情聯

絡，通過習曲團結職員。同時也吸收了滬上的名曲家，藕初藉此提高曲社的知名度。曲社

成立之初為四十人，後來雖有增減，但大體保持在這個數字上。先後加入粟社的名曲家有王

慕喆、項遠村、袁安圃、項馨吾、殷震賢、張某良、李式安、朱杏農、江紫來、徐鏡清、陳

鳳鳴、徐菊生、劉簡齋、潘祥生、凌芝舫、王堯民、張玉笙、張石如、沈夢伯、吳瑤山、石

賡麟、鄭耕莘、呂一琴、張寶鑑、徐叔理、王立方、徐鶴盤、徐韶九、徐子權、吳樂三、李

犇岡等人從這個名單[111]中可以看出，參加粟社的社員不僅有滬上的曲家，還有來自蘇州的李式

安、徐鏡清等人，與崑劇保存社一樣，不偏限於上海一地，不知什麼原因，與穆藕初知交的

張紫東及貝晉眉沒有參加這個組織。

111 名單參考唐葆祥《俞振飛傳》，二五—二七頁。

曲社一致推選穆藕初任會長，謝繩祖任副會長，徐凌雲、俞振飛為曲務主任，王慕詰、項遠村為文牘（相當於秘書），名譽社長俞粟廬。成立二週年時，以上幹部全部留任，沒有變動。

曲社每月舉行同期活動，聘請笛師趙桐壽（阿四）撕笛。舉辦同期時，俞粟廬自蘇州趕來上海，指導社員唱曲。由於粟廬老的親自授受，社員唱曲水平有很大的提高。粟廬老在民國十二年（一九二三）寫信給他的五徒俞建侯說：「項馨吾唱曲勤學殊甚，未及三年，口齒已有勁，一切唱法，亦有所得，滬上粟社中將來可出數人。」[112]其中項馨吾、謝繩祖、殷震賢等，一直跟隨粟廬老習曲，且又認真訓練，他們的唱曲水平，在上海被公認為第一流的。馨吾參加粟社後，習曲更是刻苦，進步較他人為快，受到粟廬老的讚揚。

曲社活動安排，由曲務主任負責，徐凌雲、俞振飛擔負起同期、會串等活動的組織工作，曲社實際上由他們兩人擔綱。在成立二週年之際，於徐園舉行了紀念活動，社員們聚集在一起，引吭高歌，盡情歡唱。一九二四年八月後，因軍閥戰爭，停止集會兩期，後來局勢平靜，借凌雲台灣路私邸重又舉行同期活動。[113]民國十四年（一九二五），穆藕初的企業開始走下坡路，出現不景氣狀況。為處理各種債務及人事糾紛，忙得他徹夜難眠，自此他就很少參加粟社活動。民國十五年（一九二六）他離開上海，出任中央政府要職，不再過問粟社之

112 引文同上。

113 見《申報》，一九二四年十一月三十日。

事，粟社也因藕初的離去而解散。粟社自它創辦至散伙，實際上只有四年的時間。雖然時間不長，但他在曲壇中的影響並不亞於成立於清末的賡春、平聲兩大曲社，在曲友中的號召力也是相當大的。俞振飛不僅在當年以當上曲務主任為榮，後來至晚年也經常與人談起這段歷史，回味無窮。

六、重慶唱曲活動

穆藕初在抗日戰爭期間，隨當時的國民黨中央政府去了重慶，在那裡度過了他人生的最後一站。對他來說，重慶的生活是艱難的，無論是事業發展與物質享受，在那裡度過了他人生的最與上海時期相比。但他又是幸運的，畢竟是作為政府官員遷入重慶的，生活待遇有一定保障，並且由於兼職，收入較一般公職人員多。雖然山城的生活較清苦，但較之中下層官吏與一般百姓來說，卻要好得多了。在抗日戰爭快要結束，光明即將來臨之際，他被診斷患了腸癌，終於不治，於一九四三年九月十九日在重慶寓所中逝世。

他的腸癌追根溯源，當始於民國十年（一九二一）的那次痢疾。因腹瀉得很厲害，初看中醫，配了中藥，他問醫生，飲食方面要注意些什麼？醫生對他說，照吃不誤，諺謂：「吃不煞的痢疾」，所謂以毒攻毒，病情自然會痊癒。他照醫生的話去做了，結果是病情加重，病得更厲害，後來看西醫也無效，不得已住進一家醫院治療。按照當時西醫治療痢疾的作

法，要進行洗腸，由於醫務人員的不負責，洗腸用的水，一會兒是涼的，一會兒是熱的，涼是冰冷冰冷的涼，熱又是滾燙滾燙的熱，刺激腸胃，使穆受不了。醫院的伙食又是差得令人吃驚，菜花湯以及其他調味的佐食品，「竟均有油沃出，余初不知油膩之應忌，放膽食之，病勢逐漸加重。」雖然後來經德國名醫牛惠生的治療，病情得到了控制，以後也很少復發，但已埋下了隱患，晚年腸癌不能說與那次痢疾的誤診沒有關係。[114]

重慶當時是國民黨中央政府的陪都，為抗日戰爭期間中國政治、經濟、文化的中心，成為人文薈萃之所。崑曲方面也有不少行家匯集山城。倪傳鉞在一九三七年上海「八一三」事件發生不久，就來到重慶，在四川絲綢公司任職，姚傳薌也在重慶尋到了工作，邵傳鏞一度也在傳鉞所在的絲綢公司幹事（後來又回到上海）。至於在重慶的京（南京）滬曲家更多，項遠村、項馨吾昆仲、丁趾祥、張充和、張允和姊妹及甘貢三等都遷居這裡，重慶曲壇頓時熱鬧起來。朱太痴《崑曲在重慶》云：「於是有諳於斯道者，相與糾集同志，組織曲社，於公餘之暇，迭相唱和，以為斯道於不墜，其盛事也。最初有渝社之組織，民三十年改組為重慶曲社，網羅群彥，一時稱盛，除按月舉行同期雅集外，並會在國泰劇院、銀行俱樂部、江蘇同鄉會等地幾度公演，於四方多難聲中，得聞鈞天大雅奏，殊屬難能可貴，故每次吹弄，頗博得好譽焉。」[115]

[114] 見《藕初五十自述》，上海古籍出版社，一五七頁。
[115] 載《申報》一九四六年五月二十六日。

崑曲何時傳入四川？說法不一，較為普遍的一種說法是，清同治年間（一八六二至一八

七四）四川總督吳棠，從蘇州招來崑曲佳伶十餘人，組成舒頤班在蜀演出。民國初期該班解

體，有的藝人加入川班；受四川方言影響，道白由蘇白變成川白，蘇崑變成川崑。業餘曲社[116]

始於何時不詳，但民國初期應有拍曲活動。渝社是今知的重慶三十年代建立的曲社，社員多

是當地人。民國三十年（一九四一）改組為重慶曲社，吸收了南京、上海等地居渝的曲家參

加。民國三十一年（一九四二），曾邀請俞振飛、朱傳茗至渝會串公演，推動了重慶崑曲的

發展。在抗戰最艱難的時候，山城傳聞「鈞天大雅」之聲，給這裡文化生活吹來一股清風，

「殊屬難能可貴」。

重慶曲社始由穆藕初出面組織的，具體由范崇實、何靜源二位負責，此二人皆為四川

人，「經營實業，有聲於時」。他們與穆一樣，公幹之餘，唱曲自娛，「且雅有藝聞，因戲

曲成癖乃潛心學習，歷數年而藝大成。」[117]范崇實工老生，何靜源善演冠生，「雖音吐為方音

所囿，而口勁老練，無殊老曲家。」參加曲社的曲家有項遠村、項馨吾、張充和、張允和、

徐炎之、張傳薌、丁趾祥、錢一羽、沈可莊、甘貢三、王道之、王子健等。駐社曲

師倪傳鉞、姚傳薌。從曲友、曲師名單來看，重慶曲社其實力不亞於南京、上海任何一個

曲社。曲社成立後，「風聲所播，篤學君子，名門閨秀，踵門來學者，頗不乏其人，不及備

117　116

見同前　參見《中國戲曲劇種大辭典》，一九九五年版，一四二三頁。

數，以故抗戰八年間，陪都首善之區，崑曲亦曾不脛而走，成為一時風尚。」這諸多成績雖然出於曲社諸位社友的努力，但穆藕初的倡導之功不可抹殺。

藕初到重慶後，兼職過多，工作繁忙身心感到十分疲憊，於是在家唱曲，藉以調節身心。家中拍曲，穆夫人與女兒給他配戲，很少請曲家來府中，但有二個人他是必需要請的，就是由他培養出來的傳字輩演員倪傳鉞、姚傳薌，由學生為老師撝笛、拍曲。就傳鉞、傳薌來說，是應盡的責職與義務，老師花了那麼多錢將他們培養成身懷絕技的崑曲棟樑，為老師吹笛那是天經地義的事，這也是報答老師的恩情。對穆藕初來說，他在上海最知心的曲家如徐凌雲、俞振飛、謝繩祖等都不在重慶。在山城最親近的就算傳字輩二個演員，他們是由他栽培的學生，請他們來一邊唱曲，一邊敘舊，給他生活增添許多樂趣。他依舊關心著崑劇的現狀，從傳鉞、傳薌那裡了解到仙霓社的情況，由於戰爭原因，崑劇又要面臨廣陵散了，此刻他在重慶鞭長莫及，即使在上海，他也沒有過去那樣精力與實力，去扶植仙霓社，使其免遭消亡之災。此刻藕初所能做的。是在重慶支持業餘曲社的唱曲活動。他經常邀約曲家們碰頭，幫助他們改組渝社，建立重慶曲社，積極吸引年輕人參加。所以《崑曲在重慶》文中說：「至曲壇人物，則實業家穆藕初以此道中斫輪老手，提挈後進。興致不減當年，惜旋以癌症不起。陪都曲友有木壞山穨之之感。」從這段話中可以知道穆藕初對重慶崑曲發展所起的作用。二十年代時，藕初在上海被稱為曲壇新手，現被認為是「此道中斫輪老手」，經過二十年的變化，他已從一位新手演變為一個行家。在山城他依舊像以前在上海一樣，積極提

攜後進，興致不減當年，但現在所培養的後進，不是專業演員，而是唱曲的曲友。他努力做的是崑曲的普及工作，使廣大的重慶青年了解崑曲，習唱崑曲，使崑曲在渝州有民眾基礎。

然而當藕初一病不起。山城的曲友一下子沒有了方向感，好像一座高樓大廈要倒塌的那樣，不知如何為好。可見在重慶曲壇，藕初是位舉足輕重的人物。

在扶植重慶曲壇的同時，他依然思念著上海曲壇，傳字輩的演員們及眾多的曲家們，使他不能忘懷。在他逝世前，還向項遠村建議，抗戰勝利後回到上海，建立一所崑曲小劇場，專門演出崑曲。[118]

抗戰勝利後，滯留重慶的上海曲友紛紛回到了黃浦江畔，使寂寞多時的上海曲壇重又迴響起金樽檀板之聲。而此時，穆藕初身影與聲音不僅在重慶，並且在他的家鄉上海再也見不到和聽不到了，令傳字輩演員及曲家們無限惆悵。

見穆清瑤《愛國實業家戲曲活動家穆藕初先生》。

第五章

穆藕初與現代社會

一、與吳梅、俞氏父子的關係

穆藕初雖然是一個新型的現代派民族資本家（或稱之為新生代資本家），留過學，吃過洋麵包，能說一口流利的英語，但他對中國傳統文化有著深厚的感情。他自小讀私塾，有著相當紮實的國文基礎；成年後對中國傳統文化感興趣。從美國歸來後，他交的朋友雖以企業家為主，但也有不少文化人，新文化運動方面有蔣夢麟、胡適之、馬寅初等，也有舊派（傳統意義上）的文化人，如吳梅、馮超然、吳湖帆、俞粟廬等。與蔣、胡等人的接觸，主要是因為捐助北京大學學子留學美國，選派留學生時而發生的交往，更多是場面上的應酬。相反與舊派文人的友誼就要深得多，他把他們引為知己、老師，敬重他們，關心他們，並且主動幫助解決他們的困難。因為舊派文人在新文化運動的衝擊下，有的不能適應形勢，精神壓力很大；有的因為政治經濟體制的變化，失去昔日依託，經濟上發生困難，藕初對他們之中的一些人給以資助。當然在培養年輕人方面，更多地幫助他們出國留學，讓他們學習西方先進科學技術與文明，學成歸來後投身於振興祖國的事業。弘揚傳統與振興國家並不矛盾，是一個問題的兩個方面，都反映了藕初的社會責任。

民國九年（一九二〇）五月，他趁徐世昌召他去北京的機會，專程赴北京大學拜訪了吳梅。當時他任名譽實業顧問，作為總統的徐世昌想聽聽他的實業救國的主張。他到了北

京更多地是與北大的教授們待在一起，討論派遣留學生赴美事宜。他向蔣夢麟打聽到了吳梅的情況，便來到吳梅在北大的住所。吳梅在北大教授詞曲課程，是繼王國維後的首屆一指的曲學大師，享有盛名。兩人一見如故，交談十分親切。藕初對吳梅的了解，是通過俞粟廬與張紫東，粟廬老與紫東向他介紹了吳梅對詞曲研究方面的造詣，使他對這位大師心儀已久。當他見到吳梅後，聽了大師的高論，感到他德藝雙馨，學問博宏，只恨自己相識太晚。他們一起談了振興崑曲的問題，並討論了為俞粟廬出版崑曲唱片事。返滬後，吳梅的身影在他腦海中久久不能離去，他寫了一封信給大師：

此次到京，期至急促，乃天假之緣，得親道貌，私衷慶幸，莫可名言。先生德學雙萃，造詣深邃，於發揚國學，披進後起之至意，至誠摯，至謙抑，至慷爽，風塵中所罕覯。昔賢相見恨晚之語，不啻為此次展拜我詞學大家作也。當時時間雖至有限，而殷殷指示之雅意，則至無限，殊令人一返念間，覺此情景，宛為歷歷當前？張君紫東之書，蒙先生及劉鳳翁慨任校正，嘉惠來者，俾不絕如縷之韻學，光昌有日。當此新舊學問發揮光大，相互爭存之日，得一代名賢起任提挈，歡慰正無限量。俞君粟廬因同人之堅請，遂下榻於弟處，晨夕盤桓，清興濃郁，實為一時勝事。粟先生因二公慨任校正，大發佛學家見聞隨喜意願，分任其勞，俟與紫東先生接洽後，即當以速進行。崑曲收入留聲唱片，以廣流通一節，

歲尾年當，當可實行也。[119]

從字裡行間可以看出，藕初對吳梅推崇備至。

民國十年（一九二一）秋季，由穆藕初等創辦的崑劇傳習所在蘇州開辦，藕初將這一消息告訴吳梅，吳梅十分高興，以為崑劇事業後繼有人。一說吳梅出任崑劇傳習所的董事，但吳梅的著述與日記中並無記載。[120]但也不排除藕初請他當顧問，為培養新一代崑劇演員計獻策的可能。吳梅積極支持穆的振興崑劇事業，民國十一年（一九二二），由藕初等組織的崑劇保存社，在夏令匹克戲院舉辦江浙滬曲家會串公演，吳梅特地應邀從北京趕至上海觀看演出，並連續在《申報》發表《觀崑劇保存社會串感言（一）（二）（三）》（續評第二日）四篇文章，在滬上引起強烈反響。他對穆在會串中演出的劇目，作了積極的評價。可以說吳梅是穆藕初的良師益友。

穆藕初由俞粟廬介紹，結識了吳梅，又通過吳梅，進一步了解粟廬老，使他對粟廬老更懷崇敬之心。俞粟廬雖是一個舊派文人，但他對上海企業家習唱崑曲卻是熱情支持，當藕初拜他為師時，他欣然允諾，當時藕初已經四十餘歲了。對這位實業界鉅子，粟廬老並不因為他有錢，年齡大而有絲毫的遷就，他像教授其他學生一樣對待藕初，凡學得不好，同樣會遭

119 見《穆藕初文集》，二七三頁。
120 詳見拙作《穆藕初與崑劇傳習所》，載《渝州藝譚》，一九九八年第三期。

到他的訓斥，而藕初並不見恨，認為這是老師對他嚴格要求。粟盧老師長藕初三十歲，時已

七十出頭，是一位慈祥而又不苟言笑的長者。藕初對父輩那樣的長者向來十分的尊重，更

何況粟盧老學富五車，對崑曲有專長，被世人譽為曲壇宗匠，因此對他也就更肅然起敬了。

為了習曲，穆經常到蘇州請粟盧老教唱，因粟盧老年邁，不能讓他往返蘇滬之間而在途中奔

跑，藕初寧願自己辛苦一點，工作稍空時乘火車或開著自備車去蘇州。他到蘇州一般住在張

紫東家，紫東是蘇州的望族，房子比較大，條件也好，藕初住在他家裡很感方便，粟盧老就

上紫東家教藕初唱曲。

一次藕初習曲「一字半音未妥」，遭到粟盧老的「拍桌呵責」，紫東感到粟盧老太苛刻

了，而藕初「未以為憾，唯唯是命」，直至練到粟盧老滿意為止。[121] 事後粟盧老也不感到自己

有什麼不對。

穆藕初的工作越來越忙，去蘇州習曲的機會也越來越少，而粟盧老也因年邁體弱，很

少至上海，這樣兩人面對面地教唱存在著一定困難。但是藕初習曲的興致不減，仍希望粟

盧能給他指導。粟盧老盛情難卻，於民國九年（一九二〇）夏，攜振飛，隨藕初等人一起

上杭州靈隱韜盦，邊避暑邊拍曲。為了解決藕初習曲問題，粟盧老想出了一個辦法，讓其

子振飛常住上海教藕初唱曲。粟盧老對穆說：「犬子振飛已學了兩百多齣戲，常演的唱段

121
見俞振飛《穆藕初先生與崑曲》。

與折子戲都會，倃可以教倷，每隔一段時間，我會來上海看倷學唱的情況。」藕初知道振飛拍曲的水平，在年青之中鶴立雞群，且有乃父之風。藕初問他：「你願意常住上海，教我唱曲嗎？」振飛點頭表示同意。

俞粟盧深知上海是個商業都市，什麼都要錢。振飛在上海生活開銷一定會很大，而教曲卻是業餘的，收入有限，不是長久之計；況且每天教曲僅二、三個小時，其餘時間無所事事，容易沾染到社會上的不良風氣，上海的社會不像蘇州，各種勢力都有，要學壞也很快。他希望振飛在上海有個正常工作，收入穩定，生活也有保障，在上海也可以立腳，最好學一門技術，不至在上海虛度時光。粟盧老將自己的心思告訴藕初，藕初聽後回答：「這好辦，就在我的公司裡找一個職位，邊工作邊教曲，您老盡可放心。」沒過多久，藕初給俞振飛在上海紗布交易所中安排了一個工作，做文書，這是閒差，每天坐在寫字間（辦公室）裡抄抄文書，事體不多。藕初知道，振飛雖然年輕，但做事認真，並且心細，字也寫得漂亮，做文書對他來說最合適不過了。

這年秋天的一個早上，「蘇州獅林寺巷（俞家已從壙林搬遷至此）俞氏門口，一輛敞篷的馬車停靠著，車夫正幫雇主拎著一隻不大的藤箱，走出黑大門。跟著出來的一位青年人就是俞振飛。他今年十九歲，已經長成一米八十的個頭，出落得英俊瀟灑，與年輕時候的俞粟盧一模一樣。今天他要離開家門，獨自一人到上海去謀生了。他的心情是十分興奮

的，就像雛鷹離巢，決心在藍天白雲裡展翅飛翔，搏擊一番⋯⋯。」[122]從此俞振飛揭開了他人生新的一頁。

我們提出這樣的假設：如果俞振飛與其父親一樣，長期住在蘇州，沒有與穆藕初交往的歷史，那末他就不可能接受上海這個大都市的薰陶，也就沒有機會參與崑劇傳習所的創辦活動，也就不可能成為維崑公司的經理；更不能成為二、三十年代上海曲壇的中堅力量；當然也不會下海，成為京崑兼演的兩棲演員，也不可能結識京劇泰斗梅蘭芳、程硯秋參加他們的演出活動，最後也不可能成為藝術大師，一代宗匠。他或許與張紫東、貝晉眉、徐鏡清那樣，成為蘇州著名的曲家，唱唱曲，串串戲，當個小文人或小老闆之類。長年過著平淡無奇的生活。這一種假設，當然歷史並不存在的假設，發生的事情就是歷史，沒有發生的事就不是歷史，因此也就不存在。但是已經發生的歷史告訴我們，俞振飛的傳奇式生活，及他最終能成為藝術大師，可以說是穆藕初給他創造了條件，沒有藕初給他提供發展機會，就沒有後來的俞振飛的一切。振飛是十分清楚這一點的，在他晚年，經他授意下由唐葆祥撰寫的《俞振飛傳》中，專門列了一章即第二章《雛鷹初飛》記述振飛接受穆藕初幫助的具體經過，並表達他對穆的感謝和敬意。

[122] 見唐葆祥《俞振飛傳》，二〇頁。

上海紗布交易所離穆藕初府第不遠，這樣藕初可以照顧振飛，振飛至穆家教曲也方便些。文書（現在稱秘書）的工作無非是抄抄寫寫，來往的信件與文件並不太多，因此工作量很輕，振飛也有更多時間來教曲、拍曲，這是藕初為照顧他，有意做出這樣的安排。為讓振飛生活方便，還專門為他安置一間十來平方米的亭子間，就在交易所的附近。俞粟廬來上海探望兒子，也就住在亭子間中，再也不用犯愁尋找落腳的地方。

藕初習曲時間是固定的，即「每天早晨，在自己的住所由笛師伴奏，唱上一個小時，中午稍稍睡一會，就到俞振飛的住所，由俞振飛教一小時曲子。」[123]穆原先請的笛師嚴蓮生已離去，此刻為他吹笛的事小堂名出身的笛師金壽生（非傳字輩學員），他的吹笛水平並不亞於嚴，在上海也很有聲望。學了一段時間後，藕初已會唱不少折子戲中的片段，於是由金壽生攝笛，俞振飛擊拍，「被晨夕興至，隨時與家人共唱，以為天倫之樂，殆無有逾於此者。」[124]俞振飛成為藕初乃至穆府生活中不可或缺的成員。

振飛教穆的第一齣戲，是《西樓記·玩箋》，他經常在宴請中引吭高歌此戲。《西樓記》傳奇，清初袁于令撰。演于叔夜與蘇州名妓穆素徽相戀，卻不料遭于父的反對。素徽寄居杭州，宰相子池同見其貌美欲逼其從嫁，素徽抗婚。俠客胥表仗義相助，以己小妾代嫁池同，救出素徽，讓其與叔夜相會，池同也因作惡多端被胥表處死。《玩箋》是該傳奇

123 見同上，一一六頁。
124 見同上，二二頁。

268

的一折，敘素徽被逐，叔夜相思成疾，於病榻無聊之間，翻看素徽描摩的書楷，情思重又湧上心頭，不覺悲傷，於愁悶中昏睡，夢中尋訪西樓。《玩箋》又名《錯夢》，是巾生獨腳戲。戲中【二郎神慢】「心驚顫」曲，描摩了于叔夜對素徽的綣綣之情，意切情真，十分感人。《西樓記》在清代為崑劇藝人廣為傳唱，江浙地區上至卿相，下至轎夫，皆有通曉劇中人物及曲詞的人。光緒年間，上海三雅園上演《西樓記》折子《樓會》、《拆書》、《玩箋》等，受到歡迎。此劇為沈月泉的拿手劇目，穆藕初學唱此戲，顯然是沈的推薦，演于叔夜（小生）。戲中的曲牌由俞振飛教授，身段動作由沈排練。藕初向振飛學此戲時，已過不惑之年，如前所述，因年齡偏大，習唱十分吃力，故振飛在回憶穆唱曲情景時說：「顧先生習曲已屬不惑之年，口齒嗓音稍欠圓轉。且嗓患緊細，缺乏亮音，嘗請牛惠生醫師治之，故其引吭高歌前，必以噴霧器射治聲帶。」[125]又因為眼睛患疾，「按板之艱於勻準，覓致西樂拍子機，至諸案頭，以助按拍。」唱曲前要用噴霧器治療聲帶，又因眼疾，看不清曲譜上所註的板眼，不得不購置拍子機，幫助節拍，可見藕初學曲之不易。唱曲於長三眼最難掌握，因為長三眼要求較嚴，唱曲字須平勻外，還須根據劇情變化，身段轉換，做出應板快慢的演變，有三眼轉一眼者，有教板接上板者，各板中伸縮變化之能事。這種變化對初習唱曲者來說，無疑是畏途。藕初也然如此，但他知難而進，在振飛指

[125] 見上，同一一六頁。

導下，經過多次磨練，最後攻克難關，熟練吟唱。這其中當然主要是藕初的毅力，但是振飛的指導、教授功不可沒。

穆藕初對吳梅、俞粟廬的尊敬，還在於他們的澹泊名利的品質。藕初是企業家，商場中的爾虞我詐的競爭，勾心鬥角的矛盾，使他感到人心的險惡及世事變動之不可測。他在《藕初五十自述》中說：「一事業動與社會上其他事業發生繁複之關係，而余之時間與精神因一事業與他事業繁複關係上，逐日消耗者亦不在少數。心力之分用，為立腳事業而起之繁複之應付；事業之隆替，隨全球大勢而起浩大之變化。此中甘苦，余甚了了，……。事業上無形之暗礁由此伏，紡織界不幸之命運由此來矣。」聯繫到他所辦的企業，更是感慨萬千：「當紗廠之方盛也，年有盈餘，股東對余之恭而且敬，實不能以言語形容；及至紗布衰落，余所身受不堪之景況，雖馨南山之竹，不足以描寫其萬一。余向不慣於諂媚，兢兢自矢，不取非義之財以自肥，安肯奴顏婢膝為口腹計，為營私舞弊自利計而諂事他人？以故無意中開罪於股東亦在所不免。」雖然，穆在與吳梅、俞粟廬接觸之際，他的事業正處於顛峰時期，紗廠運轉情況良好，交易所與銀行也未出現重大問題。但在董事會和股東會中也產生裂痕，矛盾不可避免，特別在鄭州豫豐紗廠的投資上分歧不小，這種有形無形的礁石在航運中時而出現，他感到商戰之激烈。因此當他見到吳梅、俞粟廬只顧學

270

問、藝術，而不為金錢驅動的高風亮節，感到人間也有真情在，他被這種傳統文人氣節深深感動了。回過頭來看他公司中的某些董事、股東，又是那麼的自私、渺小。

二、與徐凌雲之比較

徐凌雲（一八八五至一九六五）是本世紀滬上最有名望的崑劇活動家之一，說起他，江浙滬曲壇幾乎無人不曉。徐字文傑，別號暮煙主人，浙江海寧人。出身富室，父棣山（鴻達），在滬經商發跡，築徐園（又名雙清別墅），後由凌雲繼承，並擴大了面積。該園為營業性私家花園，有草堂春宴、寄樓聽雨、曲榭觀魚、畫橋垂釣、笠亭閑話、長廊覓句、柳谷聞蟬、桐蔭對奕、蕭齋讀畫、仙館評梅、平台遠眺、盤谷鳴琴十二景點，園中花竹幽深，布置精雅。並建有十二樓，飛簷走壁，古色古香。其他園景建築有鴻印軒、東墅、蘭言堂、煙波畫船、迴廊、假山、又一村等，鴻印軒為三開間大廳，軒爽醒豁，窗明几淨，陳設雅潔。為吸引遊客，園中還開辦餐飲、娛樂服務，定期舉辦賞花會。設有劇場，聘請滬上著名京崑劇演員粉墨登場，崑劇大雅班、全福班均在此獻過技，崑劇名旦周鳳林也在這裡演過戲，並充任徐棣山父子的拍曲先生，清客與曲社也常借徐園作爺台客串。光緒十五年（一八八九），滬上曲家在徐園會串公演，劇目有《絮閣》、《八陽》等，當時有報章記載曰：「名士、名妓，熟習音律，又有琴瑟相伴，妙音傳出，倍覺宛曼

悅耳。」[127]徐凌雲聽說穆藕初要創辦崑劇傳習所，提議辦在徐園中。從住房、排練條件看，完全可以在徐園開辦崑劇傳習所，但是藕初沒有同意，這其中主要原因前已談到，他不想在上海開辦這樣的崑劇傳習所，因此凌雲的提議便沒有實施。然而藕初還是充分考慮到凌雲的想法，便讓傳習所學員的實習演出盡可能放在徐園內進行。

傳字輩學員出科時，於民國十三年（一九二四）五月間的匯報演出就是在徐園中進行的。民國十五年（一九二六）年初的傳字輩學員畢業獻演，也是安排在徐園之中。《申報》刊文記載了這次演出的盛況：「崑劇傳習所元旦起，借座徐園開園以來，不因天氣關係而減少觀眾，足見崑劇高雅，以為一般人所注意。茲聞該所於初六日，准排明末故事《鐵冠圖》，其中節目，有《探山》、《營哄》、《捉闖》、《借餉》、《步戰》、《拜懇》、《別母》、《撞鐘》、《分宮》、《守門》、《殺監》、《刺虎》等十四齣，有文有武，情節緊湊。並殿以朱傳茗、張傳芳之雙演《思凡》，如是好戲盛觀可卜。」[128]可見徐園因為上演了傳字輩學員的崑劇而喧鬧起來，成為文人雅士薈集之地；傳字輩學員也由於在徐園演出，擴大了影響，並結識了上海曲界的不少朋友。

徐凌雲並沒有留過學，但他受過良好的教育，也有扎實的古文基礎，所以他在九歲學唱崑曲時，就沒有遇到太大的困難。長大後父親讓他經商，主營絲綢公司，父親去世留給他一

127 見《上海園林志》第一篇《私園、寺園》，內部稿，一九九七年六月。

128 見《申報》一九七二年二月十七日《崑劇排演全本〈鐵冠圖〉》。

批股票，足夠他經商需要和日後的生活。但他與乃兄冠雲不同，他喜好唱曲，幾乎達到入迷的程度，沒有心思經營實業。冠雲的企業越搞越好，而他卻越用越少，後來不得不變賣徐園家產。五十年代後一度為上海戲曲學校崑劇班教師。

徐凌雲還在兒童時，就由他父親抱著聽唱曲子。九歲時正式學唱崑曲，其父先後聘請周鳳林、邱鳳翔、陸壽卿、沈月泉、沈斌泉等名家來徐園執教。凌雲學戲不分行當，什麼都唱，生旦淨丑行行精當，戲路較寬，尤善身架繁重的工架劇，有「徐家做，俞家唱」之說，徐家指徐凌雲，俞家指俞振飛，代表劇目有《安天會》、《蘆花蕩》及《嫁妹》、《跪池》等。著名戲曲史家趙景深稱讚他的表演「恰到好處，不瘟不火」。[129]

年輕時的徐凌雲確實很神氣，大少爺氣派，花錢如流水，為人慷慨，誰有困難找他，總會得到他的幫助，特別是崑曲界中，無論是戲班、藝人及曲友，他都見義勇為，拔刀相助。浙江寧波老慶豐班來上海演出，因上座率不高，回去的盤纏無法解決，他出資解決路費。一九二二年初，全福班老藝人在上海公演，因生意欠佳。竟無回蘇州過年的錢，也是由凌雲組織曲家會串，幫助捐資，才使老藝人脫離困境。至於給傳字輩演員的幫助就更多了，新樂府後期傳字輩演員與老闆嚴惠宇、陶希賢鬧翻，要求獨立自組戲班，在添置衣箱方面，他給以全力支持。他的樂善好施的精神，受到人們的好評，有人贈聯云：「梨園盛讚及時雨，歌榭

[129] 見徐凌雲口述，管際安、陸兼之整理《崑劇表演一得・三集序》，上海文藝出版社，一九六二年一版。

咸推小孟嘗。」將凌雲比喻為「及時雨」、「小孟嘗」。

穆藕初與徐凌雲的關係是不錯的，當年俞粟盧奉藕初之命，前往徐園找凌雲商議崑劇傳習所事，凌雲爽快地回答：「穆先生是行家，他辦崑劇傳習所，我積極支持。」他們的人生經歷雖然不同，但同屬民族資本家，又都喜好崑曲，共通點不少：一、兩人都是實業家，辦過企業，在上海也有一定的影響；二、都有相當的經濟實力，且熱心支持崑劇事業，出錢出力，組織曲社，舉辦會串公演，籌辦崑劇傳習所，培養崑班青年演員，傳字輩演員出科後。積極提供幫助；三、給人幫助，不求報答，盡一份社會責任，都有高尚的品質。

按年齡看，藕初長凌雲九歲，但這並沒有成為他們的代溝，相反共同的喜好，讓他們緊緊地相連在一起。他們兩人是如何相識的呢？穆清瑤在《愛國實業家戲曲活動家穆藕初先生》文中這樣說的：「不過，關於我祖父與崑曲接觸，事實上並非從認識張紫東開始，而是早在張紫東之前與徐凌雲有關。徐凌雲是當時上海崑曲票界的領袖人物，我祖父辦紗廠時與徐是朋友，徐就常常請我祖父到他家裡去聽他唱崑曲。這才發生興趣。」[130] 藕初與凌雲的相識，早在開辦德大紗廠時，因為凌雲也是紡織界人，且長期在上海經營，對滬上紡織業的情況比較熟悉，藕初留學返國，為要在紡織業上打開局面，自然要找一些對上海紡織業熟悉的人瞭解情況，凌雲就是藕初要找的對象。在藕初結識凌雲的時候，凌雲已經是滬上曲界

的領袖人物，極富盛名。藕初到徐園去，經常看到他邀集藝人、曲家在拍曲，耳濡目染開始認識崑曲。不僅如此，凌雲還經常帶她去劇場看全福班藝人的演出。據藕初長子伯華說：

「他（指藕初）的朋友徐凌雲是一位崑曲票友，時常約他去小世界看崑劇約在一九二○年到一九二二年之間。我在《穆藕初與崑劇傳習所》文中說，全福班於二十年代初來上海作公開演出計有二次：「第一次在新舞台及天蟾舞台，時間為民國九年（一九二○）一月及七月演員有吳炳祥、小彩雲、沈盤生、尤順慶、金河慶、陸壽卿等，第二次為民國九年（一九二一）七月，先在小世界，後在世界共和樓，至翌年春正，時間長達半年，演員仍是民國九年來滬的陣營，又增加了小長生等人。」「事實上，全福班於民國九年在新舞台與天蟾舞台的演出，上海曲界已有很多人去觀摩了，人們所以沒有提到這兩個劇場及後來的大世界，是因為全福班在小世界的演出時間較長，人們以小世界的演出來統稱全福班在上海的演出活動，因此人們所說的全福班在小世界演出，也應包括新舞台、天蟾舞台及大世界這些場所。」小世界在這裡是泛指，它涵蓋新舞台等場所。又，大世界共和樓，過去也被人稱作小世界，說在小世界演出，也可以指大世界共和樓。總之，在這一段時間中，徐凌雲經常相約穆藕初去戲院看全福班的崑劇演出。藕初走上愛好崑劇之路，確實與凌雲有

131 見胡忌、劉致中《崑劇發展史》，中國戲劇出版社，一九八九年版六五五頁。

132 見《渝洲藝譚》一九九八年第四期。

很大關係。當然真正將藕初引入崑劇殿堂的人是吳梅、俞粟廬、張紫東等人，前已有述，不再贅敘。

隨著時間的推移，藕初與凌雲的關係越來越密切。崑劇傳習所成立之初，凌雲積極籌款，為辦好傳習所教學提出各種建議，幫助選擇教師，聘請京劇名家前來授戲；藕初在夏令配克戲院江浙滬曲家會串公演，他與俞粟廬同時成為這次活動的主辦者，負責前後台的各項事務，三天中忙得連上台亮相的機會都沒有，他將演出機會讓給了穆藕初與其他人；藕初成立粟社，他與俞振飛任曲部主任；崑劇傳習所學員來滬演出，他提供場地、出借戲衣、提供食宿，做得鞠躬盡瘁，仁至義盡。穆藕初是非常感謝凌雲的幫助的，他認為凌雲是位「俠客」。他們相互支援，相互幫助，表示出對對方的信任和尊重。

當然他們之間的差別也是非常明顯的。藕初出生於一個破落的舊商人，原本富裕的家庭，到其父琢庵時便衰落了。藕初十三歲時因家境困難而輟學，十四歲便去花行當學徒，自此就開始自立的生活。其父去時十七歲，其母因無經濟來源，族中親老欲提供幫助，被藕初謝絕，他回答長輩們說，他與哥哥（恕再）可以用自己的勞動收入來奉養母親。年輕時，不為聲色所動，堅持以事業為重，自學外語。及至中年赴美留學，學成歸國創辦實業，走實業救國道路，後來又在政府中任要職。他始終有人生奮鬥的目標，事業觀念強烈。藕初習崑曲是為了修身養心，並沒有沉醉癡迷於中而不能自拔。工作忙了，他可以不唱曲。對子女教育甚嚴，據倪傳鉞回憶說：「穆先生對其菁、驥兩個兒子，不讓他們接觸崑曲。在重慶時，

每次我去他府上拍曲，菁、驤從不在場，也不去劇場觀戲，所以他們都不熟悉曲社中的曲家。他的女兒偶爾聽聽曲，習唱幾個片段，但也不迷戀。」藕初不讓兒子習曲，是因為他的事業觀的反映，他認為青年人的正途是讀書，創事業，不是玩樂的時候，他自己唱曲也在中年以後，已有了一定的事業。藕初的子女基本上都接受了高等教育，並在各自所從事的事業中有一定的成就。

　　徐凌雲出身於一個財力不斷上升，被滬上商界稱為鉅富的徐氏家庭中，少年時代的生活豐裕優厚，飯來張口，衣來伸手，要甚麼有甚麼。其父棣山為了讓孩子唱曲，請當時最有名的藝人來園中演出、教曲。正當穆藕初輟學去花行當學徒時，凌雲穿著綢緞衣服在徐園劇場中觀看崑劇，其父並給他請來周鳳林、邱鳳翔、沈月泉等崑劇名家教曲。一個為生活掙扎，一個享受著原本屬成人娛樂的高雅藝術，其有天壤之別。年長後，棣山分給凌雲家產，希望他繼承父業，將絲綢公司繼續辦下去。但他選擇了拆建徐園，企圖用經營娛樂業來發展他的產業，而絲綢公司交給了他的兄長冠雲。徐園由於經營不善漸漸敗落，加上抗日戰爭的原因，最後出讓成為民居。偌大的家產竟蕩然無存。不過話得說回來，他的錢有相當部分用在崑曲事業上，為了幫助有困難的戲班與藝人，今天賣這個，明天賣這個，甚至將價值數千元的衣箱事業給了仙霓社，家中值錢的東西漸漸地易為他人。正當穆藕初創辦實業，艱苦奮鬥之際，徐凌雲正是大少爺氣派最神氣的時候，人們只要告徐大少爺，他就會將錢用出去。以至到藕初創辦崑劇傳習所時，他因為氣數不足，只能充當配角。如果早幾年他也可以興辦

一個類似崑劇傳習所的學校，況且他有場地，與藝人、曲家的關係遠勝於藕初，但他沒有這樣做，因為他考慮的是眼前現實的事情，對未來尚未有完整的計畫。穆藕初的企業由於內鬨外患也破產了，但他在政府尋到了他的職業，依舊從事他的專業，並發揮了重要的作用。凌雲破產後卻依然唱曲、拍曲，靠變賣家產為生。他們的事業觀也有明顯的區別。

凌雲對崑劇的迷戀已經到了如癡似醉的地步，幾乎將所有的時間都用到了唱曲、拍曲上，平時不是在劇場，就是在曲社，凡有金鏜檀板之聲，必有凌雲的身影。由於他長期沉浸於崑劇之中，使他對崑劇表演藝術也有深邃的研究，它不僅精於唱曲，並且對做功也有獨到的成就，在總結了各行當身段動作基礎上，形成了「徐派做工」的特點，流行滬上曲壇。連傳字輩演員也向他求教。一九四九年後，在管際安、陸兼之的配合下，整理出版了《崑劇表演一得》，原計畫為四集，因故只出版了三集，書中記錄了凌雲習曲以來的舞台實踐中積累的經驗與心得，獲得行家廣泛好評。他與藕初正好反過來做，將崑劇作為自己的事業，傾注畢生的精力，連一些專業演員也自嘆勿如。不惟如此，凌雲還將自己的兩個兒子子權與詔九，也培養成崑曲曲家，一家三人經常在一起拍曲串戲，被稱為「一門三傑」。

由於穆藕初與徐凌雲所受教育與經歷不同，所以兩人對於物質與精神文化的認識是有差異的。

三、對崑劇的貢獻

穆藕初用新生代資產階級理念，來改造傳統文化崑劇，其最典型的做法是用民眾、民主及人文意識來振興崑劇，使其由近代崑劇完成向現代崑劇的轉變。人們都知道，穆藕初是中國近現代史上傑出的實業家，在國內外有著廣泛的影響。中共中央統戰部副部長劉廷東在中華職業教育社舉辦的「紀念我國著名民族工業改革先行者穆藕初逝世五十週年座談會」上，稱讚穆是「近代中國首先在民族工商業中倡導和平，用西方比較先進的科學管理思想和方法的企業家之一」[133]人們一致認為，穆創辦的的實業所以能取得成功，就是因為他用西方現代企業管理理論來指導他的企業經營，具體地說，即將西方提倡的民眾、民主、人文意識運用到企業中去，瞭解工人疾苦，關心他們的生活，調動工人生產積極性；經常召開股東大會，重大問題集體討論決定，充分發揚民主；讓員工學習文化，提高和改善知識結構，成為社會有用人材。最近有人撰書總結穆的做法說：「毫無疑問，二十至三十年代，資本主義已構成上海新式企業的主旋律，形成強烈的創業慾望、敬業精神、競爭意識，努力尋找與工人階級的共同點，化解矛盾，減少阻力，增加凝聚力，最大程度提高生產率，為經濟發展帶來蓬

[133] 見劉廷東《悼念傑出的愛國者穆藕初先生》，載《穆藕初文集》，六三五頁。

勃的生命力。」——穆藕初深諳此旨三昧，他不但在企業中全面推行泰羅制科學嚴密的管理模式，最大限度地發掘工人的生產能力，同時創造性地提供了增進工作效率與改善勞工生活必須兼等兼顧的原則。」[134]穆在改造傳統文化，振興崑劇中，貫徹了他的現代企業管理思想，他認為：

一、振興崑劇既是歷史的使命，社會的責任，因此需動員社會力量參加，這是他民眾思想的體現。他強調，振興、保存崑曲不是個人的事，是整個曲界的事，是企業界與文化界的事，是歷史的使命，是社會應負的責任，因此他組織崑劇保存社，動員企業家、文化界知名人士、曲家都來參加保存崑劇遺產的工作；動員公司成員加入曲社，習唱崑曲，讓崑劇走向大眾，成為民眾的藝術。當大家都認識到振興崑劇的重要性，就會積極付諸行動，由此崑劇的復興才有希望。他特別關心，支持青年人參與這項活動，招收青少年學員進崑劇傳習所習藝，在重慶動員青年參加曲社，使青年成為振興崑劇的生力軍。青年人代表著未來，他們都來為傳承崑劇添磚加瓦，那麼崑劇就有未來。

二、振興崑劇既是大家的事，就要由大家來商量，決策，不能個人說了算，獨斷獨行，這是他的民主思想的體現。為了復興崑劇，他付出許多，包括物質的，但他並不以此居功自傲，獨霸專行，有事皆眾人商量，在聽了大家的意見後，分析利弊，作出決定。創辦崑劇傳

習所前，他找來俞粟廬父子、張紫東昆仲、謝繩祖、沈月泉等曲家、藝人一起商量研究，有了初步設想後，還徵求徐凌雲、孫詠雩等意見，集思廣益，將崑劇傳習所辦成高效高質的人材培訓基地。為募集傳習所辦校經費，他又成立了崑劇保存社，透過執行委員會來組織江浙滬曲家會串公演及傳習所學員匯報演出，他從不用個人名義集資，組織活動，為處理崑劇傳習所日常事務，成立董事會、股東會，邀集滬蘇兩地人士參加，重大問題董事、股東開會商議，他不喜歡一人閉門決策。

三、重視崑劇寓教於樂的功能，積極發揮藝人的作用，這是民主思想的體現，也是人文意識的反映。早在青年時代，他就提出：「人間萬事胥由心造，平日苟無陶冶，則偏激之氣日久鬱積，一旦爆發，小之足以害地方，大之足以遺禍國內。求其調和心氣，感人入深者，莫善於講求音樂矣。」又認為新劇（文明戲）可以開發不識一字並無力求學者，「滌其舊染，啟廠新機，以圖社會捷收改良之偉效。」對音樂，新劇的認識尚且如此，中年後對崑劇的理解更是提高了一步，他在給吳瞿安（梅）的信中，稱詞曲為國學。崑曲係「不絕如縷之韻學」，當然也是國學的一種，既是國學，那麼對國人來說自然不可缺少，國人當可從中吸取養料，調和人心，啟廠新機，受到教育。又，藝人在舊社會是被瞧不起的，人稱「戲子」，與妓女同列。穆把崑劇藝人當作弘揚傳統文化的使者，傳播高雅藝術的大師，尊重他們的人格。他拜全福班的老藝人沈月泉為師，請他教曲，對年長的藝人、曲家關懷備至。對傳習所中的學員，規定他們在接受藝術專業教育的同時，要兼學文化的知識，提高素質；廢

除在教育中實行體罰，讓學員有發展個性的空間，對優秀人才創造條件加以培養等，表明穆對人文精神的重視。

與穆藕初同時代的人，不乏歐美留學生，名牌大學畢業生，以及各種類型的企業家、文化人，但他們並沒有像他那樣，用現代企業管理思想來弘揚傳統文化，振興崑劇。別的不說，就拿徐凌雲來說，他也受過良好的教育，也是一位企業家，對振興崑劇有著高度的熱情。他長期生活在現代國際都市的上海，也具備現代文明社會中的新理念，然而他很少將這些新理念運用到振興崑劇的實踐中去。他缺乏宏觀的目標，對未來沒有計劃，碰到問題就事論事，頭痛醫頭，腳痛醫腳，事倍功半。穆藕初認為振興崑劇是社會的責任，要動員社會力量參加。徐凌雲想到的是個人的作用。當俞粟盧找他，談及創辦崑劇傳習所事，他不顧自己的實力，要穆藕初將傳習所辦在徐園中，由他解決學員、教師的食宿，似乎他一個人就能解決問題，並沒有想到動用社會力量及眾多曲家的積極性，讓社會各方面都能擔負起保存崑劇的責任。他的自告奮勇、見義勇為的精神是可嘉的，但是「俠義」行為是挽救不了崑劇的，只有動員社會的力量才能使崑劇免於滅亡。

在創辦崑劇傳習所的問題上，穆藕初高瞻遠矚地看到了崑劇老藝人的沒落，新生力量斷代，後繼乏人，於是創辦了這所舉世矚目的學校，成為傳承崑劇的人才培養基地，這也是他教育救國，實業救國思想在文藝領域中的表現。徐對崑劇的式微也是有認識的，他看到在小世界演出的全福班藝人盡是雞皮鶴髮之流，無益於崑劇事業的發展，或許他也想到過要開辦

崑劇學校，但他沒有付諸行動，他覺得自己沒有能力，也就缺乏勇氣承擔這個責任。只能將自己的希望寄託於曲社之中，通過曲社活動培養年輕的曲家，殊不知崑劇藝術僅靠業餘唱曲是無法振興的。在這個問題上凌雲就沒有藕初那樣的勇氣與膽識。在集資問題上，穆藕初成立崑劇保存社，組織曲家會串募捐，達到了目的。徐凌雲首先考慮的是自己能承擔多少，當他認識到動員社會力量，就在崑劇保存社中協助藕初工作，後來也用藕初集資的方法，解決崑劇傳習所幫唱時期的經費問題，這些都是受了穆藕初的影響後才這麼做的，可見凌雲在現代管理思想和方法上的滯後性。

穆藕初是用理性的意識去認識崑劇，振興崑劇的，由此確定了他在現代崑劇史的地位及影響。徐凌雲是用自己的感情去擁抱崑劇，要說對崑劇的投入，無論是物質的、精神的，都大大超過了穆藕初。他為了支持崑劇，幾乎傾出了他所有的家產，徐園的倒閉是有許多原因，但其中非常重要的一條，就是為了復興崑劇，許多值錢的東西，為了崑劇而割愛變賣了。他的一生精力也全部用在崑劇上，以至父親留給他的企業轉讓給了他兄長，他很少過問企業中的事，對上海本地的商界也不甚了了；然而曲壇中的事，無論是上海本地的、外地的，專業戲班、業餘曲社，事無鉅細，他必躬身過問，江浙滬曲界他心中瞭如指掌，如此鍾情崑曲在曲壇也是不多見的。可以說為了崑劇，凌雲無私無畏做出巨大貢獻。

由於他的執著追求，也取得了相當的成就，如對崑劇本體藝術的研究，超過了全福班的一些老藝人，他的「徐家做」的牌子響噹噹地樹立在江浙滬曲壇上，這一點恰恰是穆不可及

的。然而由凌雲缺乏宏觀理論體系，欠缺登高一呼的能力，因此在現代崑劇史上的地位和影響就大大遜於藕初。

穆藕初對崑劇現代化做出了很大貢獻，這種貢獻當然不是指用電影等現代表演手法去改造傳統表演程序，也不是指崑劇劇目去表現現代生活，這種機制促進了現代社會崑劇的形成，使這一高雅藝術進入了一個新的發展時期。用我們今天的眼光去審視，藕初對崑劇現代化所做的努力主要表現在：一、用市場機制、經濟手段來規範崑劇傳習所。根據觀眾需要來確定培養人才的規模，即招收多少學員完全由市場來決定，不是由人的主觀臆測來判斷。傳習所的經費由社會集資，由董事會與股東來管理，使傳習所的各項活動走上正規、有序的道路。傳習所的機構非常精簡，教師只有四、五個人，員工更少，大多為臨時聘用，這就減少了辦所經費，也避免了人浮於事的矛盾。引入新式學校的管理方法，文明辦校。注重學員素質教育，學習文化知識，培養現代社會所需要的人才。這為學員畢業之後成立新型劇團，廢除舊式戲班打下基礎。藕初用市場機制手段開辦崑劇傳習所在崑劇界乃至戲曲界是一種創舉，過去在戲班辦科班，皆由班主出資，少數人管理；學員只是學戲，無所謂素質教育，也沒有文化知識學習，出科後能演上百齣戲，卻大字不識幾個；對學員進行體罰更是家常便飯，學員過著奴隸般生活。這種封建式的戲班制在中國存在了數百年。穆藕初一舉打破封建式戲班制的藩籬，其意義自然不可估量。

二、劇目小型化，適應現代都市快節奏生活的需要。傳習所學員習戲以折子戲為主，兼習小本戲，排演串折戲大多在六至八折，學員應邀作堂會演出匯報會演，一般在三小時左右，不搞大型劇目。藕初認為，觀眾看戲是來享受、娛樂、調節身心，劇目太繁瑣，時間太長，將起到相反的效果。並且在都市中，各行各業也競爭激烈，人們空閒的時間越來越少，因此劇目不宜冗長，折子戲、小本戲以及折串戲是現代崑劇的方向。四大崑班時期，上海三雅茶園等演出崑劇，日戲一點到五點半，夜戲七點到十一點半，或到半夜十二點、一點。戲班演折子戲要挑十餘齣；串折戲至少八齣，一般十二齣，多至十六齣，還要加演折子戲，小本戲像連台本戲，有頭本、二本、三本，戲越演越長，迎合了有閒階層人士的需要。這種演出體制進入現代社會後，已失去它的市場，藕初進行改革也是社會發展的需要。

三、建立曲家與藝人、曲社與專業劇團更密切的聯繫，互相幫助，互相照顧，共同發展崑曲事業。作為曲家的穆藕初，當然知道曲家對發展現代崑劇所起的作用，曲家中有企業家、商人、上層知識分子，他們大多受過良好的教育，具有較高的文化素養，並且經濟條件寬裕，要振興崑劇必須利用這些條件，因此穆在崑劇傳習所建立時，動員曲家捐資，並讓他們參加崑曲保存社，或是崑劇傳習所董事會，利用他們的聰明智慧，為振興崑劇出謀劃策。傳習所學員實習演出，組織曲家聯袂獻演，幫扶學員走向社會。後來學員出科組建新樂府崑班，由曲家成立維崑公司，監督、管理戲班。此時穆雖然已去中央政府任職不在上海，但這種做法無疑是沿襲了它的管理思路。另一方面，他又尊重藝人，發揮藝人在傳承崑劇中的作

用，讓他們成為曲家的朋友，攜手合作，共圖繁榮。明清兩代的曲家多為士大夫，他們或在任，或致仕在家閒賦，地位顯赫或萬貫家財，他們視藝人為草芥，家著戲班，戲子似奴僕。像明代上海潘允端家樂班就是小廝兼戲子，戲子沒有社會地位，任主人宰割，潘允端買進戲子僅花二、三兩銀子。[135] 這種不平等關係在封建社會中比比皆是，這種封建的人間關係在現代社會仍有它的殘存。穆藕初的民生意識，將這種殘存作無情的割除、遺棄，推動了人間新關係的建立。

穆藕初的現代社會崑劇的貢獻，主要反映在江浙滬一帶的蘇崑。清末明初，這一地區的崑劇幾乎面臨廣陵散的局面，由於穆的拯救和振興，使那裡的崑劇重又復甦。然而，穆的貢獻並不侷限於江南地區的蘇崑，對其它地區的崑劇也有一定影響。如，北崑，一九一七年，徐廷璧再次組織同和社赴京演出，該社擁有王益友、朱益錚、郝振荃等著名演員，兼演弋腔劇目。同年，侯益隆、馬鳳彩、韓世昌組建榮慶社，專演崑劇。又受到曲學大師吳梅、趙子敬等的指導、幫助。開始時許多人喝采，上座率不惡。但好景不常，正趕上「五四運動」的興起，新文化的號角吹響了向舊文化進軍的號角，作為舊文化的代表崑劇，自然受到了衝擊。榮慶社的演出受到了冷落，劇場門口車稀人疏。韓世昌等人便於一九一九年「五四運動」後不久，來到上海演出，也不過只有幾天的票房。上海的曲家稱韓唱的是崑弋腔，不是

正宗崑劇，榮慶社幾乎是鎩羽而歸。韓世昌等在天津、南京等地的演出，效果也不甚理想，戲班面臨生存的問題。

一九二一年八月，穆藕初在蘇州創辦崑劇傳習所，消息傳回北京，榮慶社韓世昌等受到鼓舞，重又積極組織演出，並著手培養後進，侯永奎、馬祥麟等青年演員脫穎而出。韓世昌與白雲生雙璧聯袂演出，使北崑增色不少。此時北崑演員吸收京劇養料，發展崑劇藝術，使北崑獲得發展空間。韓世昌不時與梅蘭芳等京劇名家合作演出，也為北崑在京城皮黃劇壇中爭得一席之地。如果沒有穆藕初創辦崑劇傳習所的鼓舞，自然不會出現這些令北崑由迷惑到興奮的現象。倘若江浙滬一帶的蘇崑滅亡，那麼，唇亡齒寒，流行在北京、天津、河北等地的北崑也會消失，要不然成為京劇的附庸，依附於京班生存，就如清末明初滬上一些著名崑劇演員，加入京班一樣，崑劇只是京劇演出中的點綴，漸漸地崑劇被京劇吞食。南方崑劇的振興，刺激了北方崑劇的發展，使一批有志於崑劇藝術的演員，據守住了燕京的陣地。以致後來形成南北崑劇兩大流派。雖然北崑的興衰並不取決於南方崑劇的發展態勢，穆藕初的振興崑劇之舉，也沒有包含北崑的措施，但因為屬於同一源流並演唱相同曲調，使它們緊密地結合在一起，難免產生你榮我也榮，你衰我也衰的情況，所以北崑在民國年間的發展受穆藕初振興崑劇之舉的影響，也在情理之中。

穆藕初是一位新型的民族資本家，他具有中西文化兩方面的知識積累，既熟諳中國傳統文化，也深知西方企業文化的理論體系，他將兩者結合，用西方企業文化的理論體系來指導

中國傳統文化的實踐，取得了成功。他的成功經驗是：將中國傳統文化的發展與民眾、民主、人文意識相結合，樹立文化是人的文化發展的觀念，重視人對文化發展的重要作用，同時將文化的發展與社會的發展相聯繫，讓現代物質文明影響傳統文化，使封閉的傳統文化走向市場經濟，在社會發展的大浪潮中，推動傳統文化的前進。他在《致吳瞿安》的信中寫道：「當此新舊學問發揮光大，相互爭存之日，得一代名賢起任提挈，歡慰正無限量。」[136] 新學就是新文化運動，舊學就是包括崑曲在內的舊文化，吳瞿安（梅）是從事舊學的學者，是大師級的專家，藕初在新舊學問都需要「發揮光大」之際，得到舊學大師的提挈，感到無限欣慰，表明他在接受新學的同時吸收舊學。在藕初看來，新舊學的相互爭存，有鬥爭的一面，又有共存的一面，就是互相吸收，共同發展，並不是互相排斥，獨尊一家，新舊學必須同時「發揮光大」。崑劇藝術的振興完全是在這一觀念指導下進行的，這種做法至今仍有其積極意義。

如果將穆藕初的新學與舊學的相互爭存的觀點伸到「中體西用」的論爭中，就可以發現他的這一觀念，受到了「五四運動」思潮的影響。「五四運動」前後，「中體西用」的問題，重又引起討論，當時持有不同觀念的人發表了針鋒相對的意見。「中體西用」這一問題是由清廷大臣曾國藩等人提出的，其實質是以中國文化為基礎，吸收西方文化為我所用，

這裡有一個基本出發點，即以中國文化改造西方文化。然而各個歷史時期對「中體西用」的理解是並不相同的。王元化在《思辨隨筆‧中體西用》中指出：「『中體西用』的提出，是曾國藩、張之洞、李鴻章面臨西方船堅砲利，面臨三千年未有之變局而刺激出來的一種民族憂患，因之是有其時代的特殊背景，它不能涵蓋後來思想家所提出的問題。」至「五四」時期，對這一問題的看法產生嚴重分歧，王元化認為有四種學派：「（一）認為中西文化各有不同特點，持調和論（杜亞泉）。（二）認為中西文化絕無相同之處，西學為人類公有之文明（一九一八年《隨感錄一》），反對調和論（陳獨秀）。（三）雖不排拒傳統，但以西學為主體，強調兩種文化之共性，不重視中國文化的特性和個性（胡適）。（四）與胡適相反，以中學為主體，亦強調兩種文化之共性，也不主調和論（吳宓）。」[137] 以上四種學派與穆藕初的思想相比較，似乎穆的思想更接近杜亞泉的觀點，穆認為中西文化各有不同特點，可以並存。

他在《派遣女學生出洋遊學意見》中，對美術、音樂等藝術的中西不同特點作了比較：「西畫長於寫生，與我國畫術之重意匠，略天然者相比較，固大足供吾人之研求，得其神致者，於家庭之佈置，兒女之訓育，以及凡百工業之助進，於女子獨立自助事業上，有無限之作用。」這是美術的比較，又如音樂：「然中國自有雅樂，如古琴等，精其藝者，可以驚風

上海文藝出版社一九九四年版，一六—一七頁。

137

289

雨、泣鬼神。」並認為這是「國有絕藝」。這裡雖然沒有提及西方音樂，但寥寥數語已將中國的雅樂特徵表述出來，這樣的「國有絕藝」在當時西方是沒有的，在當時西方樂器鋼琴、小提琴等大舉進入中國時，穆以為應有古琴這一類國樂的地位，不宜取西方藝術而棄中國藝術。同時他又認為，中西文化可以共存。他對即將出洋赴美留學的清華大學學生說：「國家派遣諸君赴美求學，抵美以後，正宜留心考察美人士創造社會之精神，為我國人因循徇私對症發藥，取彼之長，補我之短，此同人等切望諸君子勿虛此行者又一也。」要留學學生注意學習美國人的創造精神以彼之長補我之短。表明西方文化可以為我所用。並不存在排斥的關係。

早在他自己留學美國期間，結識了科學管理理論的創始人泰羅博士及其弟子吉爾培萊斯，經常與他們一起探討有關現代化大生產的科學管理問題，「自然而然，穆藕初在管理工廠時就把科學管理理論的一些內容加以運用」同時他還把泰羅的《科學管理原理》一書翻譯成中文，使他的企業大大受益，利潤遽增。由此可見西方科學文化與中國文化相結合，可以產生巨大的效益，使企業獲得發展。穆藕初還把西方的「科學管理」的原則與自己的實踐經驗及

見《穆藕初文集》，一三○—一三一頁。
見《在留美同學會歡送清華學生出洋演說辭》，載《穆藕初文集》，八一頁。
見趙靖主編《中國經濟管理思想史教程．穆藕初章》，（執筆人姚中利），北京大學出版社一九九三年五月版。

中國棉紡織業的實際情況相結合，「總結出自己的『科學管理』理論」。穆的「科學管理」理論的建立，就是中西文化結合的典範。

中西文化的不同特點並可以共存的觀點，在穆藕初的新學、舊學相互爭存的論述中也可看到。穆所說的新學，就是指在西方文化基礎上建立的中國現代文化，舊學也即國學，是指中國傳統文化，現代文化與傳統文化是兩種風格特點迥異的文化，它們之間既相互競爭，又相互共存，可以同時「發揮光大」。這無疑是受了杜亞泉學派的影響。如果穆在當時採取其它三派的觀點，都不可能為傳統文化贏得發展的空間。若採用陳獨秀的獨尊現代文化，排斥傳統文化的做法，那麼社會視崑劇為糞土而棄之，事實上，瞿秋白在《亂彈》中就表達了這樣的觀點，其最終結果是葬送崑劇在現代社會中的存在。若按胡適觀點去做，那麼中國的崑劇就會被西方歌劇融化，因為崑劇不存在自己的特徵，那麼它將與外國歌劇如同一轍，唱曲成為唱歌，失去存在的價值。若按吳宓的做法，承認崑劇對於現代化社會是不可或缺的，但否定其可以與現代文化交流、融合，不對其進行改革，不用市場機制去培育發展，崑劇的觀眾市場，一味維護其傳統的做法，那麼崑劇也會喪失觀眾，失去市場，無法適應現代社會的發展。因此，只有按杜亞泉的思維去拯救、振興崑劇，崑劇才會有發展的機會。穆藕初之所以能對崑劇的發展做出了積極的貢獻，就是因為他繼承了「五四」以來傳統現代思潮中較

141 見虞和平《穆藕初與近代中國棉紡織業》，載《二十世紀中國企業家風雲錄》，青島出版社一九九三年二月版。

為符合中國傳統文化生存的理念，以清新理論指導他的實踐，使其在取得創辦實業成功的同時，搶救、保存了中國文化遺產中最為絢麗的瑰寶——崑劇。

穆藕初是現代社會崑劇的開拓者、創業者，他使崑劇藝術從死亡的邊緣上恢復了生機，走上了振興、發展的道路。崑劇之所以有今天，就是因為全福班之後有了崑劇傳習所，培養了傳字輩一代的演員，建國後由傳字輩演員傳授了新一代接班人，才使吳歈雅奏在現代社會中得到振興、發展。藕初與所有人一樣，也存在著不足，如對崑劇劇目與表演藝術的改革不夠徹底，或者說幾乎沒有觸動，以至傳字輩演員在漫長的日子中，始終只能殘守傳統而不敢越雷池一步，如果藕初在當初利用新文化的觀念，對傳統崑劇進行大膽改革，使崑劇本體藝術賦以新的內容，那麼崑劇在現代化的道路上或許邁出了更新的步子，在現代都市社會中，不致於輸給由說唱藝術、花鼓戲、灘簧演變成戲曲的一些地方劇種。但即使是這樣，也不會損害藕初在現代崑劇史的地位，他畢竟將傳統的崑劇保存下來，離開了他或許連傳統崑劇也已經進了博物館，到那時在呼喊穆藕初這樣的人物，為時已晚矣。

四、傳字輩演員對穆藕初的評價

一九四三年九月十九日，穆藕初在重慶寓所去世，當時重慶各界舉行了隆重的悼念儀式，然而在他的家鄉上海，卻因為戰爭的關係，許多人還不知這個消息，即使獲得資訊也無

法進行追悼活動，顯得十分平靜。抗戰勝利後，一九四七年七月，上海工商界、教育界、農業界沸騰了起來，為追思穆藕初，五日上海各報刊發表《上海穆藕初先生追悼會》公告稱，由上海市地方協會、上海紗布交易所、中華職業學校、鴻英圖書館、中華職業教育社、位育中小學、中華勸工銀行、恆大新記紗廠、上南交通公司、農林部農業推廣委員會、中華農學會、浦東同鄉會等單位發起，於六日下午三時假中正東路（今延安中路）一四五四號浦東同鄉會舉行追悼會，無任企盼穆藕初生前親友及有關團體參加。公告對藕初的功績給予相當高的評介：「穆藕初先生經濟文章，馳譽寰宇，提倡實業，熱心教育，諸求實踐，力避空談，『一‧二八』、『八‧一三』滬地兩次抗戰，首表堅決之主張，忠誠愛國，懦立頑廉，勝利信心，軏聯，早操勝券，尤為社會稱道不致，而倍極欽崇。」公告發表後，各界人士的唁電、祭文、輓聯、花圈紛至沓來，對這位傑出的實業家表示無限哀思。藕初的忘年交俞振飛撰悼文《穆藕初先生與崑曲》，對穆先生在崑曲領域所做的貢獻做了充分的肯定：「我國戲劇自清末皮黃掘興，崑曲日益式微，經先生之竭力提倡，始獲苟延一脈，至於今日，則軏念將來，其由式微而趨於淪亡者可計日而待焉。安得熱誠愛好崑曲如先生者出更謀提倡保存於後世，則先生之功，固已不朽，而崑曲前途當能有一線之曙光。」[143]指出崑曲在清末已是衰落，由於藕初的極力提倡，才免於滅亡，其功不朽可垂後世。

[142] 見《穆藕初文集》六二五頁。

[143] 見《穆藕初文集》六二九頁。

崑劇傳習所全體學員也以《穆公創設崑劇傳習所之經過》為題發表悼文，追思穆藕初。

文章說：「余等能獲得一技之長，且負有發揚光大崑曲精英之使命，俾元明清雜劇傳奇，不

僅成為案頭之曲，亦能見之於紅氍毹者，實有賴於我穆公之提攜撫育。嗚呼，熱心崑曲，使

此一線不絕如縷之雅樂，不致湮沒失傳者，捨我穆公其誰。今日吾等如失怙恃，領導無人，

將惶惶然如迷路之羔羊，曷勝痛哉。」[144]傳字輩演員至今仍將穆藕初視為他們的恩人。誠如本

書前面所述，沒有穆也就沒有崑劇傳習所，崑劇傳習所之不存又何來傳字輩演員？他們所以

有一技之長，確實是穆的提攜撫育之結果。崑劇傳習所學員不僅看到了穆對他們的貢獻，同

時也認識到穆於整個崑劇事業上的成就，其最大的功德就是不致讓吳歈雅樂「湮沒失傳」，

通過傳字輩演員而傳承下來，重新發揚光大。同時穆的去世，讓崑劇傳習所學員如迷途羔

羊，不辨方向。這種「如失怙恃」的情況，其實早在二十年代後期，穆藕初去中央政府任

職，與崑劇傳習所脫離關係時已經出現，當時穆離開後，傳字輩演員由大東菸草公司嚴惠宇

及上海江海關總督陶希賢接管，組建笑舞台新樂府崑班，不久傳字輩演員就與嚴、陶發生矛

盾，新樂府解散，後來成立仙霓社，又因種種原因數年後陵散。為什麼會發生如此變化？就

是因為沒有了像穆藕初這樣的掌舵人，才如一葉小舟在汪洋中顛波。畢竟嚴、陶對傳字輩演

員的感情沒有穆那樣深。如鄭傳鑑在他的回憶錄所說，當傳字輩演員與新樂府老闆發生矛

[144] 見《穆藕初文集》六二九—六三〇頁。

時，就想起了穆藕初：「穆先生一定不會這樣這樣對待倪。」表明穆藕初的平等民主待人的人文意識，已經產生了積極的效果，學員們將他當作慈父、恩人、導師，沒有了他便失去了方向。一九四七年仙霓社已極散，演員們各奔前程，再也無法團聚在一起，此時更令他們思念這位導師。迷途羔羊希望導師再生，這當然是不可能的，穆藕初是特定環境下產生的特定人物，失去了特定環境，也就不可能產生穆這樣的人物。即使在三十年代那樣的背景，所以不會再有穆藕初第二，因此使傳字輩演員茫然，「曷勝痛哉」。即使在三十年代中葉，產生像趙景深這樣的復旦大學教授，著名的中國戲曲史專家，也無法擔負起穆藕初那樣的使命，再設崑劇學校，培養年輕演員傳承崑劇。因為他畢竟是一名大學教授，一介書生，沒有經濟實力，也沒有組織管理才能。只有到了五十年代，傳字輩演員才出現了轉機，由國家出資扶植、發展崑劇事業，重新發揮了傳字輩演員的藝術才華，他們或在國家劇院工作，或在戲曲學校任教，為培養新一代接班人而貢獻力量。江浙滬一帶重又建立了崑劇劇團，新一代崑劇演員茁壯成長，並且有了第二代、第三代，人才輩出，真正做到了傳薪不息，穆藕初的未竟事業在今天得到實現，他可以安息於九泉之下了。

鄭傳鑑在《崑劇傳習所的風風雨雨》中，是這樣評介穆藕初的：

最後我要談談穆藕初。穆先生是給倪傳字輩藝術生命的人，沒有倪就沒有崑劇傳習所，沒有傳習所就沒有倪傳字輩。倪是上海的棉紗大王，開了一家棉紗廠，一家華

商紗布交易所（地址在今天上海自然博物館），事業做得蠻大。喜歡崑劇，拜俞粟廬為師。倻為了培養崑劇演員，不使崑劇失傳，出錢辦了崑劇傳習所。後來倻實習幫唱時期，倻的企業受日本人的打擊，漸漸敗落下來。中央政府要倻去做官，臨走前將倻交給倻的學生張某良、楊習賢，又叮囑俞振飛照顧。一九二七年，大東茶草公司老闆嚴惠宇、陶希泉出錢成立新樂府崑班，換了主人，從此穆藕初再也不過問倻的事，倻失去恩人，都有點捨不得。之後倻與嚴惠宇發生矛盾，又想起穆藕初：

「穆先生一定不會這樣對待倻。」有一天，我見到穆先生，我對倻說：「我要讀書，也要讀到大學畢業。」穆反問我：「讀書怎麼樣？大學畢業了又怎麼樣？」我回答說：「讀書大學畢業後可以做官，做生意。」穆又問：「做官又怎麼樣？」我說：「地位高，鈔票多，不受人欺負。」穆說：「現在社會誰也說不清，不讀書也可以做官，讀了書未必能做官，有的人做官發財，有的人做官不一定發財。行行出狀元，戲演好了也會出人頭地的。梅蘭芳、程硯秋，伊拉唱戲唱出了名，全國人民都知道。儂天賦不錯，還是安心唱戲吧。」聽了倻的話，我心服口服，一輩子唱崑劇，幾十年如一日，沒有改過行，這是穆先生的話深深地印在我腦子裡的緣故。穆先生於抗日戰爭時期去世重慶，倻當時也十分悲痛。

鄭說穆是上海的「棉紗大王」並沒有錯，但他說開了一家棉紗廠這是有誤的，試想開了一家棉紗廠的人何以能稱「棉紗大王」？事實上他開了三家棉紗廠（即德大、厚生、豫豐），又有一家紗布交易所，所以才給他一個「棉紗大王」的雅號。鄭據自己切身體會寫道，穆先生是給傳字輩演員藝術生命的人。鄭傳鑑等傳字輩演員的藝術生命源於崑劇傳習所，而穆藕初是崑劇傳習所的創辦人、主辦人，說穆給他們藝術生命，一點也不為過。這是出自內心的肺腑之言，表明鄭對恩師的深切感情。鄭傳鑑認為，傳字輩演員後來與新樂府崑班的老闆發生糾紛，使他們脫離了新樂府成立共和班，後來又易名仙霓社，走上了一條坎坷不平的道路。如果穆藕初不離開他們的話，就不會發生這樣的事情，這裡的潛台詞是，他們會在穆的照顧下，安心地待在戲班內唱戲，不斷提高藝術水準，這是傳字輩演員對藕初的信任。但也要看到的矛盾的普遍性，如果藕初當新樂府老闆，新的矛盾也會產生，關鍵是藕初如何處理矛盾。據周傳瑛《崑劇生涯六十年》記載，傳字輩演員與嚴惠宇、陶希賢發生爭吵，主要是因分配不公引起的，嚴、陶二人對少數拔尖演員給以高報酬、高獎金，引起一部分演員的不滿。嚴、陶係取嚴厲措施，解散新樂府崑班。如果這件事由穆藕初處理，不會採取像嚴、陶那樣激烈的做法。但既然組建了戲班，走向了市場，實現明星制，獎優淘劣，激勵優秀人才的出現，這是演出市場必須遵循的規律。穆在處理這個問題時，也會對少數尖子人才給予獎勵，因此矛盾同樣會發生。然而考慮到傳字輩演員同科畢業，水準大致相等這一實際情況，報酬有區別，但不會太大，這樣就可以避免矛盾。鄭傳鑑說：「穆先

生一定不會這樣對待伲」，也包含著這樣的因素。

關於讀書做官的問題，鄭傳鑑以顧傳玠等人棄藝就學的事件中，看到了讀書對青年人的前程有著十分重要的作用，現代社會需要有文化有知識的人。但在二、三十年代的中國，貧窮落後，廣大人民連溫飽都解決不了。哪裡有機會讀書？許多人沒有受過教育，一字不識如亮眼瞎子。並且由於社會腐敗，存在著相當普遍的不公平現象，一些正直的讀書人非但沒有官做，還要受到迫害，那些善於鑽營的人即使不讀書也可以作官作威作福，社會的複雜性，往往使人的價值不是以讀書或不讀書來衡量，也不是用科學知識來評判，以致於國家越搞越窮。這些現象穆藕初都是看到了的，心裡也是十分清楚的，所以他提出實業救國、教育救國的主張，然而這些主張在當時能夠實現的概率又有多少呢？因此發出了「現在社會誰也說不清，不讀書也可以做官，讀了書未必能做官」；「這裡有許多複雜的原因，一時很難說清楚」的感慨來。使鄭傳鑑聽了這樣的話，增加了對社會複雜性的認識，無疑是給鄭上了一堂政治課。在穆藕初的教育思想中，還有一個重要方面，實踐也是學習。由於條件限制，許多人沒有讀書或讀書很少，但如果在實踐中學習，做好本職工作，也會有出人頭地的機會。讀書是學習，實踐也是學習，從某種意義上說，實踐中的學習較讀書更為重要。過去一些藝術大師並沒有受過高等教育。如梅蘭芳、周信芳、俞振飛等，但他們在藝術上的成就眾所皆知，這是因為他們善於在實踐中學習，成為海內外聞名的一代宗師。當然話又要說回來，如果梅、周、俞等先生具有更高學歷的話，他們或許可以會在理論上創造出比斯坦尼斯拉夫斯

基、布萊希特更有成就的體系來。可惜中國傳統的戲劇表演理論至今仍是不完整的，這與大師們的文化水準不高有關。穆藕初給鄭傳鑑指出了一條行行出狀元的道路，但沒有鼓勵他利用業餘時間多讀書，這未免有點缺憾。

在教育欠發達的社會中，不可能人人都上大學，那麼因人施教發展自己，也是從實際出發的一種選擇。穆藕初的教育思想中也有這一理念的闡述。如他談到職業教育，「人心之不同如其面，性情亦然，順其性而利導之，誘掖之，不但事半功倍，並能使其人安於其位，歷久不變。苟返乎其人之性情，則其所得之結果，當然與以上所云者造成一反比例。」人的性格、愛好、特長各異，如果因勢利導，就可發揮個人才能。他又說：「材各有短長，不持成見，各釋其才以用之，則俯仰無可棄之才。」[146]揚長避短，用人之長，則此人才華就可發揮。

崑劇傳習所的教學貫徹了這一思想，獲得了成功。在行當分工上，沈月泉等遵從穆藕初的意見，根據各人的個性、特長，安排他們感興趣的行當，因材施教，使學員的才華充分展現出來。鄭傳鑑喉嚨沙啞，嗓音條件並不太好，但他做功尚佳，特別能正確體現人物的性格與心靈世界，因此讓他習講究做功的老生。周傳瑛的經歷比鄭曲折一點，他先是習旦角，後來嗓音有了恢復改學小生，並成為傳字輩演員中的佼佼者。鄭傳鑑遵照穆藕初的教導，唱了一輩子的崑劇，沒有改過行（這在傳字輩演員中是不多見的），

145 見《穆藕初文集》二六六頁。
146 見《穆藕初文集》一二八頁。

由於他不斷地磨練、充實，使他的表演藝術達到了爐火純菁的地步，得到了同行與專家的讚許。鄭的藝術歷程印證了穆藕初的實踐是學習，因材施教等教育思想的正確性。

周傳瑛在《崑劇生涯六十年》中，提到了穆藕初在創辦崑劇傳習所時所起的作用，他於《崑曲的第一個學堂》於中論述道：

蘇州有一些有心的曲家，動議發起籌辦一個崑曲學堂。聽說的一次會議是在杭州西湖北高峰上韜光裡開的，上海有些曲家也參與和資助。校董有徐凌雲、張紫東、貝晉眉等人，由民族資本家上海浦東人穆藕初為主出鉅資（聽說他拿出五萬銀元），開辦了這個蘇州崑劇傳習所。由唱副（丑）的曲友孫詠雩作所長，所裡的事務、帳目等一切由他總管。

指出籌備創建崑劇傳習所的第一次會議是在杭州韜光裡開的；又說穆藕初出了五萬元開辦了崑劇傳習所；並認為最初的動議是由蘇州曲家提出的，這些記述都與歷史相符。但這段話的意思不太順。周傳瑛先是說，發起籌備蘇州崑劇傳習所的是蘇州曲家，接著說，第一次籌備會議是在杭州韜光裡開的，因這句話是順著上一句話連下來的，讓人感到這個籌備會議是由蘇州曲家召開的；又說穆藕初出鉅資開辦了崑劇傳習所，似乎傳習所是由穆一人出資開辦的，與前面提法有矛盾。這段文字還有以下幾個問題：

一、第一次籌備會議的地點，周著說韜光裡，應為韜光寺，更準確的說法是韜盦。

二、韜盦那次會議，嚴格地說不能稱作籌備會議，前已有詳述，這是穆藕初邀集俞粟廬父子、張紫東昆仲等人的一次避暑唱曲活動，在唱曲之餘討論了創辦崑劇傳習所事，並非專門召開籌備會議。

三、周著說，韜光裡的籌備會議，上海有些曲家也參與和資助，表明會議由蘇州曲家為主召開。這是對參與這次活動對象沒有弄清楚而說的含混不清的話。韜盦的避暑唱曲活動是由穆藕初發起組織的，討論創辦崑劇傳習所也是以他為主，穆係上海曲家，無論如何也不能答出會議是由蘇州曲家為主召開的結論。唱曲活動及討論創辦蘇州崑劇傳習所，由蘇滬兩地曲家共同參與，並以上海曲家為主。會上雖談了資金的事，但並沒有討論資助捐款的問題。

周的說法不確。（穆出鉅資的事此處不議）

除了上述這段文字外，還有一段對穆藕初新式思想辦校的論述：

傳習所除了教戲先生外，還有教文化課及教武功課的先生。

傳習所另有兩條章程，這在當時確實是很新式的。一條是廢除體罰，不准打學生。舊時學戲進科班，關書上一般都要寫明「尊師若父，任打任罵，生死由命」。穆藕初認為，蘇州孩子生來嬌嫩些，你要打他，而且打死又不抵命，人家寧可餓煞，也不肯把孩子送來學崑劇。他說：「現在民國了，封建老辦法不作興的了。」

另外一條，就是給學生開文化課。這也是以前科班裡從來沒有的事。過去科班孩子一般都不識字，口傳耳聽，傳來傳去，常常出笑話。如說到「范山陽」，伸三個手指；唱到「泗州城」，伸出四個手指。穆藕初認為，崑劇深奧典雅，講究書卷氣，不識字不行，因此就開設了文化課。（一七—一八頁）

說明崑劇傳習所從一開始就實施了新式辦校的做法，廢除體罰與開設文化課，開創了崑劇科班文明辦校的先河，使崑劇藝術教育邁向現代化管理，也為整個戲曲界提供了榜樣。周傳瑛首肯了穆的文明辦校的做法。從周著提供的兩個事例，我們還可看到，穆藕初在處理問題善於抓住事物的特徵。如對蘇州孩子，認為生來嬌嫩，這是江南水鄉城鎮少年的特徵，一般來說蘇州人較溫柔、平和，不像北方人那樣粗獷、硬朗，因此他們的孩子也較嬌嫩。儘管他們之中有許多人生活貧困，但激烈的吵架與打鬥仍不適應他們。藕初很注意區域文化給人們帶來的影響。還有對崑曲理解，深奧典雅，講究書卷氣，道出了崑曲的本質特徵，這既是它的優點，也是它的弱點。優點是文化性強，富有詩意；弱點是曲高和寡，難以向平民普及。藕初從傳習所學員開始，學習文化提高素質，使他們更加地理解及掌握崑曲的本質，向民眾普及崑曲。如果演員不識字，就難以理解劇情及人物性格，又何以能去普及崑劇？周傳瑛準確地表達了穆藕初的辦校思想與對崑曲的認識。

節云：

記載開辦崑劇傳習所經過的算王傳淞的《丑中美》最為詳細。該書《話說崑劇傳習所》

一九一九年的農曆二月十九日，是觀音菩薩的生日，杭州人時與「宿山」——從頭一天黃昏開始，要在廟裡坐到天亮，整夜念佛，還吃兩頓素齋。這時候適巧上海和蘇州有幾位愛好崑曲的資本家穆藕初、張紫東、張紫蔓等，在杭州靈隱後山、北高峰下的韜光庵裡下榻，並且邀請了崑曲名家俞粟廬和俞振飛父子以及上海、蘇州的幾位「拍先」參加。「宿山」完畢，他們就在一起吃素麵、喝酒，順便賞春、拍曲。座上有位沈月泉先生，是崑曲界的名演員，但是因為全福班星散，他無用武之地，因此牢騷很多。當時俞振飛還很年輕，他年少氣盛，就即席建議，何不大家湊筆錢，辦它一個學校，重興崑曲？這個設想當然也和大家的願望相切合。張紫東就說：「我和紫蔓也是崑曲愛好者，但是要辦學校，綿力有限，若能有藕初先生來支持，何愁大事不成！」當時穆藕初是有名的「棉紗大王」，資本雄厚，要他挑此擔子也並非難事。但是他雖愛聽崑曲，卻並不很懂，因此就徵求粟廬先生的意見。粟廬先生說：「穆先生果真有興，小弟定當盡力。」

「好，有粟廬先生出來，我們都盡點心意！」沈月泉、孫詠零都表示贊同。

粟廬先生又說：「我是一介寒儒，要辦，務必仰仗穆先生和兩位張先生的鼎

力，此外還要仰仗一個人，有他合力，更加理想。」

張紫東一聽就明白，說：「要請徐凌雲！」（一八—一九頁）

接下敘述俞粟廬與孫詠雩去徐凌雲府上，與徐高談創辦崑劇傳習所事，徐答應全力支持。王傳淞還將辦所經費做了介紹：

傳習所創辦人是穆藕初、張紫東、俞粟廬和徐凌雲，他們是主要的捐資者。後來又有楊習賢、江紫來以及張紫東兄弟張紫蔓等人陸續贊助。開辦後因資金不夠，還在蘇州、上海等地募集過幾次。這些資金僅能做修建校舍，延請教師。至於日後的生活和教學經費，則主要靠募捐或演出來籌措。（二〇頁）

王著所記崑劇傳習所創辦經過大體可信。如穆藕初邀請俞粟廬父子及沈月泉等上韜光庵拍曲，俞粟廬下山後去上海找徐凌雲以及創辦人、捐資人名單，基本上是正確的。同時，王傳淞以極大的熱情回意此事經過，其景其情如昨日之事歷歷在目，可讀性強。但是王著記載也存在一些問題：

一、穆藕初等去韜光庵（應為韜盦）是在民國八年（一九一九）農曆二月十九日。與其他資料所述不同。俞振飛在《穆藕初先生與崑曲》說：「先生之又築韜盦於杭之韜光寺側，

為避暑度曲之所，韜盦亦先君子別署也。民國十年夏，先生邀集曲友登山作雅集。」俞氏認為是在民國十年（一九二一）夏末。半邨主人（胡山源）在《仙霓社前後》中敘述說道：「民國八、九年之夏，靈隱韜光寺中，每當西山日落，木末風生，或月上東山，露華微涇，則有笛聲嫋嫋，造竹簰而出。」以為是民國八、九年（一九一九、一九二〇）間夏天。又，唐葆祥《俞振飛傳》寫道：「崑劇傳習所於一九一二年秋成立，是年冬，為了擴大影響，也為了繼續籌集崑劇傳習所的辦學經費，以穆藕初為首的校董們決定在上海舉行一次大規模的崑劇義演活動。」藕初要上台展演，「於是，他們請了全福班中最優秀的藝人沈月泉當教師，同時邀請了俞振飛、謝繩祖一起到杭州韜光寺旁，借了三間空屋⋯⋯帶足了罐頭食品，關起門來學戲」（二四一—二五頁）以為是一九二一年冬天。以上諸種說法，哪一種正確呢？我認為半邨主人所說的時間較為可靠。應在民國九年（一九二〇）夏天。此年穆藕初在杭州靈隱韜光寺旁的別墅竣工，穆邀集曲滬蘇兩地曲家去那裡避暑唱曲。俞振飛說的一九二一年夏天似乎晚了一點，是年八月崑劇傳習所正式成立，從籌備到成立僅有一、二個月時間是不夠的，其間有許多事情要做，借房裝修，集資捐款，添置設備，招生聘師等，起碼要半年至一年的時間，何況又是滬蘇兩地曲家共同創辦的學校，需要往來磋商。唐葆祥的記述，是穆藕初第二次上韜盦，為會串公演習曲排戲，非商議籌備崑劇傳習所的那次。王傳淞的一九

147
見《穆藕初文集》六二八頁。

一九年春天的說法也不確。在俞振飛等人的資料中，均無春天一說。或許是王的誤記，不是觀音誕辰日──二月十九日，而是觀音成道日──六月十九日。正好是夏天。一九一九年穆開始習曲，對崑曲的認識剛開始，與滬蘇兩地曲家的關係正在建立之際，尚未達到湊集眾多曲家赴杭拍曲的程度；況且其時韜盦正在建設之中，無法提供住宿條件，更重要的是，全福班在上海的最後幾次演出，始自一九二○年的新正（春節），穆藕初是在看了雞皮鶴髮老藝人演出後，感到後繼乏人，產生創辦崑劇傳習所的設想，一九一九年上海並無全福班藝人的演出，因此穆的創辦崑劇傳習所得計畫也就無人談起。穆對崑劇的真正投入應在一九二○年五月，在北京見到吳梅之後，那時他才意識到崑曲的真正價值。此後他邀集滬蘇曲家上韜盦拍曲也就具備了各種條件。

二、穆藕初等赴杭州靈隱韜盦是在一九二○年的夏天，主要是避暑唱曲，恰好遇上觀音的成道日──農曆六月十九日，於是就在山上「宿山」，「宿山」不是他們的主要活動，因此「宿山」完畢，順便「賞春、拍曲」的提法不確。

三、王傳淞說，創辦崑劇傳習所的主意首先是俞振飛提出來的，這一點連振飛本人也沒有說過，也無其他資料可證，不知材料從何而來。這個主意應該先由蘇州曲家張紫東、貝晉眉、徐鏡清他們提出的。在韜盦商議中，應由張紫東、貝晉盧向穆藕初提議。

四、王著認為，孫詠雩也參加了韜盦的唱曲活動，並參與商議傳習所事宜。但半邨主人與俞振飛的文章中均未提到孫的名字。

五、將崑劇傳習所創辦人與捐資人混為一談。事實上兩者是有區別的，創辦人可能是捐資人，但捐資者不一定是創辦人。在創辦人名單中，王著沒有提到貝晉眉、徐鏡清，顯然失實。文中兩次提到募捐，第一次是在穆藕初、張紫東等贊助後，開辦資金仍不足，在上海、蘇州等地募捐，並且募集過幾次；第二次募捐是為了解決日後的生活和教學經費。其第一次提到的在蘇州、上海募集，也未提募款金額，令人費猜。按王傳淞的說法，穆藕初不斷地在四處募集，事實是否如此？除了向曲家、企業家集資外，不知還能向誰募捐？據我掌握的資料，藕初除了向曲家、企業家募集外，主要是通過曲家會串匯演義賣，將所得款項全部捐給崑劇傳習所，並沒有無窮無盡地向社會集資，這不是穆的作風。王著說俞粟廬也是主要的捐資者，也不符合事實。俞粟廬乃一介儒生，他的經濟來源基本上靠鑑定書畫、金石及拍曲，收入有限，並無太多資金，不可能成為傳習所的主要捐資者，即使捐資數量也不會太多。崑劇傳習所的資金主要靠藕初出鉅資提供，不足部分向社會募集。按王傳淞的說法，穆似乎沒有資助多少資金，主要是靠募集解決的，明顯貶低穆的作用並有勃歷史。

《蘇州崑劇傳習所始末》是由王傳藻回憶整理而成的（文字整理者是朱復），文章是這樣說的：「崑劇傳習所是一九二一年秋天開辦的」，「蘇州和上海的崑曲家張紫東、徐鏡清、孫詠雩、貝晉眉、潘振霄、徐凌雲何汪鼎丞等位始籌款一千元，作為開辦一個崑曲科班的初步經費」；「當學員招到七十人左右時，民族實業家穆藕初先生聞知此事，出於對崑曲

的熱愛並使他後繼有人，一方面他繼續爭取社會更廣泛的支持，組織為傳習所籌款的義演，並親自粉墨登場……；另一方面為了剛辦起的傳習所有安定的學習條件，便承允今後再需一切辦學費用都由他承擔。有穆先生的有力支持，幾十個小學員才得以關起門來安心學戲。這樣三年學下來，穆先生共支付了約五萬元的費用。」「穆藕初先生主張新法辦學，得發起人同意，委託道和曲社成員孫詠雩先生任所長，貫徹文明辦學方針。」[148]文章對穆藕初貫徹文明辦學方針作了肯定，由於堅持了這一點，「從開學到出科的三年間，傳習所始終具備與舊科班不同的新氣象。」王傳渠在平時與人談話中，多次褒揚了穆對培養傳字輩演員所作的貢獻，並說：「穆先生是開明的資本家，沒有他也沒有崑劇的今天。」[149]對穆給高度評介。但他的文章也存在與史實不合的問題：

一、說由張紫東、徐鏡清等募款一千元，作為崑劇傳習所的開辦經費，這是不正確的。如前所述，一千元錢僅能解決學校教師一個月的薪水及學員一個月的伙食費，作為開辦經費是遠遠不足的。

二、以為穆藕初在傳習所招進七十名左右學員時，才聞知有開辦傳習所一事，便籌款義演。按王的說法，穆是在一九二一年底或一九二二年初插手傳習所的開辦，實際上，招生前穆已參加籌備工作（即籌備工作一開始就插手了）。原先曲家們提出招收三十名學員，穆主

[148][149]載《上海戲曲史料薈萃》第一輯。
此話事王傳蕖於一九九四年間在上海崑劇團召開的傳字輩老藝人座談會上對我說的。

張招收五十名，並未有七十名的招生，即使加上新樂府、仙霓班時期新加入的成員，也未達到這數字。如果說傳習所學員是在江浙滬曲家會串公演後，「才得以關起門了安心學戲」，那麼會串公演前的半年時間裡，學員們並未安下心來學戲，他們在幹什麼？事實上自一九二一年八月傳習所開學，學員已經在學戲了，並且是非常安心的。

三、說對崑劇傳習所所長孫詠雩的任命，是在招收七十名學員之後，曲家會串公演之際，那麼招收學員是誰負責的呢？會串公演前的半年時間裡，傳習所所長是誰？這些漏洞王傳蘧難以自圓其說。

四、說三年時間裡，穆先生共支付約五萬元的費用，這筆數字與穆清瑤提供的資料相一致，但五萬元是穆一個人支出的呢？還是包括曲家們的捐款？沒有說明。這五萬元應該包括曲家們的捐款在內。

除以上幾位有論著傳世，其他傳字輩演員也分別在有關場合中表達了對穆藕初的敬愛，並謳歌他的偉績，不再一一列出。事實上穆藕初不僅受到傳字輩演員的愛戴，同時也為各界人士所尊重。僅就穆在崑曲事業上的貢獻，不少知名人士給以熱情洋溢的評價。下面引用民主人士黃炎培在《追憶穆藕初先生》悼文中的一段話，做為本節的小結：

（穆藕初）中年忽好崑曲，師事崑曲名家，收藏曲譜多種，朝夕習奏，既卓然成家。乃以起衰救敝自任，捐資立社學習，至今崑曲界猶多先生門弟子。先生且抱

笏登場，播為一時佳話矣。……

瑣尾相攜忍息肩，一生一死兩蒼顏。
將身自致青雲遠，有德能忘濁世賢。
合坐笙歌常醉客，萬家衣被不知年。
巴窗淒雨彌留際，捷報遙聞尚莞然。[150]

[150] 見《穆藕初文集》六〇九—六一〇頁。

第六章

研究穆藕初的相關資料

一、穆藕初與戲曲改良

穆藕初創辦崑劇傳習所之際，正是戲曲改良運動蓬勃發展之時。戲曲改良運動的興起，是時代的需要，即為了適應資產階級民主主義革命的發展，思想文化領域中也要進行變革。當時共和制的政權替代了封建專制的政權，雖然是不徹底的，但畢竟是新舊政權的交替，政治上推翻了封建王朝，文化上同要需要對封建社會遺留下來的舊傳統進行改造，使之適應新的政治環境。「五四運動」後，新文化的崛起，對舊文化形成衝擊，以崑劇、京劇為代表的舊戲曲文化，如果不對它們作改革，勢必會被時代所淘汰。而京劇在當時尚被認為屬花部陣營，也有人認為可以將其改造成新文化的友軍，崑劇就沒有那樣幸運了，因為他是貴族文化，不少人將其列為打倒之列，因此對崑劇來說，他面臨的危機比京劇更甚，如不進行改革，就更有可能從戲曲舞台上消失。然而崑劇無論是劇目、表演或音樂，均有數百年的歷史，改革又談何容易？輕了不起作用，重了則使劇種的特性不復存在，有幫倒忙的危險。誰也不敢對崑劇進行改革，因此當時的戲曲改良，主要是對京劇及一些地方戲（如粵劇、梆子）而言的。

就戲曲在現代化社會中，是否有存在的價值，經過清末民初的一場論爭，已經有了明確的的結論。《二十世紀大舞台》創刊號上，刊登了陳獨秀的《論戲曲》、陳佩君的《論戲曲

之有益》、箸夫《論開智普及之法當以改良戲本為先》等文，肯定了戲曲對社會的作用和對民眾的影響力。《論戲曲》云：「戲曲者，普天下人類所最樂睹、最樂聞者也，易入人之腦底，易觸人之感情。故不入戲園則已耳，苟其入之，則人之思想權未有不握於演戲曲者之手矣。……由是觀之。戲園者，實普天下之大學堂也；優伶者，是普天下之大教師也。」以為劇場是所大學校，演員是普天下人之教師，這就肯定了戲曲的地位和作用。柳亞子的《二十[151]世紀大舞台發刊辭》還對戲曲與政治革命、戲曲與社會風習等關係作了闡述：「偌大中原，無好消息，牢落文人，中年萬恨。而南都樂部，獨於黑暗世界，灼然放一線之光明。翠羽明瑤，喚醒鈞天之夢；清歌妙舞，招還祖國之魂。美洲三色之旌旗，其飄飄出現於梨園革命軍乎。基礎既立，機關斯備，組織雜誌，以謀普及之方，則前途一線之希望或者在此矣。」[152]

就是說，戲曲完全可以配合革命的宣傳，起到向黑暗社會戰鬥的作用。同時「世固有一事不問，一書不讀，而鞭絲帽影，日夕馳逐於歌衫舞袖之場，以為祖國之俱樂部者。」在廣大民眾中，有一事不問，一書不讀的人，但卻沒有不進戲園的人，戲園成為國家的俱樂部，表明戲曲是我國民眾最為普及的一種文化形式。「又見夫豆棚拓社間矣，春秋報賽，演劇媚神，此本不可以為善良之風俗。然而父老雜坐，鄉里劇談，某也賢，某也不肖，一一如數家珍。秋風五丈，悲蜀相之隕星；十二金牌，痛岳王之流血。其感化何一不受之於優伶社會哉？世

151　引自清光緒三十一年（一九〇五）《新小說》第二卷第二期。
152　引自《二十世紀大舞台》光戲三十年（一九〇四）第一期。

有持運動社會、鼓吹風潮之大方針者乎，盍一留意於是？」民間風俗並不一定都是有益的，但戲曲中所表現的風俗，對社會生活產生強烈的折射作用，人們對忠奸愚賢的理解，很大程度上來自戲曲。戲曲的價值通過陳獨秀、柳亞子等人的文章，已是昭然可知的了。

但戲曲為要適應社會發展，則必要進行改革，這個要求在新文化陣營中反映尤為強烈。胡適在其《文學進化觀念與戲曲改良》文中指出《蜃中樓》、《爛柯山》、《長生殿》三劇的演變，「都可以表示雜劇之變為南戲傳奇，在體裁一方面，雖然不如元代的謹嚴，但因為體裁更自由，故於寫生表情一方面實在大有進步，可以稱得是戲劇史的一種進化。」《蜃中樓》，明末清初戲曲家李漁著。胡適認為該書合併《柳毅傳書》、《張生煮海》兩種元劇而做成，「但《蜃中樓》不但情節更有趣味，並且把戲中人物一一都寫得有點生氣，個個都有個性的區別，如元雜劇中的錢塘君雖於佈局有關，但沒有著意描寫；李漁於《蜃中樓》的《獻壽》一折中，寫錢塘君何等痛快，何等有意味！這便是一進步。」錢塘君是《蜃中樓》中的人物，原先在《柳毅傳書》中只是幾筆帶過，而在李漁的筆下，成為一個有血有肉有生氣的人物，他是洞庭龍王之弟，龍女之叔，一身正氣、嫉惡如仇，為救龍女，將涇河小龍打殺，除卻一害，這個人物令胡適感到興趣。他舉這個例子，表明明傳奇較元雜劇是有著許多進步的，在人物塑造上，也更有個性特點。他還認為《爛柯山》中人情世故，遠勝《漁樵

153 引文同上。

154 引自《新春年》一九一八年十月五卷四號（戲劇改良號）。下同。

記》。他更欣賞《長生殿》。崑曲《長生殿》與元曲《梧桐雨》同記一事,「但兩本相比,《梧桐雨》敘事雖簡潔,寫情實為後來所不及;但以文學上表情寫生的工夫看來,雜劇實不及崑曲。」他舉了《彈詞》一折為例,雖脫胎於元人的《貨郎旦》,「但一經運用不同,便寫出無限興亡盛衰的感概,成為一段很動人的文章。」《彈詞》也成為近現崑劇常演的齣目,是一折演說盛唐遺世,表達愛國意識的劇目。胡適對他的評介是十分確當的。並且南戲傳奇的體裁自由,寫生表情的進步,「可以稱得是戲劇史的一種進化。」

胡適又以元雜劇至傳奇,崑曲的演變,談到傳奇與京劇的關係:

即以傳奇變為京調一事而論,據我個人看來,也可算得是一種進步。傳奇的大病在於太偏重樂曲一方面,在當日極盛時代固未當不可供私家歌童樂部的演唱,但這種戲只可供上流人士的賞玩,不能成通俗的文學。況且劇本折數無限,大多數都是太長子,不能全演,故不能不割出每本劇中最精彩的幾折,如《西廂記》的《拷紅》,如《長生殿》的《聞鈴》、《驚變》等,其餘的幾折往往無人過問了。割裂之後,文人學士雖可賞玩,但普通一般社會更覺得無頭無尾不能懂得。傳奇雅劇既不能通打,於是各地的「土戲」紛紛興起:徽有徽調,漢有漢調,粵有粵戲,蜀有高腔,京有京調,秦有秦腔。統觀各地俗劇,約有五種公共的趨向:(一)材料雖有取材於元明以來的「雅劇」(亦有新編者),而一律改為淺近的文字;(二)音樂更簡單了,從前各種複雜的曲調漸漸被淘汰完了,只剩得幾種簡單的調子;(三)因上兩層的關係,曲中字句比較的容易懂得多了;(四)每本戲的長短,比「雅

劇」更無限制，更自由了；（五）其中雖多連台的長戲，但短戲的趨向極強，故其中往往有很有剪裁的短戲，如《三娘教子》、《四進士》之類。依此五種性質看來，我們很可以說，從崑曲變為近百年的「俗戲」，可算得中國戲劇史上的一大革命。

花部俗劇就雅部崑劇來說，是一大革命，並且在五個方面表現出來。胡適從元雜劇談到傳奇、崑曲，談到俗劇，無非想說明一個問題，中國的戲曲是在改革中發展的，是在演變中求得生存的。然而到了現代社會，俗劇的種種弊端也就反映出來，如戲的內容有不健康者和無意義者；唱辭的鄙陋，多極不通的文字，梨園中的各種惡習。造成這種原因的因素很多，主要是中國社會落後，貧窮及守舊的習性造成的。胡適說：「中國戲劇一千年來力求脫離樂曲一方面的種種束縛，但因守舊性太大，未能完全達到自由與自然的地位。中國戲劇的將來，全靠有人能知道文學進化的趨勢，能用人力鼓吹，幫助中國戲劇早日脫離一切阻礙進化的惡習慣，使他漸漸自然，漸漸達到完全發達的地位。」這是胡適動員大家對戲曲進行改革的檄文，要使中國戲曲達到自由與自然的地位，並漸漸地達到完成發達的地位，就必須對他作「革命動作」。

陳獨秀、柳亞子、胡適等人對戲曲改良都提出了很好的主張，有的雖然偏激，但對於積弊較多的戲曲來說，也不啻是一劑良藥。他們這些人大都是從理論上作探討、研究，對戲曲改良運動雖沒有具體參與，卻也有指導意義。

也有主張務實的，及對戲曲改良提出具體操作設想的，如箸夫在《論開智普及之法首以

改良戲本為先》中指出：「況中國文字繁難，學界不興，下流社會，能識字閱報者，千不獲一，故欲風氣之廣開，教育之普及，非改良戲本不可。」[155]他認為對「中國舊日善閱之寇盜、神怪、男女數端，淘汰而改正之。」取而代之的應是西方國家「近可驚、可愕、可歌、可泣之事，如波蘭分裂之慘狀，猶太遺民之流離、美國獨立之慷慨、法國改革之劇烈，以及大彼得之微行、梅特涅之壓制、義大利之三傑、畢士麥之聯邦，一一詳其歷史，摹其神情，務使鬚眉活現，千載如生。彼觀者激刺日久，有不鼓舞憤迅，而起尚武合群之觀念，抱愛國保種之思想者呼？」借用西方各國民族的題材，來激發中國民眾的民族情感，達到振興國民的目的。關於中國古代的民族英雄，箸夫僅舉例《皇帝伐蚩尤》、《大禹治水》諸齣，也可「喚起國民之精神」。按他的做法，排斥所有傳統戲曲劇目，而另起爐灶，這種舉措雖然激烈而難以實現，但對內容不健康的舊戲劇劇本進行揚棄，這還是可取的。

　當時還有不少有志於戲曲改良的實踐者，對戲曲的劇本題材、結構、表演藝術（含行當）、音樂唱腔、舞台美術進行革新，如上海的汪笑儂、潘月樵、夏月珊、夏月潤等皆積極投身於這一活動，潘與夏氏兄弟還創辦上海新舞台，專演改良京劇，馮子和、毛韻珂、夏月華等加盟演出，取得了明顯的效果。稍後梅蘭芳、歐陽予倩等也參加到改革隊伍來，將京劇改良推向高潮。

155　引自《藝界報》一九〇五年第七期。下同。

這時的穆藕初完全可以藉此東風，對崑劇進行改良。雖然改良崑劇的條件不如京劇，且還有不少阻力，但也不是沒有可能。一、穆藕初在新舊文化界中，均有一些關係不錯的朋友，新文化界中的胡適、傅斯年等對戲曲改良都有很好的意見，舊國學派中的吳梅、馮超然、吳湖帆等雖不大主張改良崑曲，但他們也不會反對對崑劇劇本、音樂作一些變化，吳梅本人就寫過一些鼓吹革命的傳奇、雜劇，如《軒秋亭》、《血花飛》、《西台慟哭記》等在當時都有重要的影響。穆可以借用新、舊兩派的力量，進行崑曲改良。二、當時被稱為「舊派文人」的大師們，以傳奇、雜劇形式，創作一批反映時代、宣傳革命的劇本，除以上提到的吳梅幾種外，尚有《碧血花》、《維新夢》、《懸岙猿》、《警黃鐘》、《新羅馬》、《愛國魂》、《鑑湖女俠傳奇》，這些作品雖是案頭之作，但未嘗不可以拿來改編演出。三、當時南北兩地的曲學大師，既深諳音律，又有實踐經驗，通過他們對崑曲曲譜進行改革，正逢其時，如果由他們來操作，也可減少盲目性，成功機率也高，而到了三、四十年代，這批曲家老的老、死的死，已無法再承擔改革重任了。以上三方面的條件，穆藕初並沒有很好的利用。他沒有認真研究胡適等人戲曲改良的意見，也沒有與吳梅等人討論過崑曲改良的事，也沒有留意近代以來創編的雜劇、傳奇作品，也沒有想到要利用具有雄厚國學基礎的曲家們，來改造崑曲的曲調。他振興崑劇的主導思想，是保存傳統，將古典戲曲盡可能地繼承下來，劇本要按原本，曲調要按曲譜，一板一眼都要按曲師、拍先的要求去做。他要全福班老藝人原封不動地教，傳字輩演員一字一音地學，因此傳習所所學的崑劇是傳統的崑

劇，具體地說，是全福班的崑劇。這樣的崑劇，可以興盛一時，但無法久盛不衰，無法永遠保持藝術青春，事實已經作出了證明。全福班老藝人的崑劇在本世紀二十年代，已經失去了藝術魅力，傳字輩演員的崑劇，也只不過興盛了十年的時間，之後也失去了他的光彩。如果不是五十年代，新中國的建立，人民政府對崑劇的重視，崑劇已經凋零，或者已經淪亡。崑劇所以在五十年代後，猶能枯木逢春，其中一個很重要的原因，就是因為有俞振飛及傳字輩部分老藝人對崑劇進行了種種變革。

穆藕初在振興崑劇的過程中，沒有對崑劇進行改革，既有著崑劇本體藝術上的原因，也有深刻的社會原因，並且還有他對傳統藝術理解上的原因。眾所周知，穆對崑劇的愛好，是出於修身養心，調劑精神，他是從習曲者角度來認識崑曲的。他的習曲意圖，就是會唱曲，幾個人聚在一起拍曲自娛，並不是為了登上紅氍毹去做化妝表演。因此並沒有花很多的精力，對崑劇本體藝術，特別是行當表演藝術進行深入的探索；即使是唱曲，也是按曲行腔，也沒有對音律作進一步的研究。所以他對崑劇藝術的改革，很難發表意見。

崑劇改良沒有推行所帶來的影響，不僅是傳字輩藝人的，並且對今天的崑劇也有餘波。

如果穆藕初在當時能兼顧改良崑劇，那末崑劇劇本的題材或許會更廣闊些；崑劇表演藝術（特別行當藝術）也會出現新的景況，程序也會有新的創造；因此他的觀眾面也會更寬些，再進一步說，也可以對當今的崑劇改革提供更多的借鑒。

二、周傳瑛崑劇生涯六十年的質疑

由周傳瑛口述、洛地整理的《崑劇生涯六十年》（一九八八年七月，上海文藝出版社版），是回憶周傳瑛從藝經歷的著作，出版後受到了崑劇界的重視，書中雖然從作者角度，反映了蘇州崑劇傳習所創辦及經過及其發展歷史，但由於其殷詳的資料，許多還是第一次面世，更顯得彌足珍貴。同時無可否認，由於作者年長誤記，一些材料有失真實，需要加以釐訂，唯此才能客觀表現傳習所的歷史真貌。

關於蘇州崑劇傳習所創辦經過，周傳瑛認為傳習所是由「蘇州有一些有心的曲家，動議發起籌辦的一個崑劇學堂」。指出由蘇州曲家發起籌辦。接著說：「第一次會議是在杭州西湖北高峰上韜光里開的，上海有些曲家也參與和資助。」又說：「校董有徐凌雲、張紫東、貝晉眉等人，由民族資本家上海浦東人穆藕初為主出鉅資（聽說他拿出五萬銀元），開辦了這個蘇州崑劇傳習所。」（一一頁）

這一段話在邏輯上是有矛盾的。如果蘇州崑劇傳習所是由蘇州曲家發起籌備的話，那末第一次會議應該是在蘇州召開，而不是在杭州。我們已經知道，民國九年（一九二〇）夏天，在杭州西湖北高峰上韜光里召開的會議，原先是一次拍曲活動，在拍曲之餘談到了創辦崑劇傳習所之事。這裡需要指出的是，韜光里應為韜光寺，在寺的旁邊有一幢穆藕初建造的

別墅，由崑劇大師俞粟廬題名「韜盦」，因剛建成，穆邀請蘇滬兩地曲家來盦中小住避暑。

這次拍曲活動自然由穆主持組織。在拍曲結束時，大家談起了崑劇傳薪無人，希望穆出資開辦崑劇學堂，穆當時對這一計畫表示支持，並作籌劃（有關詳情請見拙文《穆藕初與蘇州崑劇傳習所》，刊《渝州藝譚》一九九八年第四期）。

穆藕初是上海浦東楊思人，出國留學回來後，開辦棉紗廠、紗布交易所，成為上海綿紗大王。他喜號崑曲，從俞粟廬習曲。這次杭州避暑拍曲，是穆的習曲活動之一，參加的有俞粟廬、俞振飛父子，張紫東、張紫曼兄弟，謝繩祖及全福班老藝人，被稱為「大先生」的沈月泉。張紫東兄弟為蘇州望族，也是蘇州著名曲家，特別是紫東，工老生，唱曲做工老道，受到曲友尊重。俞粟廬父子戲上海松江人，長期居住蘇州，經常往來於蘇滬之間，可稱半個上海人、半個蘇州人。謝繩祖是上海享有盛名的曲家，習旦角，常參與穆的拍曲活動。這次活動由蘇滬兩地曲家參加，主持人穆藕初為上海人，並非蘇州曲家，因此不能說是由蘇州曲家召開，上海曲家參與。如果這次商議算是崑劇傳習所第一次籌備會議，那末就不可以說崑劇傳習所是由蘇州曲家籌備的，而是由蘇滬兩地曲家共同策劃。在杭州會議前以張紫東、貝晉眉、徐鏡清為主的蘇州曲家，或許有類似的動議，但都沒有付諸實踐，只能說是有意向，不能說是籌備。在杭州會議之後，開辦傳習所的各項工作才正式起步。所以我認為發起、籌備崑劇傳習所的主要人物是穆藕初，其次是俞粟廬父子、張紫東兄弟等人。

有些後來被認為是發起人的蘇滬曲家，如蘇州的貝晉眉、徐鏡清、上海的徐凌雲都沒有參家杭州會議。貝、徐在杭州會議前曾談過開辦崑劇學堂事，杭州會議後也參與了籌款集資，但非為主要人員徐凌雲是在杭州會議後知道這件事的，據王傳淞回憶說自杭州返滬找了徐，告訴他穆的計畫，並邀請他一起參加籌備，徐積極參加崑劇傳習所的創辦活動，並為此捐獻了一筆不小的款子（見《丑中美》，上海文藝出版社一九八七年版）。籌備期間，蘇州的孫詠雩、上海的江紫來、楊習賢等也做了不少工作。

蘇州崑劇傳習所的校董會究竟有多少人？這是一個謎。周傳瑛列舉了徐凌雲、張紫東、貝晉眉三個人名字。《中國戲曲志・江蘇卷》則認為有十三人，沒有凌雲，但有張、貝，其他有徐鏡清、汪鼎丞、李式安、吳梅、孫詠雩等人（見該書《蘇州崑劇傳習所》條，文化藝術出版社一九九二年版）。我認為，校董應包括蘇滬兩地曲家，名單遠不如周傳瑛所列，並且這個校董會在五年辦所時間裡（三年習藝，兩年幫唱）是有變化的，即有人退出，也有人增入，不像《中國戲曲志・江蘇卷》那樣刻板沒有變化，也不是全由蘇州曲家組成。

周傳瑛說，穆藕初出五萬元鉅資創辦崑劇傳習所，這個數字也是有爭議的，有說十萬元（見半邨主人《仙霓社之前後》），也有說三萬元的（見拙作《穆藕初與崑劇傳習所》），究竟多少？難以遽下定論。但表明了這樣一個歷史事實：如果沒有穆的出資，崑劇傳習所是開辦不起來的。據六年後，新樂府崑班成立，笑舞台重新開張，各項費用花去兩萬多元的開支來看，開辦一個學校，招收近五十名學員及十餘名教職員工的開銷，三萬元的資金不能算

322

多，也只能解決開辦時的費用，即開學後的部分金費，或許崑劇傳習所的費用真的要五萬元。據穆藕初長孫女穆瑤提供的材料，傳習所全部辦學經費是五萬元（見《愛國實業家、戲曲家穆藕初先生》）。

關於為崑劇傳習所募捐舉辦彩串公演。周傳瑛說：「穆藕初等為了開辦傳習所，當年在上海夏令匹克劇院舉行了一次由曲家票友和老先……（稿件模糊難辨，遺漏一段，已發信詢問穆家修先生）了開辦傳習所。」這是有誤的。穆藕初在夏令匹克劇院（今新華電影院）舉辦的募捐彩串公演，是在傳習所開辦並已授課半年後，即民國十一年（一九二二）初春舉行的，目的是為了解決傳習所開辦後資金不足的問題，而非開辦時的金費。唐葆祥《俞振飛傳》中所述比較正確：「崑劇傳習所於一九二一年秋成立，是年冬，為了擴大影響，也為了繼續籌集崑劇傳習所的辦學經費，以穆藕初為首的校董們決定在上海舉行一次大規模的崑劇義演活動。」（上海文藝出版社一九九七年版，二四頁）

關於崑劇傳習所、崑曲傳習所名稱之爭。周傳瑛認為：「在一九二一年創辦時，也就是在蘇州那幾年稱崑劇傳習所；一九二三年穆藕初等在上海義演時用的名義卻是崑曲傳習所，就俗稱崑曲傳習所了。」（一三頁）這在一九二四年底傳習所（「傳」字班）進上海之後，顯然是他的揣測之辭，並無事實根據。眾所周知，穆藕初開創蘇州崑劇傳習所的宗旨：培養專業崑劇演員，保存崑劇藝術，並使之傳薪不息，並非為崑曲曲友拍曲、舉行同期活動的曲家，因此名稱用的是蘇州崑劇傳習所，而非蘇州崑曲傳習所，可見其用心良苦。在這裡崑劇

與崑曲是有區別的，前者是指劇種，後者是指業餘拍曲。如果要培養曲友唱曲興趣，大可以在上海搞幾個曲社，不用到蘇州辦甚麼學校，招收數十名十來歲的少年習唱崑曲，成為這一古老劇種的傳人。

一九二二年，穆藕初在上海夏令匹克劇院舉行義演時，仍用崑劇傳習所名稱，並未改名。當時刊於上海《遊戲世界》第十期（一九二二年春季出版）上的少卿《元宵聽曲記》云：「崑劇保存社為維持蘇州崑劇傳習所，邀集名人會串於上海之夏令匹克劇園。」少卿即艾少卿，係上海著名劇評家，對崑劇有所鍾愛，他在文章中稱「崑劇傳習所」。又，寄生《元宵聆崑劇大會串》（載《晶報》一九二二年二月十八日）云：「壬戌元宵節前後三日，崑劇保存社邀請名人會串崑曲於上海之夏令配克園，售五元一券，所得戲資，充蘇州崑劇傳習所經費。」也稱「崑劇傳習所」。可見「崑劇傳習所」並未在一九二二年的義演時易名。也有個別文章稱「崑曲傳習所」的，那是在穆藕初逝世後，人們在紀念他的文章中，用「崑曲傳習所」的名稱（見薏盫《穆藕初先生在崑劇史上應占一頁》）但這畢竟相隔崑劇傳習所開辦時間達二十餘年，且作者並未了解傳習所的情況。

民國十三年（一九二四），崑劇傳習所進入上海，也沒有改名為崑曲傳習所。該年一月一日《申報》發表《崑劇傳習所將於明日表演》文云：「穆藕初、徐凌雲、張石如、謝繩祖等所辦之崑劇傳習所，將於十三年元月二日，即舊曆十一月二十六日（星期三）午後兩點鐘，假台灣路徐宅，由學生表演成績云。」明言崑劇傳習所。《申報》是年四月十一日《崑

324

劇傳習所所員將來滬表演》，五月二十四日《昨日崑劇傳習所之日戲》，五月二十五日《今

日崑劇傳習所補演日戲》及五月二十六日《記客串崑劇》等文中皆稱「崑劇傳習所」。之後

一九二五年《申報》發表《記徐園崑劇》、《崑劇傳習所將演劇徐園》、《崑劇傳習所排演

連環記》等文章，也均以崑劇傳習所為名。在新樂府成立前，也即一九二七年十二月前，人

們習慣用崑劇傳習所這一名稱，僅少數個別文章稱崑曲傳習所，顯然是崑劇、崑曲兩個名詞

義相近而誤寫。因此一九二四年底傳習所進上海後「俗稱崑曲傳習所」是不存在的。

周傳瑛說，崑劇傳習所進上海的時間是一九二四年底，時間也有誤。傳習所進上海教學

實習演出在一九二四年初，幫唱階段進入上海應為一九二四年的十月，也非年底。《申報》

是年十月二十一日發表涼月《記徐園之崑劇》稱，這次演出是「崑劇傳習所在表演崑劇成

績，所有演員，皆十餘齡之兒童，聲調高朗，辭句清脆」云云。作者是在看了傳習所學員演

出後寫的文章，即演出在十月二十一日以前，非年底。

關於穆藕初母親生日唱堂會的時間。周在《從敲小鑼到習小生》節中有說：「第二年開

了年，也就是過了一九二三年春節，傳習所的董事長穆藕初為他母親做生日，假上海南市的

大富貴酒家辦筵席唱堂會，先生們帶了全體學生去祝壽……」（二八頁）穆藕初母親的生

日堂會正確時間是在一九二四年春節過後，並非在一九二三年。一九二三年春節，崑劇傳

習所開辦半年不到，學員剛在踏戲，《西廂記‧寄柬、佳期》尚未學習，更無庸說《牡丹

亭》串折戲（有《勸農》、《學堂》、《遊園》、《驚夢》、《尋夢》、《冥判》、《拾

畫》、《叫畫》、《問路》、《吊打》、《圓駕》）然而那次演出，除了張傳芳的《天門陣・產子》，還有朱傳茗、周傳瑛的《西廂記・寄柬、佳期》及顧傳玠等的《牡丹亭》（串折戲），這些劇目應是在學習三年後上台公演才令人信服。

同時，傳瑛初入傳習所時，在沈斌泉桌台習旦角，因他嗓子有病，沈先生認為他唱旦不宜，改打小鑼，大約有一年時間。《崑劇生涯六十年》云：「因為我學打小鑼，一邊看、一邊在角落裡也跟先生學，學唱、學白、學身段。心想有機會盡量多學點，總歸有好處，不敢鬆散。這樣，也過了一年多的光景。」（三〇頁）這話是周傳瑛自己說的，傳瑛習旦的時間很短，只有半年多時間，在家上一年多的敲小鑼，這樣將近兩年時間過去了。在此兩年中，他不可能以小生行當應工唱戲。改演小生，最早也得一九二二年底至一九二三年初的事，傳習所學員的傳字藝名也是在那時定下的，自那以後他才可能登台演小生戲。在穆藕初母親堂會戲中，他與朱傳茗合演的《西廂記》中扮張生，顯然是在他改演小生之後，可見大富貴的演出應在一九二四年。

關於傳字輩演園發展的幾個歷史階段。傳瑛認為有四個時期：傳習所小班，大致從一九二五年至一九二七年；新樂府，大致從一九二八年至一九三〇年；仙霓社，大致從一九三一年至一九三七年；苟延殘喘時期（即仙霓社解散後，仍用該戲班名義演出），一九三八年至一九四一年。這一分期大致不錯，但時間上可以更精確些。傳習所於一九二一年秋季開學，三年習藝於一九二四年秋季結業，十月起來滬幫唱實習演出，當時演出地點主要有兩個：一

為徐園，一為新世界，至一九二七年秋季結束，十二月正式成立新樂府。這一時期可以稱之為小班，但劇場廣告即報刊上發表文章，卻稱之為崑劇傳習所，這個名稱一直用到幫唱實習結束。因此傳習所小班時間應以一九二四年十月開始。

新樂府成立時間是一九二七年十二月十三日在笑舞台舉行開台演出，這在《申報》等報刊發表的文章中有記載，傳瑛所說一九二八年是不確的。新樂府在上海的最後一場獻技的地點是在大世界，時間是一九二八年農曆九月三十日，隨後傳字輩演員全體返回蘇州暫時散班。鄭傳鑑在《崑劇傳習所的風風雨雨》中也是作這樣回憶的。也有人說，新樂府正式散班時間是在一九三一年六月二十日，最後一次演出時間是在蘇州中央大戲院。但據我了解，傳字輩演員在上海大世界演（按：此處稿件遺漏一行，約缺失二十個字）樂府老板嚴惠宇、陶希賢收回，沒有了衣箱也就不能演出，戲班因此而解散。但此後為了生計，傳字輩演員自籌資金，向全福班老藝人和戲衣店租借戲衣，用新樂府共和班名義，先是在蘇州，後來又回到上海大世界遊樂場演出。這一期實為過渡階段，約有一年另七個月，可附在新樂府時期。新樂府共和班往往被人們認為仙霓社共和班，這是需要加以區別的。

仙霓社建立和報散的時間沒有錯，前者為一九三一年十月，後者為一九三七年八月。仙霓社解散後，部分傳字輩演員克服重重困難，湊錢租借行頭堅持演出。一九三八年十月，由朱傳茗、張傳芳、鄭傳鑑、華傳浩、周傳瑛、王傳淞、沈傳芷、邵傳鏞、方傳芸、沈傳錕、趙傳珺、汪傳鈴十二位演員組成一個戲班，沿用仙霓社名義在東方書場、仙樂書場、姐妹

跳舞廳劇場的場所演出，維持至一九四二年二月，期間收入尚算穩定。之後又有一部分人離班，最後只存鄭傳鑑、朱傳茗、張傳芳、華傳浩等人在大中華劇場、大羅天茶室、同孚劇場、東方書場等場子，或演中午場，或演傍晚場，統稱中場，時段時續，即人湊多了有生意了就演，人數不足沒有生意就不演，一直堅持到一九四九年上海解放。一九四二年以後，周傳瑛與王傳淞、沈傳錕等人加入國風蘇劇團，在杭嘉湖一帶演出，以不在上海，所以傳瑛只寫到一九四一年為止。仙霓社的名稱一直用到一九四九年，這是因為仙霓社是傳字輩自己創見的共和班，不隸屬任何公司老闆及劇場經理。其名稱可以一直沿用，不存在法律（授權）上的問題。

關於杭州第一台演出。傳字輩三年學習結束後，第一次去杭州公演，是在該市的第一舞台。周傳瑛說：「杭州有一個甚麼組織來邀我們在城站第一台（即今二七劇場）演出，大約唱了一個星期，也是俞振飛先生做經理帶班的，那是我第一次到杭州。」（四四頁），有關傳字輩赴杭州演出，半邨主人《仙霓社之前後》有較詳細的記載：「杭州第一台之主事者，忽派人到滬，晉謁穆藕初，謂杭久聞崑劇傳習所之名，不勝傾倒，頗思一聆雅奏以為快，擬請該所全體赴杭，登台表演。穆以諸生學藝，確已足以聞世；而宣揚曲藝，尤為平生之願，當即予以首肯。穆信至蘇，孫詠雩即秉承其意，籌畫一切。同時，穆又派浦順來（紉蘭）為代表，全權處置。計與第一台所行契約，為期一星期，包銀若干；戲箱行頭，統由滬租賃；所中諸人，分水陸兩途赴杭，水由蘇乘輪，陸轉滬乘火車，以杭垣城站旅館為下處，於此取

齊後，擇吉登台。」然而天有不測風雲，「由蘇水行者，先期出發，平安到達；轉滬陸行者，列車近民山門時，忽砰然一聲，劈空而起，而浦順來（紉蘭）即應聲而倒，頭破血流，死於車中。」由於案情撲朔迷離，無法破案，由傳習所所長孫詠雩領回屍體盛殮。但傳習所學員的演出照常進行。然而禍不單行，演出期滿後，「第一台至滬接洽者，忽以捲逃聞。所云包銀，分文未付，而旅館膳宿，往來川資，一切費用，尤須自理。諸生聞之，沮喪無極。來時興會，更加沸湯沃雪，一時都盡。孫計無所出，惟有函至滬，告穆種種，穆得訊，立即電匯巨資，使全體返蘇。」（載《紅茶》第七期）半邨主人即滬上著名文人、曲家胡山源。文章發表於一九三八年。應該說，這一記載比較可信。我在八十年代，曾向鄭傳鑑核實此事，鄭說確有此事，情景與半邨主人所述差不多。但他又說，這件事對傳字輩來說是不吉利的，所以大家都不願提起。但是，在研究傳字輩學歷史中，這一事件卻不能不加關注，因為這件事造成了嚴重後果：一、給剛出科的傳字輩學員蒙上了陰影，幼小的心靈受到了創傷，這一揮之不去的惡夢，也是他們日後遇到困難時會經常重現的一幕。二、給穆藕初的振興崑劇的計畫帶來一定影響。這些小學員可能不會明白，槍響為誰而來？而了解背景的人卻十分清楚，槍聲或是浦順來冤家發射，或是衝著穆藕初而來，這可能是商場矛盾而引發的殺機。穆感覺到自己的處境，因此當他企業衰敗時，自己去中央政府任職，而將傳習所的小演員全部交付給了他人。

傳瑛對這一事件隻字未提，不知什麼原因？在談到俞振飛做經理帶班的問題上，也欠

正確。當時俞振飛還在穆的公司裡當職員，並沒有擔任過甚麼經理，赴杭演出也〔不是他帶

隊的。據《俞振飛傳》述：「一九二五年春，杭州曲友曹仲陶（俞粟廬學生）寫信給俞振

飛，讓他轉請蘇州崑劇傳習所學員赴杭演出。俞陪同前往，並演出了《琴挑》、《跪池》等

劇。」（二一六頁）邀請的對象與半邨主人說的不同，但並不矛盾。曹仲陶等杭州曲友想看

傳習所學員的表演，便寫信給俞振飛，請他帶為轉請。而杭州第一舞台直接派人找穆藕初，

同時落實具體演出合同。俞振飛是作為陪同人員前往的，並不是領班。領班是浦順來、孫詠

雯。俞當維崑公司經理是一九二七年的事，維崑公司經理一共四人，餘為張某良、吳我尊、

沈吉誠，專為新樂府笑舞台建立而設置。

三、從孤兒到崑劇演員——上海孤兒院至蘇州崑劇傳習所的幾位孤兒

本世紀二十年代初，上海孤兒院院長高硯雲選派六名孤兒，前往蘇州崑劇傳習所習藝，

成為當時曲壇的一大新聞。高喜好詞曲，更是一個崑曲迷，為民國年間上海著名曲家，工淨

角，經常參加曲社拍曲活動，百代公司灌有他的崑曲唱片。全福班老藝人來滬演出，他必去

劇場觀看，並不時發表議論，對演出提出自己的看法。

高與上海「棉紗大王」穆藕初的關係非同一般，他們既是朋友，又都是崑曲愛好者，共

同的興趣使他們往來甚密。更因為穆是個慈善家，經常向孤兒院捐物捐款，高對他非常崇

敬。一九二一年秋，穆藕初聯合蘇州、上海兩地的曲家，出資在蘇州開辦崑劇傳習所，招收

十歲左右的學員，習唱崑劇，使這一吳歈雅曲不致在全福班後失傳。高硯雲得到消息便

找穆，向他推薦孤兒院中的孤兒。高說：孤兒院中也有一些具有藝術天賦的孩子，可以學習

唱崑劇。穆回答道：這是一個很好的建議。要高與孫詠雩、沈月泉聯繫。孫是蘇州著名曲

家、崑劇傳習所所長；沈是全福班著名藝人，工小生，崑劇傳習所主要教師。高寫信給孫、

沈，孫、沈回答可以考慮，高帶了幾個在他看來可以造就的孩子，送到蘇州，因為是穆推薦

來的，高又是曲界中人，孫、沈難以推拒，便選定了六個人留下來。這幾個人在孤兒院中可

以稱得上是長相端正的小孩，人也機靈。他們是：宋洪興、黃雪趾、唐巧根、張茂、龔仁、

邵錦元。當他們剛到蘇州時，因人地生疏，不見了往常朝夕相處的小朋友，生活也與孤兒院

不一樣，便感到不自在，竟大哭了起來，勸都勸不住。過了一段時間才漸漸習慣，並安下心

來。估而由於他們的特殊遭遇，與正常家庭孩子的心理不一樣，既自卑又拗執，看不起自

己，也不服氣別人，被人看來不大合群。所以，六個孤兒在崑劇傳習所中，與其他學員有明

顯的區別。

　　但他們對與自己命運相同的舊友，卻始終有著深厚的感情。民國十三年（一九二四），

上海笑舞台舉辦崑劇大會串，為崑劇傳習所再次籌集資金，此時傳習所學員以習戲三年基

本上可以在舞台上作獨立演出。學員們來到上海後，一部分人住在孤兒院中，邵錦元（傳

鏞）、龔仁（傳華）等返回故居，見到往昔一起生活的小朋友，大家都十分高興，互相談到

深夜，仍不覺疲倦。當邵等說到初至蘇州，人生地不熟就哭了起來時，大家都哭了。小伙伴

們知道，像這樣的見面今後不會太多，都十分珍惜。

六個去傳習所的孤兒，藝術天賦是不一樣的，有的根本就不存在甚麼天賦，只是嗓子較

好能唱唱歌而已；有的人即使有所謂的天份，但也並非是拔尖人才。下面分別介紹：

宋洪興，一作橫興學丑，在沈斌泉桌台習戲。黃雪趾，一作錫珠學大面，在許彩金桌台

習戲。上述兩人在傳習所學習一年多，由於學習成績差被退學，去向不明。宋、黃兩人並無

學戲天賦。

唐巧根，學丑，在沈斌泉桌台習戲，人雖聰敏，但頑皮不聽話，是傳習所中的「闖禍

坯」，凡賭博、吵架、起哄，十之八九有他，孫詠雩恐帶壞他人，就將他除名，去向不明。

棠雖有學戲天賦，但無做人品德，因此也不適宜做崑劇藝人。

宋、黃、唐三人因中途退學，未取得「傳」字輩的藝名。

張茂，學付、丑，藝名傳湘，也在沈斌泉桌台習戲。張在孤兒院時就喜歡練字讀書，進

傳習所後，上國文課更是認真聽、寫，練就一手好字。然而由於發育生理變化，嗓音瘖悶，

156　　參見半邨主人《仙霓社》前後，載《紅茶》雜誌第四、六期及《申報》所載《崑劇傳習所員將來滬表演》（一九二四年四月十一日）等文章。

157　　周傳瑛、洛地《崑劇生涯六十年》作「衡興」，上海文藝出版社一九八八年版，二九頁。

158　　《崑劇生涯六十年》作錫珠，王傳蕖《蘇州崑劇傳習所始末》作「錫趾」。（載《上海》戲曲史料薈萃）第一期。

且人一上台就會頭暈，故不宜唱戲。出科後在新樂府、仙霓社中專習文牘，做文字工作，抄

寫劇本、曲譜，謄刻蠟紙。在抄寫劇本中，倘發現原抄本有謬誤者，一一加以訂正，頗受同

伙的歡迎。仙霓社解散後，他離開崑班，去灃野關民教館當職員，後來就不知他的下落。張

傳湘為人老實，且肯埋頭苦幹，但由於他的嗓子不甚理想，在加上沒有背景，也就不學戲，

然而由於他品質尚可，並且做事用心，所以一直留在所裡，未被除名。[159]

六個孤兒中習丑三個，占一半比例。這是因為孤兒出身貧苦，沒有父母，深知人間冷

暖，丑角所演人物，多為社會地位低微的卑賤者，供人調笑取樂，孤兒演丑腳，自然會有更

多的體會。不學丑腳的尚有：

龔仁，江蘇崑山人，約清宣統三年（一九一〇）生，十一歲入崑劇傳習所習戲，初在許

彩金桌台，許離所後改在吳義生桌台，工老旦，藝名傳華。傳字輩藝人中，習老旦有成就者

僅有兩人，即龔傳華與馬傳菁。龔好飲酒，每飲酒即過量，自控能力較差，新樂府後期，因

患肺病常不能登台，無奈返回崑山養病，不久就病逝，去世時年僅二十歲。[160]

龔因去世早，所演劇目不多，他演的老旦戲有：《八義記》中趙老夫人，《千金記》中

項莊，《風雲會》中趙夫人，《爛柯山》中王媽媽，《浣紗記》中越王妃，《鐵冠圖》中周

160　159

見莊悅公子《陽春白雪話仙霓》，載《半月戲期》，期數不詳。

《蘇州崑劇傳習所始末》說，仙霓社組班時，龔已不在人世。仙霓社成立於民國二十年（一九三一）十月，龔的去世時間應在新樂府共和班的最後一年，及民國十九年（一九三〇）。

老夫人、王承恩，《白蛇傳》忠韋陀，《紅梨記》中花婆，《玉簪記》中姑母，《百順記》中王老夫人，《財神記》中大鬼。另有作旦戲《仙聚》中藍采和，《邯鄲夢》中韓湘子。作旦戲是在原有腳色缺場時，臨時串扮的，作旦不是他的行當。老旦主要裝扮演老年婦女，俗稱老嫗。在表演尚，傳華不如傳菁，費南丁《新樂府人物志》稱：「老旦是馬傳菁於龔傳華，馬傳菁所演如《岳母刺字》的岳母，與《白羅衫·井遇》的蘇老太太，情境迥然不同，因為貧富的不同，所以唱作都不一樣，馬是演來適合身分，龔則不能。」[161]表明傳華演貧窮的蘇老太太還可以，但不擅於演出達官貴人的老夫人，無法表演出雍容、華貴的儀態與氣質。這與龔的生活經歷有關，他自小生活在貧民區及孤兒院中，勞苦人的生活見得多了，對受貧困折磨的老嫗深有體會，而對富貴的老夫人生活了解甚少，難以描摹他們的言行與心態，所以不能像傳菁那樣，正確表現上層社會老年婦女的人物性格。

但是，傳華也有他的特長，即以老旦去男腳勝過傳菁。如《千金記》中的項莊，《財神記》中的大鬼，《白蛇傳》中的韋陀，《鐵冠圖·守門、殺監》中的王承恩，傳華飾演，均能取得良好效果。這些男腳色，在傳統劇中皆由老旦應工，這是崑劇區別其他劇種行當的一大特色。這些人物可變性很大，在戲中又都是配角，演好了起綠葉幫襯作用，演砸了對全劇影響不大，但此腳色在劇中卻不可或缺，就行當藝術研，有拾遺補缺的作用。有的腳色在行

161 載《戲劇月刊》第十一期。

當歸屬上，有一定的隨意性，如項莊、大鬼、韋陀，可由大淨應工，也可由付扮演，但最終卻歸到了老旦行中。這是因為崑劇行當有一個規定，一場戲中，不能有兩個相同行當的腳色同時出現在舞台上。這些戲中的男腳色如淨、副、末等均有歸屬，剩下的人物只有在女腳行當中尋找。如《千金記》，項羽由大淨飾，樊噲由二淨（副）飾，韓信、項博由老生（兩人不同場），陳平由末飾，范增、蕭何由外飾（兩人也不同場），張良由小生飾，男腳色基本上都派了用場，至於劉邦只由作旦飾，項莊由老旦飾。老旦去男腳雖有一定的偶然性，但也能體現一些女性化的男子腳色的轉點。

由於傳華善演老旦扮男腳，所以傳字輩藝人上演《十字坡·打店》時，劇中的解差由他串演。《十字坡》是從京劇移植過來的劇目，解差的行當一直沒有正式的歸屬，就暫由老旦應工。傳華去世後，此腳色歸周傳滄、呂傳洪，最後由薛傳鋼演，正式由大花面應行。傳華的老旦戲雖不如馬傳菁，但他有特點，在傳字輩也能獨當一面，況且傳習所中老旦演員少，倒也少不了他，可惜英年早逝，也實在太可惜了。

老旦串演男腳，主要有這幾個原因：一、因為老旦用本嗓，音色講就寬闊、響亮，與老生等男腳色用嗓並吳區別，在唱曲上也不存在轉腔換調的問題。二、宋元男戲行當的傳承。在南戲中，淨扮老年女子人物十分普見，如《張協狀元》中的張協母、李婆，《琵琶記》中

的蔡婆等，至明清時期，崑劇行當中的淨腳不再演老年婦女，這些人物劃歸老旦，因此老旦所扮演的男腳色，帶有大淨及副淨的特色。三、在衣著上與歷史上的淨腳也有共同之處。老旦一般穿綠衣，唐參軍戲中的參軍也穿綠衣，參軍「其所搬演，無非官吏，猶即唐之假官戲也，其服色，在唐以前，則或白、或黃、或綠，宋亦謂之綠衣參軍。」[163] 宋官本雜劇中的淨也穿綠衣，並不限於扮演官員。崑劇老旦穿綠衣，乃是淨腳穿綠衣的繼承。所以，老旦扮演男腳是有著歷史和藝術上的緣由的。

《鐵冠圖》中的王承恩在老旦行中較為特殊，這個人物係宮中太監，為陰陽人，與一般意義上的老旦人物並不一致。王雖是閹人，但他不是娘娘腔十足，庸庸碌碌，搬弄是非的小人，也不是傾權朝野、誤國害民的奸人，而是具有潔身自好、忠貞不二的忠臣。那些朝廷文臣武將，個個都是七尺男子漢，卻喪失了大丈夫的氣質，而這位太監卻體現了男子漢所應有的氣概。在表演時，既要反映出他是個太監，他語言舉止上正確表達太監的特徵，同時在氣質上又要表現出不同於一般太監的個性，既不畏死，忠貞於皇帝的神態。更為難得的，這個腳色要會「一疊三段」的絕技，即在王承恩聞說崇禎帝吊縊自殺後，驚愕中向後跌倒，皇帝的死使他失去了精神支柱。跌倒時將頭上帽子及頸間朝珠同時拋出，與人形成三者並列一

線，此一動作難度較高，非苦練不能為。傳華經過自己的努力，較能正確地再現人物性格，並掌握「一跌三段」的絕技。

邵錦元，一作金元，江蘇崑山人。生於清光緒末年（一九一〇），自幼喪失雙親，在上海流浪街頭，後被上海孤兒院收容。民國十年（一九二一），經院長高硯雲推薦，進崑劇傳習所習藝，其時十三歲，為傳習所中屬年齡較大者。與唐巧根等不同，他為人木訥，平時說話不多，進所後得到沈月泉老師的青睞，在沈的桌台習戲。當時能跟「大先生」習戲的皆被沈認為是有藝術天賦的人，邵亦被列在其中，行當分工時，邵工大淨（大花臉），兼習副腳（二花臉），移至沈彬泉桌台（沈當時教大淨、副腳的戲），取藝名傳鏞。所學劇目有《刀會》、《北餞》、《捉闖》、《花蕩》等。在見習（幫做）其間，又向全福班名副陸壽卿請益副淨戲。邵一生所演的大淨戲有：

男加官；《雙珠記》王靈官；《風雲會》趙匡胤；《尋親記》張員外；《浣紗記》吳王；《邯鄲記》創子手；《牡丹亭》郭禿駝；《金鎖記》禁子；《呆中福》陳實；《占花魁》万俟公子；《三國忠》關羽；《昊天塔》楊五郎；《南柯夢》四太子；《南樓傳》王六；《金印記》創子手；《繡襦記》揚州阿二；《鶯釵記》禁子；《慈悲願》不伏老》尉遲恭；《鮫綃記》劉君玉；《宵光記》鐵勒奴；《燕子箋》門官；《打花鼓》當家的；《荊釵記》掌禮。

白面及其他副腳戲：

《一文錢》羅和；《十五貫》秦古心；《人獸關》桂薪；《萬里緣》南京公差；《風箏誤》乳娘；《一捧雪》嚴嵩。

不詳行當的戲：

《安天王》天王；《大名府》李俊；《磨斧》假李魁；《割髮代首》曹操。

傳鏞演大淨，在傳字輩中原先是最出色的。莊蝶庵《仙霓影事》云：「該班大花面，初本邵傳鏞、金壽生、黃錫芝、章荷生四人，後金、黃、章離去。……邵工紅淨，音極蒼老，《刀會》、《北餞》等戲，仙霓淨行中首屈一指，大花面戲無論主角、配角，幾無一不有。」此話一點不錯，邵演大淨戲頗多，劇目如上所述，幾乎傳字輩中的大淨戲他都能演。

邵唱大淨戲雖嗓子不夠宏亮，缺少寬厚度，但他咬字吐音比較規範，加上功架做工好，受到行家和觀眾的好評。當然這與全福班的金阿慶相比，「不可以道理計了。」引文中的黃錫芝即黃雪趾。金阿慶是全福班中工副淨的藝人，兼演大淨，與陸壽卿為師兄弟，名聲相當。

大淨戲中，邵最拿手的是《昊天塔》、《呆中福》、《刀會》、《訓子》等。《昊天塔》，原為元朱凱做雜劇《孟良盜骨》，清末民初僅存《五台會兄》一折，皆北曲。演宋

將楊業與遼兵作戰，遭潘美陷害，撞死李陵碑。其子六郎至遼境，將父遺骨盜回，被遼兵追殺，逃至五台山，遇兄長五郎。五郎因不滿現實，出家五台山當和尚，聞訊後殺退遼兵，送六郎將父遺骨攜回家鄉。此戲由陸壽卿面授，邵演楊五郎，將雖已歸依佛門，但仍嫉惡如仇的五郎英雄氣概描摹的維妙維肖：

【川撥棹】這廝！恁便潑恁爭！這廝！恁便潑恁爭！惱得俺無情火撲蹬蹬，拼却殘生，撥殺了蒼蠅。我打——（殺介）打恁個鵲巢兒也那貫頂！這廝！你便得挺！這廝！你便得挺！再打打得你個滿天星。

他痛恨遼軍侵犯大宋江山，屠殺無辜百姓，毀壞農田莊稼；他嫉惡遼軍勾結朝廷奸臣陷害父親，迫使楊家將死的死、傷的傷，出家的出家，今天遇著冤家，激發起他的復仇心理。向打殺蒼蠅那樣打遼兵殺個片甲不留。邵在表演中邊唱邊舞，準確地揭示了五郎的心靈世界。

對邵來說，傳字輩早期是沒有人與他競爭的，後來發生了變化，即崑劇傳習所所長孫詠雩與教師沈月泉見淨行缺人（當時黃雪趾、金壽生等已辭退），決定讓習小生的沈傳錕、習老生的周傳錚、薛傳鋼改學淨行。「其間薛傳鋼係零碎，沈、周俱工邋遢白面，而沈唱較周為耐久。」「自沈改大花面後，主轉以正淨戲俱歸沈唱，而抑邵唱白面，名遂次於沈下焉。」沈傳錕的嗓音條件比邵傳鏕優越，既高又寬，有所謂黃鐘大呂之音，加上他為斌泉子，家學淵源，邵自然難以與他匹敵。莊蝶庵說他由於受傳錕改唱大花臉的影響，無法競

爭，轉演白面。事實並非如此，傳鑣習唱白面與大淨是同時的，並沒有先後，白面戲是由沈斌泉在教大淨戲時兼教的，後來又向陸壽卿習藝。出科後傳鑣就是正淨戲與白面戲兼演。

白面是介於大淨、副淨之間的淨行腳色，但仍歸屬於正淨，與紅淨相對。分相貂白面和邋遢白面，前者多為有權有勢但心地不純之奸人，因穿戴相貂裘皮故名。如《一捧雪》中的嚴嵩；後者多為出身卑微，穿著破舊衣衫的蠅頭百姓，如《一文錢》中的羅和，大多為有缺點的好人。傳鑣演白面較周傳錚、薛傳鋼早，且所演的戲也多。過去崑劇界稱傳字輩「三白面」，即為邵、周、薛，邵為第一，卻沒有沈傳錕，邵無論相貂白面、邋遢白面都能應運自如，能表演出不同人物的性格，沒有雷同化的弊病。他擅於使用蘇州、常熟、無錫、丹陽、句容、揚州等地的方言，使劇中人物飽含地方特徵，增加演出的趣味性，並更接近生活化。邵能熟練掌握各地方言，與他在上海當過孤兒有關，在進入孤兒院前，他流浪街頭，過著乞討生活。上海是個移民城市，吸納四方人士，尤以江浙地區的人為多，故各地方言在滬上均能聽到，使他有了學習的機會。

邵演《萬里緣·打差》中南京公差，別具特點，受到好評。該劇演蘇州人黃孔昭隱居雲南，其子向堅自吳至滇尋找父親，南京出差在向堅離家後，對其妻、子進行勒索威逼。劇中南京公差、二海、地方分別由白面、二面（副淨）、小面（丑）扮演，曲壇俗稱「三花面碰頭」。南京公差說南京句客話，穿清裝（也可穿時裝），場上極盡調侃取鬧之能事，具有強烈的喜劇效果。

邵傳鏞不儘在藝術上有很深的造詣，並且為人誠懇，助人為樂，關心崑劇事業的發展。

新樂府崑班民國三十年（一九三一）六月散班，邵與鄭傳鑑、倪傳鉞、顧傳瀾、周傳瑛等發起成立共和班形式的仙霓社，成為該班主要演員。抗日戰爭爆發時，仙霓社因衣箱毀於炮火，無法繼續演出，邵棄藝赴四川求職。不久又返滬教曲為生，並參加仙霓社小班演出。一九五一年擔任華東戲曲研究院崑劇班教師，後轉至上海戲曲學校繼續執教，培養了方洋等淨腳演員。一九七二年退休。一九八六年為文化部振興崑劇指導委員會崑劇演員培訓班傳授《羅夢》、《打差》等劇，使這些絕響多年的劇目重又回到舞台。喜好書法，寫得一手好字，在傳習所中不遜於倪傳鉞。一九九五年病逝上海。

在上海孤兒院至崑劇傳習所學戲的六名學員中，唐巧根、宋洪興、黃雪趾三人中途退學不論。張傳銳因嗓子關係不宜唱戲，無法在舞台上施展他的才華，然而經過努力，也找到了適合的位置。龔傳華雖然演技平平，但在演老旦飾男腳色戲中也能發揮一技之長，只可惜去世太早，在崑劇舞台上一縱即逝，寫下的華章不多。邵傳鏞稱得上是最有出息且最有成就的一位，他所塑造的大淨、白面人物形象，栩栩如生，神肖酷似，至今還存留在一些崑劇老觀眾的心目中，令他們回味無窮。現在的上崑、蘇崑還有演大淨的演員（也是鳳毛麟角，少得可憐），其中也有傳鏞的一份功勞。然而令人遺憾的，再也找不到一位演白面的演員了，白面這一行當將在我們一代人中消失。

SHOW藝術24　PH0119

穆藕初與崑曲
——民初實業家與傳統文化

作　　者/朱建明
主　　編/洪惟助、蔡登山
責任編輯/蔡曉雯
圖文排版/詹凱倫
封面設計/陳佩蓉

發 行 人/宋政坤
法律顧問/毛國樑　律師
出版發行/秀威資訊科技股份有限公司
　　　　114台北市內湖區瑞光路76巷65號1樓
　　　　電話:+886-2-2796-3638　傳真:+886-2-2796-1377
　　　　http://www.showwe.com.tw
劃撥帳號/19563868　戶名:秀威資訊科技股份有限公司
　　　　讀者服務信箱:service@showwe.com.tw
展售門市/國家書店(松江門市)
　　　　104台北市中山區松江路209號1樓
　　　　電話:+886-2-2518-0207　傳真:+886-2-2518-0778
網路訂購/秀威網路書店:http://www.bodbooks.com.tw
　　　　國家網路書店:http://www.govbooks.com.tw

2013年10月　BOD一版
定價:420元
版權所有　翻印必究
本書如有缺頁、破損或裝訂錯誤,請寄回更換

國家圖書館出版品預行編目

穆藕初與崑曲：民初實業家與傳統文化 / 朱建明著. -- 一
版. -- 臺北市：秀威資訊科技, 2013.10
　　面；　公分
BOD版
ISBN 978-986-326-181-0 (平裝)

1. 崑劇　2. 崑曲

982.521　　　　　　　　　　　　　　102016476

讀 者 回 函 卡

感謝您購買本書，為提升服務品質，請填妥以下資料，將讀者回函卡直接寄
回或傳真本公司，收到您的寶貴意見後，我們會收藏記錄及檢討，謝謝！
如您需要了解本公司最新出版書目、購書優惠或企劃活動，歡迎您上網查詢
或下載相關資料：http:// www.showwe.com.tw

您購買的書名：＿＿＿＿＿＿＿＿＿＿＿＿＿＿＿＿＿＿＿＿＿＿＿＿

出生日期：＿＿＿＿＿年＿＿＿＿＿月＿＿＿＿＿日

學歷：□高中 (含) 以下　　□大專　　□研究所 (含) 以上

職業：□製造業　□金融業　□資訊業　□軍警　□傳播業　□自由業
　　　□服務業　□公務員　□教職　　□學生　□家管　□其它＿＿＿

購書地點：□網路書店　□實體書店　□書展　□郵購　□贈閱　□其他

您從何得知本書的消息？

　□網路書店　□實體書店　□網路搜尋　□電子報　□書訊　□雜誌
　□傳播媒體　□親友推薦　□網站推薦　□部落格　□其他＿＿＿＿＿

您對本書的評價：(請填代號　1.非常滿意　2.滿意　3.尚可　4.再改進)

　封面設計＿＿　版面編排＿＿　內容＿＿　文／譯筆＿＿　價格＿＿

讀完書後您覺得：

　□很有收穫　□有收穫　□收穫不多　□沒收穫

對我們的建議：＿＿＿＿＿＿＿＿＿＿＿＿＿＿＿＿＿＿＿＿＿＿＿＿

＿＿＿＿＿＿＿＿＿＿＿＿＿＿＿＿＿＿＿＿＿＿＿＿＿＿＿＿＿＿＿＿

＿＿＿＿＿＿＿＿＿＿＿＿＿＿＿＿＿＿＿＿＿＿＿＿＿＿＿＿＿＿＿＿

＿＿＿＿＿＿＿＿＿＿＿＿＿＿＿＿＿＿＿＿＿＿＿＿＿＿＿＿＿＿＿＿

11466
台北市內湖區瑞光路 76 巷 65 號 1 樓
秀威資訊科技股份有限公司　　收
BOD 數位出版事業部

..

（請沿線對折寄回，謝謝！）

姓　　名：＿＿＿＿＿＿＿＿　年齡：＿＿＿＿　性別：□女　□男

郵遞區號：□□□□□

地　　址：＿＿＿＿＿＿＿＿＿＿＿＿＿＿＿＿＿

聯絡電話：(日) ＿＿＿＿＿＿＿＿　(夜) ＿＿＿＿＿＿＿＿

E-mail：＿＿＿＿＿＿＿＿＿＿＿＿＿＿＿＿＿